KB044345

자화상의
심리학

자화상의 심리학

화가들의
숨겨진
페르소나를
심리학으로
읽어 내다

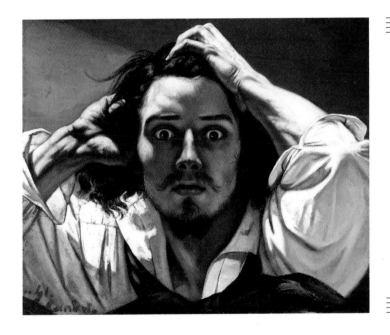

문학사상

이 모든
시간이 지나면
우리의 인생은
결국 하나의
이야기로 남는다

윤현희 지음

"나의 로켓 소년 동원과 자전거 소년 동욱에게"

우리가 한국이라는 공간에 태어나 자연스럽게 익힌 한국어를 사용하며 존재하고 있는 것은 순전한 우연의 결과다. 한국이라는 공간에서 21세기를 살아가는 것은 내가 원해서도 아니고, 그래야만 할 이유도 분명한 당위성이 있는 것도 아니다. 부모님의 유전자를 이어받아 태어난 것은 나의 의지와는 무관히 일어난 일이었다. 어느 날 문득 우리는 주어진 조건으로 존재하는 나를 발견하게 되는 것이다. 자아가 눈을 뜨고 자신을 발견하는 사건은 대개 10대의 어느 날 불현듯 일어난다. 남들과 다른 '나'를 발견하는 깨달음은 곧 심리적 탄생이라 할 수 있다. 그리고 바로 그 지점에서 우리의 간단치 않은 삶의 여정, 혹은 고난의 투쟁이 시작된다.

하지만 실제로 발견하는 '현실'의 자아와 '이상'적인 자아 사이에는 간극이 존재하기 마련이다. 심리적 탄생이 이루어지는 10대 시절에는

대개 그 간극 사이에서 방황하기 마련이다. 그 후에는 존재의 우연성과 무의미를 필연성과 당위성으로 변모시키기 위해 꿈 혹은 목표라는 이름의 현실적 과제를 설정하며 20대를 헤쳐 간다. 그리고 취한 채로 혹은 몰입한 채로 시간의 무게를 버텨 내며 현실과 이상 사이의 간극을 좁히고자 애쓴다. 결국 삶이란 내 안의 내적 조건을 씨줄로, 나를 에워싼 외적 사건을 날줄로 삼아 시간을 엮어 가는 직조 과정이다. 씨줄이 되는 내적 조건은 동기, 욕망, 노력, 재능이 될 것이고, 날줄이 되는 외적 조건은 부모의 지지와 도움, 사회의 가치 기준, 문화적 토대와 국가의 제도 등 여러 층위를 포함한다. 그리고 우리의 삶은 시간과 공간의 두 축이 만들어 내는 좌표 공간에서 직조된다. 그렇기에 잘못된 시간, 잘못된 공간의 좌표 상에 존재했던 재능 있는 자들이 불운한 천재로 기억되고, 적절한 시간(시대)과 적절한 공간(국가나 사회)을 만날 수 있었던 재능 있는 사람들이 천재 혹은 위인으로 기억되는 것이다. 이 책에서는 중세에서 현대까지, 600여 년의 시간의 축과 공간의 축이 이루는 좌표 위에 자기 존재를 선명하게 각인시켰던 화가들과 그들의 자화상을 소개한다. 그 과정에서 그들의 시대와 우리 시대의 접점을, 그들의 삶과 우리의 삶이 공명하는 부분을 살펴보고자 한다.

좀 더 넓은 세상을 보고 싶었던 20대의 나는 삶의 공간과 언어를 바꾸는 좌표 이동을 꿈꿨다. 서른을 맞으면서 북미 대륙으로 공간을 이동하고 삶의 언어를 바꾸는 결단을 감행했다. 내 의지로 선택한 좌표공간인 신대륙에는 광활한 대지에 뿌리내린 키 큰 나무와 신선한 바람,

거리에서 마주치는 사람들의 선량한 미소가 가득했다. 새로운 공간에서 두 아이의 엄마가 됐다. 그러면서 애써 키워 왔던 사회적 자아는 강물에 띄워 보내고, 고인 듯 잔잔하게 흘러가는 시간 속에서 자아의 새로운 패러다임을 찾아야 했다. 돌이켜 보면 그것은 안정된 삶을 한순간에 뒤로하고 절벽에서 뛰어내리는 무모한 선택과 결정이었을지도 모른다. 하지만 확장된 공간과 시간을 살고 싶었던 나는 그것이 최선의 선택이었음을 스스로에게 확인시켜야 했고 그러기 위해 맹렬히 내달렸다.

숨이 턱끝까지 차오르던 40대를 지나던 언제쯤인가부터 '바라는 나'에 대한 맹렬한 감정이 사그라들었다. 드디어 현실과 이상의 합일이 일어나서라기보다는, 예고 없이 닥친 부모님의 소천과 그에 따른 황망함이 폭풍처럼 덮친 탓이었다. 나는 항로를 벗어나 좌초한 신세가 됐다. 생의 이유와 목적을 향해 맹렬히 내달리기만 하던 내가 어느 날 아침, 불현듯 카프카의 「변신」 속 주인공, 한 마리의 벌레로 변한 그레고르 잠자가 되어 있었다. 잠자가 되어 버린 시간은 내게 깊은 잠을 강요했다. 잠, 작은 죽음의 시간이었다.

삶은 결국 이러저러한 모습, 특정한 이름으로 존재하는 나를 발견하는 그 순간부터 내가 여기 이곳에 존재해야만 하는 의미를 찾아가는 여정이다. 모든 일이 그렇듯, 인생의 항로에는 오차가 발생하고 변수가 작용하기 마련이다. 그럴 때 우리는 당황하거나 엉뚱한 지점으로 표류하거나 좌초하기 마련이지만, 심해의 바닥으로 가라앉을 것이 아니라면 어떤 방법으로든 정상 궤도로 돌아가야 한다. 어느덧 잠자의

시간이 지나 잠에서 깨어나 보니 해는 기울어 가고, 나는 중요한 약속을 놓쳐 버린 듯 황망한 기분이 든다. 미래는 알 수 없고, 지나온 시간은 선명하니, 앞에 놓인 시간을 풀어 가는 것은 자연스러운 일이다. 그 모색은 축적된 데이터를 검색하는 것에서 시작한다. 이 책에서는 지나온 시간을 모색하고자 하는 이들을 위해 그림에 대한 재능과 열정으로 현실과 이상 사이의 강을 건너갔던 화가들의 삶과 예술, 그들이 도달했던 이상, 그리고 그들이 써야 했던 페르소나, 즉 자화상을 살펴본다. 삶의 국면이 전환될 때, 혹은 삶이 우리에게 다른 역할과 임무를 부여할 때, 우리는 자아의 변화를 겪으며 페르소나를 바꿔 쓰고 새로운 역할극에 익숙해져야 한다. 거부할 수 없는 변화 앞에서 우리에게 허락된 것은 현실과 이상의 간극이 너무 크지 않기를, 새로운 사회적 가면이 너무 이질적이지 않기를 바라는 것뿐이다.

그러므로 이 책은 역사의 긴 시간 동안 화가들이 연출했던 자화상이라는 이름의 가면극이 상연되는 극장이라 할 수 있다. 열여섯 개의 가면극이 진행되는 이 극장에서 여러분은 자신과 가장 흡사한 페르소나를 발견할 수도 있고, 갖고 싶은 가면/되고 싶은 페르소나를 발견할수도 있을 것이다. 어쩌면 자신이 쓴 사회적 가면 뒤의 어두운 그림자를 만날 수도 있을 것이다. 우리는 자신만만하고 위풍당당한 페르소나로 살아가기도 하고, 생에 상처받았으나 의연한 얼굴로 희망을 이야기하기도 한다. 또 어느 때는 직설적으로 반항하고 포효하며 거부의 몸짓을 휘두르기도 한다. 아직 그런 때가 오지 않았다면 언젠가 그런 시간은 찾아올 것이다.

스스로 최초의 심리학자라고 주장했던 니체는 인생의 발달단계, 인생의 각 국면을 헤쳐 나가는 마음 상태를 '사자'와 '낙타'와 '어린아이'에 비유했다. 의도한 것은 아니었으나 3부로 구성된 이 책에서 제시하는 자화상에 반영된 자아의 유형은 니체의 발달단계와 어느 정도의 유사성을 가진다. 이성 편향의 시대를 살며 지성의 명령으로 삶의 과제를 완수했던 화가들의 반듯하고 위풍당당한 페르소나가 책임감으로 사막을 건너는 낙타와 같다면, 기괴한 모습으로 자제심이라곤 찾아볼 수 없이 감정을 발산하며 반항하는 사자 같은 화가들의 자화상도 있다. 그리고 마침내 생이 나를 상처 냈지만 상관하지 않겠다는, 아프지만 웃을 수 있다는 성스러운 긍정의 자아들도 있다. 책을 구성하는 3부는 각각 그런 자아의 페르소나를 그려 냈던 화가들을 묶었다.

　열여섯 명의 화가와 함께 시간 여행을 하는 동안 공감을 느끼는 화가를 만나기도 하고 이해할 수 없는 화가도 만날 것이다. 그러나 어느 경우라도 거장들이 남긴 회화 예술은 우리에게 놓칠 수 없는 감각적인 즐거움을 준다. 개인적 서사든 역사라는 집단적 서사든 시간이 지나면 우리 인생은 결국 하나의 이야기로 남는다. 어마어마한 정보의 홍수 속에 살고 있지만, 삶에서 가장 중요한 것은 파편적인 지식이나 우리를 향한 세상의 평판과 타인의 시선보다는 자신에 대해 무엇을 알고 있느냐의 문제가 아니겠는가. 불확정성의 시대를 살아 나가기 위해서는 유연한 적응력과 통찰력, 통합된 판단 능력이 필요하다. 인공지능이 인간 활동의 많은 영역을 대체하고 진화된 형태의 정보통신이 삶을 좌우하는 시대, 우리 앞에 놓인 시간을 살아 낼 힘은 바로 나—self—

라는 운영체제가 작동하는 방법을 알고 효율적인 실행 능력과 변화에 대응할 수 있는 심리적 근력을 강화하는 일이 아닐까. 구체적이고 상세한 자기 관리와 자기 경영법의 메뉴얼을 작성하는 것 또한 자화상을 그리는 또 하나의 방법이 될 것이라 믿는다. 이 책이 여러분의 자화상을 완성하는 데 도움이 되길 바란다.

2023년 여름의 끝 휴스턴에서
윤현희

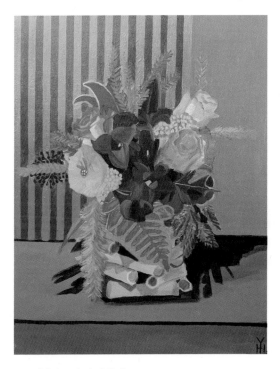

「다른 모습의 자화상A Different Kind of Self-Portrait」

ⓒ윤현희

차례

2부

성스러운 긍정의 자아

3부

고통받는 내면의 자아

1부

위풍당당한 자아

르네상스의 인간관은 교육을 통해
인성을 교정하고 완성시켜야 한다는 것으로 정리된다.
이런 시대적 배경 속에서 화가들의 자아는 현대 심리학에서 말하는
성장 마인드셋growth minset, 그릿grit의 개념과 닿아 있다.
회화에 있어 어떤 대가들은 목적 지향적인 태도로
꾸준히 노력해서 자신이 처한 불리한 상황을 극복하고
빛나는 성과를 일구어 내, 세상에 존재를 입증했다.
이들의 삶의 행보와 자화상에 자아를 투영하는 방식은
결국 현대 심리학자들이 강조하는 공감 교육,
지속적인 열정 등의 지향과 연결된다.

중세로 간
시간 여행자

얀 반에이크

Jan van Eyck
1390~1441

경제력이 꽃피운 영광스러운 시절

런던을 출발한 유로스타는 유럽을 향해 시속 300km로 도버해협을 내
달린다. 약 40km의 해저 터널인 유로터널을 빠져나온 열차는 대륙의
초입, 칼레를 지난다. 창밖의 아득한 지평선 위로는 진눈깨비가 뒤섞
인 늦겨울 저녁이 내리고 있다. 해가 가려져 흐린 저녁이지만 습기 가
득한 푸른 시간은 어김없이 밤을 향해 달려간다. 칼레에서 길은 나뉜
다. 남쪽으로 1시간을 달리면 파리에 닿고, 북동쪽으로 1시간을 달리
면 벨기에의 항구도시 브루게에 닿는다. 얀 반에이크가 활동하던 중세
부르고뉴 공국 저지대에서 번성했던 도시다. 방금 떠나온 런던에서 붉
은 샤프롱 모자를 터번처럼 두른 반에이크를 만났었다. 그 여운이 가
시지 않았기에 그곳으로 곧장 가고 싶었지만 내가 탄 기차는 이미 파
리를 향해 남쪽으로 달린다.

　더블린 출신의 배우 콜린 패럴이 영화 「킬러들의 도시」에서 방향감
각을 상실한 눈빛으로 도시를 헤매고 다닐 때 카메라는 아름다운 중세
의 거리를 비춘다. 런던 갱단의 일원이었던 그는 실수로 살인을 저지
르고 브루게로 몸을 피해 있다. 블랙 코미디를 표방했던 영화는 난해

했지만, 중세 플랑드르의 분위기를 여전히 품고 있는 스크린 속 도시는 아름다웠다.

유럽의 역사는 대략 서기 500~1500년까지를 중세로, 그 이전과 이후를 각각 고대와 현대로 구분한다. 11세기 유럽에서는 농업기술의 혁신과 온난해진 기후로 식량 생산이 증대됨에 따라 인구가 증가하고 대도시가 급속히 늘었다. 십자군 전쟁의 여파로 로마의 기독교가 북유럽 깊숙한 발트해 연안 지역까지 속속들이 전파된 것도 이 무렵이다. 그러나 14세기 중반에는 인간의 이동 경로를 따라 페스트가 퍼져 나가 유럽 인구의 3분의 1이 희생되고 말았다. 암흑 같은 시간이 흘러가고 15세기 초반이 되자 사람들은 잃어버린 것을 되찾기 위한 작업에 속도를 냈고, 유럽의 부흥은 다시 시작됐다. 인간의 활동 반경은 한층 넓어지고 조직화되어 물자의 교류가 늘었다. 중세의 아름다운 운하 도시는 경제력을 바탕으로 북유럽 문화의 가장 영광스러운 세기를 구가하고 있었다.

자아의 눈을 뜬 중세의 화가

중세의 브루게는 북해와 발트해 연안 도시들을 연결하던 국제 해상무역 연합 한자 동맹Hanseatic League의 거점 도시였다. 12세기부터 세력을 강화한 한자 동맹은 현재의 독일에 속한 도시들인 뤼베크, 함부르크, 브레멘 등을 본거지로 해서 비독일어권에 속하는 브루게, 런던의 스틸야드, 노르웨이의 베르겐에까지 지사를 운영하며 막강한 영향력을 행

사했다. 전투 기능을 갖춘 상선은 세계 각국에서 값비싼 물품을 브루게로 실어 날랐다. 러시아에서는 모피가, 런던에선 양모 제품이 실려왔으며 지중해에서 올라온 갤리선들은 향신료와 실크 등의 사치품을 하역했다. 이 물품들은 다시 프랑스와 이탈리아, 스페인으로, 그리고 발트해 연안의 깊은 지역으로 수출됐다.

신의 축복을 받은 풍요로운 도시를 교회의 제단화에 담아내던 반에이크는 그 아름다운 세계에 속한 자신을, 세상의 일부인 자신을 발견했다. 그리고 그 누구와도 다른 존재인 자신의 모습을 그리기 시작했다. 자아가 눈을 뜨자 최초의 독립 자화상이 탄생했다. 같은 시기 대륙 남쪽의 피렌체에선 은행가인 메디치 가문이 집권해 르네상스의 서막을 준비하고 있었다. 예술 이론과 예술사에 지대한 노력과 관심을 기울였던 이탈리아는 화가들의 예술적 개성에 관한 기록에도 노력을 쏟았다. 16세기 이탈리아 미술사가 바사리Georgie Vasari는 르네상스 화가들의 전기인 『미술가 열전』을 집필했다. 200여 명의 화가들의 이야기를 수록한 이 책은 미술사 연구에 필수불가결한 자료다. 그에 반해 북유럽의 상황은 화가 개인에 대한 대중의 관심도 적었고 화가 스스로도 작품에 자신을 드러내는 일은 거의 없었다. 그런 미술계의 상황을 상쇄하려는 듯 반에이크는 작품에 자신의 문장과 사인을 새겼고, 그 수는 동시대의 어떤 이탈리안 화가들이 그랬던 것보다 많았다. 급기야 그는 최초의 독립 자화상을 제작해 미술사에 한 획을 그었다.

반에이크는 플랑드르의 마사이크 출신으로 1390년경 출생해 네덜란드 부루고뉴 공국의 브루게에서 필리프 3세의 궁정화가로 활동했

다. 좋은 성품과 탁월한 외교 감각을 지닌 필리프 3세는 반에이크와 16년간 돈독한 관계를 유지하며 강력한 후원자 역할을 했다. 필리프 3세는 반에이크의 딸의 대부가 되어 줬고, 사별 후 에스파냐의 이사벨라 공주와 재혼할 때는 그를 두 차례 이베리아반도로 파견해 공주의 초상화를 그려 오도록 했다. 왕의 궁정화가로서 최고의 경력을 자랑하고 있었지만 외국에서 온 부유한 상인들 역시 반에이크의 중요한 클라이언트였다. 그의 인기가 급상승한 것은 겐트시의 바보 성당Cathedral Bavo에 걸린「겐트 제단화」를 완성한 1432년 이후다. 당대 최고의 화가였던 형 후베르트 반에이크Hubert van Eyck가 이 작품을 완성하지 못하고 사망하자, 동생인 그가 완성했다. 제단화는 12개의 패널로 구성되어 병풍처럼 접었다 펼 수 있고 그중 8개는 양면에 그림이 그려져 있다.

반에이크는 신의 세상을 담아내는 거울 같은 회화 제작을 자신의 소명이라 여긴 것일까. 이 제단화에는 아담과 하와가 등장하는『창세기』부터 '수태고지',『요한계시록』에 이르기까지 구약과 신약의 내용이 시각적으로 집대성되어 있다. 게다가 성화의 배경을 나자렛이 아닌 플랑드르의 현실적인 공간으로 재현해서 건물들과 그 그림자, 거리 위의 사람들, 전원의 풍경까지도 더할 수 없이 정확하게 기록했다. 제단화의 중앙 패널에는 십자가 위에서 고난 받는 예수가 자리하는 것이 일반적이지만, 반에이크는 암묵적인 룰을 깨고 육신의 예수 대신, 속죄양인 '신의 양lamb of god'을 문자 그대로 재현했다. 어디서도 본 적 없는 이미지는 다소 파격적이다. 획일적인 양식으로 제작되는 제단화와 변별되는 자신만의 제단화를 제작하려는 의도였다면 그는 조숙한 중

세인이라 할 수 있겠다. 이탈리안 르네상스 연구의 초석을 놓은 부르크하르트Jacob Burckhardt는 타인과 차별되는 개성의 대두라는 점에서 개인주의individualism를 르네상스의 특징이라 꼽았지만, 조숙한 개인주의는 플랑드르에서 이미 눈뜨고 있었던 것으로 보인다.

그가 예수의 고난받는 육신 대신 속죄양을 문자 그대로 그린 이유는 여전히 궁금하다. 인체의 이상적인 비례와 원근법에 근거해 회화를 제작했던 르네상스와 달리 플랑드르 회화의 특징은 대상과 자연을 직접 관찰하고 사실적으로 재현하는 것에 있었다. 이 점을 고려한다면 반에이크의 의도는 예수의 몸을 도식과 일반적 제단화의 양식에 기대어 그리기보다, 자신의 눈으로 직접 관찰한 속죄양을 재현하려는 고집이었을 수도 있다. 그렇다면 그것은 플랑드르적 사실주의와 강박성의 발로일지도 모른다.

어린 양을 직접 관찰하고 제작한 이미지는 자연 관찰과 경험에 근거한 회화적 구현의 전형적인 경우라 할 수 있다. 그러나 보다 현실적인 이유를 생각하자니 섬유의 직조와 무역이 발달했던 지역적 특성과 양모를 시각적으로 연결함으로써 섬유 무역상들의 주의를 끌겠다는 세속적인 야망의 발로는 아니었을까, 하는 의문도 든다. 그 어떤 이유에서건, 12개의 패널이라는 획기적인 제단화의 양식, 그 누구와도 견줄 수 없는 극사실적인 정교함, 그리고 예수의 고난을 표현하는 방식은 반에이크만의 적극적인 혁신성과 개성이다. 그랬던 만큼 이 제단화는 서양미술사에서 가장 인기 있는 작품이었고, 그만큼 많은 수난을 당했다. 이 제단화에는 속죄양이 제단에 등장했다는 파격뿐 아니라,

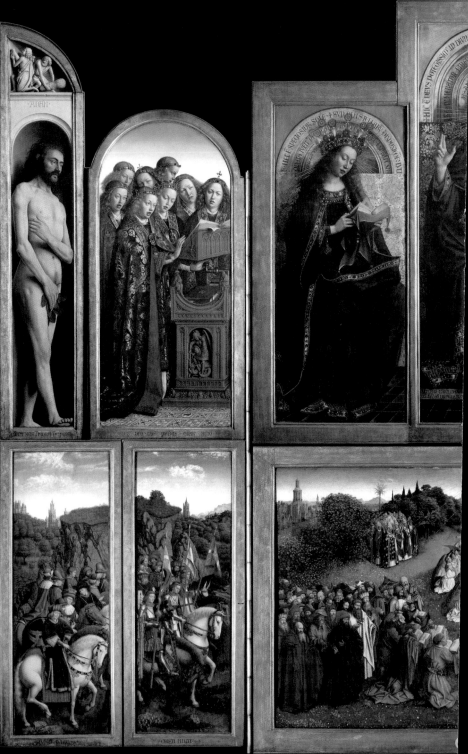

이 반 에이크 대한 경배·겐트 제단화(Adoration of the Mystic Lamb), (1432), 전면

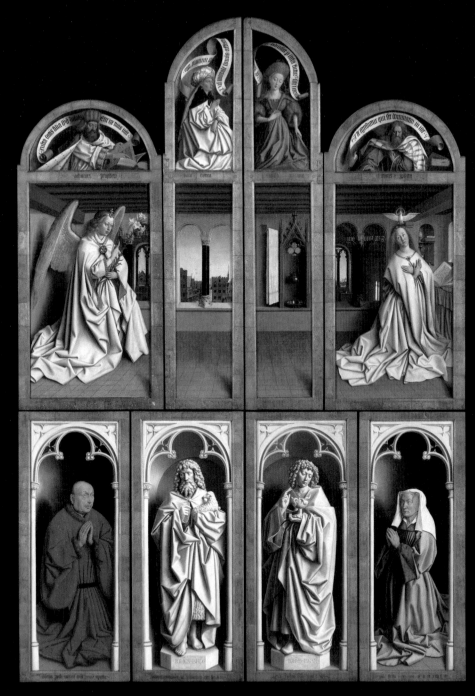

「어린 양에 대한 경배-겐트 제단화」(1432)_닫힌 면

모호한 암호가 숱하게 들어 있다. 16세기 종교전쟁 당시 자행됐던 성상 파괴에서는 운 좋게 살아남았지만, 나폴레옹의 침공 당시에는 중앙 패널이 약탈당해 루브르로 옮겨졌고 이후로 전쟁이 발발할 때마다 약탈의 최우선 대상이 되곤 했다. 제2차 세계대전 당시 많은 예술작품들을 원시적이거나 열등하다는 이유로 소각하고 폐기처분했던 히틀러조차도 브루게 침공 시 약탈의 첫 번째 목표로 삼았던 것이 바로 이 작품이었다. 영화배우 조지 클루니는 히틀러의 수중에서 「겐트 제단화」를 되찾게 된 과정을 「모뉴먼츠 맨: 세기의 작전」이라는 영화로 제작했다. 되찾은 「겐트 제단화」는 장기간의 복원 작업을 거쳐 2020년 대중에게 공개됐지만 일부에 대한 복원은 여전히 진행 중이다.

유화라는 연금술

반에이크는 회화를 향상시킬 방법을 고민했고, 지난한 탐구와 실험의 결과로 유화가 탄생했다. 그가 유화를 발명했다는 미술사가 바사리의 기록은 지나친 단순화이자 과장된 신화라는 의견이 없지 않지만, 어찌됐건 「겐트 제단화」는 유화의 장점을 극적으로 보여 준 최초의 기념비적인 작품이다. 반에이크가 선보인 자연 관찰과 경험주의적 접근에서 시작된 플랑드르의 회화는 기술적 방법론에 대한 탐구라는 큰 무기를 손에 얻었다. 그렇게 중세의 메트로폴리스에는 르네상스라는 거대한 변혁의 씨앗이 뿌리를 내리게 된 것이다.

반에이크는 거의 모든 작품에 서명을 하는 외에도 광택이 도는 사물의 표면에 반영된 자기 모습을 그리는 독특한 방식으로 존재감을 드러내고 기술적 역량을 과시했다. 그의 서명이 없더라도 선명하고 풍부한 색채, 세상의 반짝이는 모든 것을 보여 주겠다는 듯한 결의가 돋보이는 정밀한 반사광은 동시대 작품들과 여실히 차별되는 반에이크만의 독창성이다. 성모의 옷자락을 장식한 금실과 제상의 의상을 장식한 금박의 패턴, 성모의 머리 위에 씌워진 왕관은 선명한 해상도로 반짝인다. 건물 기둥의 벽을 장식한 입체의 부조들은 손으로 만져 보고 싶을 만큼 사실적이다. 르네상스 도상학의 전문가 파노프스키Erwin Panofsky는 "반에이크의 눈은 현미경과 망원경의 역할을 동시에 수행한다"고 썼다. 그 말대로 반에이크는 현미경과 망원경의 렌즈를 장착한 눈에 과학자의 호기심과 끈기가 더해진 화가였던 것이다. 20세기 초반에 파노프스키가 반에이크 작품에 대한 상세한 해석을 내놓기 전까지는 세상에 전해진 그의 이야기는 바사리의 기록이 전부였다. 반에이크 이전에도 유화가 없지는 않았다. 그러나 주된 재료는 달걀을 안료에 섞어 바르는 '템페라tempera'였고, 빨리 마르는 달걀의 속성 때문에 화가들의 작업에는 한계가 있었다. 바사리는 브루게의 한 화가가 물감의 안료에 달걀 대신 아마기름을 섞어 유화를 제작한 사연을 『미술가 열전』 초판에 기록했다. 그 기록은 관찰과 실험을 통해 현실의 사실적 재현에 집착하는 반에이크를 묘사한다. 심혈을 기울여 제작한 작품을 말리기 위해 햇볕 아래 두었더니, 그림을 그린 나무판이 마르면서 갈라지고 깨지는 바람에 그림은 심하게 손상됐다. 바사리에 의하면 "연금

술을 좋아했던" 반에이크의 실험은 여기서 시작됐다. 그는 숱한 시도 끝에 달걀흰자를 섞는 대신 아마기름과 호두기름을 혼합하는 완벽한 비율을 찾아내는 데 성공했고 덕분에 색료의 효과를 최대화할 수 있었다. 유화는 천천히 마르기 때문에 색채, 명암, 농담의 정교한 표현과 수정이 가능하고 표면에 깊이와 광택을 부여한다. 결과적으로 회화는 깊고 풍부한 색의 표현과 높은 해상도를 갖게 됐다. 템페라에서 유화로의 발전은 허블 망원경에서 제임스 웹 우주망원경으로의 진화에 비유할 수 있을 것이다. 제임스 웹 우주망원경의 진화된 해상도가 블랙홀을 포착한 순간, 인류의 시력은 우주적 진화를 경험했다. 반에이크가 오랜 실험 끝에 마침내 찾아낸 최적의 비율로 유화를 완성했을 때, 해상도의 진화는 블랙홀의 포착에 버금가는 혁신적인 발견으로 이어졌다.

예술의 진화는 종종 기술의 혁신과 병행한다. 19세기의 합성물감과 튜브의 개발이 화가들을 작업실 밖으로 이끌어 내 인상파를 탄생시켰듯, 15세기 이후 회화는 유화의 발명으로 인해 풍부한 색채와 정교한 표현이 가능해졌다. 19세기 카메라의 발견은 시각 예술의 범위를 폭넓게 확장했다. 튜브 물감의 발명 덕분에 클로드 모네Claude Monet는 센강변을 작업실로 여기는 호기를 부릴 수 있었고, 전기와 조명의 발전으로 빛에 물성을 입히는 일이 가능해짐으로써 21세기 설치 미술가들은 다양한 빛의 예술을 전개하고 있다. 반에이크는 자신이 가져온 기술 혁신의 현장에—유화로 완성한 그림의 표면에—모습을 드러낸 자신을 어찌 못 본 척 지나칠 수 있었을까. 소심하게 그러나 지워지지 않는 자신의 흔적을 물상을 남김으로써 반에이크는 반에이크가 된 것이다.

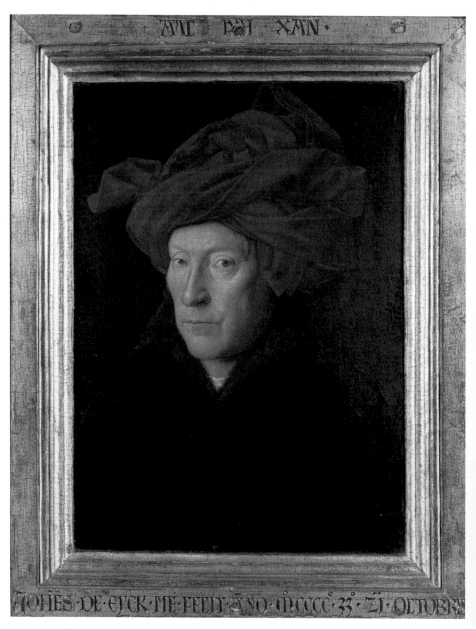

「붉은 터번을 쓴 남자의 초상Portrait of a Man in a Red Turban」(1433)

자화상으로 남은 사나이

반에이크의 치밀한 섬세함과 정교함은 회화를 신이 창조한 만물을 비추는 거울로서 제작하고자 했던 그의 목표를 짐작케 한다. 내가 신의 거울이 되기를 자처했던 남자의 자화상과 미스터리한 커플, 아르놀피니 부부를 만난 것은 정작 브루게가 아닌 런던의 내셔널갤러리에서였다. 내셔널갤러리를 향해 걷는 런던의 거리에서 마주친 모든 사람은 한결같이 어두운 색의 외투만 입고 있었다. 겨울의 런던은 신기한 무채색이다. 행인들의 외투와 색을 맞춘 듯 인색한 회색빛, 그러나 가끔 머리를 적시는 차가운 눈과 비가 싫지 않았다. 반에이크를 만나러 가는 시간 여행은 내셔널갤러리의 중앙 홀을 장식한 19세기 영국 회화에서 시작해 이탈리아 르네상스로 거슬러 올라간다. 유려한 선과 화려한 색상으로 치장한 신과 님프 들의 화려한 연회장을 지나고 성서의 준엄한 이야기로 가득한 르네상스의 길고 긴 갤러리를 지난다. 마침내 가장 깊숙한 곳에 위치한 작은 방이 시간 여행의 종착지다. 르네상스의 천상을 올려다보던 시선은 15세기 플랑드르의 소박한 작품들이 전시된 방에 이르러서야 편안한 눈높이로 돌아온다. 내셔널갤러리 28번 방이 반에이크가 거처하는 현재의 주소다. 중세 말기 1433년의 플랑드르인. 붉은 샤프롱 모자를 머리에 두르고 작업에 몰입중인 반에이크는 뒤에 올 르네상스의 빛나는 개인들을, 슈퍼스타들의 전성시대를 미리 마중 나와 있다. 신의 세상을 정밀하게 모사하던 현미경 같은 눈을 들어 그는 미래에서 온 손님을 지그시 곁눈질한다. 역사가 기억하는 최

초의 개인 자화상, 중세의 끝자락에 멈춰 있는 그의 오라는 시대를 초월해 반짝인다.

「붉은 터번을 쓴 남자의 초상」은 실물의 3분의 1 크기로 제작된 최초의 독립 자화상이다. 이 작품이 자화상인지 여부에 대해 오랜 논란이 있었으나, 액자에 새겨진 화가의 좌우명은 이 작품이 자화상이라는 주장의 명확한 증거가 되어 준다. 액자 가장자리의 위쪽에는 "A Λ C IXH XAN", 아래쪽에는 "JOHES DE EYCK ME FECIT ANO MCCCC.33.2I. OCTOBRIS"라고 새겨져 있다. 이는 "내가 할 수 있는 만큼 / 내가 할 수 있기에 내가 나를 만들었다"라는 자부심과 겸손을 동시에 품은 문장이다. 이는 겸양을 가장한 자신감의 선언이다. 또한 서명과 1433년 10월 21일이라는 제작 날짜를 기록해 사실상 최초로 저작권을 선언했다. 동시대의 이탈리아에서는 르네상스를 대표하는 위대한 인문주의자 알베르티Leon Betista Alberti가 로마의 고전적 전통을 따라 자신의 측면상을 메달에 새겨 넣은 자화상을 제작했다.

그러나 모자를 터번처럼 말아 쓴 반에이크의 날카롭고 차가운 눈빛은 꿰뚫어보듯 관객을 응시한다. 탄력을 잃어 꺼진 눈, 입가와 눈가의 주름, 약간 충혈된 눈과 창백한 피부 아래 두드러진 핏줄까지 세밀하게 묘사된 얼굴이 검은 배경 위에서 하얗게 빛을 반사한다. 머리를 감싸고 어깨까지 늘어뜨려 쓰는 샤프롱 모자를 굳이 터번처럼 둘둘 말아 머리 위로 쓴 이유는 패브릭의 굴곡과 입체감을 사실적으로 모사하는 능력을 과시하기 위해서였을 것이다. 「겐트 제단화」를 비롯해 다른 작품들에서도 그는 양탄자의 정교한 패턴과 양탄자가 계단 위를 흘러내

리는 입체적인 굴곡까지도 사진처럼 정교히 그려 내곤 했다. 양탄자의 문양과 패브릭의 주름과 패턴을 묘사하는 능력은 아르놀피니 부부가 입은 의상에서 고조된다.

아르놀피니 부부의 초상

동시대의 그림들과 함께 전시됐을 때 시대를 훌쩍 뛰어넘는 급진성을 보여 주는 그림들이 있다. 「붉은 터번을 쓴 남자의 초상」과 나란히 걸린 「아르놀피니 부부의 초상」이 요하네스 페르메이르Johannes Vermeer 시대의 것으로 보이는 이유는 깊고 풍부한 색채와 자연스러운 빛의 묘사가 친숙한 것이기 때문만은 아니다. 아르놀피부 부부의 창백하고 우울한 머리 위에서 반짝이는 극도로 사실적인 샹들리에의 반사광, 벽면에 걸린 볼록 거울의 반짝임과 입체감은 17세기가 되어서야 출현했던 렘브란트 하르먼스 판레인Rembrandt Harmensz van Rijn의 빛의 묘사를 능가한다. 인간의 눈과 손으로 이 정도의 치밀한 묘사가 가능하다는 사실이 놀라울 따름이다. 한 시민의 사적인 공간을 사진 같은 사실성으로 기록한 「아르놀피니 부부의 초상」을 보면서 반에이크가 17세기 델프트에서 과거로 날아간 시간 여행자가 아니었을까 싶은 의심에 빠진다. 권력자가 아닌 부유한 개인이 그림의 주인으로 본격 등장한 것은 17세기가 되어서의 일이다. 은은한 자연광이 스며든 개인적 공간이 품은 근대적 서정성은 델프트의 페르메이르나 피터르 더 호흐Pieter de Hooch

가 본격적으로 담아냈던 근대적 풍경이다. 렘브란트와 동시대의 페르메이르, 호흐는 개인의 일상적인 서정성을 작품에 담아내 근대적 미의식을 보여 줬다. 개인의 등장은 중세와 근대를 구분짓는 차이다. 근대 이후 현대에 이르기까지 서구의 핵심 가치는 개인의 존엄과 자유고, 그것은 자기 가치가 타인의 시선과 평가에 의해 결정되지 않는다는 믿음을 바탕에 두고 있다. 중세의 가옥은 집단 거주의 형태였지만 근대의 가옥에는 개인의 공간이 등장한다. 자신만의 공간에서 사적인 활동에 침잠하는 풍경은 아마도 인류적 자의식이 발현하는 풍경일 것이다.

그림의 주인공인 두 남녀는 한 손을 맞잡고서 어떤 의식을 치르는 듯 보이지만 창백하고 굳은 표정 덕분에 화면은 미스터리한 분위기가 가득하다. 수직으로 든 오른손과 검은 망토는 강론 중인 신부神父를 연상시키고, 두 사람의 맞잡은 손은 화면의 정중앙에서 시선을 사로잡는다. 거대한 모자는 남자를 더욱 왜소해 보이게 하고, 눈썹이 없는 창백한 얼굴은 마치 수척해진 푸틴 같다. 그들의 얼굴에는 결혼하는 부부가 갖기 마련인 미래에 대한 기대나 흥분을 찾아볼 수 없다. 브루게는 직물의 국제 무역이 이루어지는 도시였고 아르놀피니는 이탈리아에서 건너온 의류 수입상이었다. 고급스럽고 화려한 의상은 그의 직업과 신분을 드러내는 동시에 화가의 실력을 과시하는 장치다. 아름다운 의상이 만들어 내는 풍성한 실루엣과 주름의 결, 그리고 부부의 사이에 서 있는 작고 검은 강아지의 털의 묘사는 실물처럼 완벽하다. 등 뒤에 묘사된 벽 장식과 화려하고 정교한 샹들리에의 반짝이는 금속성, 침대 헤드보드의 섬세한 조각 장식과 벽에 비친 조각의 그림자, 아내의 목

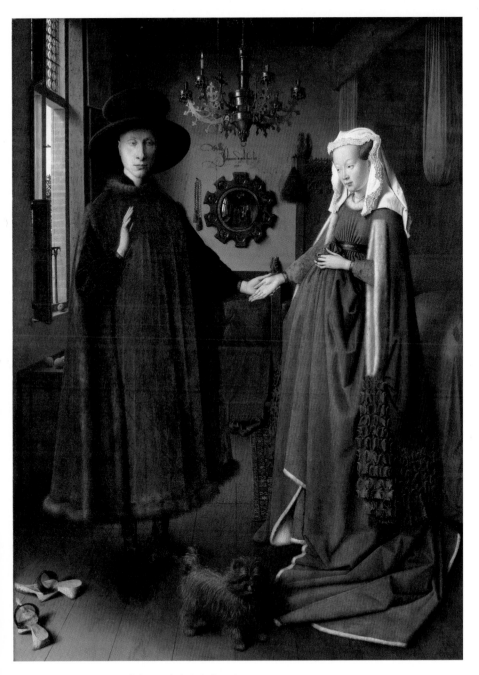

「아르놀피니 부부의 초상The Arnolfini Portrait」(1434)

걸이와 손가락에 낀 두 개의 반지, 그리고 머리 수건의 레이스 장식은 마치 현대의 사진을 보는 듯 극사실주의의 극치를 보여 준다. 드레스 자락을 모아 쥐고 서 있는 수줍어하는 여성의 임신한 듯 부푼 배가 시선을 사로잡는다. 이것은 당시 유행했던 패션 스타일일 뿐이라는 해석이 있지만 진실은 미스터리로 남아 있다.

도상학적 해석에 의하면 왼쪽 창문턱에 놓인 과일은 아담과 이브의 원죄에 대한 암시다. 원죄의 대가로 남편은 평생 노동을, 여성은 임신과 출산의 벌을 받았음을 상기시키는 장치라는 해석이다. 살짝 열린 창문으로 선한 행위의 아름다운 결과를 상징하는 체리나무가 보이고, 흐릿한 북유럽의 빛이 실내로 퍼져 가며 잦아든다. 마룻바닥에 떨어져 실내로 스며드는 빛의 음영과 벗어 둔 실내화가 만들어 내는 그림자는 사진 같은 사실성을 담담하게 부여한다. 페르메이르의 창가가 떠오른다. 은근하게 배치해 놓은 상징적인 소품들은 숨은 그림 찾기 같은 재미를 전한다.

애초에 이 그림은 조반니 디 아리고 아르놀피니Giovanni di Arrigo Arnolfini 와 그의 아내 조반나 체나미Giovanna Cenami의 초상화로 알려졌다. 도상학 전문가 파노프스키는 20세기 초반에 발행한 저서에서 실내 소품들의 상징성과 결혼을 상징하는 몇 가지 도상학적 요인을 들며 이 그림이 부부의 결혼에 대한 법적 증명서로 그려진 것이라고 주장했다. 그러나 이 부부의 결혼 시기는 1477년으로 이때는 이미 반에이크가 죽은 지 6년이나 지난 뒤다. 한 프랑스 해양사가에 의해 발견된 이 기록은 지루한 논의에 종지부를 찍었다. 그림 속 부부가 조반니 디 아리고

아르놀피니의 사촌인 조반니 디 니콜라오 아르놀피니Giovanni di Nicolao Arnolfini와 그의 첫 부인 코스탄차 트렌타Costanza Trenta로 밝혀지고, 아내인 코스탄차가 이 그림이 제작되기 한 해 전 출산 중 사망했다는 그 어머니의 편지가 발견됐다. 그렇다면 이 그림은 사망한 아내를 기리는 기념 초상화라는 말이 된다. 그 점을 생각하면 상들리에의 초가 남편의 머리 위쪽은 켜져 있고 아내 쪽은 녹아서 없어진 것이 삶과 죽음을 의미한다 할 수 있다. 거울 우측에 조각된 성 마가레트는 임신과 출산의 수호성인이고, 또한 거울의 테두리 장식인 론델Rondelle, 작은 원반 모양의 장식물이 남편에 가까운 왼쪽은 예수의 활동을 그리고 있고 부인에 가까운 오른쪽은 예수의 죽음을 그리고 있는 이유도 설명된다. 그림 속 결혼과 출산에 관련된 상징과 그림 전반의 우울하고 미스터리한 분위기는 한결 설득력을 가진다. 파노프스키의 제자이자 반에이크를 집중적으로 연구한 하비슨Craig S. Harbison은 이 작품을 평범한 개인의 일상을 그린 최초의 현대적 장르화라 칭했다.

중세로 간 시간 여행자

표면적으로 이 그림의 주인공은 아르놀피니 부부다. 그러나 어쩌면 또 다른 주인공은 거울 속 화가 자신인지도 모른다. 화면 중앙에 배치된 거울은 두 부부의 뒷모습을 반사하고 있을 뿐 아니라 결혼식에 초대된 두 명의 증인을 비춘다. 각각 푸른색과 붉은색의 샤프롱 모자를 쓰고

있는 두 명의 손님 중 한 명은 화가 자신이다. 그렇다면 이것은 이른바 카메오 자화상인 셈이다. 거울에 자신을 슬쩍 내비치고 거울 아래 자신이 다녀갔다고 적었다. 반에이크 다녀감. 1433. 거울을 통해 화면 밖의 공간에 대한 상상을 유도하고 인지적 공간을 확장하는 기법은 기시감을 유발한다. 바로 두 세기 뒤 스페인 왕궁의 디에고 벨라스케스Diego Velazquez의 작업실이다. 공주와 시녀들 곁에서 자화상을 그리는 벨라스케스의 거울 공간. 반에이크가 17세기에서 15세기로 과거로 날아간 시간 여행자이자 문명 전달자라는 의심이 확신으로 굳어진다.

반에이크는 거울에 많은 신앙적인 의미를 부여했다. 원형 거울의 테두리를 장식한 열 개의 론델에는 예수 그리스도의 수난을 묘사한 장면들을 넣었는데, 론델의 가장 높은 곳에는 그리스도의 십자가형을 새겨 넣었다. 거울은 예수의 수난을 바라보고 묵상하게 하기도 하고 빛을 반사하는 신의 성물이기도 하다. 기독교 초기의 철학자인 성 아우구스티누스는 성경이 신의 계획과 함께 개인이 행할 바른 일들을 거울처럼 보여 준다는 의미로 "거울로서의 성경"이라는 유명한 문구를 사용했다. 성모마리아는 결점 없는 거울이라는 믿음이 있었을 정도로 거울은 인기 있는 신앙적 상징이었다. 세상에 존재하는 생명체에는 창조주의 영혼이 투영되어 있으므로, 거울을 통해 스스로를 들여다볼 때 도덕적인 자아를 발견할 수 있어야 한다는 생각이 중세에는 통용되고 있었다. 반에이크는 거울을 통해서 신앙의 상징을 보여 주고 있었던 것이다.

놀랍도록 치밀한 극사실주의가 돋보이지만 아르놀피니 부부의 공

간은 어딘가 어색한 면이 있다. 공간은 여러 개의 소실점을 가지고 있어 엄밀한 르네상스적 소실점의 공간은 아니다. 화면의 구석구석을 또렷하고 선명한 해상도로 유지하기 위해 그는 눈높이를 이동하며 보이는 대상의 묘사에 치중했던 것이다. 반에이크가 소실점이 통일되지 않은 공간에서 아르놀피니 부부의 초상화를 제작하고, '최선을 다해서 할 수 있는 만큼' 자신의 자화상을 제작하고, 신의 제단에 바칠 세밀화와 12개의 패널로 이루어진 화려한 「겐트 제단화」를 제작할 무렵, 남쪽의 이탈리아에서 건축가 브루넬레스키Filippo Brunelleschi는 평면 위에 현실 세계를 재건하려는 시도 끝에 원근법을 발견했다. 그리고 화가 마사초Masaccio가 원근법을 응용해 교회의 벽화를 제작하는 데 성공하면서 이탈리아의 3차원 공간은 화가들의 2차원 평면에 성공적으로 압축되어 들어갔다. 이탈리아의 르네상스는 원근법과 기하학, 해부학으로 무장한 채 이상적이고 수하적인 원리를 회화에 적용하려 했다. 이를 원리 학습과 응용의 결과에 비유할 수 있다면, 렌즈와 거울의 광학을 활용한 것이 분명해 보이는 반에이크의 북유럽 르네상스는 개별적인 사실들을 끈기 있게 관찰한 경험주의적 극사실화의 사례라 할 수 있다. 과연 파노프스키의 말처럼 반에이크의 눈은 현미경과 망원경의 기능을 동시하는 것이었다. 현대의 진솔하고도 탐구심 넘치는 진취적인 화가 데이비드 호크니David Hockney는 거대한 회화의 포렌식 실험을 감행했다. 믿을 수 없을 정도로 섬세한 북유럽의 극사실주의 회화들, 반에이크를 비롯한 페르메이르와 바로크의 미켈란젤로 메리시 다 카라바조Michelangelo Merisi da Caravaggio를 보면서 호크니는 화가들이 사실적

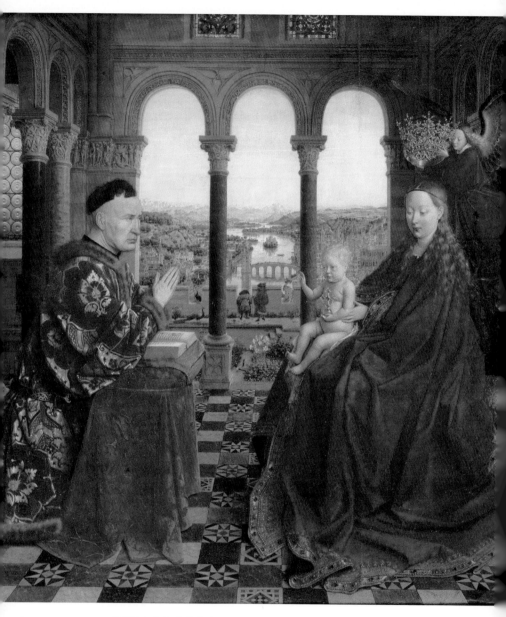

「니콜라 롤랭 재상의 성모 Madonna of Chancellor Nicolas Rolin」(1435)

이고 정교한 묘사를 위해 사용하는 비기에 호기심을 품었고 실험을 통해 검증에 들어갔다. 그는 화가들이 광학 기기의 힘을 빌렸을 것이라는 가정하에 물리학자 팔코Charles M. Falco와 더불어 장시간의 고증 끝에 많은 고전 화가들이 암실에서 렌즈를 통해 상을 확대하는 일종의 '카메라 오브스쿠라camera obscura'를 사용했음을 밝혀냈다. 호크니-팔코 가설로 불리는 그들의 주장에 대한 반박이 없지 않지만, 논리적이고 과학적인 검증을 통한 결론이라 미술계에서는 대체적으로 수용되고 있다. 카메라 오브스쿠라는 마치 카메라의 내부 같은 밀폐된 암실 공간을 설치하고, 암실의 입구에 렌즈를 부착해 두면, 렌즈를 통해 정면의 물상이 암실 내부의 벽에 거꾸로 비치는 것을 이용한 원리다. 화가는 벽에 캔버스를 설치해 두고 투사된 이미지를 따라 그림을 그리는 것이다.

조숙한 중세인

고대와 중세에 주를 이루던 예술은 조각과 건축이었고 회화는 뒤늦게 그 역할을 보조하기 시작했다. 중세까지 예술의 주된 기능은 교회미술과 왕가의 기록을 담당하는 것이었고 그것은 개인의 직업이라기보다는 단체나 팀이 진행하는 공공예술의 성격을 띠고 있었다. 그러나 중세의 끝에서 치밀하고 끈기 있게 신의 세상을 모방하는 그림을 그리던 브루게의 한 화가는 신이 창조한 세상에 속한 자신의 존재를 발견

했다. 개인의 발견이었다. 「니콜라 롤랭 재상의 성모」에 그는 자신의
존재를 새겨 놓고야 말았는데, 원경의 다리 위에 난쟁이처럼 등장하지
만, 확고부동의 소실점 위에 붓을 상징하는 지팡이를 짚고 서 있다. 또
한 「성모와 참사위원 반 데르 파엘레」의 반짝이는 갑옷 위에도 반에이
크의 그림자는 숨어 있다.

사람의 일생이 자아가 눈뜨고 성숙하고 변화해 가는 발달적 과정이
라면, 종으로서 인류의 자의식이 발달하고 변화해 가는 과정은 역사라
할 수 있을 것이다. 서구의 회화는 문명의 발달과 진화 과정의 시각적
기록이고, 인간의 자아와 인지적 활동이 이루어 낸 성과를 담고 있다.
그렇게 생각하면 중세와 근대가 구분되는 시기는 예술이 공공의 영역
에서 개인의 영역으로 넘어오던 무렵이라 할 수 있을 것이다. 조숙한
반에이크의 자아가 눈뜨고 독립 자화상을 제작한 시기가 1400년대 초
반, 중세에 속한다는 사실은 상당히 놀랍다. 또한 그 공간이 예술의 수
도 이탈리아가 아닌 북유럽의 플랑드르라는 사실도 예외적이다.

플랑드르에서의 개인 자화상의 탄생은 거룩한 예수의 모습을 닮은
뒤러의 자화상보다 70여 년 앞섰고, 자화상으로 일대기를 기록했던 렘
브란트보다 200년이 앞선 것이었다. 반에이크는 소년 같은 동급생 사
이에서 홀로 조숙한 청년의 자아를 가진 사람이었다. 자신들의 자취도
기록도 남기지 않았던 북유럽 예술가들의 집단적 겸손을 일거에 보상
하는 그의 존재감은 오만하게 보일 수도 있지만, 그로 인해 플랑드르
회화의 개성은 미술사에 뚜렷한 족적을 남겼다.

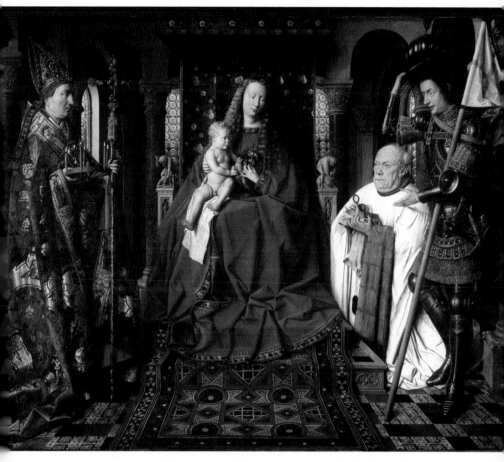

「성모와 참사위원 반 데르 파엘레 The Madonna with Canon van der Paele」(1436)

셀피의 근원,
예술가의 자화상

알브레히트 뒤러

Albrecht Dürer
1471~1528

셀피와 다중 페르소나의 시대

로마의 세네카Lucius Annaeus Seneca는 인간이 스스로를 알기 위해 거울을 발명했다고 했다. 과연 그런 이유로 거울이 발명된 것인지는 모르겠지만, 우리는 아침에 거울 속 '나'를 살피며 간밤의 안녕을 확인하고, 잠들기 전 거울과 마주하며 오늘의 무사를 확인한다. 찰나의 속도를 살아가는 디지털 시대에 자기 성찰이란 낡은 단어일지 모르겠으나, 거울을 본다는 것은 결국 현재와 과거 혹은 미래와 대화를 나누는 일이다. 특히 회화에 있어서 거울은 현실을 모사하는 기능을 상징하고 또한 자아 탐구의 매개체로 기능해 왔다. 과거의 화가들은 거울과 마주하면서 인간의 희로애락을 성찰하고 내면의 생각과 감정이 신체를 통해 외부로 표현되는 방식을 연구했다. 그러나 디지털 시대에 자신을 확인하기 위해 거울을 보는 일은 불필요한 것인지도 모른다. 스마트폰으로 셀피selfie를 찍고 소셜미디어에 포스팅하는 일은 거울을 보는 것만큼이나 쉽고 빠르다. 2013년 옥스퍼드 영어 사전이 셀피를 '올해의 단어'로 등록한 것은 본격적인 셀피 시대의 선언이었다. 보정 필터의 무한 진화는 순간 편집으로 이상적인 외모를 만들어 내고, 우리는 주목받고 싶

어서, 기분 전환으로, 과시적 경쟁에 뒤처지지 않기 위해, 자신감을 높이기 위해 등의 이유로 셀피를 찍고 포스팅한다. 셀피를 통한 자기과시와 자기도취가 시대의 유행병처럼 만연하다는 우려의 목소리도 있다. 셀피가 이렇듯 우리 생활에 깊숙이 파고든 것은 보정 필터로 순간 편집한 '나'의 모습이 자족감을 불러오고, 만족감과 쾌감을 가져오는 도파민 보상 체계가 활성화되기 때문이다. 도파민 작용이 심리적 만족감을 일으키는 기제는 또 얼마나 중독되기 쉬운가.

융Carl Gustav Jung이 지적했듯 우리는 세상과 효율적으로 대면하기 위해 사회적 가면—페르소나—을 쓰고 살아간다. 현실에서 요원하지만 결국엔 도달하고 싶은 또 다른 얼굴, 가상의 페르소나를 만들어 내기 위해 열정적으로 셀피를 찍고 포스팅하는 사람도 있는 것이다. 메인 캐릭터가 아닌 부 캐릭터라는 의미의 '부캐'가 유행하는 현실은 자아의 진실한 얼굴과 사회적 페르소나가 평등하게 살아가도 좋다는, 다시 말하면 시대의 자유도가 증가했다는 의미로 볼 수 있다. 그러나 가급적 자아의 민낯과 사회적 가면 사이의 차이가 크지 않기를 바라는 이유는 그것이 보다 건강한 삶에 가깝기 때문이다.

북유럽 르네상스를 전개했던 알브레히트 뒤러의 자화상은 최초의 셀피로 볼 수 있다. 다양한 페르소나를 연출했다는 점에서 그의 자화상은 또한 현대적 셀피에 가깝다. 카메라 디지털 기술의 진화로 말미암아 셀피가 일상화됐듯이, 자화상이 제작되기 시작한 것은 이미지를 왜곡시키지 않고 고스란히 비춰 주는 평면거울의 제작이 가능해지고 보급된 시기와 맞물렸다. 평면거울은 르네상스의 중심지 피렌체와 독

일 뉘른베르크를 중심으로 대중적으로 보급되기 시작했다.

중세의 근대적 지식인

뒤러는 독일 뉘른베르크에서 태어났지만 그의 부모는 헝가리에서 이주한 귀금속 세공사였다. 부모는 부나 권력과는 거리가 먼 수공업자였으나 신심 깊은 사람들이었고, 뒤러는 그런 부모에 대한 깊은 존경과 애정을 글과 그림으로 표현하곤 했다. 귀금속 세공사의 아들은 예술과 지식산업을 세공해 북유럽의 르네상스를 선도하는 근대적 지식인으로 성장했다. 그의 성실함과 탁월한 재능이 화려하게 꽃피울 수 있었던 것은 인쇄술 혁명의 거대한 물결에 올라탔기 때문이다. 이는 흥미로운 역사적 사건이다. 그가 태어났을 당시는 금속활자가 보급되기 시작해 최초의 미디어 혁명이라 할 만한 변화가 진행되고 있었다. 인쇄술 혁명은 서적의 대량 인쇄와 유통을 가능케 해 종교 권력층이 독점했던 지식을 대중화함으로써 지식 혁명을 일으키고 나아가 종교 혁명을 촉발했다. 뒤러는 예술 창작에 뛰어났을 뿐만 아니라 탁월한 목판화 제작 능력을 이용해 서적을 출간하고 대량 유통시킴으로써 지식 보급에도 앞장섰다. 뒤러는 직접 출판사를 경영하고 저작권 보호를 위해 해외 출판 에이전트를 두는 등 전문 지식 경영인의 면모도 발휘했다. 지식의 대중화는 권력의 계급 이동으로 이어져 재능 있는 지식인들은 귀속지위와 상관없이 부를 축적하고 지위를 개척하기 시작했다. 매체와 지식 혁명기의

주도권을 선취했던 뒤러 또한 국제적 명성과 막대한 부를 축적할 수 있었다.

탐구적 지성과 열정으로 문명 전환의 파도에 올라탄 그를 15세기의 빌 게이츠 혹은 마크 저커버그에 비유할 수 있지 않을까? 15세기의 지식 혁명은 21세기의 인터넷 정보통신 혁명에 비교할 수 있을 것이다. 정보통신과 인공지능의 출현으로 삶의 형태와 사회·경제가 급변하는 21세기적 문명의 전환기 말이다. 현대는 매체를 선점할 수 있는 사람이라면 배경의 도움 없이 막대한 부를 축적할 수 있는 시대다. 이러한 시대에 최초의 근대적 인간으로서 뒤러의 역할은 특별히 큰 울림을 가진다. 그런 생의 이력은 그가 다양한 페르소나를 가지고 자의식 가득한 여러 점의 독립 자화상을 제작한 동기를 짐작케 한다. 뒤러의 자화상 시리즈는 중세와 근대의 경계, 문화적 주변으로부터 중심, 역사와 사회적 계급의 경계를 뛰어넘은 한 인간의 다양한 페르소나와 자의식을 비추는 창이다. 뒤에 소개할 그의 대표작 「멜랑콜리아 I」은 미술사에서 가장 많은 연구가 이뤄진 목판화 작품이다. 15세기에 멜랑콜리아 melancholia, 즉 우울증은 천재들이 흔히 겪는 심리적 증상으로 여겨졌다. 다차원적이고 복합적 해석이 가능한 이 작품은 창작과 과학적 사고에 몰두한 예술가의 고뇌와 내면의 풍경을 시사한다. 예술가로서 뒤러의 완벽주의적 성향과 강박적인 기질은 정신 건강과 관련해 적지 않은 함의를 현대인들에게 던진다.

문화의 변방에서 판화를 제작하다

뒤러는 뉘른베르크의 자부심이고 예수를 닮은 뒤러의 자화상은 현재 뉘른베르크를 상징하는 아이콘이다. 구텐베르크의 금속활자가 지식 혁명을 전파하던 무렵 뉘른베르크는 중세의 신비를 간직한 자유무역 도시로, 이탈리아에서 북유럽으로 지식과 예술이 전파되던 무역 통상의 관문이었다. 피렌체의 예술가들—미켈란젤로 부오나로티 Michelangelo Buonarroti나 레오나르도 다빈치Leonardo da Vinci, 라파엘로 산치오Raffaello Sanzio 등—이 주도한 르네상스가 화려한 문화의 꽃을 피울 때 뉘른베르크에도 그 소식은 전해졌으나, 이 도시의 예술은 여전히 주변부에 머물러 있었고, 예술가의 사회적 위상이란 숙련된 장인에 불과했다. 뒤러의 아버지는 아들이 자신의 뒤를 이어 귀금속 세공사로 일하기를 바랐으나 뒤러는 열세 살에 이미 볼록거울을 이용해 자화상을 그릴 정도로 그림 실력이 뛰어났다. 열세 살의 소년은 자신이 타인과는 다른 개별적 주체로서 어떤 장점을 가졌고 삶의 지향은 무엇인지 일찌감치 생각하고 있었던 것이다. 어린 소년의 솜씨라고는 믿기지 않는 자화상에는 뒤러의 강박적 치밀함이 벌써부터 드러난다.

뒤러는 열다섯 살부터 뉘른베르크 최고의 목판 화가였던 미하엘 볼게무트Michael Wolgemut의 공방에서 3년간 도제 훈련을 받으며 『뉘른베르크 연대기』의 삽화 제작에 참여할 기회를 얻었다. 그는 이 과정을 통해 지식의 글로벌한 보급과 유통 과정을 체험했고, 이 경험은 이후 출판업자로 성공하는 데 든든한 토대가 됐다. 1493년에 출간된 『뉘른베르크

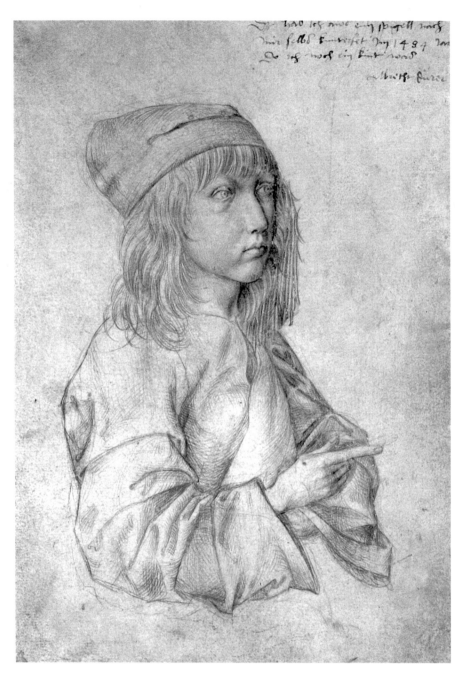

「13세의 자화상 Self-Portrait at the Age of 13」(1484)

연대기』는 성경을 바탕으로 제작된 역사 백과사전으로, 목판화로 제작된 삽화를 무려 1,809점이나 실었다. 삽화는 채색된 것이 많았고 글 없이 삽화만 따로 판매하기도 했다. 이후 약 16년간 라틴어로 539쇄, 독일어로 60쇄를 출판할 정도로 인기 있었던 이 책은 셰델Hartmann Schedel이 라틴어로 저술하고 알트Georg Alt가 독일어로 번역한 최초의 활판 인쇄본이었다. 『뉘른베르크 연대기』의 인쇄·출판을 맡은 이는 뒤러의 대부였던 코베르거Anton Koberger였는데, 그는 독일의 초기 출판업자 중 가장 성공한 사람으로 독일과 해외에 다수의 사무소를 두고 활발한 활동을 벌였다. 뒤러는 38세가 되는 해에 코베르거의 출판사 건물을 매입해, 여생을 마칠 때까지 그 건물에서 작업을 했다.

뒤러는 저작권에 대한 인식이 각별했는데, 작품마다 자신의 이니셜인 A. D를 디자인한 모노그램monogram, 두 개 이상의 글자를 합쳐 한 글자 모양으로 도안한 것을 삽입해 자신의 저작권을 선언한 것에서 그의 의지를 엿볼 수 있다. 볼로냐의 화가 마르칸토니오 라이몬디Marcantonio Raimondi가 자신의 작품과 서명을 무단 복제했을 때는 그를 재판에 회부해 저작권을 방어하려 했다. 예술가의 창작품과 지적 소유에 대한 사회적 존중을 확립하고 법적으로 지키려던 그의 노력은 대단히 선진적인 것이었다.

이탈리아에 유학한 뉘른베르크의 힙스터

뒤러는 이탈리아를 두 번 방문했다. 첫 번째 방문은 1494년에서 1495년,

그의 나이 23세에서 24세 때였다. 볼게무트의 도제 생활을 마치고 결혼식을 올린 지 3개월이 지났을 무렵이었다. 그는 830km를 남하해 르네상스가 만개한 꽃의 도시 피렌체를 여행하며 문명 전환기의 현장 분위기를 흡수했다. 이탈리아 방문을 통해 그는 르네상스의 위대한 인본주의자 알베르티의 지식을 흡수하고, 야코포 벨리니Jacopo Bellini와 그의 사위였던 안드레아 만테냐Andrea Mantegna 등의 예술가에게 영향을 받았다.

이 여행을 기념하고자 뒤러는 트렌디한 이탈리아 의상과 조화를 이룬 모자, 사슴 가죽으로 만든 우아한 장갑을 끼고서 공들여 치장한 모습의 자화상을 제작했다. 화려하게 성장을 한 측면 자화상에는 도도함과 우아함이 묻어난다. 눈 덮인 알프스를 배경으로 포즈를 취한 독일 출신의 꽃미남은 이제 막 르네상스의 첨단 문물의 세례를 받은 세련되고 섬세한 예술가의 오라를 발산한다. 탁월한 예술적 재능, 이탈리아로의 유학 경험, 그리고 빼어난 용모를 내세워 퍼스널브랜딩에 주력하는 15세기 콧대 높은 코즈모폴리턴의 풍모다. 성취동기 충만한 꽃미남은 르네상스적 자의식의 전형을 과시한다. 겸허함과 성실함이 미덕이었던 중세는 종말을 고했고, 자신의 재능을 뽐내고 능력을 스스로 홍보하는 일이 미덕이 된 시대가 왔다. 이 시기 피렌체와 로마에서는 다빈치, 미켈란젤로, 그리고 라파엘로가 문예 부흥의 무대 한가운데서 주연을 맡아 활약 중이었다. 이들의 입지는 때로는 교황과 협상을 벌일 만큼 강력했지만, 정작 이들은 그런 자신을 과시하기 위해 화려한 영웅적 자화상을 제작하지는 않았다. 그들은 교황의 총아였으나 초상

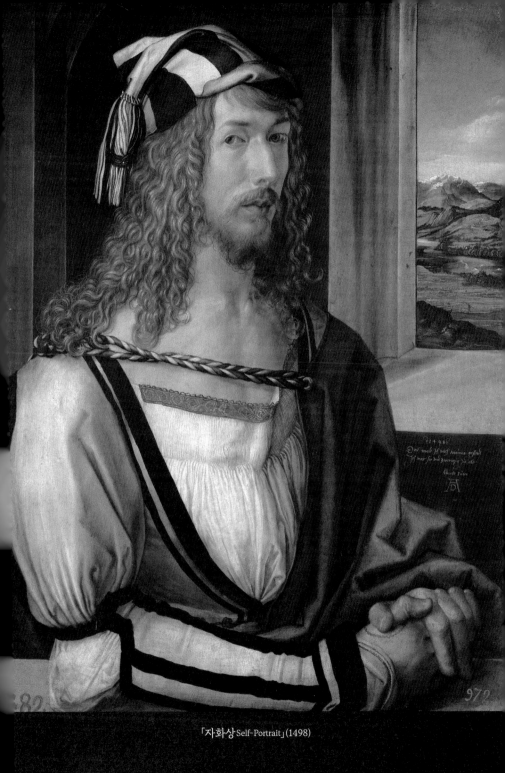

「자화상 Self-Portrait」(1498)

화로 기록될 만큼의 권력자는 아니었다. 그렇다고 직접 자화상을 그려 자신을 홍보하며 인지도를 높여야 할 만큼 평범한 사람들도 아니었다. 그러나 독일 뉘른베르크의 뒤러는 문화 수도 이탈리아에서 활약하던 천재들과는 입장이 달랐다. 가난한 헝가리 이민자의 아들은 빈약한 사회자본과 예술의 벽지라는 환경의 제약을 뛰어넘어 세상의 중심을 향해 나아가야 했고, 오로지 자신의 재능과 왕성한 호기심, 쉼 없는 자기연마, 그리고 시대를 읽는 발 빠른 감각과 실천력을 무기 삼아 승부수를 던져야 했던 것이다.

두 번째 방문은 1505년에서 1507년, 그가 34세에서 36세 때 이뤄졌는데, 이때의 목적지는 베네치아였다. 이탈리아의 거장들이 이룩한 과학적 원근법과 인체의 해부학적 지식, 인문학적 분위기는 뒤러에게 매혹적으로 다가왔다. 또한 그가 보이는 진지한 학구열, 근면함, 통찰력은 베네치아의 화가들을 설득하기에 충분했다. 그 덕분에 두 번째 방문에서는 베네치아에 거주하는 독일 상인 연합체로부터 바르톨로메오 교회에 봉헌하기 위한「장미 화관의 축제」의 제작을 주문받았다. 폭 200cm, 높이 160cm 가까이 되는 이 유화 작품을 성공적으로 완성함으로써, 뒤러는 판화 제작자일 뿐만 아니라 색채를 다루는 능력 역시 나무랄 데 없는 화가임을 증명했다. 푸른 옷의 성모는 막시밀리안 황제에게, 품에 안긴 아기 예수는 교황 율리우스 2세에게 각각 장미 화관을 씌워 주고 있다. 이들은 화면의 중앙에서 삼각 대칭구도로 위치하고 있는데, 이같은 구도 설정은 화면 중앙에는 구름을 탄 아기 천사 케루빔이 성모의 왕관을 받쳐 들고 가장자리의 천사들 역시 참석자들

에게 장미 화환을 씌워 주고 있다. 이 작품에서도 뒤러는 은연중에 존재감을 드러낸다. 그림의 오른쪽 뒤편 나무 아래, 은은한 갈색 의상으로 몸을 숨기고 있는 남자는 이 작품이 1506년에 제작됐으며, 제작자는 독일인 뒤러라고 서명한 종이를 들고 있다. 작품의 귀퉁이에 자신의 얼굴과 이름을 넣는 이 같은 유형의 서명 자화상은 작품의 제작자를 알리는 것은 물론 잠재적 클라이언트들을 위한 자기소개의 의미가 있었다. 이 작품은 뒤러에게 성공을 안겨 줬다. 그러나 이 무렵 뒤러가 후원자이자 친구였던 피르크하이머Willibald Pirckheimer에게 보낸 편지를 보면 독일인이 베네치아에 와서 독일인들의 후원을 받아 성공을 거뒀다는 사실 때문에 베네치아의 화가들이 자신을 시샘하고, 길드에 가입하지 않았다는 이유로 세 번이나 고소를 당했다고 하소연하고 있다.

뒤러는 이 당시에 인체 비례 이론을 적용한 「아담과 이브」「남자들의 목욕」「여자들의 목욕」 등의 목판화를 제작해, 정확한 비례와 균형을 지닌 르네상스적 인체의 아름다움을 재현하는 데 통달했음을 보여 준다. 나무와 금속판 위에 세긴 그의 유려하고 섬세한 선화는 판화를 독립적인 예술작품의 경지로 끌어 올렸고, 이 결과물들을 스스로 출판해서 전 유럽으로 유통시키는 데 성공했다. 뒤러는 이렇듯 이탈리아와 네덜란드까지 유럽 전역을 여행하며 관찰과 탐구를 게을리하지 않고 완벽함을 추구했다. 「장미 화관의 축제」에서 막시밀리안을 축성하는 성모를 그린 덕분에 그는 신성로마제국 황제인 막시밀리안 1세의 후원을 얻어서 귀국했으며, 뉘른베르크 시위원회의 지명을 받아 뉘른베르크 예술도시 계획을 입안하는 데 관여하게 됐다. 적지 않은 성과였다.

예수를 닮은 자화상

고향 독일을 비롯한 유럽 남부의 지속된 기근과 페스트, 매독의 유행으로 피폐해진 사회상은 르네상스의 어두운 이면이었다. 사람들은 세상의 종말을 예감하여 삶의 터전을 떠나 떠돌았다. 뒤러는 전쟁, 기근, 질병, 죽음이 만연한 세기말의 상황을 『요한묵시록』에 빗대어 「묵시록의 네 기사」를 포함한 15점의 판화 시리즈를 제작해 유럽에 판매했다. 섬세한 검은 선만으로 원근감, 질감, 명암을 탁월하게 표현한 판화는 대단히 인기 있었다. 이에 고무된 그는 에이전트를 고용해 판화작품과 서적을 외국으로 수출하는 대량 복제와 글로벌 유통에 뛰어들었고, 이를 통해 얻은 성공은 뒤러에게 안정적인 경제적 토대와 사회적 입지를 가져다줬다. 뒤러의 나이 스물일곱은 그런 해였다. 유럽을 석권한 그는 모든 작품에 자신의 이니셜을 디자인한 모노그램을 넣거나, 회화작품 속에 카메오로 등장함으로써 창작자의 정체성을 각인하는 방식으로 지적소유권을 명기했다. 예를 들면 초기 회화작품 「삼위일체에 대한 경배」와 「장미 화관의 축제」 같은 성화의 한 귀퉁이에 예수와 닮은 금발을 어깨 위로 늘어뜨리고 등장하여 조용히 감상자의 시선을 끈다. 이미지를 통한 예수와의 직설적인 동일시이자 성화 속 신스틸러다.

최초의 미디어 혁명인 활자 인쇄술은 지식 혁명의 파도를 불러왔고, 뒤러는 그 파도에 올라탄 근대적 지식인이었다. 구텐베르크에 의한 활자 인쇄술이 개발되기 시작한 것은 1440년경 독일의 중부 내륙 마인츠 지방이었다. 그 후 점차 발전의 중심은 베네치아로 옮겨 갔고 유럽

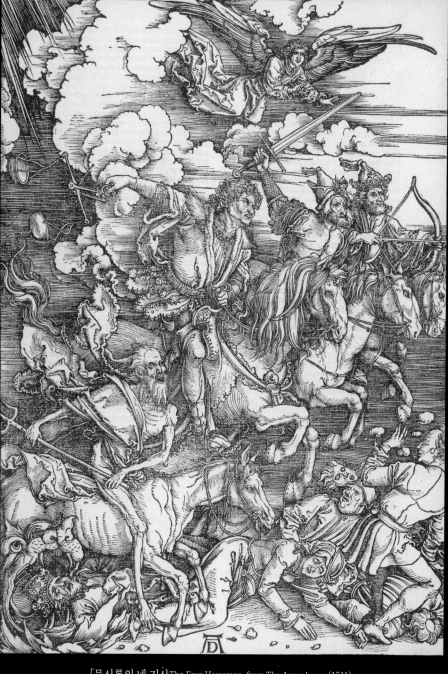

「묵시록의 네 기사」The Four Horsemen, from The Apocalypse」(1511)

은 정보의 대량 보급이라는 급류를 타고 지식 혁명의 시대로 접어들었다. 그렇게 본다면 미디어 혁명이 자아의 양상마저 바꾸어 놓은 우리 시대는 뒤러가 살아가던 시대와 가장 가깝다 해도 좋을 것이다. 20세기 말에 시작된 인터넷과 무선통신의 혁명은 새로운 경제 계급을 탄생시켰고, 21세기로 들어서자 대중문화의 국경을 허물어 버렸다. 지금에 와서는 정보지식 산업과 결합한 인공지능 기술의 혁신이 국가 간의 지리적·물리적 한계를 뛰어넘고 언어의 장벽마저 허물고 있다. 이 세상에 존재하던 유형·무형의 경계가 점차 사라지고 지구는 하나의 거대한 비가시적 영토가 되어 가는 중이다. 이러한 21세기적 정보·지식 산업의 혁명이라는 도도한 물결을 타고 탄생한 신新 중산층 엘리트의 자아는 뒤러의 그것과 매우 닮아 보인다. 이탈리아에 유학한 뉘른베르크의 힙스터로 자화상에 등장한 뒤러의 자의식과 소셜미디어와 유튜브를 창안한 혁신가들, 그리고 그런 플랫폼을 통해 스타가 된 이들의 자의식이 겹쳐 보인다는 것은 과한 생각은 아닐 것이다.

마침내 1500년, 서른을 향해 가던 뒤러는 스물일곱 살의 화려했던 르네상스맨과는 완연히 다른 중세적 분위기를 물씬 풍기는 장중한 자화상을 완성했다. 그의 성취는 근대적인 것이었지만, 신앙심 깊은 부모의 영향으로 중세적 신앙은 그의 자의식에 중요한 부분을 차지하고 있었다. 어깨 위로 드리운, 뒤러의 트레이드마크인 잘 손질된 금발의 사실적 묘사와 모피의 감촉이 생생히 느껴지는 털 코트는 귀족적 오라를 풍긴다. 눈동자에 반사된 창문의 묘사는 사실성을 뛰어넘어 사진보다 정교한 뒤러 회화의 정수를 담았다. '예술이란 자연을 치밀하게 관

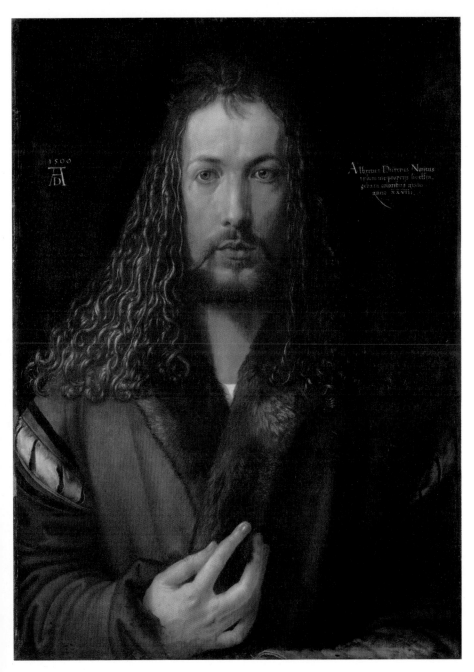

「자화상Self-Portrait」(1500)

찰하고 재현하는 것에서 비롯되며, 자연을 찾아다니는 자만이 진정한 예술가'라던 그의 생각이 고스란히 반영된 자화상은 자연적 사실주의와 과학적 관찰에 방점을 둔 북유럽 르네상스의 본질을 함축하고 있다. 왼쪽 이마와 콧등 위에 반사된 황금빛은 어두운 뒷배경과 대조되어 신성한 분위기를 부각시키고, 결연한 시선은 정면을 향해 있다. 예수의 이미지를 꼭 닮은 자화상은 신의 아들을 본받아 살고자 했던 뒤러의 얼굴이다. 그림 왼쪽에는 자신의 이니셜 'A. D'로 디자인한 모노그램을 그려 넣었는데, 이는 'Anno Domini 주님의 해'라는 뜻도 있어서 뒤러의 모노그램은 이중의 의미를 담고 있다. 그 위에는 제작 연대를 기록했다. 오른쪽에는 스물아홉 살의 뒤러가 '변하지 않는, 불변의 색채'로 자신을 그렸음을 선언하고 있다. 새로운 세기가 시작되는 주님의 해 1500년, 뒤러는 흔들리지 않는 시선으로 자신이 예술의 창조자이자 불멸의 존재로 기억될 것임을 선언한다. 신의 모습을 본떠 창조된, 신을 닮은 인간을 그려 내는 자신이야말로 제2의 창조자임을 말이다. 그의 시선은 정면을 응시하고 있으나, 정작 흔들림 없는 그 눈빛은 자기 내부로 침잠 중이다. 혹은 그는 어쩌면 세기말의 우울을 뛰어넘어 영원의 그 어디쯤을 응시하고 있는 중인지도 모른다.

멜랑콜리아 —영혼의 자화상

15세기 르네상스의 문인들은 멜랑콜리아를 "지적이고 상상력이 풍부

한 성취의 기초, (…) 재치, 시적인 창조, 깊은 신앙적 통찰력, 그리고 심오한 철학적 고찰이 샘솟는 근원"이며, 때로는 지식인들의 복잡한 생각과 감정들이 현실적으로 표현되지 못하고 갈등하는 심적 상태라고 생각했다. 예술을 창조하기 위해 과학, 윤리, 교육, 영적인 자기 각성, 인간의 존엄에 대한 추구, 수학과 기하학의 논리적인 규칙들을 통합하던 르네상스 예술가들의 완벽주의적인 지향은 종종 그들을 멜랑콜리아의 상태에 빠트렸을지도 모른다. 시대를 막론하고 한 치 빈틈없는 완벽한 일 처리를 지향하는 사람들의 머리는 뜨겁다. 또한 스스로를 만족시키지 못하는 지고한 이상은 대부분의 경우 영혼의 통증을 유발하고 때로는 상처도 남긴다. 뒤러가 44세인 1514년에 제작한 동판화 「멜랑콜리아 I」은 과학자, 수학자를 겸했던 예술가의 이 같은 심리적 상태를 시각적으로 표현한 것으로 보인다.

판화 속에는 어지럽게 널려진 측정 도구와 건설 도구 들, 수수께끼 같은 온갖 알레고리가 섞여서 나뒹구는 가운데 날개 달린 천사가 깊은 시름에 잠겨 있다. 무언가 풀리지 않는 문제로 골치가 아픈 듯 우울의 분위기를 풍기지만, 눈빛은 여전히 살아 있다. 호기심 혹은 장난기가 어린 듯한 또렷한 눈은 새로운 통찰의 순간을 기다리고 있다. 이 천사는 바로 뒤러 자신이었거나, 르네상스의 예술가, 기하학자, 사상가들의 정신적 자화상이었을 것이다. 뒤러 연구의 대가 파노프스키는 이 작품을 상상력이 바닥난 예술가의 알레고리이자, 뒤러의 정신적 자화상으로 간주했다.

뒤러는 과연 멜랑콜리아 상태에 빠져들어 있던 것일까? 검은 선만

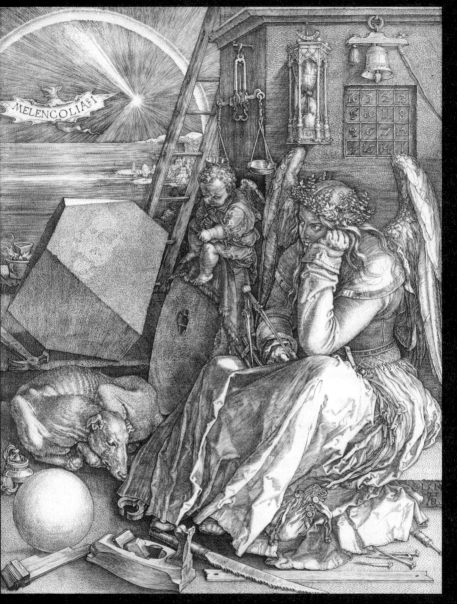

「멜랑콜리아 I Melencolia I」(1514)

으로 물체의 깊이감과 양감, 질감, 원근감을 모두 표현해 내는 치밀한 판화작품들, 그리고 끊임없는 탐구를 추구해 온 여정은 뒤러의 완벽주의적 성향을 여실히 보여 준다. 완벽주의자였고, 성취를 향해 질주했던 뒤러는 제자들을 위해 저술한 책에서 "스스로를 몰아붙이며 과로하기를 삼가라"고 권하고 있다. 그것은 자신을 극한으로 밀어붙여 본 적이 있는 사람만이 할 수 있는 충고다. 인류의 위대한 성취는 만족할 줄 모르고 지칠 줄 모르는 수많은 개인들이 최선을 다해 일한 결과의 산물이다. 그러나 자신의 한계를 뛰어넘으려는 무리한 시도로 일관할 때 기력은 바닥나고, 심연의 우울은 어느 틈엔가 입을 벌리고 우리를 올려다본다.

완벽주의자들의 성향과 심리적 특성을 연구한 하버드대학교의 심리학자 벤샤하르Tal Ben-Shahar는 실현 불가능한 이상적인 목표를 정해 놓고서, 지칠 줄 모르고 스스로를 채찍질하는 완벽주의자의 심리 상태를 분석한 연구로 유명하다. 벤샤하르에 따르면 완벽주의자에는 두 부류가 있는데, 첫 번째 부류는 일의 객관적인 성공과는 상관없이 늘 자신이 부족하며 성공하지 못했다고 여기면서 좌절과 자괴감이라는 매우 비싼 감정적 대가를 지불한다. 그보다 나은 부류의 현실적인 완벽주의자는 실현 가능한 성공 기준을 설정해 놓고, 자신이 이룬 모든 성공과 성취에 대해 만족과 자부심을 느낀다. 벤샤하르는 이런 부류의 완벽주의자를 '최적주의자'라는 개념으로 소개한다. 뒤러는 어쩌면 벤샤하르가 분석한 최적주의자의 전형을 보여 준다고 할 수 있지 않을까? 젊은 시절 자화상에 새겨진 영웅적이고 자부심 충만한 이미지는

「누드 자화상」 Nude Self-Portrait」(1503~1505)

아마도 최적주의자 뒤러의 초상화였을 것이다.

1506년, 예수를 닮은 자화상을 제작한 해로부터 6년이 지난 어느 날, 뒤러는 친구에게 쓴 편지에서 다음과 같이 고백했다. "며칠 전 머리에서 새치를 발견했는데, 이건 순전히 비참함과 귀찮음이 만들어 낸 것이야. 이제 끔찍한 날들을 운명처럼 마주하게 되겠지." 화가가 점진적으로 시력을 잃어 가고 손의 자유로운 움직임에 제동이 걸릴 때, 그 상실감이 우울증으로 번져 가는 것을 이해하기는 어렵지 않다. 장년을 지나 노년을 바라보던 시절 뒤러의 고백은 갱년기 우울증이라는 말을 떠올리게 한다. 47세에 그린 뒤러의 자화상이 그 짐작을 증거한다.

그는 마침내 장식과 과시적 치장을 걷어 내고 벌거벗은 자신을 들여다본다. 이전의 화려하고 웅변적인 채색 자화상들과 달리 검은 종이 위에 드로잉으로 그려진 이 그림은 대상을 염두에 두지 않은 독백의 자화상으로, 짙은 병색과 불안이 묻어난다. 부은 눈이 돌출되어 얼굴엔 피로감이 감돌고, 표정은 불안과 신경증적 긴장으로 굳어 있다. 양쪽 팔을 미완으로 남겨 둔, 시간의 괴리가 전혀 느껴지지 않는 이 자화상에서 20세기 문제적 청년 화가 에곤 실레Egon Schiele가 엿보인다. 자기 존재를 인정받기 위해 강박적 성실함으로 무장하고 고군분투했던 청년기를 성공적으로 건너와 장년기를 지나는 이 남자는 깊은 밤 홀로 서서 무슨 생각에 잠겨 있는 것일까? 지칠 줄 모르던 완벽주의는 이제 육체의 노쇠와 피로라는 복병을 만나 좌절과 멜랑콜리아에 잠식되고 있는 걸까?

51세의 뒤러는 다시 한번 자신을 예수의 이미지에 투사했다. 이번

에는 그의 트레이드마크이던 풍성한 머리카락이 빠지고, 가슴 근육이 줄고 축 처진 뱃살과 피부를 적나라하게 드러낸 드로잉이다. 그의 얼굴은 상실감을 동반한 우울감으로 물들어 있다. 「비탄의 남자로 그려진 자화상」으로 불리는 이 드로잉을 그린 6년 후, 뒤러는 사망했다.

예수의 삶을 본받고자 스스로를 채찍질하며 숨 가쁘게 달려온 창조적인 삶이었다. 뒤러는 책임과 의무를 지고 사막을 건너는 낙타처럼 성실하게 관찰하고 연구하고 작업했다. 가톨릭교회는 스스로에게 채찍질을 가하는 전통적인 회개와 신앙의 행위를 용인해 왔다. 이 드로잉 속 남자는 수난의 예수가 가진 상처나 못 자국이 없는 대신 한 손에 채찍을 들고 있는 것이다. 뒤러를 뒤러이게 한 찬란하고 섬세하던 손재주와 시력을 잃고 수전증과 노안을 얻었으니 그는 과연 상실의 슬픔에 잠길 만도 했을 것이다. 빼어난 용모와 자신의 능력을 자신만만하게 드러내던 젊은 시절의 영광을 뒤로하고 풍성하던 머리카락과 탄탄하던 근육을 잃어버린 그 상실감은 과연 어떠했을 것인가.

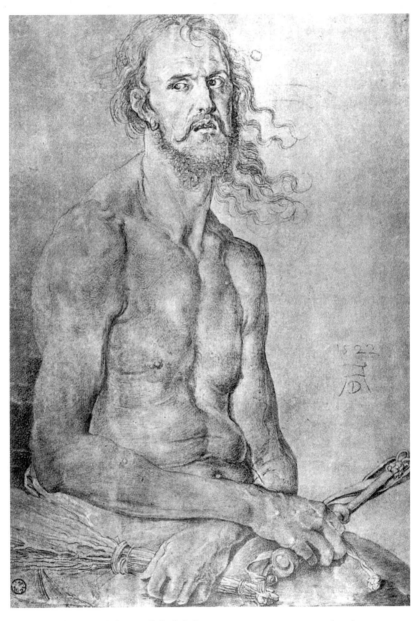

「비탄의 남자로 그려진 자화상 Self-Portrait as the Man of Sorrows」(1522)

르네상스의
원더 우먼

소포니스바 안귀솔라

Sofonisba Anguissola
1532~1625

93세의 여성 화가

팬데믹이 종료되고 여행의 자유를 되찾게 된 후, 두 번째로 방문한 도시는 파리였다. 어떤 이유로든 늘 소요와 시위가 진행 중인 파리 시내를 피해 외곽에 위치한 라데팡스에 숙소를 정했다. 개선문에서 서쪽으로 4km 떨어진 라데팡스는 한적하고 널찍한 현대적 신도시다. 센강은 U자를 그리며 흐르기 때문에 라데팡스에서 도심으로 들어가려면 2개의 개선문 사이를 흐르는 센강을 한 번 건넌 후, 도심의 남쪽으로 가기 위해 한 번 더 건너야 한다. 시내의 남쪽, 생제르맹을 향해 가다 퐁네프 다리 앞에서 개성 강한 화가 쿠사마 야요이草間彌生의 거대한 동상을 마주쳤다. 건물만큼 큰 쿠사마의 동상은 자본주의적 물신의 거두 루이비통 백화점 앞에서 건물의 외벽에 점을 찍고 있었다. 팬데믹이 끝나고 왕래가 자유로워진 세계 각국 메트로폴리스의 시선을 가장 먼저 장악한 것은 쿠사마와 협업한 루이비통 재단이다. 그녀의 클론들은 샹젤리제의 거리에도, 런던의 해러즈 백화점 앞에서도, 뉴욕과 도쿄의 백화점 쇼윈도에도 우뚝 서서 오색의 점을 찍는 퍼포먼스를 진행하고 있다.

주목받기를 즐기는 93세의 여성 화가의 독보적 희소성과 상징성을

감안하면 그녀와 루이비통의 협업은 자연스러운 귀결로 느껴진다. 여전히 현역으로 활동하는 그녀의 인기는 변함없이 높고, 까만 점이 알알이 박힌 호박 그림과 조형물은 미술시장에서 최고가를 갱신한다. 색색의 단순한 점은 그녀의 시그니처다. 어려서 어머니의 화풀이 대상이 되곤 했던 그녀는 감정이 균형을 잃는 순간에 세상이 빨간 점으로 덮이는 환영에 사로잡히곤 했다. 분노와 억울함과 슬픔을 무수한 점으로 쏟아 내며 호박을 그리다 보면 안정을 되찾곤 했다고 그녀는 고백한다. 점을 찍는 행위는 강박증과 환영을 불러오는 정신질환에 대처하는 쿠사마의 전략이다. 한평생 쏟아 낸 슬픔과 혼란과 분노와 기쁨의 점들이 이제는 은하수를 이루고도 남지 않을까. 점 하나에 담긴 그녀의 예술은 인간의 존재론적 본질에 대한 고찰로 이어진다. 거울로 이루어진 암흑의 방에 은하수 같은 불빛의 점을 찍는 그녀의 설치미술은 우주적 영원을 지향한다. 2023년 새해 벽두부터 루비이통과의 협업으로 전 세계 가장 번화한 거리들에서 점을 찍고 있는 그녀는 소원을 성취한 것일까? 그녀의 클론이 세계의 메트로폴리스를 점령하고 있을 때, 현대미술의 중심 무대인 런던 테이트모던미술관의 최상층에서는 쿠사마가 재현한 영원한 우주의 빛이 전시되고 있었다. 예약제로 진행되는 그 전시는 종료를 한 달여 앞둔 시점에 이미 예약이 완료되어 있었다. 어렵고 현란한 조형 언어를 구사하기보다 시종일관 점 하나에 모든 이야기를 담아내는 명료함과 보편적 가독성이 그녀의 세계적인 인기를 설명할 수 있을 것이다.

93세의 현역 여성 화가라는 점에서 쿠사마에게서는 경이로움이 느

껴진다. 그러나 세계적 스케일의 인기와 93세의 여성 화가라는 공통분모를 쿠사마와 공유하는 화가는 또 있다. 바로 르네상스의 여성 화가 소포니스바 안귀솔라다. 놀랍게도 르네상스와 바로크 시대에는 국제적 명성을 얻으며 뛰어난 활약을 펼쳤던 소수의 여성 화가들이 있었다. 미술사가 바사리는 『미술가 열전』에서 그들을 경이로운 여성이라 칭하며 여성 화가들의 삶과 작품을 우호적으로 기록했다. 『미술가 열전』은 두 번에 걸쳐 발간됐는데, 1550년에 발간된 초판에는 단 한 명의 여성 조각가만 실렸으나, 증보판에는 열세 명의 여성 화가가 실렸다. 바사리는 『미술가 열전』의 증보판을 준비하며 안귀솔라의 공방을 직접 방문해 그녀와 자매들의 작품을 관람하고 매우 우호적인 평가를 남겼다. 예술과 여성에 대해 균형 잡힌 시각을 가졌던 그는 "회화la pitura의 본질은 자연la natura을 모방하는 것"이고, "양자는 모두 여성형"임을 강조하며 여성 화가들의 예술계 진입을 높이 평가했다.

소녀의 자화상

미술사의 중심 인물들은 대체로 남성이지만 뚜렷한 족적을 남긴 여성 화가도 없지 않다. 미술사 초기의 여성 화가들에게 자화상이란 자신의 전문성을 홍보하는 포트폴리오이자 정체성에 대한 탐구를 담은 결과물이었다. 그러므로 여성의 자화상은 사회적 자아에 대한 시대적 성찰의 결과물로 보인다. 16세기의 안귀솔라와 17세기의 아르테미시아 젠

틸레스키Artemisia Gentileschi의 자화상에서 우리는 이상적인 여성 예술가의 이미지를 발견할 수 있다.

바사리의 기록 이전에도 단편적이지만 여성 화가의 자화상에 대한 기록이 존재하는데, 최초의 기록은 약 2,000년 전으로 거슬러 올라간다. 로마의 장군이자 정치가, 저술가였던 플리니우스Gaius Plinius Secundus가 저술한 최초의 백과사전『박물지』에는 자화상을 그렸던 여성 화가에 관한 기록이 있다. 37권으로 구성된 이 백과사전에서 플리니우스는 회화에 관해 서술하며 2점의 자화상을 언급했다. 그중 하나가 기원전 1세기 키지코스에 살았던 이아이아Iaia of Cyzicus라는 그리스 여성이 그린 자화상 이야기다. 플리니우스가 기록한 바에 의하면 그녀는 "손이 빨랐고 실력이 남성 화가보다 탁월해서 수입도 더 많았으며 결혼을 한 적이 없고 여성들의 초상화를 주로 그렸다"고 한다. 이아이아의 이야기는『데카메론』을 썼던 보카치오Giovanni Boccaccio에 의해 14세기에 다시 소개된다.『뛰어난 여성들에 대하여』라는 여성의 전기 모음집에서 그는 다수의 여성 화가들을 소개하며 이아이아를 마르시아Marcia라는 이름으로 소개하고 있다. 보카치오는 마르시아가 거울을 들여다보며 자신의 얼굴색과 이목구비, 표정을 완벽하게 그려, 동시대인들이 모두 인정할 정도로 닮은 자화상을 그렸다고 기록했다. 인문학자 알베르티는 최초의 미술 이론서인『회화론』에서 마르시아를 언급하며 "그림을 그리는 법을 안다는 것은 여성 사이에서 영예로운 일이기도 했다. 마르시아는 그리는 법을 알고 있기 때문에 작가들로부터 칭송을 받는다"라고 썼다.

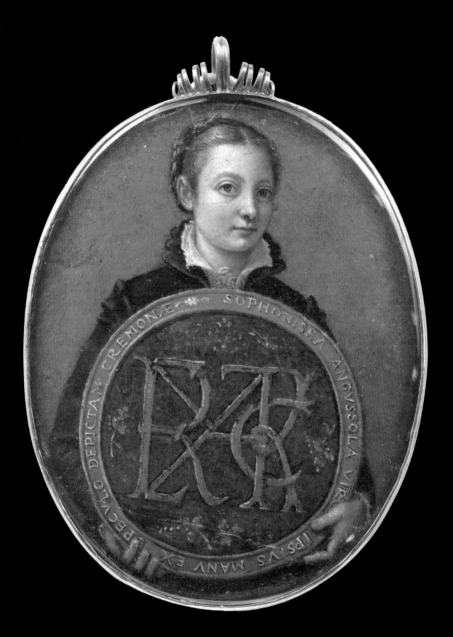

「미니어처 자화상」Miniature Self-Portrait」(1556)

인쇄 혁명 덕분에 도서의 출판과 보급이 확산되면서 사회 전반의 문해율이 높아졌고, 이는 지식 혁명으로 이어져 16세기 중반경 유럽에는 시인과 화가를 비롯한 여성 예술가의 수가 급증했다. 그러면서 예술 인식에 대한 저변 또한 넓어져, 상공업의 발전으로 부가 축적된 지역에서는 회화에 대한 수요가 늘어났다. 덕분에 소수이긴 하지만 그 공급을 일부 여성 화가들이 담당했고 그들의 성공 가능성 또한 높아졌다. 16세기 부유한 귀족 사이에는 자화상 수집이 유행했다. 1660년대 메디치가의 레오폴도는 자화상을 대규모로 수집했는데, 그 컬렉션이 바로 현재 우피치미술관이 소장한 세계 최대의 자화상 컬렉션이다. 16세기에 제작되기 시작해서 17세기에 본격적인 붐을 일으킨 자화상은 18세기가 되자 미술 컬렉션을 갖춘 대저택의 필수품이 됐다.

그림을 그리는 미혼의 안귀솔라

아들과 딸을 동등하게 교육할 정도로 선구적인 아버지를 둔 16세기 여성은 아주 드문 특권계층이었다. 그중에서도 자화상을 이용한 마케팅과 뛰어난 판매 전략을 가진 아버지 아밀카레Amilcare Anguissola 덕분에 국제적인 명성을 얻고 궁정화가로 활동했던 안귀솔라는 특히나 운이 좋은 여성이었다. 인문학과 예술에 관한 교육을 받은 안귀솔라는 귀족의 신분이었음에도 자매들과 함께 가족 공방을 운영하며 초상화를 제작했다. 그녀의 재능은 곧 해외로도 알려졌고, 안귀솔라의 활동 무대

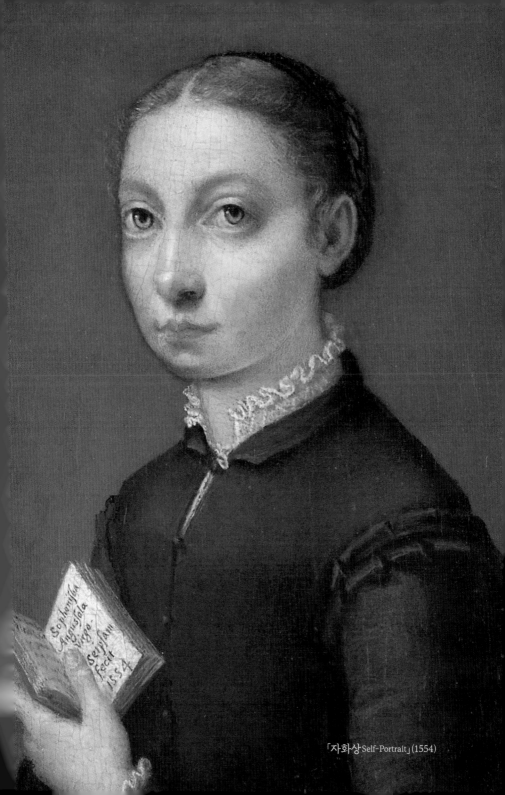

「자화상 Self-Portrait」(1554)

는 고향인 이탈리아 알프스의 롬바르디아를 뛰어넘어 스페인 왕궁에까지 이르렀다. 여성의 역할과 사회적 활동이 제한되던 시대라는 것이 무색할 만큼 성공적인 커리어를 펼쳤던 안귀솔라는 현대의 기준으로도 분명 원더 우먼 같은 존재다. 이렇게나 경이로운 경력을 가진 여성은 역사에서 다시 찾아보기도 쉽지 않을 것이다. 다만 분명한 것은 안귀솔라의 성공이 단순한 우연이나 행운 때문이 아니라, 자화상을 통해 실력을 증명하고 거기에 화가로서의 정체성을 담아냈기 때문이라는 점이다. 그녀는 이후의 여성 화가들에게 가장 모범이 되는 길을 닦아놓은 독보적인 인물이었다.

유년 시절의 그녀는 유머 넘치며 책을 좋아하는 지적인 소녀의 이미지로 자화상에 등장한다. 1554년에 제작한 책을 들고 있는 자화상에는 자신의 서명과 제작 날짜를 기록하기도 했는데, 이는 이탈리아 미술계에서는 최초의 사례다. 단정한 차림새로 입을 꼭 다문 그녀는 한 손에 책을 들고 있는데, 펼쳐진 책장 위로 "미혼인 안귀솔라가 1554년에 그렸다"라고 적었다. 초상화에 책을 그려 넣는 것은 여성의 높은 문학적 소양에 대한 헌사로 롬바르디아 지역에서 유행하는 양식이었고, 안귀솔라는 자화상에 이런 장치를 즐겨 사용했다. 또한 악기를 연주하거나, 성화를 제작하는 자화상을 통해 재능과 의지를 표현하곤 했다.

그녀가 전문화가로서 자신을 대중에게 제시한 방식과 삶의 행보는 현대 여성이 첨예하게 고민하는 사회적 자아 찾기와 자기 삶을 개척해 나가는 방식에 생각할 거리를 던진다. 여성에게도 남성 못지않은 성취욕구와 사회적 야망은 존재해 왔으며, 교육 수준이 높은 현대 여성

에게 그것은 삶의 기본값이다. 개인의 욕망, 노력, 능력이 사회적 성취와 이상적 자아를 실현하기 위한 내적 조건이라 할 때, 그것을 완성시키는 외적 조건은 시대의 가치 기준과 가정과 사회문화적 분위기, 그리고 국가의 시스템이라는 규범을 들 수 있다. 보편적 가치, 사회의 암묵적 규율 뿐 아니라 개인의 행동이나 생각의 정상성과 비정상성 역시 시대와 공간의 규범이라는 두 축 위에서 결정된다. 르네상스의 안귀솔라나 19세기 인상파 화가인 메리 카사트Mary Stevenson Cassatt의 경우는 재능과 노력이라는 내적 조건과 공간의 문화규범이라는 조건(가정의 분위기, 이탈리아, 스페인, 프랑스의 예술가 우대)의 결합이 시대의 가치 기준을 뛰어넘은 놀랍고도 예외적인 성공 사례다.

현대의 미술사가 개러드Mary D. Garrard에 의하면 안귀솔라는 열세 살에 제작한 스케치가 당대의 천재 미켈란젤로에게 인정받았을 만큼 재능이 출중했다. 나이 든 여성에게 글자를 가르치는 자신을 그린 이 그림은 말하자면 이중 자화상인 셈이다. 정교한 스케치 속에서 그녀는 나이 든 여인에게 읽는 법을 가르치며 활짝 웃고 있다. 엄숙함이나 정숙함을 강조하는 정형적인 초상화 규정에 제약되지 않은 자유로운 묘사는 초상화 이상의 효과를 갖는다. 딸의 작품을 홍보하고 판매하는 일에 적극적이었던 아버지 아밀카레는 로마에 가는 길에 미켈란젤로에게 딸의 그림을 보이며 안귀솔라의 이름을 알리기 시작했다. 미켈란젤로는 안귀솔라의 재능을 인정하며 당시 화가들이 흔히 표현하던 상반되는 두 가지 감정을 그려 보라고 하며, 웃음에 반대되는 감정을 표현해 볼 것을 제안했다. 그에 대한 대답으로 안귀솔라는 민물가재에

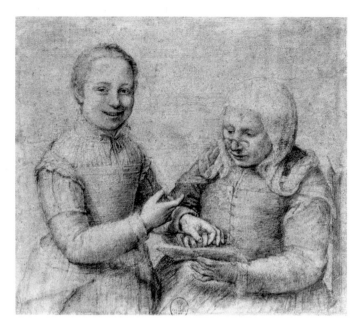

「웃는 소녀와 글자를 배우는 나이 든 여성
Old Woman Studying the Alphabet with a Laughing Girl」(1550)

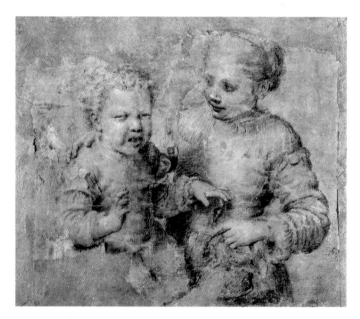

「민물가재에 물린 소년 Child Bitten by a Lobster」(1554)

손가락을 물려 우는 남동생을 그렸다. 옆에서 우는 동생을 안타깝게 바라보는 누나의 친밀감에 미소가 지어진다. 이후 카라바조는 이 그림에서 영감을 받아「도마뱀에 물린 소년」을 그렸다. 안귀솔라 특유의 재치와 유머가 담긴 초기 작품들은 주로 가족화로 구상됐는데, 이 작품들은 일상을 유머러스하게 전달하는 뛰어난 스토리텔링을 보여 준 장르화다. 바사리는 그녀가 당대의 장르화 유행에 큰 영향을 끼쳤다고 평가했다.

무엇보다도 안귀솔라가 자화상에 자의식과 야망을 재치 있고 품위 있게 투영한 방식이 매우 흥미롭다. 안귀솔라는 열네 살 무렵부터 베르나르디노 캄피Bernardino Campi에게 도제 수업을 받았는데, 그녀가 18세 무렵 제작한 스승과 자신의 이중 자화상은 안귀솔라의 대표작이다. 스승인 캄피의 손에서 탄생한 자신을 표현한 그림은 스승에 대한 존중과 동시에 화가인 자신을 모델로 연출함으로써 화가로서 모델을 보는 자신이 아닌, 타인의 시선에 보이는 자신을 객관적으로 표현했다. 주목할 점은 이 작품이 스승에 대한 헌사인 듯 보이지만, 그림 속 모델인 자신의 위치와 크기가 스승보다 높고 크다는 것이다. 스승의 검은 의상과 수염 덕분에 그는 어두운 검은 배경 속으로 흡수되지만 번쩍이는 금실로 수놓은 화려한 붉은 드레스를 입은 자신은 화면의 중앙을 꽉 채우고 돋보인다. 결국 이 그림의 주인공은 안귀솔라 자신임을 넌지시 암시한다. 18세의 전도유망한 여성 화가의 자아는 스승의 크기를 사실상 넘어서고 있었다. 여성 화가의 대두에 대한 사회적 반발을 피해 가려는 영리한 전략을 보여 주는 작품이다.

「소포니스바 안귀솔라를 그리는 베르나르디노 캄피 Bernardino Campi Painting Sofonisba Anguissola」(1559)

「이젤 앞의 자화상」에서 27세의 그녀는 성모자聖母子를 그리는 화가로 차분하고 당당하게 관람자를 바라본다. 그림 속 성모자 역시 근엄함이나 위엄으로 경직되기보다 여느 모자처럼 친밀하고 다정한 한때를 표현하고 있다. 당시 미술의 최상위 소재인 종교화나 역사화는 남성의 영역으로 간주되었고, 성화 제작을 위해 필수적인 인체 데생 수업과 해부학 교실에 여성은 참여할 수 없었다. 누드가 포함되는 웅장한 역사화나 종교화를 그릴 수 없었기 때문에 여성 화가들에게 허용된 주제는 정물화나 초상화에 국한됐다. 안귀솔라가 찾은 대안이 바로 성모자를 그리는 자화상으로, 그녀는 이를 통해 자신의 정체성을 다시 한번 확인시킨다. 16세기까지도 팔레트, 붓, 이젤 등을 노골적으로 그린 화가의 자화상은 없었고, 예술가의 자화상 자체가 흔치 않았기에 안귀솔라의 「이젤 앞의 자화상」은 도구를 통해 화가의 정체성을 부각시킨 최초의 자화상으로 평가된다.

안귀솔라의 아버지는 딸과 함께 여러 나라의 귀족과 그들의 궁을 방문하며 딸의 예술적 재능을 알렸고, 그녀의 실력과 겸손하면서도 결단력 있는 자신감은 많은 이의 존경을 받았다. 서서히 국제적 명성을 얻으며 안귀솔라는 이탈리아 전역과 스페인 왕궁에까지 그 재능과 존재감을 각인시켰다. 그리고 27세가 된 안귀솔라는 드디어 스페인 궁정의 초대를 받아 펠리페 2세의 궁정화가가 됐다. 이탈리아 북부 롬바르디아 출신의 여성 화가가 17세기 스페인 궁정에서 14세의 소녀에 불과하던 엘리자베트 드 발루아 왕비에게 그림을 가르치며 깊은 친분을 나누고 부와 명성을 쌓게 된 것이다. 그러다 엘리자베트 왕비가 23세

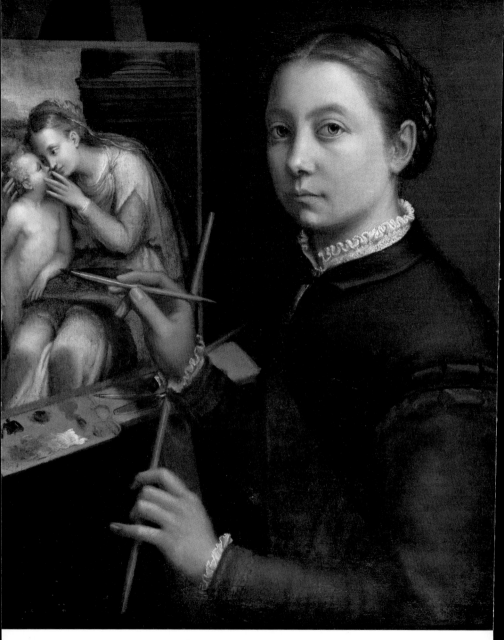

「이젤 앞의 자화상Self-Portrait at the easel」(1559)

의 어린 나이에 타계하자 상실감에 사로잡힌 안귀솔라는 스페인 궁정
화가를 사직했다. 펠리페 2세는 궁정을 떠나는 45세의 안귀솔라에게
시칠리아 총독 파브리조 데 몬카다와의 결혼을 주선하고 결혼 지참금
을 하사하는 성의를 보였다. 당시의 상식으로는 상당히 늦은 결혼이었
는데, 그 이유가 궁금하지 않을 수 없다. 좋은 교육과 아낌없는 지지를
베푸는 부모, 커리어의 정점에서 완벽하게 형성된 사회적 자아 덕분에
남편과 가정의 필요성을 느끼지 못했던 것일까. 그녀 역시 결혼 생활
과 화가로서의 커리어를 병행하기 어렵다는 사실을 짐작했을지도 모
른다. 늦은 결혼을 한 지 2년 만에 남편이 사고로 죽자, 안귀솔라는 47
세의 나이에 두 번째 결혼을 하고 그 후 36년간 풍족한 연금을 받으며
행복한 생활을 영위했다. 결혼 후에도 명망 있는 화가로 존경받으며
상류층 사람들의 초상화를 주문받았고 귀부인들에게 그림을 가르치
며 93세까지 장수했다. 자녀는 없었다. 그녀의 노년에 플랑드르의 안
토니 반다이크Anthony van Dyck가 그녀를 방문하고 그렸던 노년의 안귀솔
라의 초상도 유명하다.

대조적인 운명

동시대의 어떤 여성들은 뛰어난 화가인 아버지나 남자 형제에게 그림
을 배우고 그들의 조력자 역할을 하면서 이름을 알리기도 했다. 바로
크 시대의 미술사가 리돌피Carlo Ridolfi의 기록에 의하면 르네상스의 대

가 틴토레토Jacopo Tintoretto는 실력이 뛰어난 장녀 마리에타 로부스티 Marietta Robusti를 무척 총애했다. 여성의 사회 활동이 드물었던 시대라 그는 딸에게 남자 옷을 입혀 비즈니스 미팅에 데리고 다니며 그림을 가르쳤다. 아버지의 공방에서 초상화와 제단화 제작을 도우며 기량을 키운 마리에타의 자화상이 부친 틴토레토의 작품이라고 잘못 알려졌을 만큼 그녀는 부친의 스타일을 완벽하게 흡수했다. 마리에타의 뛰어난 재능은 스페인 왕실의 펠리페 2세와 오스트리아의 막시밀리안 황제의 귀에까지 들어갔고, 그녀는 궁중화가로 초청 제의를 받았다. 그러나 딸을 멀리 보내기 원치 않았던 틴토레토는 그녀를 부유한 유대인과 결혼시켜 가까이에 머물게 했고 그녀는 서른 살인 1590년에 출산을 한 후 합병증으로 목숨을 잃고 말았다. 허탈하기까지 한 마리에타의 종말은 마음껏 기량을 펼치다가 늦은 나이에 두 번이나 결혼하고 93세까지 장수했던 안귀솔라의 완벽했던 인생과는 극적인 대조를 이룬다. 마리에타의 삶이 그 당시 일반적인 여성의 삶이었을지도 모르지만, 만일 틴토레토가 딸의 비상을 축복하며 세상으로 날려 보냈다면 또 한 명의 안귀솔라가 탄생했을지도 모를 일이다.

마리에타가 궁정화가가 되기를 원했는지는 명확하지 않다. 하지만 사회적 지위에 관한 욕구와 실력이라는 내적 조건이 모두 만족됐음에도 아버지의 가치관이라는 문화적 제한에 가로막힌 것이었다면 슬픈 이야기가 아닐 수 없다. 자신의 기량을 마음껏 펼치지 못하고 이른 죽음을 맞이했던 마리에타의 슬픈 삶은 결국 아버지의 결정에서 비롯된 것이다. 안귀솔라와 마리에타, 두 여성의 행보가 대조적이었던 것

「자화상·Self-Portrait」(1610)

은 두 아버지의 가치관의 차이에서 온 것일 수도, 현실적 상황의 차이에서 온 것일 수도 있다. 하지만 적어도 틴토레토가 딸의 활동 영역을 자신의 공방으로 국한하지 않았더라면 그녀는 적어도 더 많은 작품을 남길 수 있었을 것이고 일찍 죽지 않아도 됐을지 모른다.

여성의 행복에 대한 남성 중심의 가치관이 과거의 이야기만은 아니다. 종교와 정치가 분리되지 않은 일부 중동 국가들은 현재도 종교의 이름으로 여성의 자유와 생존권에 대한 만행을 자행하고 있다. 그러나 이미 안귀솔라의 시대에도 보편적이지 않았지만, 결혼과 출산을 여성의 숙명으로 보지 않고 선택의 문제로 여긴 이들이 있었다. 앞서 언급한 이아이아도 "결혼을 한 적이 없고 여성의 초상화를 주로 그렸"다는 기록이 남아 있다. 일찍이 독신을 결심하고 성공적으로 유럽의 미술계를 석권했던 인상파 화가 카사트도 마찬가지다. 결혼과 출산에 얽매이지 않았다면 각계에서 여성의 성공 사례는 수없이 많이 볼 수 있었을 것이다. 안귀솔라는 제대로 된 교육을 받고 실력을 연마한 개인이 성취할 수 있는 성과의 가장 빛나는 선례를 보여 줬다. 좋은 교육과 실력, 가정의 분위기, 예술가를 우대하는 사회적 조건이 결합된 덕분에 그녀는 16세기라는 시대적 제약과 북부 이탈리아 출신이라는 공간적 제약을 가뿐하게 떨치고 세상의 중심 무대를 향해 비상할 수 있었다.

그리고 21세기의 한국 여성

21세기의 여성은 남성과 동등한 교육을 받고 있지만 사회적 시스템은 여전히 과거에 머물러 있다. 여성이 남성과 동등한 사회적 역할을 갖기 시작한 것이 반세기를 겨우 넘겼다고 생각하면, 구조적 변화가 가치관의 변화를 따라잡지 못하는 것이라 볼 수도 있다. 산업화된 사회의 혜택과 평준화된 교육을 받고 자란 첫 여성 세대는 1970년을 전후로 태어났다. 자아실현과 사회적 성공에 가치를 둔 교육을 받으며 격심해진 경쟁적 환경에서 성장한 이들이 사회적 자아에 대한 열망과 높은 성취동기를 갖는 것은 당연한 일이다. 21세기 여성들의 만혼과 결혼 기피 현상은 국가 간의 정도 차이일 뿐 치열한 경쟁 사회의 보편적인 현상이다. 하지만 그것이 극단적인 출산율 저하로 이어지는 현상은 한국의 특수한 환경에서 기인한다고 봐야 할 것이다. 사회·경제적 성공을 목표로 치열한 사교육의 경쟁 속에서 자라 온 남녀는 대입의 관문은 물론, 직업을 갖는 일에 있어서도 한정된 사회적 자원을 두고 경쟁할 수밖에 없다. 생존과 경제적 현실 앞에서 남녀의 갈등은 첨예한 대립으로 이어진다. 대립은 타인과의 사이에서만 발생하는 것이 아니다. 현실의 나와 이상적인 나 사이에도 늘 어느 정도의 대립은 존재한다. 그 대립이 감당할 수 없을 정도로 심해지게 되면 우리는 불행해지고 심리적 장애와 신경증적 증상을 경험하게 된다. 정신분석학자 호나이Karen Horney는 현실의 자아와 이상적 자아 간의 괴리가 넓어지는 것은 현대 사회구조에서 기인한다고 분석하며 개인의 신경증적 욕구를

가중시키고 신경증을 유발하는 사회의 특징적 문화 세 가지를 지적했다. 첫째는 소유를 늘림으로써, 즉 더 많이 가짐으로써 안전과 자존감이 높아진다고 생각하는 불합리성의 팽배다. 둘째는 경제는 물론, 사랑과 사회적 관계와 학교생활에 있어서도 파괴적 결과를 불러올 뿐인 과당 경쟁, 그리고 사랑이 모든 갈등을 해결해 줄 거라 믿는 비현실적인 욕구에 기대는 문화의 팽배가 세 번째다. 신경증을 유발하는 문화적 분위기에 대한 호나이의 분석은 선진국 진입을 앞둔 한국의 젊은 여성이 겪고 있는 다양한 심리적 갈등과 문제 들, 그리고 높은 자살률을 일정 부분 설명한다.

　호나이도 지적했다시피, 경제적 성공과 사회적 지위가 그 사회를 지배하는 최상의 가치일 때, 더구나 자원이 제한되어 있을 때, 결혼과 육아의 가치는 뒤로 밀려나기 쉽다. 가치의 중심에 변화가 있지 않는 한, 그리고 사회가 더욱 다양한 가치를 수용하고 인정하지 않는 한, 한정된 사회·경제적 자원을 향한 각 개인의 순위 다툼은 치열해질 수밖에 없다. 그래서 결국 높은 수준의 교육을 받은 여성에게 가정과 직업은 둘 중 하나를 선택해야 하는 문제가 되고 만다. 부모가 됐을 때 감당해야 할 경제적 부담도 버거운 것이긴 하지만 비혼주의가 유행하는 결정적인 이유는 지난한 성장통을 겪으며 대입과 입사의 치열한 경쟁을 뚫고 키워 온 사회적 자아가 결혼과 동시에 와해되는 것을 감당할 수 없기 때문이다. 결혼을 한 여성에게는 남성보다 더 많은 역할과 책임이 지워지고 사회적 성공에서도 불리해진다. 개인으로 존재해 왔던 여성은 결혼과 동시에 자아의 패러다임의 변환을 겪을 수밖에 없지만,

이에 대한 대처법도 배우지 못했고 사회적 협조도 기대하기 어렵다.

　한 명의 아이를 키우기 위해서는 '마을' 전체가 필요하다는 현실은 변함이 없지만, 마을은 이미 와해된 지 오래고 여성은 사회적 역할마저 병행해야 한다. 직장 생활은 진입도 어렵지만, 진입한 후에는 삶의 변화에 따라 쉬어 갈 수 있는 '일단 후퇴'도 없다. 후퇴를 하게 되면 돌아올 기약이 없기에 많은 기혼 직장인 여성에게 휴직이나 퇴직은 잠시 쉬어 가는 쉼표가 아니라 사회적 자아가 부딪히는 막다른 골목이거나, 많은 것을 포기하고 뛰어내려야 할 절벽이다. 육아를 함께할 마을이 사라진 현실에서 출산과 양육에 수반되는 모든 과제를 혼자 감당하며 사회적 자아를 굳건히 지키기란 심신이 피폐해지는 일이다. 현대 여성은 가정을 꾸리고 돌봐야 하는 전통적 역할과 사회적 성공으로 가는 기로에서 선택을 고민할 만큼 달라졌지만, 사회적 분위기는 여전히 과거에 머물러 있다. 그 비율이 얼마나 되는지는 정확히 알 수 없으나 현대 한국 여성은 엄마와 아내가 되기보다 경제적 자유를 가진 사회적 직업인이 되기를 선호하는 것으로 보인다. 가정의 형태에 대한 인식의 변화가 사회를 조용히 흔들고 있다. 여성이 가사 노동에서 조금씩 해방되어 가며 자신의 취미 생활과 사회생활을 시작한 것은 겨우 지난 세기의 일이다. 21세기 기술의 혁신은 문명의 혁신을 불러오고 사회는 또 한 번 보편적 가치와 질서의 변화가 진행 중이다. 사피어Edward Sapir는 계속해서 정상을 발견해 나가는 것이 현대 인류학의 공로 중 하나라고 했다. 사회의 변화가 남녀 모두에게 성별과 상관없는 동등한 기회와 가치를 부여해, 안귀솔라 같은 원더 우먼이 계속해서 나오길 바란다.

자아의 운영체계를
파악하는 법

렘브란트
하르먼스 판레인

Rembrandt Harmensz van Rijn
1606~1669

렘브란트의 집

운하를 따라 건설된 암스테르담의 시가지는 마치 시간의 초상화가 전시된 대항해시대 박물관 같다. 몇 채의 목조 건물은 시간의 무게를 견디느라 옆으로 살짝 기울었지만, 종 모양 혹은 엎어 놓은 꽃송이 모양으로 장식된 박공博栱을 지붕에 이고 있는 건물들은 제각기의 표정으로 아름답다. 질서 정연하게 늘어선 17세기의 건물들 사이에 바로크 회화의 황금기를 선도했던 렘브란트 하르먼스 판레인이 살았던 4층짜리 저택도 있다. 채색된 창문이 인상적인 렘브란트의 저택은 1606년, 그가 태어난 해에 지어졌다. 건축 연도를 건물에 새겨 놓은 덕분인지 시간은 마치 대항해시대에 멈추어 있는 듯하다. 이 저택이 지어지기 4년 전, 암스테르담에는 동인도 회사와 최초의 증권 시장이 세워졌고, 그로부터 30년이 지난 후 암스테르담 최고의 화가로 성공한 렘브란트는 이 저택을 사들였다. 이 공간에서 그는 세계에서 가장 부유한 시민들의 초상화를 그리고 「야경꾼」을 그려 종교 전쟁에서 승리한 신교新敎 국가 네덜란드 공화국의 정체성을 가시화했다. 또한 예술가의 자아를 투사한 급진적인 회화의 실험도 감행했다. 렘브란트는 서른 살 무렵에

부와 명예, 행복한 결혼 모두를 성취했고 자신의 성공을 암스테르담에 과시했다. 동방의 의상부터 아프리카에서 온 상아에 이르기까지 전 세계의 진귀한 물품을 수집해 저택을 가득 채우는 호화로운 삶 또한 영위했다. 네덜란드의 상인과 거부 들이 초상화를 의뢰하기 위해 그의 집 앞에 줄을 섰고, 저택은 그림을 배우던 도제와 고객 들로 붐비는 예술의 전당이었다. 그러나 그의 인생은 롤러코스터와 같이 아찔한 추락을 맞이했고, 그는 이 저택에서 두 명의 아내와 자녀들 모두를 떠나보냈을 뿐 아니라, 파산한 처지가 되어 떠나야만 했다. 2층 스튜디오에는 렘브란트의 작업장이, 꼭대기 스튜디오에는 도제들의 작업장이 있던 이 건물은 이제 박물관이 되어 관광객들을 맞이하고 있다.

렘브란트에게 그림을 배웠던 도제들 중에는 카렐 파브리티우스Carel Fabritius도 있었다. 파브리티우스는 델프트 화파의 일원으로 활동하며 페르메이르와 호흐 같은 화가들에게 빛을 그리는 방식을 전달했다. 하지만 안타깝게도 그의 그림은 델프트 화재 때 대부분 소실되고 말았다. 그 화재에서 살아남은 열두 점의 작품 중 하나가 횃대에 묶인 새를 그린 「황금방울새」다. 미국의 소설가 도나 타트Donna Tartt는 화재에서 살아남은 이 작품을 주제로 동명의 소설을 발표해 큰 반향을 일으켰다. 베스트셀러가 된 소설 『황금방울새』는 살아남은 것들의 위대한 아름다움을 찬양하며 삶을 견뎌 나가는 법을 이야기한다.

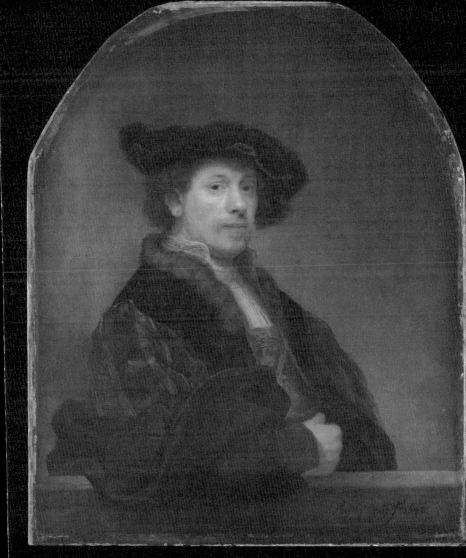

「34세의 자화상Self-Portrait at the Age of 34」(1640)

불확정성의 시대에 필요한 심리적 근력

대항해시대, 네덜란드 최고의 화가였던 렘브란트가 제작한 상인들의 초상화는 사진처럼 정교하고 매끈하다. 금속의 표면이 반사하는 날카로운 빛, 비단옷의 은은한 광채, 눈가에 어린 촉촉한 물기, 눈송이 결정체 모양의 레이스, 주름을 잔뜩 잡은 섬세한 직물의 목장식 등이 더없이 사실적이다. 얼굴 주름 하나만으로 놀람을 나타내고 흐트러진 머리카락 몇 올만으로 슬픔을 전달하는 렘브란트의 선은 예리하게 감정을 표현한다. 평범한 일상의 사물들, 남루하고 초라한 사람들, 별것 아닌 대상들을 다루는 거장의 시선과 손길은 아름다움이 그리 멀리 있지 않음을 보여 준다. 렘브란트의 드로잉 작품들은 대상을 보는 방식과 그것을 담아내는 방식이 아름다움을 규정하고 가치를 만들어 낸다는 사실을 일러 주는 듯하다. 네덜란드의 황금기를 대표하는 화가로서 그는 모든 장르의 회화에 능했지만 특히 초상화에 뛰어나 자화상을 많이 남겼다. 심리학과 관련해 볼 때, 렘브란트가 우리에게 남긴 유산은 그의 자화상 시리즈에 있다. 개인적 서사와 역사라는 집단적 서사, 그 어느 형태로든 결국 우리 삶은 하나의 이야기로 남으며, 그 이야기 속 인물의 심리적 상태를 가감 없이 보여 주는 것이 바로 자화상이기 때문이다.

창조자로서 자기 정체성을 대중에게 각인시킨 최초의 예술가는 앞서 말한 바와 같이 독일의 뒤러다. 뒤러는 인간이 신의 모습을 본떠 창조된 존재라면, 신의 모습으로 만들어진 인간의 얼굴을 묘사하는 화가

는 바로 제2의 창조자임을 자화상으로 선언했다. 또한 예술가는 창조자라는 자의식이 충만했고, 지식인의 모습으로 혹은 화려하고 자신에 찬 젊은이의 모습으로 여러 자화상을 그렸다. 네덜란드의 렘브란트가 롤러코스터 같은 인생의 궤도에 따른 내면의 보고서를 기록한 것은 그로부터 100년이 지난 후의 일이다. 자화상을 즐겨 그렸다는 사실은 화가가 선명한 자의식을 가졌거나 자기애가 강했음을 의미한다. 동시대의 루벤스는 귀족적이고 화려한 모습의 자화상을 남겨 사회적 지위와 영향력을 과시했고 전성기의 렘브란트 또한 그와 다르지 않았다. 그러나 다른 한편에는 세상에 배신당하고 좌초된 상황에서 자신의 얼굴을 그리는 일 외에는 딱히 할 일이 없다는 심정으로 그려진 자화상도 있다. 빈센트 반 고흐Vincent van Gogh의 우울하고 상처 입은 자화상이 그랬고 노년의 렘브란트의 자화상이 그랬다.

젊은 시절 렘브란트는 고집이 세고, 독단적이고, 영리하고, 야심만만하고, 야만적인 행동도 서슴지 않던 사람이었다. 그렇지 않았다면 암스테르담의 한복판에서 약관의 사나이가 어떻게 단숨에 성공 가도에 올라탈 수 있었겠는가. 그는 야심가였고 냉혹한 사람이었으나 가족이 모두 그를 앞서 떠나고 파산했을 때 세상을 향한 욕망의 엔진은 차갑게 식고 말았다. 부귀영화의 절정에서 인생의 밑바닥으로 곤두박질치고, 세상으로부터 손가락질 받던 시절에 그가 할 수 있는 일은 그림을 그리는 것뿐이었다. 찾아 주는 이 하나 없던 시절, 자신과 대화하며 그린 숱한 자화상 덕분에 렘브란트는 불멸의 존재가 됐고 한 장르를 대표하는 이름이 됐다. 그의 인생 여정에 따른 변화의 과정을 솔직하게 내보이

는 40년간 그린 80여 점의 자화상은 그 어떤 화가도 일찍이 시도하지 않은 실험이었다. 생애를 통한 내적 변화의 추이를 담은 자화상 연대기는 자아의 통찰이라는 심리학적인 문제를 제기한다.

젊은 예술가로서의 자화상

이탈리아의 카라바조가 만들어 낸 바로크의 빛은 알프스산맥을 넘어와 렘브란트의 고향 레이던으로 이어졌다. 레이던은 부유한 신교도들의 도시로, 교육 수준이 높은 주민들은 고전에 익숙했고 높은 수준의 예술적 취향을 가졌다. 렘브란트는 이탈리아에서 돌아온 레이던의 화가 야코프 반 스바넨뷔르흐 Jacov Van Swanenburg에게 3년간 명암법을 비롯한 회화의 기초를 배웠다. 그 후 암스테르담으로 옮겨 가 역사화에 뛰어났던 바로크 화가 피터르 라스트만 Pieter Lastman에게 빛의 표현법을 배우고, 나중에는 직접 공방을 열어 운영에 나섰다. 렘브란트는 부드러운 빛을 투영해 숭고한 드라마를 연출하는 데 탁월한 실력을 발휘했다.

「젊은 예술가로서의 자화상」은 24세의 렘브란트다. 1630년에 제작한 이 그림 속 그는 털로 가장자리를 두르고 금줄로 어깨 장식을 한 코트를 입은 전도유망한 젊은 예술가의 모습이다. 당시 가톨릭을 대표하는 예술가인 동시에 전 유럽을 대상으로 자신의 예술을 전하고 외교 활동을 펼치던 루벤스는 자신의 근사한 자화상을 외국의 외교관들에

「젊은 예술가로서의 자화상Self-Portrait of the Artist as a Young Man」(1630)

게 선물하곤 했다. 그런 루벤스를 롤 모델로 삼았던 렘브란트는 자신이 개신교를 대표하는 네덜란드 예술가이자 외교관의 역할을 하겠다는 소망을 이 자화상에 담았다. 오라녀 공의 문화 시종 하위언스에게 선물한 이 자화상은 잉글랜드 대사에게 선물로 건네졌고, 다시 잉글랜드의 찰스 1세에게 전해져 1639년 왕궁 컬렉션 목록에 추가됐다. 하위언스는 렘브란트를 궁중화가로 초대해 네덜란드의 역사적 서사를 그려 주길 기대했으나, 25세가 된 렘브란트는 궁정화가의 길을 걷는 대신 다른 결정을 내렸다. 당시 세계 최고의 무역항이자 세계 금융의 중심이었던, 욕망의 도가니 암스테르담을 인생의 무대로 택한 것이다. 그것은 렘브란트의 인생뿐 아니라 미술사를 바꾸어 놓은 결정이 됐다.

선술집의 탕아와 돌아온 탕아

젊음과 부는 양립하기 어려우나 신기루 같은 단어 영 앤 리치young and rich는 공기중을 떠돌며 세상을 현혹하고 있다. 사람들은 부와 명예, 젊음을 동경하는 습성이 있고, 또한 가진 것을 세상에 자랑하고 과시하고자 한다. 화가 중 향락과 사치의 나날을 그림으로 남겨 세상에 과시하던 사람을 꼽자면 제일 먼저 렘브란트가 떠오른다. 세상을 향한 야망으로 가득 찼던 20대, 그는 이른 나이에 얻은 행운을 과시하는, 소위 말하는 '플렉스flex' 자화상도 곧잘 그렸다. 당시의 화가들은 초상화, 얼굴과 두상 연구, 표정과 감정 표현을 훈련하기 위해 트로니tronie, 실

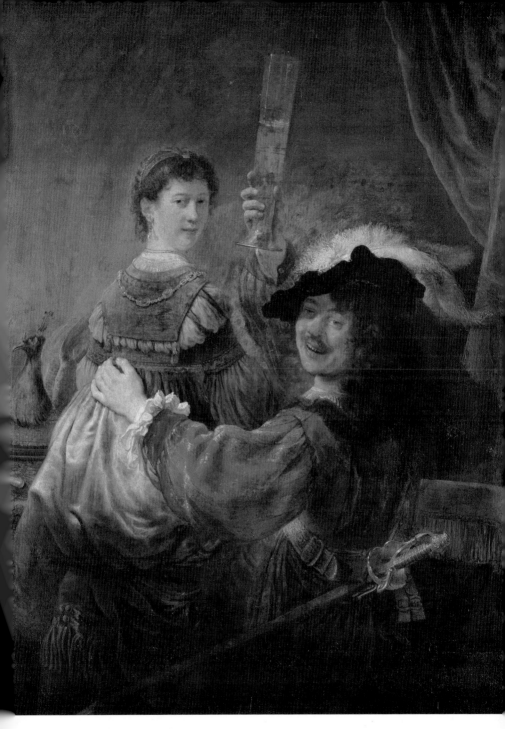

「선술집의 탕아」Rembrandt and Saskia in the Scene of the Prodigal Son」(1635)

제 인물이 아닌 화가가 창조한 가상인물의 초상를 제작하곤 했는데 독특하고 화려한 의상의 트로니는 미술시장에서 인기가 있었다. 페르메이르의 「진주 귀걸이를 한 소녀」역시 대표적인 트로니다. 렘브란트는 자신의 아내 사스키아를 트로니 작품 속에 축배를 즐기는 모습이나 꽃과 과일로 장식된 화관을 쓴 꽃의 요정, 귀부인 등으로 등장시키곤 했다. 『누가복음』에 나오는 아버지의 재산을 탕진하는 탕아의 이야기를 그린 「선술집의 탕아」는 트로니 작품인 동시에 젊은 렘브란트 부부가 성공을 만끽하며 보낸 사치와 향락의 시간의 기록이다. 시장의 딸이었던 사스키아는 렘브란트의 동업자인 아일렌뷔르흐의 사촌이었다. 그녀와의 결혼으로 상류층 인사들과 폭넓은 인맥을 형성한 렘브란트는 상업적 성공에 성큼 다가갈 수 있었다. 그는 암스테르담의 경매시장에서 진귀한 물건들을 사들이는 수집벽과 낭비벽이 있었는데, 그렇게 사들인 사치품을 활용해 트로니를 제작했다.

사스키아와 함께 선술집에서 질펀한 파티를 벌이던 『누가복음』 속 탕아와 다름없던 렘브란트는 30년이 지난 후 탕아를 한 번 더 그린다. 이것이 렘브란트의 종교적 깨달음과 자아성찰의 궁극적 이미지를 담은 「돌아온 탕아」다. 성서에 등장하는 탕아의 일생은 젊음의 무모함과 어리석은 욕망에 사로잡혀 한바탕 인생의 폭풍을 겪고 난 후에야 진실의 눈을 뜰 수 있다는 인생의 은유와도 같다. 탕아의 젊은 시절 방탕과 혼란은 우리의 이야기이자 성장을 향해 나가는 인간이 겪는 좌충우돌 인생 역정을 담은 이야기인 것이다.

도살된 소

17세기 네덜란드의 상공업자들은 대항해시대의 후발주자로 세계무역에 뛰어들어 세계에서 가장 부유한 사람들이 됐다. 그들은 자신의 부와 영광을 기념하기 위해 렘브란트 앞에 줄을 서 초상화를 의뢰했다. 렘브란트는 암스테르담 최고의 화가로 성공하자 고객의 취향에 맞춘 그림을 그리는 것만으로는 만족하지 못했고, 주문받은 그림에 작가적 주관을 투사하는 데 주저함이 없어졌다. 「야경꾼」은 그 작가적 독단의 결과를 톡톡히 맛보게 한 작품이다. 민병대의 주문을 받아 「야경꾼」을 제작한 그는 자신의 개성을 불어넣은 독특한 구도로 단체 초상화를 연출했다. 그러나 신생 공화국의 권력자들은 그림의 수취를 거부했다. 이에 렘브란트는 그들과 법정에서 시비를 다투었고 이 사건은 그의 삶의 변곡점이 됐다. 대가의 명성은 추락하기 시작했다. 전성기의 화려함은 길지 않았다. 젊은 치기와 교만, 허영의 대가는 매섭게 그를 생의 코너로 몰아갔다.

지위와 명예, 부, 애써 이뤄 낸 업적, 자신을 수식하던 화려한 타이틀을 모두 내려놓았을 때 인간은 과연 무엇으로 자신을 정의할 수 있을까. 렘브란트가 그린 후기의 진지한 그림들은 인생에 관한 이런 질문을 던진다.

1655년에 제작된 「도살된 소」는 이 무렵 처참한 자신의 안팎 상황을 상징적으로 표현한 자화상으로 보인다. 당시 새와 들짐승 등 부엌과 푸줏간을 차지한 동물들을 사실적으로 묘사한 그림이 유행이긴 했

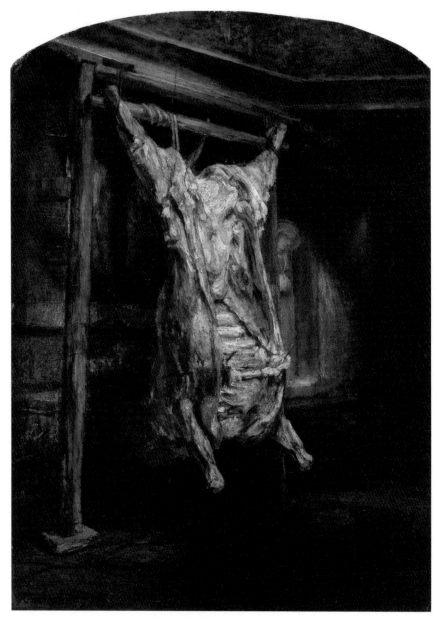

「도살된 소 The Slaughtered Ox」(1655)

다. 그러나 도륙과 살육의 섬뜩한 메시지를 직접적으로 전달하는 렘브란트의 이 작품만큼 충격적인 그림도 드물다. 그것이 당시 생에 배반당한 렘브란트의 심리적 자화상이라는 인상을 지울 수 없다. 가족이 세상을 떠나고 파산했을 때, 그는 생의 폭력성을 직면했고 세태의 유행과 거스를 수 없는 불가항력의 흐름에 떠내려가는 자신이 도살당해 푸줏간에 거꾸로 매달린 소와 같다고 느꼈을지도 모른다. 「도살된 소」가 가진 날것과 폭력의 이미지는 20세기의 유물론자 프랜시스 베이컨 Francis Bacon의 미학관에 큰 영향을 줬다. 인간을 뼈와 살이 결합된 유기체로 환원시키는 베이컨의 작업의 중심에는 렘브란트의 「도살된 소」의 이미지가 있다.

렘브란트의 인생 역정은 17세기 대항해시대 네덜란드의 사회·경제적 상황과도 맞물려 있다. 1637년 네덜란드에서는 튤립파동으로 최초의 거품 경제 현상이 발발했다. 투자자들이 몰리면서 천정부지로 치솟던 튤립 구근의 가격이 하락세로 반전되자 많은 투자자가 파산하고 만 것이다. 잉글랜드 의회가 항해법을 선포하며 네덜란드 상인의 중계무역이 어려워지고 두 나라가 30년 전쟁에 돌입하자 렘브란트의 상황은 더욱 악화됐다. 그러나 재산과 가족을 모두 잃은 그가 상실의 수렁에 잠겼을 때, 렘브란트의 내면은 다른 방식으로 눈을 뜨기 시작했다.

사도 바울의 모습으로서의 자화상

성공한 부르주아의 모습을 한 20대의 자화상, 예술가적 자기 확신과
인간적인 교만이 엿보이는 30대의 자화상, 보이는 자신과 보고 있는
자신이 분열하는 40대의 자화상, 그리고 종국에는 모든 것을 내려놓고
초연과 달관에 이른 듯한 50대의 자화상까지, 렘브란트의 자화상은 삶
의 단계에 따른 심리적 변화를 고스란히 담고 있다.

「사도 바울의 모습으로서의 자화상」과 「제욱시스로 분장한 자화
상」에서 노년의 대가는 시간의 풍파를 맞은 주름지고 일그러진 피부
를 거칠고 두꺼운 임파스토impasto, 유화에서 물감을 겹쳐 두껍게 칠하는 기법로 표
현해 시간을 공간화하는 예술적 기량의 절정을 보여 준다. 후기 자화
상들은 모든 것을 잃어버린 생의 밑바닥에서 오히려 홀가분한 자유를
느끼는 듯 담담하고 담백하게 두 눈을 반짝이고 있다. 깨달음의 은은
한 황금빛이 감도는 자화상을 보며 생각에 잠긴다. 세상이 그를 향해
퇴락한 화가라고 말할 때도 쉬지 않고 자화상 작업을 이어 간 것은 렘
프란트가 자신이 누구인가에 대한 답을 찾아가고 있었기 때문은 아니
었을까, 하고.

1660년 파산 이후 50대에 접어든 렘브란트는 환락가 맞은편, 술주
정과 싸움이 끊이지 않는 유대인 마을 로젠흐라흐트에서 방을 빌려 살
며 힘든 나날을 보냈다. 그런 50대에 제작한 작품들에서는 성경적인
요소가 두드러진다. 주름이 깊게 팬 이마와 시름이 가득한 두 눈에서
그가 지나온 반세기가 느껴지고, 쭈글쭈글해진 신체는 징그러울 만큼

「사도 바울의 모습으로서의 자화상 Self-Portrait as the Apostle Paul」(1661)

세밀하게 묘사되어 있다. 그 신체에 담긴 영혼은 현대인들에게 어떤 메시지를 던지는가. 인생의 롤러코스터에서 비로소 내려온 그는 홀가분해 보인다. 바라보는 자기와 보이는 자기가 하나가 된 느낌이고, 사람을 꿰뚫어 보는 듯한 눈은 놀랄 만큼 현대적이다. 나는 과연 렘브란트처럼 삶의 생기를 소진한 후 주름투성이가 된 나를 인정하고 담담하게 받아들일 수 있을까? 모든 내면의 속박과 외연을 향한 욕망을 씻어낸 렘브란트의 노년은 바라는 것도 두려운 것도 없었다. 『그리스인 조르바』를 쓴 소설가 카잔차키스Nikos Kazantzakis의 묘비명 "나는 아무것도 바라지 않는다. 나는 아무것도 두려워하지 않는다. 나는 자유다"처럼. 렘브란트는 유일한 혈육이었던 아들을 흑사병으로 잃은 이듬해, 눈을 감고 말았다.

돌아온 탕아들, 우리의 자화상

우리는 저마다 다양한 이유로 목표와 이상을 향해 전진하고 긍정적 보상을 얻고자 한다. 그러나 타인과 가족으로부터의 사랑, 물질적 안락함, 권위와 명예, 성취감과 보람 등의 이름으로 얻게 되는 그 모든 보상의 본질은 정서적 만족이다. 렘브란트가 열심히 그림을 그린 것도, 우리가 각자의 자리에서 최선을 다하는 것도 모두 같은 보상을 얻기 위한 행동이다.

긍정적 보상을 얻지 못하게 될 때, 즉 나의 존재를 세상에 증명하

는 데 실패했다고 느낄 때, 바라던 목표를 이루지 못했을 때, 인정을 받지 못했을 때 느끼는 실망, 좌절, 불안, 분노, 원망, 원한 등 부정적인 정서는 심리적 문제를 야기한다. 인본주의 심리학을 창시한 로저스Carl Ransom Rogers는 우리를 괴롭히는 심리적 고통과 기능 부전의 원인이 스스로 설정한 이상적 자아와 현실의 자아 사이의 간극에서 비롯된다고 했다. 렘브란트의 젊은 시절과 그에 대비되는 노년은 그 어떤 드라마보다 더 극적인 자아의 대립을 보여 준다. 렘브란트가 자신을 냉철하게 응시하며 자화상을 그리던 시간은, 명예가 퇴락하고 젊음의 생기가 사라져 가는 자신을 그대로 인정하고 감싸 안는 로저스식 자기치료의 과정이었는지도 모른다.

렘브란트는 그 모든 성찰의 시간을 응축해 인간의 내면에서 벌어지는 화해의 드라마를 궁극의 자화상 「돌아온 탕아」로 표현했다. 30년 전 그는 아버지의 재산을 탕진하는 『누가복음』 속 탕아의 이야기를 그렸다. 이때 그린 「선술집의 탕아」는 젊은 렘브란트 부부가 성공을 만끽하며 보낸 사치와 향락의 증거였다. 그리고 30년이 지난 후, 그는 몰락한 뒤 돌아온 자기 자신, 탕아의 참회와 깨달음을 그린다. 일찍 성공해서 세상을 거머쥔 화가의 화려했던 시절은 짧았다. 가족과 재산을 모두 잃은 렘브란트는 그제야 내면의 빛을 발견했다. 파고 높은 부침을 겪은 노화가의, 삶의 진실을 꿰뚫어 보는 듯한 눈은 현대의 우리에게 무언의 메시지를 던져 발걸음을 붙들어 놓는다. 찰나의 물성이 가진 빛은 신앙의 이름으로 근원적인 빛, 즉 내면의 빛, 초월적인 빛으로 진화한 것이다. 「돌아온 탕아」는 그가 신앙 안에서 발견한 인생의 해답

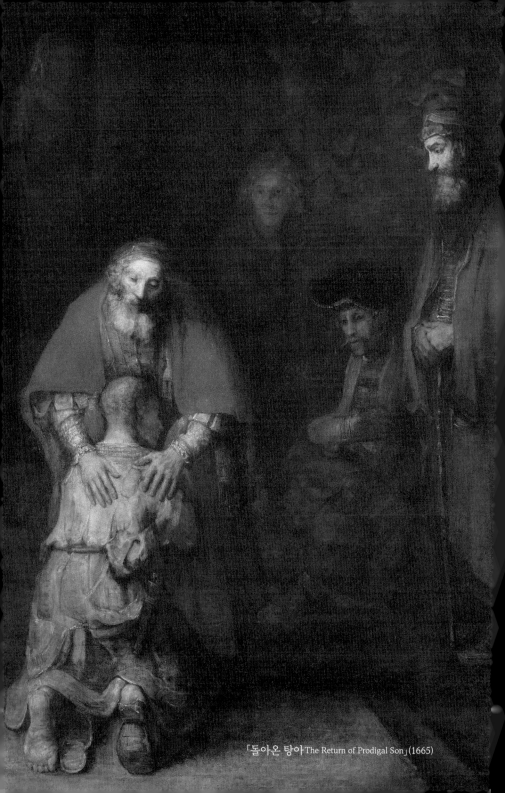

「돌아온 탕아」The Return of Prodigal Son」(1665)

을 제시하는 듯 황금빛 광휘와 온기로 가득하다. 보듬어 안는 몸짓과 찬란한 황금빛으로 빛나는 그 순간은 먼저 겪은 자가 뒤에 오는 자에게 전하는 인생의 서사다.

인간의 존엄과 평등에 대한 감수성

디에고 벨라스케스

Diego Velázquez
1599~1660

시간의 베일에 가려진 남자의 초상

맨해튼의 은행가이자 부호 바체Jules S. Bache는 대단한 예술품 수집광이었다. 그가 르네상스 유명 화가들의 작품을 사들일 때마다 맨해튼 전체가 떠들썩해지곤 했는데, 수집품 목록에는 뒤러를 비롯한 렘브란트, 라파엘로, 디에고 벨라스케스, 프란시스코 고야Francisco Goya의 작품들이 있었다. 바체는 재단을 운영하며 한때 자신의 예술품 컬렉션을 대중에게 개방했고, 1944년 그가 사망한 뒤 재단은 컬렉션의 대부분을 뉴욕 메트로폴리탄미술관에 기증했다. 그중에는 1635년에 제작된 스페인 회화의 아이콘, 날렵한 콧수염에 개성 넘치는 벨라스케스의 자화상이 포함되어 있었다. 그러나 세월의 더께가 두껍게 쌓인 채 빛바랜 이 초상화가 벨라스케스의 작품인지 확신할 수 없었던 미술관 측은 초상화의 주인공이 벨라스케스의 사위며, 작품이 그의 공방에서 제작됐을 가능성을 제기했다. 제작자의 정체에 관한 논란이 지속되던 어느 날, 미술관 큐레이터 마이클 갤러거는 이 초상화가 벨라스케스가 제작한 유일한 역사화 「브레다의 항복」의 오른쪽 귀퉁이에 등장하는 모자 쓴 남자와 같은 인물임을 알아봤다. 미술관은 정밀 탐색에 들어갔다.

그림 위에 앉은 그레이비소스 같은 시간의 더께를 벗겨 내자, 윤기 흐르는 콧대와 콧방울, 눈 밑과 뺨에서 촉촉한 혈기가 도는 남자의 얼굴이 드러났다. 진줏빛을 띤 얼굴의 반사광은 벨라스케스가 즐겨 사용하던 표현법이었다. 거칠고 자유로운 붓질 몇 번으로 비단옷의 반사광을 정확하게 표현하곤 했던 벨라스케스의 독창적 기법은 인상파와 프랑스 아방가르드의 전조를 보여 줄 만큼 선진적이었으나, 그는 엄연히 바로크를 대표하는 17세기 화가며, 초기 작품 경향은 전형적인 테네브리즘tenebrism,격렬한 명암 대조를 통해 극적인 효과를 내는 표현법을 계승했다.

문제의 초상화는「브레다의 항복」에 포함될 서명 자화상의 사전 작업으로 제작된 것이었다. 르네상스의 화가들은 그림 한 귀퉁이에 자신의 얼굴을 겸손하게 그려 넣곤 했는데, 말하자면 서명 자화상을 이용해 클라이언트와 관객 들에게 제작자로서의 제 존재를 알린 것이다. 예를 들면, 예수를 경배하는 동방박사 일행에 메디치가의 얼굴을 대입한 그림에서, 산드로 보티첼리Sandro Botticelli는 자신을 경배자 일행의 맨 뒷자리에 배치시켰다. 그는 화면 오른쪽 하단 구석에서 위압적인 시선으로 관객들을 바라보고 있다. 적대적인 분위기마저 풍기는 그의 시선은「비너스의 탄생」에서 보여 준 부드럽고 여성적인 분위기와 완전히 상반되어 강한 인상을 남긴다. 또한 이웃 사람들을 모델로 현실감 넘치는 성화를 즐겨 그렸던 카라바조는 군중 속에서 몸을 가린 채 냉담한 관찰자의 얼굴로 등장하곤 했다. 뒤러가 작품을 해설한 종이를 손에 들고 해설자로 등장하거나 지나가는 행인으로 등장하더라도, 그의 트레이드마크인 금발의 미모를 자랑하게 되는 것은 어쩔 수 없다. 벨

114

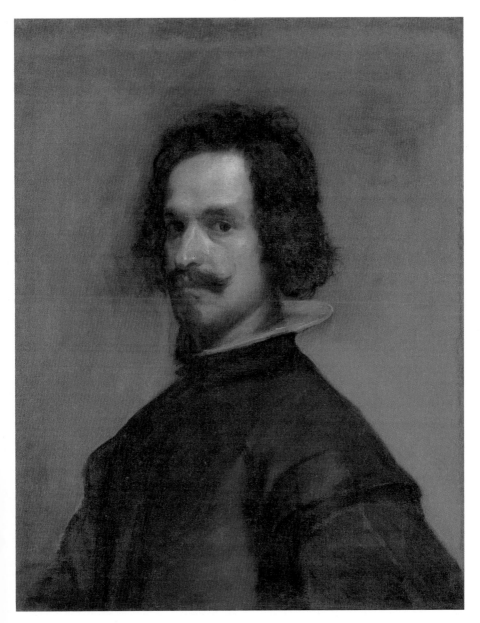

「자화상Self-Portrait」(1635)

라스케스 역시 이런 식의 카메오 자화상 혹은 서명 자화상 기법을 「브레다의 항복」에 사용했던 것이다. 「브레다의 항복」에 삽입된 서명 자화상을 발견한 덕분에 메트로폴리탄미술관이 소장한 벨라스케스의 자화상은 이름을 되찾았다.

벨라스케스의 전기를 쓴 17세기 스페인 화가이자 미술사가 팔로미노Antonio Palomino는 벨라스케스를 "꿀벌 같은 부지런함"을 가진 사람이라고 묘사했다. 벨라스케스는 펠리페 4세의 침실 시중으로 커리어를 쌓기 시작해, 궁정화가로 임명되어 40여 년간 왕을 보좌했다. 궁극적으로는 궁의 살림을 전담하며 궁의 마스터키를 허락받았을 만큼 신뢰를 얻었지만 왕의 총애를 받으며 승승장구하는 벨라스케스를 질시하고 모함하는 귀족들이 적지 않았다. 왕은 언젠가 편지에서 벨라스케스에게 냉정한 면이 있음을 언급한 적 있는데, 아마도 그가 주변의 모함과 소란에도 동요하지 않는 신중하고 진중한 사람이었음을 의미했던 것으로 보인다. 당대의 어느 시인은 벨라스케스를 '살아 숨 쉬는 위엄'이라고도 표현했는데, 그가 그린 일련의 자화상을 보면 이 시인의 묘사에 수긍할 수 있다. 초기에 그는 가난한 사람들의 일상과 보데곤bodegón이라 불리는 장르화를 주로 그렸다. 이때도 인물을 희화화하거나 가볍게 다루기보다는 소박하지만 존중을 담은 시선으로 표현했다. '화가의 모든 그림은 자화상'이라는 말이 진실임은 「브레다의 항복」에서 다시 한번 확인된다. 스페인군에 대항한 네덜란드의 전투가 막을 내리는 종전 현장을 재현한 이 작품은, 여느 역사화처럼 전쟁 영웅을 보여 주기보다 관용과 배려의 메시지를 담고 있다. 역사적 사건에 대한 해석에

화가의 인간성이 투영된 작품이다.

브레다의 항복, 관용과 배려의 메시지

1625년, 스페인군에 11개월간 포위당했던 네덜란드의 도시 브레다는 마침내 스페인의 스피놀라Ambrosio Spinola가 이끄는 군대에 함락됐다. 저 멀리 전장의 원경에선 아직도 푸른 하늘 아래 화염이 피어오르지만, 전쟁의 소용돌이는 연기처럼 스러지는 중이다. 브레다의 성주 유스티누스Justinus van Nassau는 함락된 지 사흘 만에 스페인의 적장 스피놀라에게 성 열쇠를 헌납한다. 이 역사적 사건으로부터 10년이 지난 뒤, 벨라스케스는 펠리페 4세로부터 두 번째 왕궁을 장식할 역사화 제작을 의뢰받는다. 벨라스케스는 이탈리아로 항해할 때 동승한 인연으로 친구가 된 스피놀라가 네덜란드 브레다 성을 함락한 사건에 대해, 정치·군사적 메시지를 재현하기로 했다. 스피놀라의 인간성을 잘 알고 있던 벨라스케스는 꼼꼼한 문헌 고증을 통해 함락과 승리를 재현했다. 그러나 그림의 주제는 승전을 자축하는 쪽보다 패전한 적군의 장수를 위로하고 격려하는 스페인의 도량과 인간적인 모습에 초점을 맞췄다.

오른쪽 핑크색 띠를 두른 스페인 장군 스피놀라는 적장에 대한 존중을 표하기 위해 말에서 내려 성의 열쇠를 전달받고 있다. 이때 적장의 어깨에 손을 얹고 격려와 위로를 표하는 스피놀라의 자애로운 미소, 그리고 미소가 만들어 내는 눈가의 주름까지 벨라스케스는 섬세하

게 표현했다. 한편, 성의 열쇠를 헌납하는 유스티누스는 마땅하고 옳은 일을 행하는 자의 표정과 자세를 하고 있다. 유스티누스 뒤로는 오렌지색 깃발이 달린 짧은 창을 든 네덜란드 민병들이, 오른쪽 스피놀라의 뒤로는 길고 거대한 창을 든 스페인군이 우위를 과시하며 도열해 있다. 그러나 군인들의 얼굴은 승전의 기쁨이나 패전의 참담한 기색도 없이 그저 담담할 뿐이다. 그중 초록색 옷을 입은, 유난히 맑은 얼굴빛이 도는 네덜란드 청년이 시선을 사로잡는다. 땀에 젖은 듯 물기로 반짝이는 청년의 눈 밑과 콧등의 표현은 메트로폴리탄미술관이 소장한 그 문제의 자화상 속 피부 표현과 꼭 닮았다. 순진하고 커다란 눈망울로 그는 관객을 향해 묻는 것 같다. "이 소란과 난리 통이 나 같은 시민에게 무슨 의미가 있을까요?" 그리고 이 청년의 위치와 대칭을 이루는 자리, 화면의 오른쪽 귀퉁이에 벨라스케스는 겸손하게 얼굴을 살짝 내비친다. 메트로폴리탄미술관이 소장한 바로 그 자화상의 얼굴이다.

그림에 좌우 대칭으로 배치된 두 사람의 얼굴과 더불어, 시선을 훔치는 또 하나의 이미지는 윤기 흐르는 뒷모습을 내보이는 거대한 적갈색 말 한 마리다. 이는 말의 주인인 스피놀라가 상대방에 대한 존중의 뜻을 표하고자 말에서 내렸음을 강조하는 장치다. 그러나 벨라스케스가 고증에 철저했다고 하더라도, 승장과 패장의 분위기가 마치 오랜만에 상봉해 존경과 경의를 나누는 형제처럼 연출된 것은 화가의 상상력의 산물임을 부인할 수 없다. 유스티누스는 네덜란드 독립전쟁을 궁극의 승리로 이끈 오라녀Willem van Oranje의 아들이었다. 그런 그가 적장에게 영지를 헌납하는 일을 마땅히 옳다고 여겼을까? 같은 해에 후세

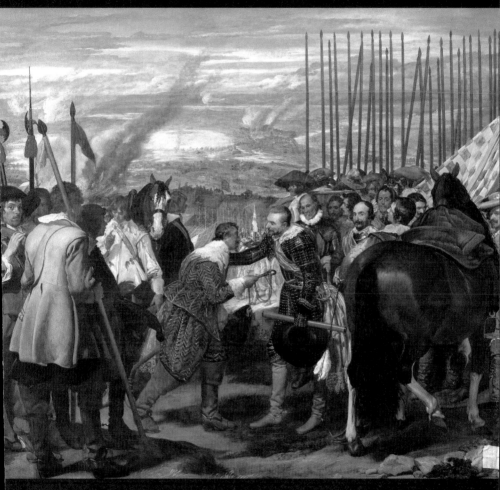

「브레다의 항복The Surrender of Breda」(1634~1635)

페 레오나르도Jusepe Leonardo가 그린 「율리히의 항복」 역시 탈환에 성공한 스페인의 승전을 기록하고 있는데, 이 그림에서 네덜란드의 패장은 모자를 벗은 채 무릎을 꿇고 있고, 스페인의 승장은 말에 탄 채 투항을 수락한다. 벨라스케스가 보여 줬던 관용과 배려의 메시지와는 판이하다. 벨라스케스는 스피놀라와 유스티누스의 종전 협상이라는 역사적 사건에 자신의 메시지를 투영한 것이리라.

교황의 초상화, 노예의 초상화

벨라스케스는 세계 최고 권력자들과 스페인 왕, 교황의 초상화를 그렸지만, 이들을 바라보던 그의 시선은 계급의 사다리 가장 아래 있는 물라토mulato, 라틴 아메리카에 있는 백인과 흑인의 혼혈 인종 노예, 가난한 사람, 궁궐의 어릿광대, 난장이 들을 향한 시선과 다르지 않았다. 화가들의 화가로 추앙받던 벨라스케스의 천재적인 예술성에는 인간의 존엄성과 평등에 대한 남다른 감수성이 깊이 배어 있었다. 벨라스케스는 공증인이었던 포르투갈 출신 아버지와 스페인 하급 귀족 출신 어머니 사이에서 태어났다. 평범한 인생을 살 수도 있었던 그는 펠리페 4세 통치하의 스페인이라는 적절한 때와 공간을 만나 그 천재성을 꽃피울 수 있었다. 그는 왕의 화가였을 뿐 아니라 궁정인으로서 커리어의 정점에 오른 후에도 쉬지 않고 더 높은 곳을 향해 도전했다. 잠들지 않는 성취동기, 더 나은 그림을 그리고 더 높이 올라가고 싶은 욕구가 그를 부추겼기에 그는 험

난한 바닷길을 두 번이나 건너 이탈리아로 향했다.

두 번째 이탈리아행에서는 최고의 초상화로 평가받는 「교황 인노켄티우스 10세의 초상화」와 동행했던 자신의 노예를 모델로 한 「후안 데 파레하의 초상화」를 제작해 로마 판테온에 함께 전시하는 과감성을 보였다. 「교황 인노켄티우스 10세의 초상」은 교황의 성격과 표정 연출의 탁월함이 돋보이고, 물라토 노예를 그린 「후안 데 파레하의 초상」은 여느 귀족의 모습과 다를 바 없이 근엄하다. 두 작품은 르네상스 천재 라파엘의 그림과 나란히 판테온에 전시됐다. 전시장을 찾은 예술가들은 인간적 위엄이 두드러지는 노예의 초상화에 깃든 '진정성'에 갈채를 보냈다. 현재 이 초상화는 메트로폴리탄미술관이 소장하고 있다. 이로써 벨라스케스는 스페인궁을 벗어나 세계적 명성을 얻게 됐다. 우리는 두 초상화의 기교적 완벽함은 물론, 두 모델 간 신분적 거리에도 주목해야 한다. 세계 최고의 권위를 갖춘 종교 지도자와 자신의 시중을 들던 물라토 노예를 동등한 인격체로 다루며 초상화를 탄생시킨 화가는 어떤 세계관을 가진 사람이었을까?

벨라스케스는 두 번째 이탈리아행에 동행했던 후안 데 파레하에게 향후 4년간 도망가거나 범죄를 저지르지 않는다면 노예 신분에서 해방시켜 주겠다는 편지를 썼다. 그리고 때가 되자 이를 실행했다. 자유의 몸이 된 후 독립 화방을 운영하며 당당히 화가로 살아가던 파레하는 상당한 실력을 갖췄고, 1661년에 그가 제작한 「성 마태오의 소명」은 현재 프라도미술관이 소장하고 있다. 자신의 노예를 해방시킨 벨라스케스는 시간이 지난 후 사슬에 묶인 채 궁의 문을 지키는 노예들

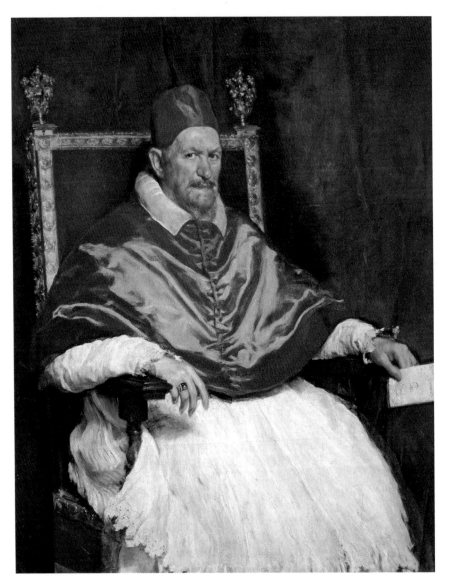

「교황 인노켄티우스 10세의 초상화」Portrait of Innocent X」(1650)

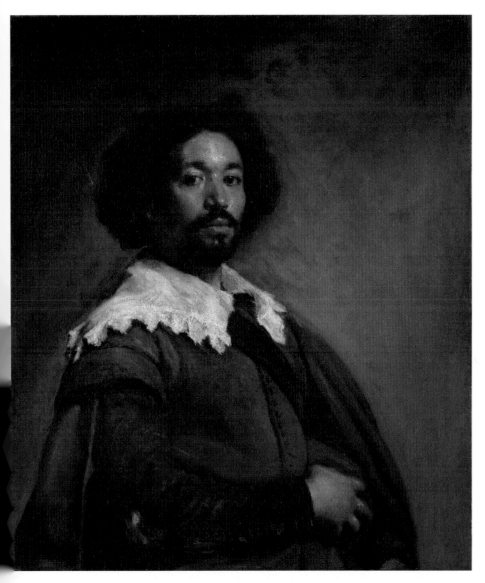

「후안 데 파레하의 초상화Portrait of Juan de Pareja」(1650)

을 풀어 주고 그들의 처지를 개선하도록 왕에게 요구했다. 벨라스케스의 시대로부터 300년이 넘게 흘렀고 법적 신분제는 대부분 사라졌지만, 현대사회에서는 성별과 나이의 차이, 지역과 종교의 차이, 그리고 인종의 차이를 이유로 혐오와 배타적 종족주의가 여전히 기승을 부린다. 영국은 1800년대 중반이 되어서야 노예제도를 철폐했고, 미국은 그보다도 늦었다. 조선은 1894년 갑오개혁을 통해서야 노비제가 철폐됐다. 시대를 앞서 인간 존중과 존엄을 실행했던 벨라스케스의 시선은 특별한 울림을 가진다.

시간과 공간, 다차원성을 품은 「시녀들」

대표작 「시녀들」에도 벨라스케스는 겸손하게 얼굴을 내비치고 있다. 이번에는 왼쪽 귀퉁이에 비켜서 있지만 존재감은 확실하다. 이 작품이 품고 있는 시간과 공간의 다차원성, 그리고 관점의 다차원성이야말로 벨라스케스만이 창조할 수 있었던 미학적 심오함이다. 프라도미술관에서 이 작품을 대상으로 수많은 탐구적 패러디가 탄생된 것도 그런 이유다. 노년의 파블로 피카소Pablo Ruiz Picasso는 이 작품을 쉰여덟 번이나 탐구적으로 패러디했고, 살바도르 달리Salvador Dali 역시 숱한 패러디와 변주를 남겼다. 그리고 21세기 일본의 패러디 작가 모리무라 야스마사森村泰昌 역시 프라도미술관의 실제 작품 앞에서 퍼포먼스 장면을 재현하며 400여 년에 가까운 시간의 간극을 단숨에 뛰어넘었다. 다양

124

한 해석과 패러디를 양산한 이 작품은 보는 이에 따라 다른 매력을 느끼겠으나, 가장 특징적인 점을 꼽자면 역시 작품에 숨어 있는 벨라스케스의 궁극적 자화상이라 할 수 있다.

벨라스케스는 끝이 말려 올라간 특유의 수염을 자랑하며 이 마법 같은 그림 속으로 우리를 초대한다. 실물크기로 그려진 이 그림을 대면하는 순간, 우리는 시간이 멈춘 화가의 작업실로 들어서거나 정지된 연극 무대를 보는 듯한 기분에 사로잡힌다. 그는 일찍 사망한 왕자의 방을 개조해 왕을 위한 그림을 사들여 전시하는 공간으로 변모시켰다. 그리고 이 방에 초대된 우리는 17세기 어느 오후의 스페인 궁전의 주인들을 만난다. 창으로 스며든 빛이 어루만진 어린 공주의 머리칼은 눈부시게 반짝이고, 좌우로는 시녀들이 공주와 눈높이를 맞추며 시중들고 있다. 공주와 시녀들 왼쪽에 붓을 든 화가의 모습이 또렷하다. 그들은 동작을 멈춘 채 일제히 '나'를 바라보고 '나'는 그들을 응시한다. 그림 오른쪽 가장자리의 꼬마 광대만이 한쪽 발을 들고 늙은 개의 등을 간질이며 장난을 친다. 화면 중앙의 선명하고 또렷한 공주의 얼굴과 달리, 화면 가장자리의 난장이와 광대, 그리고 어둠 속에서 몸을 반쯤 숨긴 두 사람의 얼굴과 실루엣은 피사계심도를 조절한 사진처럼 흐릿하다. 그림 정중앙의 열린 문 뒤의 계단에 서 있는 남자는 충분한 원근이 느껴지도록 작게 그려져 있기에 흐릿한 실루엣으로만 가늠될 뿐이다. 수세기 전에 제작된 고전 작품에서 카메라로 심도를 조절한 듯한 현대적인 화면 연출을 만난다는 것은 경이롭다. 우리 눈은 한 순간에, 한 곳에만 초점을 고정시킬 수 있다. 그렇기에 실제 눈이 대상을 보

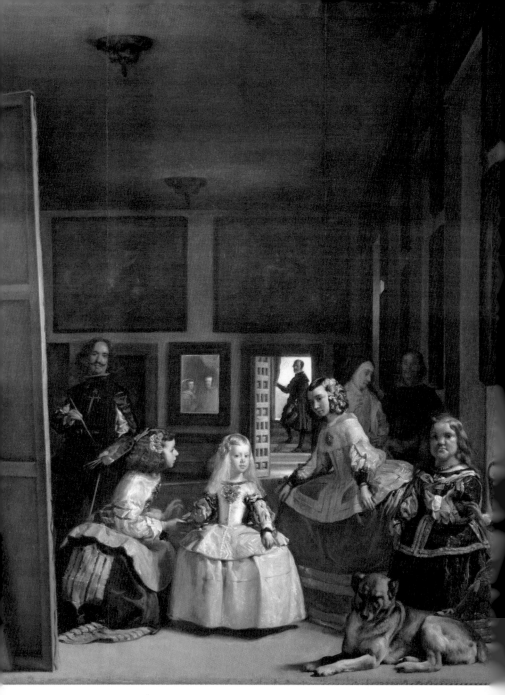

「시녀들 The Maids of Honour」(1656)

는 방식은 이와 같다. 아이폰의 카메라가 제공하는 시네마틱 효과는 화면 중심부와 주변부의 심도를 자동조절한다. 말하자면「시녀들」은 17세기의 벨라스케스가 시네마틱 효과를 적용해 화면을 연출한 왕궁의 한 장면인 것이다. 벨라스케스식 시네마틱 효과가 묘미를 발하는 부분은 화가와 계단 위의 남자 사이에 걸린 거울 속 왕과 왕비 부부다. 사각형 액자 가운데 비친 두 사람의 형상을 벽에 걸린 초상화로 생각할 수도 있지만, 그림 위로 희뿌옇게 반사되는 빛의 반짝임은 분명 거울이 빛을 반사하는 익숙한 이미지다. 그렇다면 거울에 비친 두 사람은 어디에 서 있는가? 그들은 아마도 캔버스를 바라보며 '나'가 서 있는 위치쯤에 있을 것이다. 거울은 캔버스의 바깥, 관객이 서 있는 공간을 상상하고 배치한 장치다.

거울 속에 비친 왕과 왕비의 이미지는 공간적 상상을 유도해 화면 밖의 공간을 그림의 일부로 확장시키고, 우리의 생각이 여기에 미칠 때 정지된 화면 속 시간은 공간의 상상적 확장을 통해 현재와 만난다. 공간의 상상적 확장을 통해 일어나는 시간 여행이라니……. 이토록 신비로운 그림을 연출한 벨라스케스는 화가를 뛰어넘는 마술사고, 이 명작은 마술사가 서 있는 거대한 극장이다. 그러나 마술사 벨라스케스는 무대 중앙으로부터 살짝 비켜난 화면 왼쪽에 담담하고 차분히 모습을 드러낸다. 부채꼴 모양의 단발머리와 치켜올린 두 갈래의 수염, 반듯하고 둥근 이마에서 벨라스케스의 특징이 여실히 드러난다. 가슴에 새겨진 붉은 기사단 문장은 그의 일생일대의 과업에 찍은 마침표와 같다. 기사단 입단은 그의 사망 직전에 인정됐기에 이 문양이 그려진 시기에

대한 논의는 분분하다. 그러나 분명한 점은 결국 그의 일생 과업이었던 신분 상승, 계급적 사다리의 궁극적 정점에 도달했음을 바로 작품 속 자화상이 선언한다는 것이다.

인간의 동력은 현재 상태에서 한 발 더 앞으로 나아가려는 생물학적 추동drive에서 비롯된다. 즉 자가 발전성은 인간의 생물학적 기본 조건이고, 이 원초적 자가 발전 욕구가 집단을 형성할 때 사회를 움직이는 거대한 동력이 된다. 계급제도가 사라진 현대사회에서 개인의 자가 발전 욕구는 사회적 위치 상승, 물질적 혹은 비물질적 성취욕, 명예욕, 소유욕의 이름으로 얼굴을 드러낸다. 문제는 이 근본적인 욕구 충족을 향한 질주에서, 모든 개인이 만족할 만한 성공의 문이 열려 있지는 않다는 점이다. 이 문제야말로 사회가 직면한 화두이자 영원한 난제다. 고대 그리스인들이 생각했던 건강한 자아 모델은 환경적 난관을 극복하고, 자신의 능력으로 목적을 달성하고, 성취와 명예를 얻는 영웅적 인간상이었다. 이런 생각을 이어받은 현대의 정신분석학자 아들러Alfred Adler는 인간을 "사회적 환경을 통제하고 난관과 콤플렉스를 극복하고 성공에 이르는 힘을 가진 존재"라고 주장했다.

"꿀벌 같은 부지런함"을 가진 벨라스케스는 침실 시중, 의복 관리인, 왕의 소장품 책임 관리직을 거쳐 마침내 궁의 마스터키를 가질 때까지 귀족과 동료 들의 질시를 받았다. 그럼에도 위엄 넘치던 그는 자유를 희생하고 끝없는 노력과 자기개발을 통해 천천히 계급의 정점에 도달했다. 왕의 심부름을 하면서 쏟았던 많은 시간과 노력이 일생의 목표였던 기사 작위로 보상받을 수 있었다는 점에서 그는 운이 좋았다. 서구적 자

아관과 아들러적 인간관을 대표하는 좋은 사례다. 인간 사회에서 명성을 얻고 출세하기 위해서는 몇 가지 필수적 전략이 필요하다. 경쟁에서 승리해 원하는 지위를 얻으려면 실력과 능력으로 무장하는 것도 중요하지만, 이웃의 여러 구성원과 성공적인 연대를 유지할 수 있어야 한다. 다시 말해, 좋은 평판과 네트워킹이 실력을 뒷받침해야 한다. 벨라스케스의 평판과 국제적 네트워크를 뒷받침한 진정성은 스스로 존엄을 인정받길 원한 만큼 다른 처지에 놓인 개인들을 존중한 인간적 감수성에서 나온 것이 아니었을까.

2부

성스러운 긍정의 자아

생에 고통받고 상처 입었음에도 희망을 보여 준 이들이 있다.
힘들고 괴로운 과거와 심신의 트라우마를 품고도
맹렬하게 예술에 집중해 끝내 자신의 존재를 증명하고
시대의 아이콘이 된 작가들이 있다.
그들은 우리 시대에 특히나 필요한 담대함과 용기를 준다.
이 부에서 여성 화가들이 대거 소개되는 것은
역경과 고난을 딛고 일어서는 심리적 근력이
일반적으로 여성이 남성보다 뛰어나다는
긍정심리학의 연구 결과를 상기시킨다.

회화의 알레고리

아르테미시아 젠틸레스키

Artemisia Gentileschi
1593~1656

외상 후 위대한 성장

예상치 못한 큰 사고나 사건을 겪게 되면 몸과 마음에 그늘과 후유증이 오래 남기도 한다. 심신의 외상으로 인해 발생하는 심리적 장애를 외상 후 스트레스 장애posttraumatic stress disorder, PTSD라고 한다. 외상 후 스트레스 장애를 겪는 사람은 극히 소수고 대부분의 사람들은 일정 기간이 지나면 평소의 상태로 돌아온다. 외상뿐 아니라 행복한 일에 있어서도 마찬가지다. 좋은 일이 생기면 우리는 매우 기뻐하고 행복해하지만 그 행복감조차도 얼마간의 시간이 지나면 평소의 감정으로 돌아온다. 심리학자들은 이 현상을 향락 적응hedonic adaptation 또는 헤도닉 트레드밀hedonic thredmill이라고 한다. 때문에 행복에서 중요한 것은 '강도'가 아니라 '빈도'이며 그러므로 인생을 잘 살기 위해서는 목적지를 향한 여정을 즐기는 것이 중요하다고 조언한다. 고통이든 기쁨이든, 격한 감정은 과도한 심리적 에너지를 소모한다. 그러니 고통도 기쁨도 오래 지속되지 않고 결국엔 평상심을 되찾게 되는 것은 적응과 생존을 위한 생물학적 안전장치인 셈이다.

외상을 겪은 이들 중에는 회복되는 데 아주 긴 시간이 필요하거나

마치 늪에 빠진 것처럼 헤어나지 못해 전문적인 치료와 관리가 필요한 경우가 있다. 하지만 외상을 겪은 후 오히려 놀랄 만한 성장을 하는 이도 있다. 임상심리학자 셀리그먼Martin E. P. Seligman은 우리의 마음이 치료를 요하는 상태에 이르기 전에, 심리적 난관에 빠지지 않도록 예방하는 마음의 힘을 기르는 일이 더욱 중요함을 인식했다.

긍정심리학이라는 새로운 분야를 창시한 그는 개인이 가진 잠재력을 향상시키고 마음의 근력을 길러 행복에 이르는 심리적 방안을 연구한다. 셀리그먼과 일부의 심리학자들은 외상의 경험을 연료로 성장을 이뤄 내는 이들에 주목한다. 긍정심리학자들이 제기한 외상 후 성장posttraumatic growth, PTG이라는 단어는 새롭지만, 그 개념은 우리에게 친숙하다. 니체가 "나를 죽이지 못하는 고통은 나를 더욱 강하게 만들 뿐"이라고 했을 때, 그것은 외상 후 성장 현상을 단적으로 의미한 것이다. 니체는 선천성 허약증과 눈의 통증, 시력 악화, 매독 등으로 극심한 고통을 받았고 병상 신세를 지는 동안 바그너의 음악으로 위로를 삼았다. 그러나 바그너와 멀어지고 더 이상 그의 음악으로 고통을 경감할 수 없게 되자 치료로서의 철학에 대해 고민했다. 몸에 대한 성찰에서 시작된 그의 철학은 삶의 의지를 지향한다. 니체는 그러한 철학적 결론을 가져온 방법론과 사유를 심리학이라 정의하고 『이 사람을 보라』에서 자신을 최초의 심리학자라 주장했다. 니체의 철학적 성과는 병마로 인한 고통에서 벗어나기 위한 자구적 치료책이었다. 그러므로 니체는 긍정심리학이 말하는 외상 후 성장의 결정체라 할 수 있다. 그는 예술적 창조에 고통을 구원하는 힘이 있음을 자명한 사실로 간주했고 이

런 생각은 융에게로 이어졌다. 융이 정신치료에서 미술적 접근을 선호하는 이유다.

외상 후 성장을 보여 준 철학계의 대표가 니체라면, 르네상스의 여장부 아르테미시아 젠틸레스키는 미술계를 대표한다 할 수 있다. 현대의 심리학 연구들은 남성보다는 여성에게서, 또 60세 이하의 연령에서 외상 후 성장이 더 자주, 많이 일어난다고 보고한다. 남성의 폭력과 권력에 억압당했던 젠틸레스키가 아픈 개인사를 그림에 투영한 복수극은 잘 알려져 있다. 바로크 시대, 국제적으로 활동 반경을 넓혀 가며 최고의 화가로 우뚝 섰던 젠틸레스키의 행보는 성별과 권력의 제한을 딛고 일어선 인간적 성장의 과정이었고 '외상 후의 위대한 성장'의 멋진 본보기를 보여 주는 이야기다.

바로크가 탄생시킨 시대의 새로운 여성상

일반 여성의 사회적 활동 범위가 넓어지고 사회에 영향력을 행사할 수 있게 된 것은 한 세기도 되지 않은 최근의 일이다. 그럼에도 재능과 카리스마가 넘치는 여성은 정치·경제계는 물론 예술계에도 쭉 존재해 왔다. 그 중 가장 독보적인 카리스마를 내뿜는 여성이라면 단연 17세기 이탈리아의 젠틸레스키를 꼽을 수 있다. 그녀는 남성의 폭력과 야만적인 교황의 재판정에서 상처받은 처녀이자 자녀들을 잃은 어머니였으나, 결국에는 지지자들의 후원을 받으며 바로크 최고의 화가로 자

리매김했다. 그녀의 천재성은 20세기 여성주의 작가들에게 찬사와 연구의 대상이 되어 왔다. 당대의 최고의 예술가들을 초청했던 피렌체의 메디치가와 영국의 왕실을 위한 예술 작업에 참여했고, 베네치아와 로마 등 이탈리아 각지에서 환영받던 화가로서 그녀의 성공적인 경력은 성별을 초월한 것이었다. 소설과 영화로 제작되기도 했을 만큼 그녀의 삶과 예술은 대중의 열렬한 관심을 끌었지만 선정성과 호기심의 대상으로 소비됐다는 비판도 없지 않았다.

젠틸레스키는 굴곡진 삶이 만들어 낸 내면의 역동을 예술적 상상력과 결합해 캔버스에 녹여 냈다. 그녀의 예술성과 심리학이 만나는 지점은 바로 거기에 있다. 현실의 한계를 초월해 역사나 성경의 일화 속 주인공으로 자신을 투사한 이미지는 자화상과 성화의 경계를 넘나든다. 거기에는 심신의 트라우마를 극복하고 삶을 쟁취해 가는 열정과 심리적 성장과정이 담겨 있다. 카라바조의 바로크적 개성을 이어받은 젠틸레스키는 실제 모델을 기용하거나 스스로 모델이 되어 장면을 구성한 자연주의 화풍을 통해 인물들의 열정과 단호한 의지를 생동감 있게 전달한다. 그녀는 작업 중인 자신의 모습을 고전적 회화의 아이콘으로 연출한 작품「회화의 알레고리로서의 자화상」을 통해 현실의 자아와 이상적 자아의 기념비적인 합일을 이루었다. 바로 자신이 회화의 아이콘임을 선언했던 것이다. 그것은 당대의 남성 천재들을 뛰어넘는 예술적 상상력과 기량이었다.

젠틸레스키의 자화상의 특성을 이해하기 위해 자화상의 역사를 간략히 훑어보자. 그녀가 카리스마 충만한 의지적 여성들을 캔버스에 담

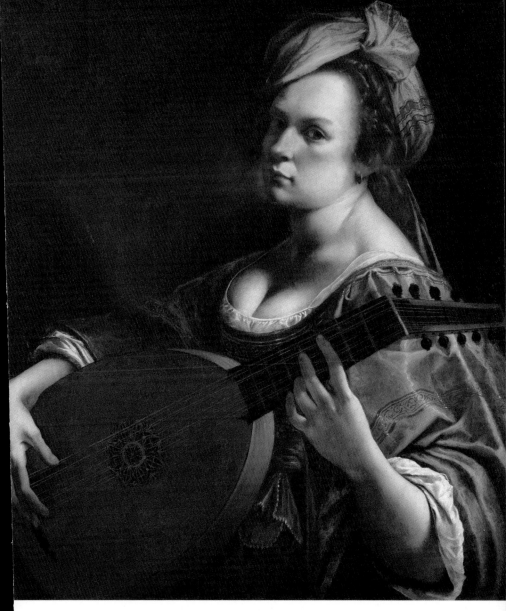

「류트 연주자로서의 자화상Self-Portrait as a Lute Player」(1615~1618)

아낸 것은 반에이크가 독립적인 자아의 눈을 뜬 지 200년이 지난 시점이었다. 뒤이어 등장한 뒤러가 1500년에 기념할 만한 자화상을 제작하여 중세를 마감하고 서구 근대의 서막을 알렸다. 뒤러는 때로는 유행을 앞서가는 르네상스의 꽃미남으로, 때로는 장중한 예수를 닮은 모습으로 자화상을 남기면서 새로운 장르의 도래를 예고했다. 100년 후 렘브란트가 제작한 자화상 속에는 네덜란드 황금기와 개인의 성찰이 녹아 있다. 당대 최고의 예술가를 초청하고 후원해 피렌체를 문화·예술·건축의 중심지로 탄생시켰던 코지모 데 메디치Cosimo de' Medic는 통찰력과 심미안을 갖춘 사람이었다. 그는 모든 회화에는 개인의 옳은 품성과 옳지 못한 품성이 고루 반영되어 있으므로 화가의 모든 그림은 곧 자화상이라 여겼다. 16세기 르네상스 때부터 부유한 귀족들 사이에서 초상화 수집이 유행했는데 이것은 최초의 개인적 차원의 예술 소비이며 미디어 소비라 볼 수 있다. 성화나 역사화보다는 초상화와 화가의 자화상을 소유하는 것이 더 쉬웠을 것이고, 과거의 이야기보다는 살아 있는 사람의 인물화를 감상하는 것이 더욱 생생한 미적 감흥을 줬을 것이다. 때문에 18세기에 미술 컬렉션을 갖춘 대저택들에서 화가들의 자화상은 필수품이었다.

자화상은 르네상스에 크게 부흥한 장르지만 정작 르네상스의 3대 천재라 불리는 미켈란젤로, 다빈치, 라파엘로는 한두 점의 스케치나 벽화로 자화상을 남겼을 뿐이다. 라파엘로는 미소년의 모습으로 자신을 그린 한두 점 외에는 이렇다 할 자화상을 남기지 않았다. 건축과 조각만이 예술이라 주장했던 미켈란젤로는 회화를 무시했고, 마지못해

수락했던 시스티나 경당의 벽화 작업을 완성하는 데는 수 년이 소요되었다. 그는 오랜 시간이 걸리는 대형 벽화와 석조 작업을 일생토록 주문받았던 탓에 자화상을 그릴 시간도 없었고 필요도 느끼지 못했다. 시스티나 경당에 「최후의 심판」을 그리면서 가죽이 벗겨진 바르톨로메오에 일탈적인 자화상을 그려 넣어 예술적 반대자들에게 냉소적으로 응대하는 정도였다. 대신 그는 높은 비계飛階 위에서 장시간 천장화를 그리다 직업병으로 몸이 활처럼 굽은 자신을 희화화한 스케치를 소네트 형식의 시에 곁들이곤 했다. 다른 화가들의 주된 홍보 전략이 자화상을 제작해 보급하는 일이었던 반면, 뛰어난 시인이기도 했던 미켈란젤로는 소네트를 써서 생각과 감성을 정화하고 지인 및 후원자들과 교유하는 쪽을 택했다. 훗날 그의 조카는 미켈란젤로 사후에 그가 쓴 100편의 소네트를 엮어 시집을 출간했다. 미켈란젤로는 플랑드르식 사실주의를 폄하했을 뿐 아니라 이탈리아의 화가들과도 대립각을 세우곤 했다.

젠틸레스키의 시작

소수이긴 했지만 르네상스와 바로크 시대의 여성 화가들 또한 열정을 가지고 지속적으로 자화상을 제작했다. 여성 화가에게도 각자의 개성이 존재했는데, 귀족의 신분으로 흔치 않았던 화가의 삶을 살았던 전 시대의 안귀솔라나 라비니아 폰타나Lavinia Fontana, 엘리사베타 시라니

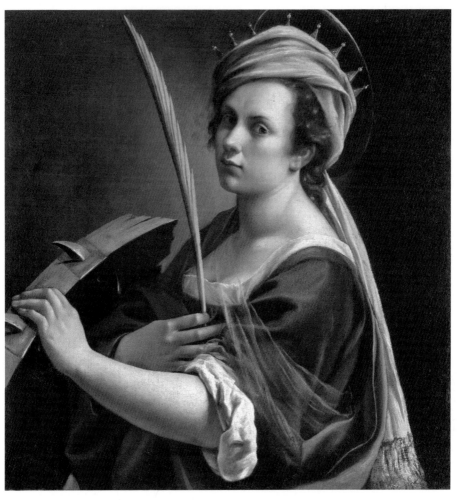

「알렉산드리아의 성 카타리나로서의 자화상Self-Portrait as Saint Catherine of Alexandria」(1616)

Elisabetta Sirani 같은 여성 화가들이 실력과 매력을 고루 갖춘 여성으로서 자아를 어필하려 했던 반면, 젠틸레스키는 신화의 주인공이나 성녀, 이국의 영웅의 모습으로 등장하며 독보적 카리스마를 발산하는 여성 상을 제시했다. 그것은 강인하고 영웅적인 여성과 자신을 동일시하고 싶었던 심리적 투사일 수 있으며, 다른 한편으로는 실제 모델을 기용해서 장면을 구성하곤 했던 카라바조적 현실주의를 따랐던 덕분에 자신이 스스로 모델이 되어야 했기 때문이기도 하다. 젠틸레스키가 표현한 역동적이고 강인한 여성은 이전에 볼 수 없었던 유형으로 후세대의 화가들을 향한 모범을 선보였다.

「알렉산드리아의 성 카타리나로서의 자화상」은 런던의 내셔널갤러리가 소장한 2,300점의 작품 중 스무 번째 여성 화가의 작품이다. 여성 화가의 희소성을 증거하는 단면이다. 영국의 한 미술상이 2015년 프랑스에서 진행된 경매에서 구입한 것을 런던의 내셔널갤러리가 구매한 후 복원을 거쳐 2020년에 젠틸레스키 특별전 개최와 동시에 선보였다. 성 카타리나를 의미하는 도상학적 특징들이 배치된 이 작품은 1616년에 제작됐는데, 이 자화상을 제작하기 4년 전 그녀는 인생의 전환적 계기가 되었던 비극적 사건을 경험했다. 성폭력을 당하고 가해자를 고발했으나 교황의 재판은 7개월이나 이어졌고, 긴 시간 동안 그녀는 자신의 결백을 증명하기 위해 부당한 심문과 손가락을 조이는 고문을 당했다. 재판은 결국 승리했으나 그녀는 추문을 피해 고향인 로마를 등지고 떠나 피렌체로 향해야 했다. 그로부터 4년이 지나 이 자화상을 제작할 무렵, 젠틸레스키는 피렌체에서 메디치가의 보호와 후원을 받으며 화려한

시절을 구가하고 있었다. 자화상 속 그녀의 왼손은 부러진 바퀴 위에 얹혀 있고 오른손은 종려나무 잎을 들고 있다. 스파이크가 박힌 바퀴는 폭력과 고문을 이겨 낸 승리의 상징이고 소중하게 모아 쥔 종려나무 잎사귀는 순교자의 상징이지만 또한 화가의 붓을 닮았다. 성 카타리나는 못이 박힌 바퀴에 몸이 찢겨 죽는 형벌을 선고받았지만, 바퀴가 그녀의 몸에 닿자 산산조각 나고 말았다. 결국 그녀는 참수당해 순교했다. 젠틸레스키는 10대 소녀 시절 겪은 끔찍한 경험을 성 카타리나에 투사했다. 그녀의 눈빛에는 기억 속을 맴도는 아련한 원망과 슬픔이 감돌면서도 더 이상 상관하지 않겠다는 듯한 결연함이 동시에 묻어난다. 그녀는 1619년에 이 그림을 한 번 더 제작했는데, 정면을 향하던 아련한 시선은 두 번째 그림에서는 위를 올려다보고 있으며 머리에 쓴 티아라도 훨씬 커졌다. 자신감이 충만해진 듯한 두 번째 자화상은 우피치미술관이 소장하고 있다.

법정 스캔들

젠틸레스키의 출생증명서에는 1590년생이라 되어 있지만, 실제로는 1593년생으로 알려져 있다. 당시는 카라바조가 암흑의 배경 위에서 선과 악의 대립을 격정적으로 조명하는 테네브리즘을 선보이며 로마 화단의 일약 스타로 떠오르고 있었다. 그녀의 아버지 오라치오 젠틸레스키Orazio Geltileschi가 카라바조에게 큰 영향을 받은 화가였던 덕분

142

에, 젠틸레스키는 성장하면서 자연스럽게 바로크 화풍을 체득했다. 12세에 어머니를 여의고 남자 형제들과 함께 아버지를 도우며 그림을 배운 그녀는 월등한 실력을 자랑했다. 초기 작품인 「수산나와 장로들」은 아직 10대였던 1610년에 제작됐다. 바로크적 특징은 아직 두드러지지 않지만 사실적인 묘사와 현장감, 심리적 전달력은 10대 화가의 작품이라는 사실이 믿기지 않을 만큼 뛰어나다. 여느 대가의 작품처럼 보이는 「수산나와 장로들」은 『구약성서』에 나오는 요아힘의 아내 수산나가 두 장로에게 성적 모독과 모함을 받는 이야기를 그린 회화로, 음흉한 표정으로 수산나를 협박하는 두 장로와 곤경에 처한 수산나의 괴로워하는 모습이 상징적이다.

성과 권력의 문제를 함축하고 있는 이 장면은 과거에 일어난 성경의 이야기로만 끝나지는 않았다. 불행의 시작은 젠틸레스키가 2년 뒤에 수산나와 똑같은 처지에 놓이게 된 데 있었다. 자기실현적 예언self-fulfilling prophecy이라는 사회심리학적 현상이 있다. 이는 개인의 내적 믿음이나 생각을 확증하는 일이 미래에 일어나는 현상을 말하는데, 어떤 사건에 대한 심리적 기대가 행동이나 감정을 강화시킨 결과로 그에 부합하는 사건이 발생하고 경험하게 되는 일련의 현상을 뜻한다. 자신이 그린 수산나와 같은 상황에 놓이고 만 젠틸레스키를 생각하면 자기실현적 예언 현상을 떠올리지 않을 수 없다.

아버지 오라치오는 로마 명문가였던 파르네스의 궁전 프레스코화 제작을 담당하게 됐을 때, 아고스티노 타시라는 사람을 조수로 고용했다. 이미 전과를 가진 무뢰한이었던 그는 결혼을 한 상태였음에도

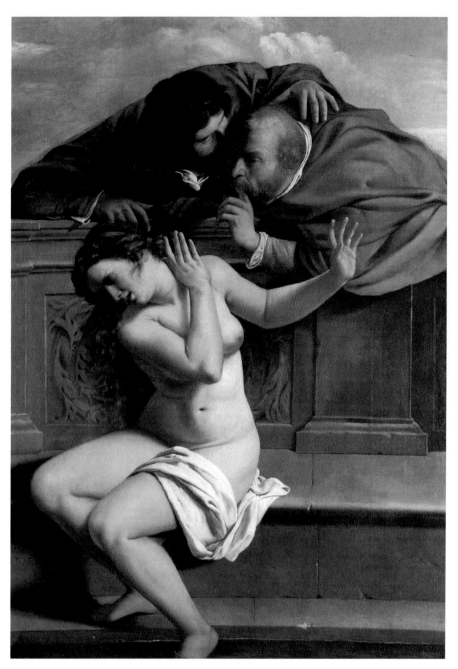

「수산나와 장로들Susanna and the Elders」(1610)

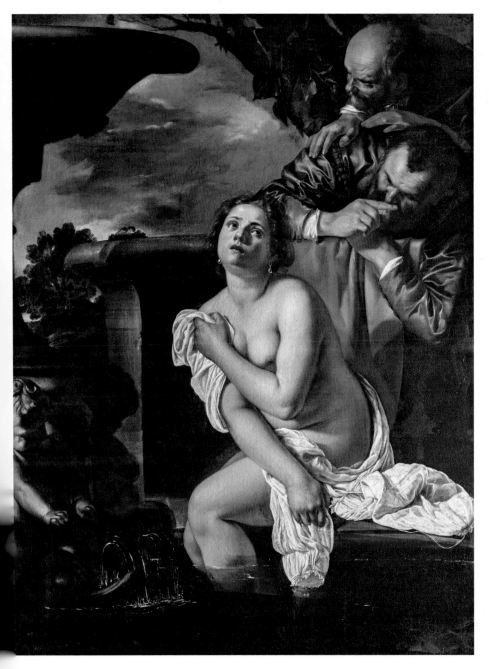

「수산나와 장로들 Susanna and the Elders」(1622)

17세였던 젠틸레스키를 협박하여 반복적으로 성폭행했다. 오라치오는 딸을 유린한 그를 고발하고 재판에 회부했지만 재판은 지리멸렬하게 이어졌고 젠틸레스키는 신체적 고문은 물론 꼬리표처럼 따라다니는 추문 때문에 심리적 고문까지 당해야 했다. 하지만 그녀는 희생자에 머무르지 않고 이후의 예술적 창작 과정을 통해 투사로, 전사로 성장해 갔다. 치욕적인 사건은 이후 그녀의 작품의 주제의식과 역동적인 화풍의 발전에 결정적인 계기로 작용했던 것이다. 「수산나와 장로들」은 젠틸레스키의 정체성으로 굳어진 여성 투사의 이미지를 형성한 예술적 여정의 도화선 같은 작품이다. 수치심에 고민하던 수동적인 수산나는 고문을 이겨 냈던 성 카타리나의 모습으로, 홀로페르네스의 목을 베어 조국을 구한 유디트의 모습으로 변신과 발전을 거듭하며, 농염한 누드를 드러내는 클레오파트라로 팜 파탈적 카리스마까지 더해 간다. 바로크 미술에 정통한 미술사가 롱기Roberto Longhi에 의하면 젠틸레스키가 그린 57점의 역사화 중 49점의 주인공이 여성이며, 그들은 주로 신화, 우화 및 성경의 등장인물인 여성 피해자와 전사들이다.

고난의 해였던 1612년, 재판에서는 승소했지만 추문에서 벗어나지 못했던 젠틸레스키는 로마를 떠나 피렌체로 향했다. 아버지의 영향력과 추천에 힘입은 그녀는 메디치가의 후원과 보호를 받으며 창작활동을 하게 됐다. 젠틸레스키의 회복과 재기를 바라는 지지자들의 후원 속에서 그녀는 스티아테시라는 피렌체 화가와 결혼했다. 그 후 그녀는 젠틸레스키라는 로마의 성을 버리고 토스카나 출신이었던 할아버지의 성을 따라 로미Lomi라는 이름을 사용하면서 활동을 전개했다. 젠

틸레스키는 1616년 바사리가 메디치가의 후원으로 설립한 피렌체 최초의 공식 미술 아카데미인 아카데미아 델레 아르티 델 디제뇨Accademia delle Arti del Disegno에 첫 여성 회원으로 이름을 올리는 영예를 얻었다. 경력에 날개를 달기 시작한 그녀는 명예로운 아카데미의 회원으로서 다양한 학자, 지식인, 예술가들과 교류의 폭을 넓히며 폭발적인 창작 활동을 전개했다. 아카데미의 문헌에는 1619년까지 젠틸레스키의 이름이 등장했다. 그녀는 1620년 가족과 함께 베네치아로 활동 무대를 옮겼다.

깨어난 투사 본능

젠틸레스키에게 남자들은 주로 자신을 괴롭히는 존재였으나, 그녀가 로마에서 겪은 일을 알고 있던 피렌체의 젊은 영주 코지모 2세는 다행히 그녀에게 비상할 계기를 마련해 준 고마운 존재였다. 덕분에 1612년은 젠틸레스키에게 있어 수난의 해였던 동시에 새 출발과 도약의 해였다. 코지모가 제작을 의뢰한 「홀로페르네스의 목을 베는 유디트」에서 그녀는 적장을 상대로 복수의 활극을 전개한다. 유디트는 정복군인 아시리아의 총사령관 홀로페르네스가 술에 취해 잠들었을 때 그의 목을 베어 민족을 구한 이스라엘의 논개 같은 여성이다. 살해를 위해 유디트와 하녀, 두 여성은 적극적으로 범행에 연대한다. 젠틸레스키의 여성들은 주로 튼튼한 팔을 내보이며 적극성을 보여 주는 특징이 있는데

이 작품에서도 예외는 아니다. 젠틸레스키의 유디트가 소매를 걷어 올리고 팔을 쭉 뻗어 적장의 목을 베는 모습은 결기가 넘치고, 적극적으로 홀로페르네스를 저지하는 하녀의 모습은 범죄 공모자의 연대감을 발산한다. 암흑을 뒤로하고 선 여성들을 향해 왼쪽에서 오른쪽을 향해 드리우는 강한 빛의 연출은 전형적인 바로크 양식이다. 부당한 폭력에 대한 강렬한 복수의 의지가 빛을 따라 흐르며 그녀들의 전신을 감싼다. 유디트가 손에 든 십자가 모양의 검은 화면의 정중앙에서 악인의 목을 관통하며 정의의 승리를 구현한다. 침대를 적시며 흘러내리는 피는 단죄의 현장을 실감나게 한다. 그녀들은 손에 피를 묻히며 악인을 직접 단죄한 정의의 구현자다.

이 작품이 그녀의 자화상이라는 해석이 진부하고 시대착오적이라는 일부 비평가도 있다. 그러나 모든 그림이 화가의 자화상이라는 말이 이 작품만큼 부합하는 경우는 찾기 어려울 것이다. 완성된 작품을 공개하는 날, 피렌체의 지식인 스무 명과 사교계의 명사들이 화실을 방문했는데, 그 중에는 갈릴레이도 있었다. 이 주제는 아버지 오라치오를 비롯한 많은 화가들이 즐겨 그려 온 것이었으나 젠틸레스키가 그려 낸 살육의 현장감과 잔인성은 카라바조의 폭력적 화면 구성을 능가한다. 두 사람의 유디트를 비교해 보는 것도 흥미롭다. 두 작품 모두 바로크의 특징인 빛과 어둠의 극적인 대비와 영화의 스틸 컷 같은 역동성을 보여 주지만 살인을 향한 진정성에 있어 카라바조는 젠틸레스키

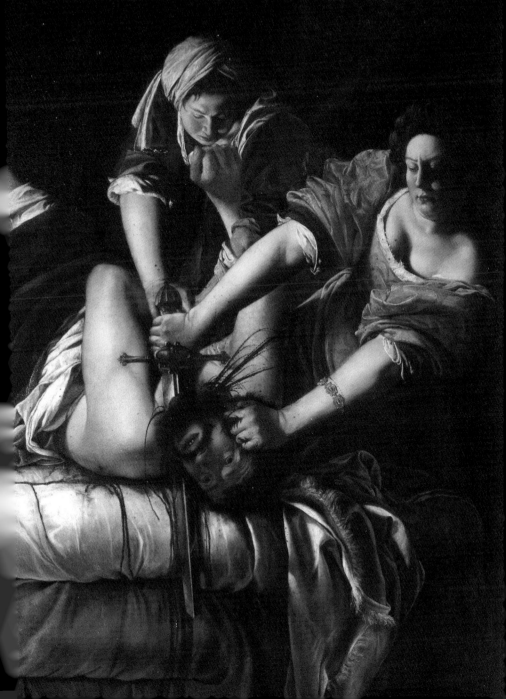

「홀로페르네스의 목을 베는 유디트 Judith Beheading Holofernes」(1614~1618)

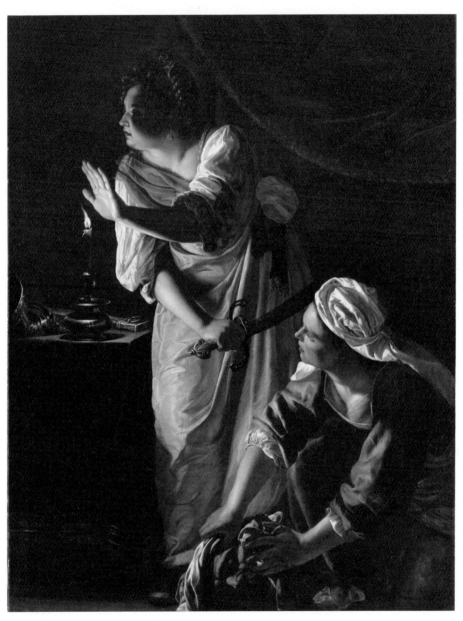

「유디트와 하녀 Judith and her Maidservant」(1613~1614)

를 넘어서지 못한다. 창백하고 가녀린 카라바조의 유디트에게서는 적장을 향한 분노도 민족을 구해야 한다는 결의도 보이지 않는다. 대신 그녀는 내키지 않는다는 표정을 하고 몸을 뒤로 빼고서 역겨운 물건을 대하듯 홀로페르네스의 목을 벤다. 그녀의 등 뒤에서 상황을 관망하는 나이 많은 시녀는 공모자이기보단 구경꾼에 불과하다. 성화에 묘사된 역사 현장에서 카라바조 자신이 늘 구경꾼으로 등장하듯이.

젠틸레스키는 동일한 주제를 반복해서 그리곤 했다. 유디트를 그린 작품도 마찬가지다. 홀로페르네스의 목을 자르는 검은 첫 번째 작품인 「유디트와 하녀」보다 두 번째 작품인 「홀로페르네스의 목을 베는 유디트」에서 보다 더 커지고 뚜렷한 십자가 모양으로 화면의 정중앙을 가로지른다. 십자가를 들고 악을 처단하는 유디트의 결연한 여전사로서의 종교적 이미지가 한층 짙어졌다. 처음 의뢰한 작품부터 대단히 만족한 코지모는 고액의 사례를 했고 「류트를 연주하는 여인」의 제작을 추가로 주문하며 그녀에 대한 지원을 아끼지 않았다. 이후로도 그녀는 작품을 의뢰받았을 때, 영웅적인 여성 혹은 피해자이거나 희생자였던 여성들과 관련된 주제를 제작하면서 여러 버전을 제시했다.

그녀가 하나의 주제를 반복해서 제작했던 것은 의뢰자들이 선호했던 주제가 제한적이었기 때문일 수 있다. 그러나 심리학적 관점에서 보자면 자기가 겪은 트라우마를 반복해서 이야기하거나 시각화함으로서 고통의 무게를 덜고 심리적 정화작용을 거치는 일종의 자기 치료법이었을 가능성도 엿보인다. 상담 치료에서는 이를 내러티브를 이용한 치료 기법이라 하는데 트라우마 치료에 특히 효과적이다. 충격이

나 트라우마가 된 사건과 상황을 반복해서 말하거나 그림으로 재현하는 동안 트라우마를 형성한 사건과 자신 사이에 점진적으로 거리를 확보하게 됨으로써 상황을 객관화할 수 있게 되고 그에 따라 트라우마를 다른 각도에서 대안적으로 해석할 여지를 찾아 치료 효과를 노릴 수 있는 것이다. 그렇다면 젠틸레스키의 작품 연대기는 내러티브 치료의 가시적 재현으로 볼 수 있다.

안귀솔라와 폰타나 같은 여성 화가들은 직업 세계에 처음 등장하는 세대로서 사회적 마찰과 잡음을 상쇄하기 위해 순응적인 여성의 이미지를 세련되게 연출하곤 했다. 그들은 정숙한 자세로 붓을 들고 이젤 앞에 앉거나, 서적과 악기를 곁에 배치해 자신들의 재능과 전문성을 표현했고, 여성에게 제한된 영역이었던 성화 대신 자화상 속에서 스스로를 연출하는 것으로 만족해야 했다. 그러나 젠틸레스키는 장르적 제한으로부터 자유로웠고 역사화와 성화의 현장 속으로 걸어 들어가 특유의 에너지로 신화와 역사를 재해석했다. 여성의 누드와 여장부를 모두 즐겨 그린 캔버스는 팜 파탈이 등장하는 필름느와르적 성격을 띤다. 젠틸레스키의 그녀들은 다소곳이 서서 누군가의 시선을 기다리는 대신 결의에 차 행동에 나선다.

젠틸레스키가 이런 화풍을 견지하게 된 데에는 강인한 여성을 숭배하던 1630년대의 사회 풍조도 한몫을 했다. 이 같은 풍조를 유행시킨 인물은 프랑스 왕실로 시집간 메디치가의 마리 왕비와 그 며느리 안도트리슈다. 메디치가의 엄청난 부를 상속한 마리 왕비는 프랑스의 부르봉 왕조로 시집가 앙리 4세의 왕비가 됐다. 프랑스로 간 초창기에는

왕실에서 고초를 겪었으나, 아들 여섯을 낳은 뒤 그녀는 섭정 모후로서 전권을 휘두르는 강력한 왕비로 변모했다. 마리 왕비의 일생을 담은 24점의 대형 회화는 루브르박물관의 전시관 하나를 독점하고서 그녀의 위세와 권력이 얼마나 막강했던 것인지 증거하고 있다. 루벤스가 제작한 이 작품들은 그 어떤 신화나 성화보다도 화려하고 장엄하며 작품들의 규모 역시 방대하다. 그녀의 며느리인 합스부르크 왕가 출신 안 도트리슈는 루이 13세의 부인으로서 그녀 또한 마리 왕비 못지않은 정치적 영향력을 발휘했다. 이런 사회적 풍조 속에서 메디치가로부터 적극적인 후원을 받던 젠틸레스키는 일련의 강한 여성상을 그려 냈다. 성화를 비롯한 신화를 재현한 작품 속에서 스스로 전사나 성녀의 모습으로 등장하곤 했던 것이다.

내가 곧 회화다

젠틸레스키의 삶은 결코 평탄하지 않았다. 그러나 그녀는 결연한 의지와 넘볼 수 없는 실력으로 무장한 채 세상과의 한판 대결에서 승리를 거머쥐었다. 젠틸레스키는 실력도 출중했을 뿐 아니라 미술의 기원과 중요성에 대한 고전 해석에 대해서도 지대한 관심을 가졌다. 「회화의 알레고리로서의 자화상」은 화가로서의 예술적 지향과 고전에 대한 독창적인 해석이 만나서 탄생한 기념비적인 자화상이다. 헝클어진 머리를 가다듬을 정신도 없이 오른팔의 소매를 걷어 올리고 작업의 삼매경

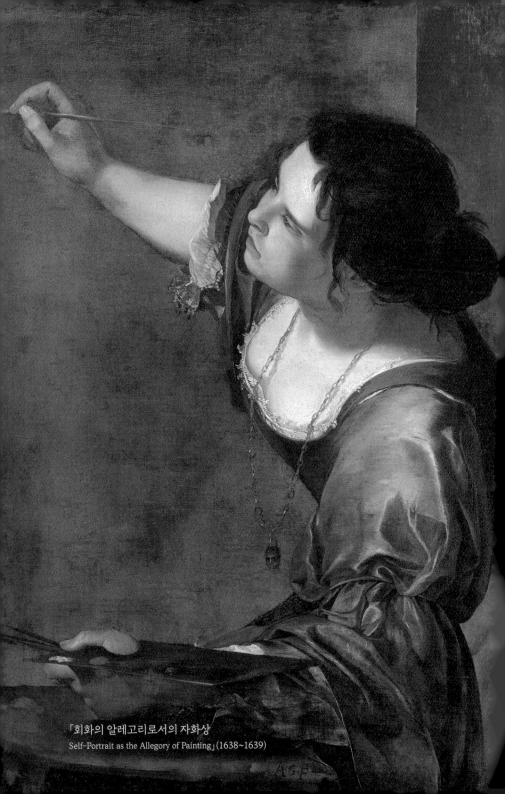

「회화의 알레고리로서의 자화상」
Self-Portrait as the Allegory of Painting」(1638~1639)

에 빠진 모습은 그녀는 그 자체로 창작에 투신 중인 회화의 여신이다. 목에 길게 늘어트린 금빛 체인과 가면 펜던트, 그리고 측면으로 몸을 기울인 채 팔을 걷어붙이고 작업에 몰두 중인 자세는 고전의 회화에 대한 도상에서 차용했다. 당시 화가를 단순한 수작업 장인으로 간주하던 사회적 세태에 반발하며 화가를 문학적 예술가와 동등한 지위에 둬야 한다는 분위기가 팽배해지고 있었다. 이 작품을 통해 젠틸레스키는 그림이 화가의 손끝에서 탄생하는 것이 아니라 온몸을 바친 노동의 결과로 탄생하는 것임을 웅변했다.

고대 그리스의 서정 시인 시모니데스는 시가 말하는 이미지라면 회화는 침묵의 시라고 노래했다. 회화에 대한 사회적 인식을 높이려는 노력은 르네상스에 들어서며 가속화됐고, 1593년에는 리파^{Cesare Ripa}의 책 『이코놀로지아』가 출간됐다. 이집트, 그리스, 로마의 고전 예술에 등장하는 추상적 개념과 상징, 미덕의 가치에 관한 도상을 집대성한 이 책은 시각예술에 나타난 상징과 의인화된 개념들을 분류, 해석하고 화가와 조각가들이 사용하는 미술의 어휘들을 총망라한 최초의 도상사전이었다. 책은 여러 나라의 언어로 번역·출간됐다. 그 중 암스테르담에서 출간된 표지에는 회화의 알레고리로 이젤 앞에서 붓을 쥐고 침묵의 표시로 입을 가린 여성의 그림이 등장한다.

젠틸레스키는 회화의 알레고리로서 침묵하는 여인에 자신의 모습을 입혔다. 붓과 팔레트를 들고 상체를 기울인 얼굴과 목덜미 위로 빛이 떨어져 이마와 콧등, 목덜미에 옅게 밴 땀에 반사된다. 축약과 압축의 구도 속에서 그녀의 작업 현장은 마치 눈앞에서 펼쳐지는 듯 생동

감을 발산하지만, 상반신을 측면으로 기울인 구도는 일반적인 자화상에서는 흔치 않은 설정이다. 상반신만 강조되어 공중에 떠 있는 듯한 자세는 이젤이 아닌 벽화나 천장화를 그리는 듯한 분위기고, 설명이 없는 갈색의 배경은 추상적인 분위기마저 느껴진다. 화면 밖으로 분출되는 도발적인 에너지와 웅장한 상반신으로 자신을 묘사한 대담성은 그녀가 남성 화가와 치열한 경쟁을 벌이던 라이벌이었기에 생성된 것일 수도 있다. 미켈란젤로를 존경했던 그녀는 미켈란젤로 사후에 그를 기리기 위해 건설된 카사 부오나로티의 내부 장식 작업에 참가하기도 했다. 이런 정황상 이 작품은 시스티나 경당의 천장화에 묘사된 빛과 어둠을 가르는 창조주의 모습을 모델로 한다고 볼 수도 있다. 그렇다면 회화의 알레고리를 이런 구도로 설정한 것은 화가로서의 신이라는 생각과 미켈란젤로의 「천지창조」 속의 신을 차용한 담대한 시도로 볼 수도 있다.

아버지 오라치오 역시 로마에서 명성을 얻었던 화가로 마리 왕비의 초청을 받아 파리의 궁정화가가 되기도 했고, 잉글랜드의 궁정에 오래 머물며 왕실의 천장화를 그렸다. 당시 초상화 수집에 취미가 있었던 잉글랜드 국왕 찰스 1세는 젠틸레스키를 초청했고, 그녀는 아버지의 왕실 천장 벽화 작업에 합류했다. 「회화의 알레고리로서의 자화상」은 젠틸레스키가 이 당시에 제작한 것으로, 지금은 소실된 또 다른 자화상을 함께 찰스 1세에게 선물했다. 젠틸레스키의 작품에서 분출되는 도발적인 에너지와 대담성은 그녀의 아버지는 물론 보통의 남성 화가를 능가한다. 1649년, 그녀가 자신의 후원자에게 보낸 편지에서 "나

는 여자가 무엇을 할 수 있는지 보여 줄 것입니다. 당신은 카이사르의 용기를 가진 여자의 영혼을 볼 수 있을 것입니다"라고 장담했던 것은 과장이 아니었다.

관록 넘치는 예술가의 카리스마를 강하게 풍기면서, 작업하다 고개를 돌려 정면을 슬쩍 바라보는 후기 자화상 역시 「회화의 알레고리」라는 제목이다. 찰스 1세에게 선물한 「회화의 알레고리로서의 자화상」과는 사뭇 다른 분위기다. 오히려 흔한 여성 자화상의 양식을 따른 듯 이젤 앞에서 붓과 팔레트를 들고 서서 고개는 정면을 향하고 있다. 풍성한 소매와 브로치가 돋보이는 의상으로 여성성을 강조하고 흐트러진 매무새 때문에 어깨가 살짝 드러났지만, 그것은 유혹적이기보다는 자신을 망각하고 작업에 몰입하는 순간을 보여 준다. 키아로스쿠로의 명암 대조가 두드러지는 이 작품은 16세기의 안귀솔라가 자신을 그리는 스승 캄피를 그렸던 이중 자화상과는 흥미로운 대조를 보인다. 남녀의 역할이 바뀌어 여자인 화가가 신원이 분명치 않은 모델인 남자를 그리고 있다. 남자의 얼굴은 어둠 속에 묻혀 간신히 식별할 수 있을 정도로 미미한 반면, 노란색 옷을 입은 화가인 자신은 키도 체격도 모델보다 더 크고 스포트라이트를 받고 있다. 그녀는 매우 유명하고 인기 있는 화가였고 덕분에 많은 사람들이 그녀의 자화상과 초상화를 갖기 원했다. 고전적 도상의 회화의 알레고리를 현대적으로 부활시켰다는 점에서 그녀의 비범함이 돋보인다.

바사리가 『미술가 열전』의 서두에서 지적했다시피 언어적으로도 회화la pitura와 자연la natura은 여성형 명사고, 회화는 자연을 모방하는

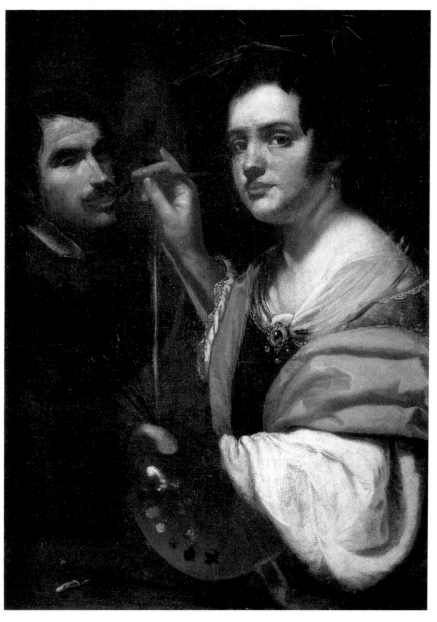

「회화의 알레고리 Allegory of Painting」(1630)

것이다. 그리스 시대부터 이어진 관념과 도상을 염두에 두자면 회화의 은유, 즉 알레고리로서 여성인 화가 자신을 그린다는 것은 지극히 여성의 정체성에 다가가는 행위다. 현대의 우리에겐 지극히 상식적이고 당연한 발상이지만, 남성 지배 사회였던 16세기에 직업을 가진 여성이 맞닥뜨렸던 편견과 제약을 생각하면 "내가 곧 회화다"라고 선언한 젠틸레스키의 용기와 통찰력, 실천력은 그 자체만으로 그녀의 천재성을 증명하는 것이 아닐까. 그녀가 화가로서 이룩한 업적과 작품성이 불행했던 삶에 가려지는 경향이 있는 것은 안타까운 일이다. 그녀는 바로크 시대 가장 성공한 화가이자 역사화를 그린 최초의 여성 화가이며, 피렌체의 예술 아카데미 최초의 여성 회원이었다. 이런 점을 감안하면 젠틸레스키의 진취성과 선진성은 결코 과소평가될 수가 없다. 삶의 질곡을 연료 삼아 그녀가 이루어 낸 화가로서의 성취와 업적은 당대의 어느 남성 화가들과 비교해도 모자람이 없기 때문이다.

젠틸레스키는 1635년 찰스 1세의 초청으로 그리니치궁의 천장화를 아버지와 함께 제작하다가 아버지가 사망하자 혼자서 그림을 완성한 후 나폴리로 돌아갔다. 그리고 1656년경 65세 정도의 나이에 나폴리에서 사망한 것으로 알려졌다. 젠틸레스키는 자신이 했던 말처럼 여자가 무엇을 할 수 있는지 보여 줬다. 우리는 그녀를 통해 카이사르의 용기를 가진 한 여자의 영혼을 보았다.

견실한
노동 예술가

빈센트 반 고흐

Vincent van Gogh
1853~1890

예술의 순교자

인생은 타이밍이라는 말이 있다. 재능을 펼치고 세상의 인정을 받기 위해서는 준비의 시기와 진격의 때를 분별하는 것이 중요하다. 시기와 장소가 맞아 떨어져 재능을 펼쳐 보일 수 있었던 운 좋은 사람들도 있지만, 세상에는 빛을 보지 못한 재능들이 얼마나 많은가. 우리는 때를 만나기 전에 너무 일찍 세상을 떠난 예술의 순교자로 빈센트 반 고흐를 기억한다. 늦은 나이에 그림을 시작해 그가 독학으로 작품 활동을 한 기간은 10년 남짓이다. 몸과 영혼을 불살라 그림을 그렸으나 그는 때를 맞이하기 전, 너무 일찍 세상을 떠나고 말았다. 고흐의 표현주의적 계보를 잇는다고 자부하는 호크니는 고흐와의 공동 전시를 준비하며 진행한 한 인터뷰에서 너무 일찍 떠나 버린 고흐에 대한 아쉬움을 전한다.

"그가 10년만 더 살았더라면 자신이 대중에게 얼마나 사랑받는 화가인지 확인할 수 있었을 텐데요. 부자도 됐을 것이고 말이죠……."

지난 몇 년간 암스테르담·뉴욕·휴스턴에서 고흐와 시공을 초월한 공동 전시를 개최한 그는 계절의 순환과 불변하는 자연의 아름다움을

강렬한 원색과 획기적인 스케일에 담았다. 농부 화가를 꿈꾸며 대자연에 무한한 사랑을 품었던 고흐는 사랑의 대상을 정확하게 관찰하고 농부가 땅에 쟁기를 부리듯 붓으로 쟁기질하며 캔버스에 옮겨 담았다. 영국의 전원田園을 캔버스에 고스란히 옮겨 온 호크니의 대작들은 과연 자연에 대한 애정을 고흐적으로 재현했다 할 만하다.

문명의 전환기다. 숨 가쁘게 진화하는 기술문명은 시공을 초월해 대륙과 대륙을 연결한다. 메타버스와 관련해서는 신개념의 NFT가 떠오르고 있다. 하지만 여든을 넘긴 노장의 호크니는 회화의 진정성이 어디까지나 화가의 영혼을 담은 붓끝에서 창조된 노동의 결과임을 일갈한다. 고흐 또한 동생에게 보낸 편지에서 손으로 그림을 그리는 수작업보다 더 견실한 일은 세상에 없다고 말한다. 고흐에게 있어 견실함이란 거짓 없는 노동이었고, 예술은 사랑하는 대상을 견실한 노동의 힘으로 형상화한 결과물이었다. 일체의 미화와 과장 없이 농부가 밭을 일구듯 두꺼운 임파스토와 영혼의 색채로 캔버스를 쟁기질한 고흐의 자화상들은 그의 세계관이 농축된 선언서와 같다. 현실 세계는 결국 노동의 결과물이고, 예술이란 인간이 할 수 있는 모든 다른 행위와 마찬가지로, 창조적 노동 행위의 하나라는 선언 말이다.

사는 내내 노력과 일의 흔적을 안고 살아가는 사람들이야말로 우월한 가치를 가진 사람이라고 고흐는 믿었다. 낡은 구두, 의자, 책상, 신발, 정물, 우체부와 카페 주인, 의사 등 관심을 얻

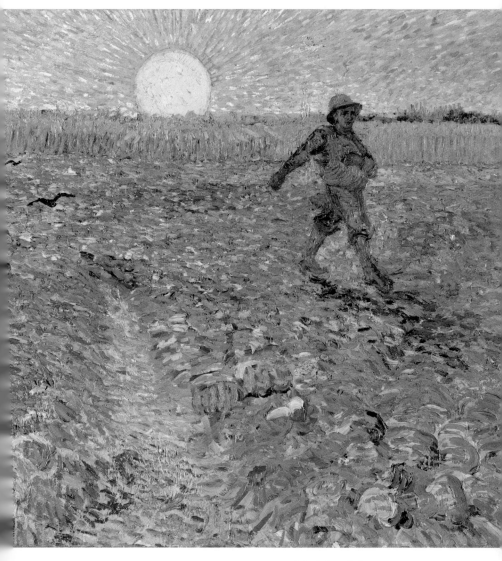

「씨 뿌리는 남자 The Sower」(1888)

기 힘든 대상을 지극한 정성으로 그려 낸 반 고흐의 회화는 사랑의 지도와 다름없다. 비평가이자 소설가인 버거John Peter Berger는 고흐가 편견 없는 자유로운 시선으로 세상 만물에 애정을 새겨 넣던 방식은 아마도 창조주가 물과 진흙으로 세상을 창조하던 손길과도 같을 것이라고 했다. 그러니 인간과 자연에 대한 사랑을 정직한 노동으로 아로새긴 그의 그림이 잘되지 않을 리 있겠는가. 다만 그는 너무 일찍 우리 곁을 떠났을 뿐이다. 그나마 다행인 것은 40점에 가까운 자화상이 남아 있다는 점이다. 고흐의 자화상을 통해 우리는 고전주의적 접근으로 시작한 초기의 습작부터 파리 시절 신인상파에서 받은 영향, 아를에 정착해 고흐만의 독특한 스타일을 확립하기까지, 그가 고독에서 길어 올린 성찰적 기록을 확인할 수 있다.

에너지의 증폭과 고갈

1853년 네덜란드에서 태어난 고흐는 여러 직업을 전전하던 끝에 스물일곱이 되어서야 본격적으로 그림을 그리기 시작했다. 누군가는 그를 사회성이 원만하지 않아 사람들과 잘 지내지 못한, 자기만의 세계에 갇힌 사람이라고 말할지도 모른다. 고흐는 실패한 화상畵商이었고 실패한 목회자였지만 그림을 통해서 세상에 복음을 전하겠다는 사명감에 가까운 열정을 잃지 않았다. 반복되는 상처와 실패 속에서도 인간을 사랑하는 그의 마음은 변함이 없었다. 그 지치지 않는 사랑의 힘은

어디서 나온 것이었을까? 고독 속에서 예술을 쟁기질하며 사람들의 마음에 가닿고자 했던 고흐를 대체할 예술의 순교자는 아직까지 없다. 자본주의가 만개한 19세기의 유럽, 영혼을 물질과 맞바꾸기 거부하고 인간애를 갈망하는 순수성으로 현실을 정면 돌파한 그의 처절한 고독과 우직함은 세계가 그를 사랑하는 또 하나의 이유다.

그림을 시작한 지 5년, 풍부한 빛과 색채를 찾아 네덜란드를 떠난 고흐는 동생 테오의 충고에 따라 1886년 파리에 정착했다. 그는 빛의 화가들인 인상파와 교류하며 클로드 모네Oscar-Claude Monet, 앙리 드 툴루즈로트레크Henri de Toulouse-Lautrec, 조르주 쇠라Georges Seurat에게서 단서를 발견했다. 일본 목판화 우키요에浮世絵에 매료되어 색채로 공간감을 표현하기 시작한 것도 이 시기다. 모델료를 지불할 수 없었던 그는 자신을 모델로 습작을 이어 가면서 색채의 전환과 새로운 화풍을 시도했고 루브르박물관을 찾아가 렘브란트의 자화상을 연구하곤 했다. 고흐는 세상에서 버림받고 할 일이라고는 자신을 그리는 것밖에 없던 시절의 렘브란트에게서 자신을 보았는지 모른다. 파리에서의 가난을 연료로 자화상에 대한 열정은 달아올랐고, 색채라고 하기에는 지독히도 암울한「감자 먹는 사람들」의 어둠과 결별했다. 파리에서의 마지막 자화상이야말로 이런 그의 심리적 상태를 표현하고 있다.

렘브란트의 작품에서 영향을 받은「화가로서의 자화상」은 20점 남짓한 파리 시절의 자화상을 대표한다. 녹색이 감도는 검은 눈동자에서는 활력이나 생명력이 느껴지지 않고 얼굴은 부자연스럽다. 난방을 할 수 없을 만큼 가난했던 시절, 그의 자화상마저 추위로 얼어붙은 것 같

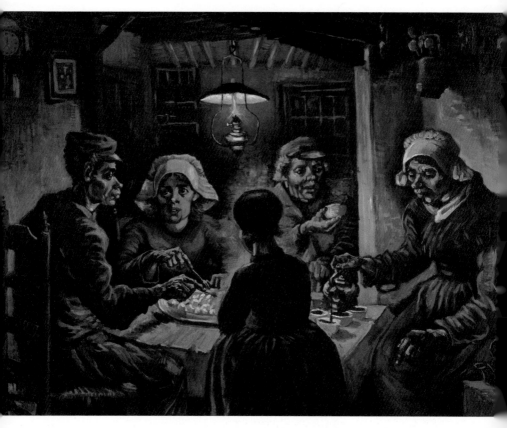

「감자 먹는 사람들 The Potato Eaters」(1885)

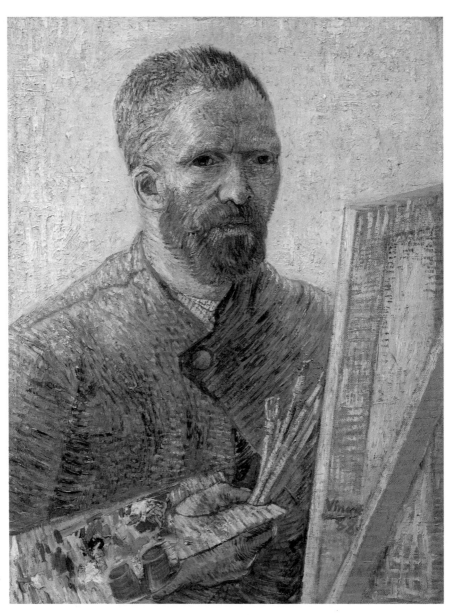

「화가로서의 자화상 Self-Portrait as a Painter」(1887~1888)

다. 그러나 다양한 유파들의 각종 회화적 실험으로 포화 상태에 있던 파리의 분위기가 그에게 변화와 도전을 일깨운 듯, 손에 쥔 붓과 팔레트는 화가로서의 정체성과 열정을 드러낸다. 한편으로 경쟁의 포화 상태에 있던 대도시 생활에 염증을 느낀 그는 시골의 자연스러운 공기를 호흡하고자 1888년 2월 남프랑스의 아를로 떠난다. 농민들의 일상적인 삶을 즐겨 그렸던 장 프랑수아 밀레Jean François Millet에게 감화받았던 고흐는 아를의 자연 속에서 농부 화가의 꿈을 실현하고 싶었다. 아를에 도착하자마자 그는 얼어붙은 얼굴에 "피가 다시 돌기 시작했다"고 누나에게 쓴 편지에서 말했다.

파리를 떠나와 아를에 정착해서 창작의 열기를 불사르던 시기, 그에게는 자신의 실패가 게으름과 무능함 때문이 아니라는 것을 증명하려는 열의가 마음 한편에 도사리고 있었다. 그는 곧 닥쳐올 우울증의 상태를 예견하며, 창작의 열띤 에너지가 사그라지기 전에 가능한 많은 작품을 그려 내고 싶다고 동생에게 편지를 썼다. 고흐는 아를에서 20km 북쪽에 위치한 지대가 높고 언덕이 아름다운 마을 타라스콩을 즐겨 방문했고, 동생에게 수도원과 그 주변 풍경의 아름다움을 전하곤 했다.

무거운 화구를 어깨에 메고 양손 가득 캔버스와 도구를 든 채 타라스콩의 언덕을 향해 걷고 있는 그는 영락없이 성실한 노동자다. 예술 노동자로서의 고흐의 정체성을 선명하게 보여 주는 자화상이다. 태양의 고도는 정점에 달했고 짙은 그림자가 그와 동행할 뿐, 금빛으로 익어 가는 밀밭만이 조용히 그를 지켜보고 있다. 순교자처럼 타라스콩의

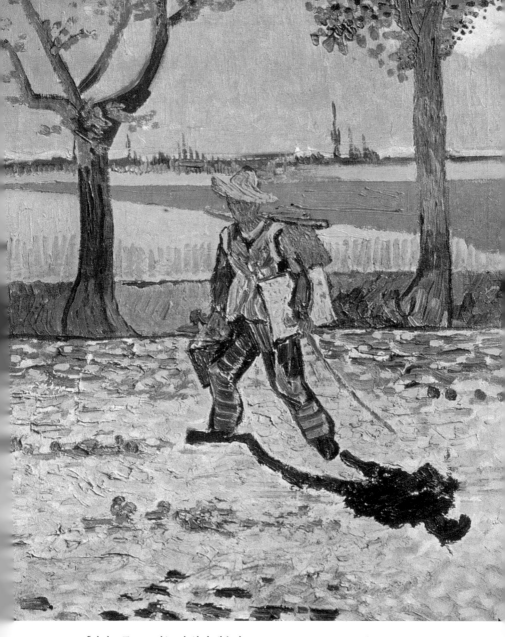

「타라스콩으로 가는 길 위의 예술가Painter on the Road to Tarascon」(1888)

언덕을 향해 걸어가는 고흐에게는 귀스타브 쿠르베Gustave Courbet가 자랑했던 후견인의 환대도 시종의 예우도 없다. 화가의 자부심을 드러내던 키보다 큰 지팡이도 가지지 않았다. 그런 고흐를 바라보는 마음이 아려 온다. 스위스의 미술평론가 스토이치타Victor I. Stoichita는 이 그림을 두고 "골고다 언덕에 십자가를 이끌고 가는 가엾은 사람의 그림자를 생각하게 한다"는 평을 남겼다. 그의 평은 과하게 비감한 면이 없지 않지만, 스토이치타도 나와 같은 마음으로 이 그림을 바라보았으리라.

　20세기의 천재 화가 베이컨이 이 그림을 여섯 번 이상 오마주했던 것은 이 자화상의 울림이 여느 자화상의 그것보다도 특별했기 때문일 것이다. 베이컨의 오마주에서 밀밭 사이를 걷는 사람은 온통 그림자에 잠식된 검은색 유령으로 변했다. 노란 밀짚모자와 핑크빛이 도는 옷소매만 살아남았을 뿐이다. 유년기에 천식에서 살아남은 트라우마에다 삶의 질곡이 많았던 베이컨은 사물에 드리운 검은 그림자가 질병처럼 형상을 갉아먹는다고 생각했다. 베이컨의 이런 생각이 유별난 것은 사실이지만, 살아 있다는 것은 움직인다는 것이고, 움직이는 것들은 그림자를 만들게 마련이다. 그러므로 베이컨은 그림자를 현존하는 죽음의 암시이자 살아 있는 것을 따라다니는 유령이라고 생각했다. 그런 그의 인식이 보편적이지는 않지만 아주 이상한 것도 아니다. 높은 고도의 태양을 견디며 짐을 지고 타라스콩을 향해 홀로 걷는 고흐의 그림자에서 베이컨은 유독 죽음의 냄새를 맡았던 것인지도 모른다. 스토이치타가 이 그림에서 골고다 언덕에 십자가를 끌고 가는 사람을 보았던 것처럼 말이다. 이 그림은 제2차 세계대전 때 폭력과 파손을 피해

독일의 한 소금광산의 예술품 보관창고에 보관됐다가 분실됐다. 그림은 분실됐으나 그림자와 동행하는 고독한 예술 노동자 고흐의 노고는 잊히지 않고 아를의 아이콘이 되어 도로의 이정표마다 새겨졌다. 이 시간에도 아를의 거리에는 자기 그림자와 동행하는 반 고흐가 열심히 자신의 자취를 안내하고 있다.

농부 화가의 꿈을 실현하고 싶었던 고흐는 아를에 화가들의 공동체를 건설하겠다는 계획으로 방 네 개짜리 노란 집을 임대하고 폴 고갱 Paul Gauguin을 초대했다. 그러나 두 사람의 공동생활은 지나친 성격 차이로 두 달여 만에 파국을 맞이하고 말았다. 고갱과 논쟁을 벌인 1888년 12월 23일 저녁, 자신을 떠나려는 고갱에 분노한 고흐는 자신의 한쪽 귀 일부를 잘라 레이첼이라는 여자에게 줬다. 레이첼은 경찰에 신고했고 고흐는 자신의 행동을 기억하지 못했다. 이 사건의 기록인 「귀에 붕대를 감은 자화상」은 그를 세상에 각인시킨 결정적인 작품이다. 고흐를 생각하면 이 작품을 떠올리는 이가 많을 것이다. 아를의 작업실을 배경으로 그려진 이 자화상에서 그는 외투와 모자를 착용하고 귀에는 붕대를 감고 정면을 응시한다. 외투와 눌러쓴 털모자에서 작업실의 냉기가 느껴진다. 유일하게 배경이 묘사된 이 자화상에서 그가 수집했던 우키요에가 벽면을 장식하고 있다. 판화 속 눈 덮인 후지산은 고흐의 귀를 덮은 하얀 붕대와 대구對句를 이룬다. 방 안의 차가운 공기를 상상한 덕분일까. 눈 덮인 후지산은 에메랄드빛 바다에 떠 있는 빙하처럼 보인다. 차가운 물빛을 닮은 고흐의 초록빛 눈동자에는 흥분이나 초조는 사라지고 담담한 우울이 떠다닌다.

「귀에 붕대를 감은 자화상Self-Portrait with Bandaged Ear」(1889)

그림이라는 이름의 치료제

고흐의 작품들은 「해바라기 정물화」「별이 빛나는 밤」「밤의 카페 테라스」 등을 비롯해 풍경화에서도 유독 노란빛과 푸른빛의 대조가 주를 이룬다. 색채가 화가의 영혼을 표현한다는 괴테나 바실리 칸딘스키Wassily Kandinsky의 색채 이론에 동의한다면, 이 대조는 조증과 우울증 상태를 반복했던 고흐 영혼의 색채의 화성和聲이라 할 것이다. 깊고 푸른 우울과 고양된 에너지를 발산하는 노란색은 조울증을 상징한다. 그러나 고갱과의 사건 이후, 생레미의 정신병원에서 그린 자화상은 이전과 달리 선명하던 노란색과 푸른색의 대조는 사라지고 혼탁한 녹갈색이 주를 이루며 음산한 분위기를 풍긴다. 이전과는 확연히 다른 고흐의 얼굴을 보는 순간 마음 한편에서 무언가 떨어져 내린다. 걱정과 우려가 현실로 확인될 때와 같은 충격이 느껴진다. 넋이 나간 듯 초췌해진 얼굴과 마름모꼴의 눈초리는 그가 이전과는 다른 세계에 속해 있음을 말하고, 의심이 가득한 시선은 현실 검증력이 와해된 상태임을 드러낸다. 고흐의 가장 비극적인 순간을 담은 이 작품은 1910년부터 노르웨이 정부에 속해 있어 「오슬로 자화상」이라고 소개됐지만, 반고흐미술관이 진품임을 확인하기 전까지는 진위 여부 논란이 있었던 작품이다. 그림 속 얼굴은 「피에타」 속 예수의 모습으로 등장한 자신과 닮았다.

　1889년에 제작된 또 다른 자화상은 「오슬로 자화상」을 제작한 상태에서 어느 정도 회복된 모습이다. 두껍게 돌출된 상태로 찡그린 눈과 굳게 다물어져 아래로 처진 입술의 고집스럽고 공격적인 표정에는 더

「오슬로 자화상The Oslo Self-Portrait」(1889)

「자화상Self-Portrait」(1889)

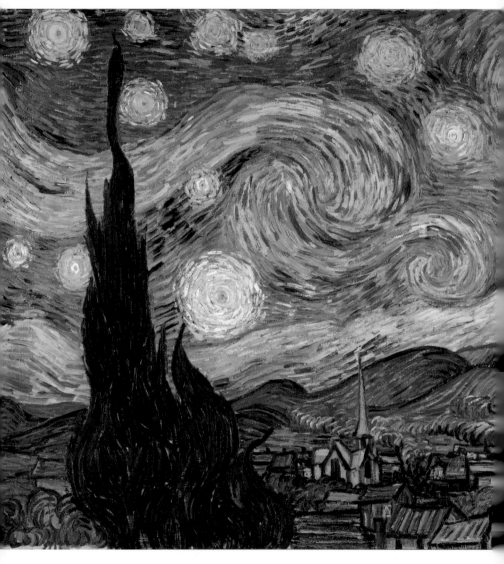

「별이 빛나는 밤The Starry Night」(1889)

이상의 따뜻함이나 사색의 흔적이 남아 있지 않다. 마치 「별이 빛나는 밤」의 밤하늘의 대기처럼 회오리치는 배경은 푸른색 상의와 통일감을 이루면서 안정감이나 고요를 저만치 밀어낸다. 회오리 문양은 별이 빛나는 밤하늘의 노란빛 희망 대신, 유독 붉은 앞머리와 눈썹, 턱수염과 대조를 이루며 강렬하고 선명한 역동성을 만들어 낸다. 그는 더 이상 통제하기 어려운 동요와 초조감을 억누르고 있는 중인지도 모른다.

고흐에게 있어 그림을 그리는 작업은 신성한 노동이었던 동시에 신체적·정신적 고통을 망각할 수 있는 피안의 세계였다. 작업에 집중하는 순간, 그는 모든 통증을 잊을 수 있었고, 성공을 독촉하는 자아의 은밀한 압박감에서 해방될 수 있었다. 양극을 오가는 혼란의 가운데 그는 그림을 그리는 행위를 통해서 심리적으로 안정된 평형상태에 이를 수 있었다. 고흐에게 창작의 과정은 정신적 불안과 소외와 고립감, 해소되지 않는 갈망을 벗어나는 탈출구였다. 노란 별빛이 회오리 치는 깊고 푸른 밤하늘은 지상에서의 모든 고통이 정화된 희망과 이상의 세계였던 것이다. 두꺼운 임파스토로 수놓은 강렬한 군청색의 밤하늘에 희망처럼 반짝이는 노란 불빛은 손을 뻗어 만져 보고 싶을 만큼 유혹적이다. 고흐의 이런 상태를 심리학자 칙센트미하이Mihaly Csikszentmihalyi의 언어로 옮기면, 지극한 '몰입flow'이라 할 수 있다. 예술 창작을 하는 사람들이 먹지도 자지도 지치지도 않은 상태로 일에 푹

빠져 시간의 흐름을 망각하는 것을 칙센트미하이는 '몰입'이라 명명했다. 이 같은 상태는 다시 말하면 물아일체, 무아지경인 것이다. 그러므로 몰입의 상태는 그야말로 지극한 만족과 안정의 경지, 행복이라 말할 수 있다. 설령 때가 조금 늦게 찾아오더라도 실력을 닦고 노력을 경주하는 과정에서 내면 가득 차오르는 충족감과 포만감을 느낄 수 있다면 말이다. 인생은 결과보다는 목적지를 찾아가는 여정이고, 어제보다 나은 오늘을 기약할 수 있다면 그리 나쁘지는 않다. 고흐는 자연이라는 해독제와 그림이라는 치료제로 고독과 불안의 바다를 헤쳐 가 사람들의 마음에 닿기를 원했다. 화가는 자신을 위한 최선의 처방전을 쓸 줄 알았던 현명한 치료자였는지도 모른다.

몰입의 힘

고흐는 현대의 심리학과 정신의학적 개념으로 설명되는 몇 가지 문제를 겪고 있었고, 그를 옭아매던 정신적 고통에서 탈출하기 위해 더더욱 창작에 매진했다. 고흐를 괴롭혀 왔던 정신과적 장애로 분명한 것은 조울증이라 불리는 양극성 우울장애, 간질, 메니에르병이라는 청각질환이며, 압생트에 의한 알코올의존증도 앓았던 것으로 추정된다. 고흐의 그림에 압도적으로 사용된 노란빛을 압생트 중독과 연결하는 의견도 존재한다. 생의 마지막 2년간, 평균적으로 사흘에 1점의 속도로 작품을 제작했던 것은 고흐가 겪었던 고통과 몰입의 강도를 입증한다.

그의 그림은 고통의 기록인 동시에 정신적 출구를 향한 질주의 증거인 셈이다.

고흐에게 창작은 자신의 이상과 환상세계를 현실 세계로 구체화시키는 행위였다. 자신의 존재를 증명하고 싶고, 인정받고 싶고, 예술가들의 공동체를 꾸려 함께하는 삶을 보내고 싶었던 그에게 그림은 갈등에서의 해방감과 고통의 경감을 얻을 수 있는 수단이었다.

그가 조현병을 앓았는지는 정확하지 않다. 다른 장애와 변별되는 조현병의 주된 증상으로 지속되는 사고 장애인 망상과 지각 장애인 환각을 들 수 있는데, 이에 비해 양극성 우울장애는 정서의 장애로 인해 조증과 우울증의 상태를 반복하며 극심한 감정 기복을 보이는 것이 특징이다. 조증이나 우울증의 증상이 만개한 상태에서 환자는 종종 환각과 망상을 보기도 하지만 증상이 지속적이진 않다. 고흐 역시 우울증이나 조증이 만개한 상태에서 환각을 일시적으로 경험했을 가능성이 있고, 어떤 그림에서는 지각 장애의 흔적이 보이기도 하지만 지속적인 사고 장애의 흔적은 두드러지지 않는다. 동생에게 보낸 서간집을 보면 그가 뛰어난 문학적 예술성과 명료한 사고를 가지고 있으며, 뛰어난 식견을 가진 사람이라는 것을 알 수 있다. 빈번히 거주지를 옮겨 다녔던 것은 그의 성격적인 충동성과 불안정성 때문이었을 가능성이 크다. 동생 테오 역시 일찍부터 형인 고흐가 그림을 통해서 부적응과 불안정한 충동을 잠재울 출구를 찾기를 원했다. 간질과 청각 장애를 비롯한 여러 가지 신경학적 문제를 앓던 고흐는 야외로 나가 그림을 그리는 일이 자신의 몸과 마음을 위한 최고의 치료법임을 누구보다

도 잘 알았다.

프로이트는 정신질환에 있어 예술 창작 활동은 개인의 충동적이고 자기애적인 요소가 사회적으로 받아들여지고 용인될 수 있는 통로로 작용한다고 보았다. 충족되지 못하고 억압된 개인의 거대한 자아가 예술을 통해 표현되고 충동적인 욕구가 사회적으로 수용이 될 때, 그림 그리기가 성취감을 넘어서는 치료 효과를 가진다는 프로이트의 말은 진실이었다. 고흐는 그 사실을 누구보다 잘 알고 있었고 그림을 통해 스스로를 구원하고자 했다. 그러나 무엇보다 우리가 고흐의 그림에서 감동을 느끼는 이유는 물질에 사로잡힌 시대를 거부하고, 자기 신앙의 순수성으로 현실을 정면 돌파한 그의 우직함, 고독하고 처절하게 예술혼을 불태운 그의 의지와 투지, 그리고 인간을 향한 지칠 줄 모르는 사랑과 동경 때문이 아닐까. 동생에게 보낸 한 편지를 통해 우리는 그런 고흐의 예술관을 확인할 수 있다.

사람을 그리든 풍경을 그리든, 나는 멜랑콜리한 감정보다 깊은 고뇌를 표현하고 싶어. 내 그림을 본 사람들이 '이 사람은 깊이 고뇌하고 있다. 정말 섬세하게 고뇌하고 있다'라고 말할 정도의 경지에 이르고 싶어. 나의 거칠에도 불구하고 아니 어쩌면 그 거칠 때문에 더…… 다수의 눈에는 내가 어떻게 보일까? 보잘것없는 사람, 괴벽스러운 사람, 불쾌한 사람, 사회적 지위도 없고 앞으로도 어떤 사회적 지위를 갖지도 못할, 아무것도 아닌 것보다도 못한 사람. 그래, 좋다. 설령 그 말이 옳다 해도 언젠가는 내 작품을 통해 그런 보잘것없는 사람의 마음속에 무엇이 들어

있는지 보여 주겠어. 그것이 나의 야망이다. 이 야망은 그 모든 일에도 불구하고 원한이 아니라 사랑에서 나왔고, 열정이 아니라 평온한 느낌에 기반을 두고 있어. 이따금 참을 수 없는 고통을 느껴. 그러나 아직도 내 안에는 평온함, 순수한 조화, 그리고 음악이 존재해. 나는 이것을 가장 가난한 초가의 가장 지저분한 구석에서 발견하지. 그러면 마음이 내키지 않는 힘에 이끌려 그런 분위기에 도달해 버려. 다른 것은 점점 내 관심 영역에서 벗어나게 됐고, 그럴수록 회화적인 것에 더 빨리 눈을 뜨게 돼. 예술은 끈질긴 작업, 다른 모든 것을 무시한 작업, 지속적인 관찰을 필요로 하지. 끈질기다는 표현은 일차적으로 쉼 없는 노동을 뜻하지만 다른 사람의 말에 휩쓸려 자신의 견해를 포기하지 않는 것도 포함한단다.

—1882년, 동생 테오에게 보낸 편지 중

고통의 바다를 건너는 마음의 부력

앙리 마티스

Henri Matisse
1869~1954

비극에 건네는 쾌활한 위로

가문 날 논바닥처럼 쩍쩍 갈라지는 마음에 물기를 더하고 싶어 그림을 배우기 시작했다. 그림 수업은 매우 만족스러웠지만 한동안 이어 갈 수가 없었다. 원고 작업과 한국 방문, 그리고 강연으로 이어지는 빡빡한 일정은 오롯이 그림에만 빠져들 시간을 좀처럼 허락하지 않았다. 그렇게 시간이 지날수록 그림을 그리고 싶은 열망이 허기처럼 깊어졌다.

색채에 끌렸던 나는 시내의 라이스대학에서 색채론 강의를 수강하며 색채의 세계를 파고들었다. 그 세계는 나름의 논리를 갖춘 새로운 언어 체계와 같았고, 원하는 색을 정확하게 만들어 내는 일은 수학 문제의 정답을 찾아가는 과정 같았다. 운전을 하면서도, 걸어 다니면서도 나는 눈에 들어오는 모든 색을 분해하거나 물감을 섞어 동일한 색을 만드는 시뮬레이션을 하곤 했다. 물감을 섞을 때의 그 매끄러운 질감이 좋았다. 다양한 색채는 다채로운 감정으로 내 마음을 물들이며 머릿속의 복잡한 생각을 한편으로 밀어냈다. 함께 수업을 듣는 동료들은 색채를 만드는 과정의 명상적 효과와 심리적 이완 효과에 대해 입을 모았다. 우리는 물감이 펼치는 색채의 연금술에 빠져들곤 했다. 버

클리와 뉴욕의 미술대학에서 공부한 로라 스펙터는 탁월한 선생이었다. 그녀는 우리를 향해 "과감하고 사정없는 시행착오를 주저 말라"고 독려하곤 했다. 나는 곡선 대신 직선으로만 꽃을 묘사하고 색채의 하모니에 초점을 둔 작업을 진행했다. 2점의 습작을 완성하는 것이 과제였으나 그림에 허기져 있던 나는 연이어 5점을 완성했다. 결과물을 감상하며 논평과 토론을 진행하는 과정은 작품을 바라보는 주관적 시각과 객관적 시각의 균형을 갖추는 데 도움을 줬다. 로라는 비전형적인 색을 사용하면서도 조화로운 색채를 이루는 내 그림이 자기 마음을 움직인다며 내가 색을 사용하는 방식이 앙리 마티스가 니스에서 그린 그림을 떠올리게 한다고 덧붙였다.

옷장을 온통 푸른색과 검은색 옷으로 가득 채우고 있던 내가, 아버지가 돌아가신 후 여전히 상실과 애도의 긴긴 터널을 빠져나오지 못하던 내가 화사한 꽃 그림을 잔뜩 그린 것은 나 스스로도 뜻밖의 일이었다. 번아웃을 겪으며 말문이 닫히고 그레고르 잠자가 된 듯 잠에 빠져들어 세상을 향한 마음의 문을 닫아 버렸던 시절이었다. 그럼에도 내가 그린 그림을 보고 기분이 산뜻해지고 환해진다고 동료들은 입을 모았다. 알 수 없는 일이었다.

당시 내 시선과 마음을 사로잡은 것은 식물이었다. 꽃의 아름다움에 이끌린 것은 당연했으나, 그보다 나를 끌어당긴 것은 그들이 지키고 있는 견고한 생물학적 질서였다. 미세하지만 제 나름의 정교한 내적 질서를 가진 식물들은 계절과의 약속을 잊지 않고 충실하게 피었다지기를 반복했다. 사람들은 자신에게 부족한 색을 원하는 것이라고 어

느 시인은 말했다. 내가 허기진 배를 채우듯 꽃을 그려 댄 이유를 설명해 준 것은 보통Alain de Botton이었다. 그는 "삶이 고단할수록 우아한 꽃그림은 우리를 더 깊이 감동시킨다. 유리병 속 소박하고 아름다운 국화를 그린 사람은 인생의 비극을 뼈저리게 알고 있다"고 했다.

보통의 말처럼 내가 인생의 비극을 뼈저리게 알아서 화려한 꽃다발을 그려 댔던 것은 아니었다. 철이 없어서도, 머릿속이 꽃밭이어서 그랬던 것은 더더욱 아니었다. 세상에 거부당하고 굴욕당했다고 느낄 때, 세상과 맞설 비장함과 결연함의 페르소나조차 유효기간을 다했을 때, 정작 우리를 위로하는 것은 담대한 쾌활함이기도 한 것이다. 꽃들에게서 희망을……. 내가 내게 주는 위로의 꽃다발 같은 것 말이다. 일상에서 친구들에게도 내가 줄 수 있는 최선의 마음은 꽃을 한 다발 건네곤 하는 것이다.

마티스도 살아온 나날이 모두 아름다웠기에 「춤」을 추는 여자들과 「음악」을 연주하는 남자들을 그린 것은 아닐 것이다. 그는 두 차례의 세계대전이라는 의미 없는 대량 살육이 유럽 대륙을 황폐화하던 시절을 살았다. 예술가들마저 미를 파괴하고 아름다움에 냉소를 퍼붓던 시절이었다. 하지만 어둠의 바다를 헤쳐 갈 마음의 부력을 스스로 마련해야 하는 사람들도 있었던 것이다.

마티스가 화려한 색채와 유려하고 자유로운 선의 세계를 펼쳐 보인 것도 그런 이유였을 것이다. 깔끔한 원색을 조화롭게 배치한 다채로운 회화와 콜라주의 세계는 세상의 소란과 고민을 모두 흡수해 버린 듯 깔끔하고 평화롭다. 그런 예술 작품도 누군가에겐 필요하다. 보통의

「춤 Dance」(1909)

「음악 Music」(1910)

말마따나 세상이 좀 더 따뜻한 곳이었다면 우리는 예쁘고 다정한 것들에 이렇게 천착하지 않을 것이다. 사람들은 낮아졌다고 느낄 때 자신에게 주어진 것들에 감사하는 지혜를 얻지만, 스스로 높아졌다고 느낄 때는 불만족과 불평할 거리를 찾기에 급급한 습성을 지녔다. 우습지만 이 사실은 인류 전체에 해당된다.

베이컨이 줄곧 그렸던 두드려 맞고 망가진 신체의 무시무시한 이미지는 보는 이를 불편하게 하려는 명확한 의도를 가졌다. 그러나 나는 불편함을 넘어서 화가 나곤 했다. 인간의 본질은 고깃덩어리에 불과한 것이고, 인간은 죽음을 먹고 사는 것이라고 그가 굳이 일깨울 필요는 없었다. 현실은 이미 험난한 정글이고 고해의 밤바다다. 지독한 충격을 받았을 때 대개는 비명을 지르고 절규하거나 분노를 내뱉지만, 비명도 내뱉지 못하고 말문이 막히는 사람들도 있다. 베이컨의 작품을 마주한 나는 말문이 막히고 마음이 마비되자 타인의 몸에 가해지는 물리적 통증이 내 몸으로 고스란히 전해지는 경험을 했다. 두들겨 맞고 피투성이가 된 채로 빈 방에 홀로 있는 남자들의 통증이 내 몸으로 전해져 왔다. 관람자의 신경을 건드려 잊지 못할 충격을 주겠다는 베이컨의 제작 의도는 성공했지만, 그에게 두드려 맞은 나는 화가 났다. 힘들었던 나에게 필요했던 것은 잔혹한 현실을 자각하라는 충격이 아니라 작고 아름답고 다정한 것들이었다. 삶이 의미를 잃어 갈 때, 일상이 무너져 내릴 때, 다시 마음을 흔들어 일깨우는 것들은 온전하게 자신을 지탱하며 약속을 지켜 내는 소소한 것들이다. 꽃과 나무, 풀숲에 버려진 오리알로 끝나지 않고 끝내 부화해 엄마를 졸졸 따라다니던 호숫

가의 오리 가족을 볼 때의 안도감 같은 것. 그런 소소하고 보잘것없는 것들이 지닌 생명력. 마티스의 심플한 작품들이 내게 보내는 기운은 그런 것이었다. 돌도 지나지 않은 첫아이의 눈높이에 맞춰 거실의 벽에 마티스의 그림들을 채워 두었던 것도 그런 이유였을 것이다.

작가의 언어, 마티스의 색채

20세기 미술사에는 법률가에서 화가로 전향했던 남자가 두 사람이나 있다. 바로 칸딘스키와 마티스다. 회화에 매혹되어 적지 않은 나이에 화가로 전향한 두 사람은 국적과 활동 무대는 달랐으나 개성 강한 색채로 회화에 새로운 패러다임을 가져온 20세기 미술의 아이콘이다. 엄격한 형식주의적 전통에서 색채와 형태를 해방하는 실험을 감행한 칸딘스키는 색채가 내포한 특유의 감성에 주목해 기하학적 추상의 세계를 열었다. 또한 색채의 하모니가 음악의 화성처럼 관객의 영혼을 울릴 수 있다는 미학 이론으로 현대미술의 방향성을 제시했다. 한편, 예술이 편안한 휴식이 되기를 원했던 마티스는 생물의 유영이나 새의 비상을 닮은 이미지, 느슨하고 율동적인 곡선을 사용해 화면에 이완감을 불어넣고 색면 모자이크를 통해 정서의 안정과 균형, 그리고 이상적 순수를 추구하며 삶의 기쁨과 행복의 이미지를 그려 냈다.

언어는 음절과 단어, 문장과 문장이 이루는 관계 속에서 생명을 얻어 독자들의 마음을 향해 날아간다. 작가에게 언어가 있었다면 마티스

에겐 색채가 있었다. 작가가 섬세한 패턴과 분위기를 지닌 언어의 패브릭을 직조하듯이 마티스는 감정이 스며든 색채의 패브릭을 직조해 순수와 이상에 도달하려 했다. 야성의 색채주의자이자 야수파의 대명사인 마티스지만, 색종이를 오려 붙인 콜라주 작품 역시 우리에게 친숙하다. 깔끔하고 다채로운 색종이 콜라주 작품에 자주 등장하는 부드러운 곡선과 자유로운 형태는 질병으로 고통받는 자신에게, 또한 전쟁의 어두운 터널을 지나던 프랑스를 향해, 종국에는 고통과 불안의 바다를 항해하는 인류를 향해 띄우는 위로의 메시지다. 생의 기쁨과 환희, 음악의 즐거움을 일깨우는 마티스의 대표작들은 인생에 허락된 정서의 기본값이 불안과 우울, 고통만이 아님을, 그 맞은편에 삶의 긍정성이 있음을 환기시킨다.

뉴욕현대미술관에 들를 때면 나는 「춤」 앞에 서서, 여인들이 맞잡은 손을 연결하면 율동적인 하트 모양이 만들어지는 것에 감탄한다. 이 그림의 의미를 생각해 보다가 나신의 그녀들이 한복을 입고 강강술래를 추는 장면을 상상해 보곤 한다. 축제날 밤에 여인들이 손을 잡고 빙빙 도는 원무를 추는 것은 어쩌면 인류의 보편적인 행동일지도 모른다. 영국의 낭만주의 시인이자 화가인 윌리엄 블레이크William Blake의 수채화에서 영감을 받은 이 여인들이 손을 잡고 추는 춤은 서로를 일으켜 세우는 관계를 통해 희망과 지지의 메시지를 전한다.

윌리엄 블레이크, 「춤추는 요정들과 오베론, 티타니아, 퍽
Oberon, Titania and Puck with Fairies Dancing」(1786)

회화의 주인이 된 색채

마티스는 벨기에와 맞닿은 북동부의 국경도시 카토캉브레지에서 태어났다. 급속한 산업화가 진행되면서 방직 산업이 성행한 이 도시에서는 지중해를 마주한 국경의 남쪽 도시가 누리던 햇살과 색채의 스펙트럼은 찾아볼 수 없다. 그 차고 습한 도시에 자랑할 만한 축적된 문화예술이 있을 리 만무했다. 마티스는 방직업과 곡물상을 겸하던 부모의 기대에 부응해 법학을 공부하고 안정된 사회적 입지를 선점했다. 그러던 중 충수염으로 병상에 누워 지내게 됐고, 입원의 지루함을 이기기 위해 그림을 그리기 시작하며 회화의 세계에 발을 들였다. 마티스에게 그림은 천국 같은 즐거움이었고, 결국 그는 전문 화가가 되기 위한 파리행을 결정했다. 우여곡절 끝에 아멜리를 만나 결혼한 그는 아내를 모델로 삼아 실험적인 창작 활동을 이어 갔다. 하지만 그의 가족은 뜻하지 않은 경제적 스캔들에 휘말려 파산하고 말았고, 잠시 낙향한 처지가 됐을 때 동네 사람들은 그를 향해 삼중 실패자triple failure라며 비아냥거렸다. 법률가라는 안정된 직업도, 아버지의 안정적인 가업을 물려받는 것도, 그림을 파는 것도 실패한 화가라고 말이다. 고향 사람들의 눈에 비친 그는 어느 모로 보나 실패한 인생이었으나 자신은 실패자가 아님을 믿었다.

고향의 다락방에서 정물화와 창밖의 풍경을 그리며 우울한 시절을 보내던 그는 현실에서, 자신을 키워 온 도시에서 탈출을 시도했다. 그는 지중해로 떠난 신혼여행 중에 느낀, 빛이 엮어 내는 색채의 황홀경

에서 삶의 기쁨과 생의 감각이 새롭게 일깨워지던 기억을 떠올렸다. 마침내 스페인과의 접경, 지중해를 바라보는 국경도시 콜리우르를 찾았고 그곳에서 한층 더 진화한 색채의 감각을 발견했다. 2차원의 캔버스에 건축과 물성이 갖는 3차원적 공간감을 구현하려던 지난 수 세기의 노고는 마티스에 이르러 빛을 발했다. 소실점과 음영이 만들어 내는 공간감은 사라지고 남프랑스의 햇살에 녹아 흘러내린 화사한 원색의 평면적 하모니가 그 자리를 대신했다. 색채가 회화의 주인으로 올라선 것이다. 북해의 멜랑콜리한 햇살과 부족한 일조량 속에서 성장한 화가들이 남프랑스와 지중해의 황홀한 햇살을 발견했을 때, 그들은 회화적 혁명을 도모했다. 고흐와 에드바르 뭉크Edvard Munch가 그랬고, 마침내 지중해를 발견한 마티스가 그랬다.

2차원적 진실과 공간의 심리적 온도

극단적인 평면성을 선보인 장식적인 「붉은 화실」에는 색채에 대한 그의 신념이 들어 있다. 붉은색의 배경 위로 실내의 가구와 장식품이 어지럽게 배열되어 있다. 마치 붉은 실내 공간에 물체들이 둥둥 떠있는 것만 같다. 뉴욕현대미술관에 전시된 마티스의 「붉은 화실」을 관람한 마크 로스코Mark Rothko는 색채의 전면적인 배치와 극단적인 평면성을 선보인 이 작품에서 회화의 새로운 표현적 가능성을 엿보았다. 원근법과 소실점을 사용해 2차원의 평면에서 3차원의 입체를 재현하려던 회

「붉은 화실The Red Studio」(1911)

화의 전통은 20세기의 도래와 더불어 깨어졌고, 마티스는 회화의 2차원적 진실을 그대로 인정하는 평면성을 밀어붙이는 동시에 색채의 금기를 파괴했다. 추상표현주의의 씨앗을 잉태하고 있던 마티스의 「붉은 화실」은 로스코의 색면화를 탄생시켰다. 순수와 균형을 추구했던 마티스는 특유의 간소한 곡선으로 얼굴의 부드러운 윤곽을 표현하기도 했는데, 이는 프랑스 상징파 시인 말라르메Stéphane Mallarmé와 보들레르Charles Baudelaire의 시집 삽화를 장식했다.

짙푸른 냉정과 진홍색의 열정, 흰색의 순수가 균형을 이룬 그림 어느 구석에도 실존적 우울과 비관적인 미래, 지난 세월의 상처와 슬픔, 어둠의 그림자는 보이지 않는다. 그렇다고 해서 마티스가 삶의 그늘을 몰랐을 리 없다. 두 차례의 세계대전을 목도하고 레지스탕스 활동을 하던 딸이 게슈타포에 체포되는 것을 지켜봐야 했던 그가 전쟁의 광기와 속절없는 죽음에 대한 허무감으로 고통받지 않았을 리가 없다. 법적 소송과 파산으로 낙향했을 때 삼중 실패자라는 비아냥거림을 들어야 했던 그가 코너에 몰린 자의 심정을 몰랐을 리가 없고, 두 명의 아내와 이혼 및 양육 소송을 벌여야 했던 그가 인생의 쓴맛을 몰랐을 리가 없다. 긴 시간을 대장암으로 투병했고 후유증으로 평생 휠체어 신세를 져야 했던 그가 쇠잔해져 소멸하는 육체의 고통과 인간의 애처로운 처지를 몰랐을 리가 없다. 그랬기에 그에게 예술은 모든 상황적 환난과 역경의 무게에 잠식당하지 않고 정신을 수면 위로 밀어 올리는 부력과도 같은 것이어야 했다. 마티스의 행복과 자유를 닮은 예술은 삶의 고통 한가운데서 부르는 노동요가 아니었을까.

마티스가 5년에 걸쳐 완성한 대작 「대화」는 그에게 부부의 대화가 어떤 것이었는지를 여실히 보여 준다. 붉은 갈색 수염을 기른 남자의 측면상은 마치 그리스 신화에 등장하는 전사의 얼굴처럼 보인다. 주머니에 손을 찌른 채 딱딱한 기둥처럼 서서 부인을 내려다보는 마티스의 자아는 캔버스에 다 들어올 수 없을 만큼 팽창되어 있다. 의자에 앉은 부인은 신하의 알현을 맞는 여왕처럼 도도해 보인다. 하지만 그녀의 이마와 눈썹은 어째서 검은색일까? 마티스 부부의 일상적인 장면을 담은 이 그림은 푸른색에 압도되어 있다. 결혼 생활은 삶에 놓인 크고 작은 문제를 함께 해결해 가는 과정이다. 부부는 손을 맞잡고 이 과정을 함께 돌파해 나가다가, 가끔은 서로 멀찍이 떨어져서 각자의 방법으로 문제에 접근하고, 서로의 근사치를 찾아간다. 따로 또 같이 문제 해결을 위해 모색한 시간들은 프리즘을 통과한 빛의 파장만큼이나 다채롭다. 그러나 서로에게 도달하기 위한 방법이 제자리를 맴돌기만 할 때, 두 사람 사이의 공간은 서로의 이야기를 삼켜 버리는 푸른 심해로 변한다. 두 사람 사이에 놓인 공간은 냉기 어린 푸른색으로 물들고 부인은 모든 색을 흡수하는 검은색 로브로 몸을 감쌌다. 푸른색은 물리적인 벽도, 장식적인 벽지도 아니고 부부가 놓여 있는 공간의 심리적온도다. 「붉은 화실」의 장식적인 경쾌함과는 얼마나 대조적인가. 심장을 얼릴 듯한 심해의 수면 위에는 'NON'이라는 접근 금지의 사인이 장식처럼 붙어 있다. 더 이상 두 사람의 것이 아닌 붉은 꽃으로 장식된 생명의 정원은 창밖의 풍경인 듯, 벽을 장식한 그림인 듯, 심해를 사이에 두고 현재와 대조를 이룬다. 몇몇 비평가와 학자들은 모든 빛을 흡

「대화 Conversation」(1908~1912)

수해 버리는 검은색 로브로 몸을 감싼 부인은 과거의 리얼리즘을 상징하고, 직립한 남성은 해방된 색채의 미래 미술을 상징하는 것으로 해석한다. 이 작품은 마티스가 19세기 후반의 러시아 상인이자 컬렉터였던 슈킨Sergei Shchukin의 의뢰작을 제작하며 가족과 떨어져 지내는 동안 부부 사이의 갈등이 고조되는 가운데 완성됐다. 그는 아내에게 보낸 사과 편지에서 이 그림처럼 부인을 대했던 과거를 사과하며 관계 회복을 도모했으나 두 사람은 결국 헤어지고 말았다. 호크니는 이 작품을 오마주해서 「클라크 부부와 퍼시」라는 작품을 제작했다. 빛의 질감을 표현한 호크니의 작품에서는 부부의 위치가 바뀌었고, 부부는 서로를 마주하는 대신 관객을 향하고 있다.

야수의 시대

전통적인 양식으로 제작한 초기 그림의 상업적인 성공에도 불구하고 순응을 거부하는 마티스의 기질은 안주하기보다 현실을 뛰어넘어 또 다른 세계로 나아가도록 자신을 내몰았다. 자연주의적이고 사실적인 정물화와 풍경화의 시대가 지나고, 점묘법으로 지중해의 풍경을 묘사하던 신인상파적 시도를 거쳐 그는 마침내 과격한 색채 실험을 시도한다. 삶의 섬세한 감각과 감성을 드러내겠다는 모더니스트의 시도는 보색을 병렬로 배치하고 채도 높은 원색을 자유롭게 풀어놓는 난폭한 도발로 이어졌다. 미술사의 면전에 물감 통을 던지는 행위와 같았던 마

티스의 시도는 난폭한 짐승 같은 그림이라는 비평을 받았다. 총천연색 물감을 짓이겨 놓은 듯한 대표작 「모자를 쓴 여인」에 이어 일본풍의 헤어스타일을 한 「마티스 부인의 초상, 초록선」은 이차색의 보색을 배치해 색면의 긴장 관계를 설정하고, 이마에서 코를 가로지르는 녹색선으로 얼굴을 양분함으로써 빛과 어둠의 대립 효과를 설정했다. 「마티스 부인의 초상, 초록선」의 도발은 「줄무늬 티셔츠를 입은 자화상」의 긴 수염을 가진 남자의 단호한 고집으로 이어졌다. 난폭한 짐승, 야수파라 부르는 원색적 비난에 맞서 그는 완고함의 결정체인 「줄무늬 티셔츠를 입은 자화상」을 제작함으로써 다시 한번 자신의 스타일을 선언한 것이다. 그림은 푸른빛 배경에 한 초록색으로 칠해진 얼굴 위로 형광빛이 스며 나오는 듯하다. 긴 수염으로 덮인 얼굴의 고집스러운 표정과 생기발랄한 줄무늬 티셔츠는 원색의 대담한 병치만큼이나 대조적이다. 터프하고 야만적인 야수파 시기의 좌충우돌을 고스란히 담은, 전통을 뛰어넘어 현대적 작가가 되겠다는 예술가적 고집을 오롯이 풍긴다. 세상을 흘겨보는 듯한 완고한 남자의 눈빛은 세상을 향한 강한 의지를 보여 준다. '너희들이 뭐라 하든 나는 내 길을 가겠다'라고.

직설적이고 강렬한 보색대비를 통해 빛과 그림자, 밝음과 어두움의 대립을 제시했던 초유의 시도는 사실 모네가 시도했던 빛과 색채의 실험을 극단으로 끌고 간 것이며 괴테의 색채론에 연원을 두고 있다. 보색을 완벽하게 인접하도록 비워 두거나 겹쳐 칠할 경우 발생할 수 있는 색채의 혼합 효과나 그로 인한 색의 상쇄 효과를 피하기 위해, 마티스는 의도적으로 색과 색 사이를 닿지 않게 채색하거나 검은 테두리를

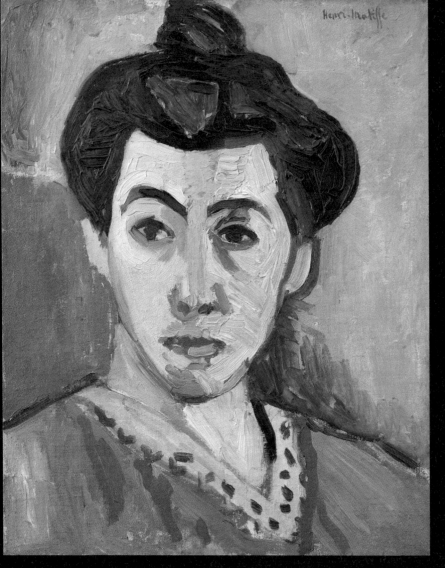

「마티스 부인의 초상, 초록선 Portrait of Madame Matisse, The Green Line」(1905)

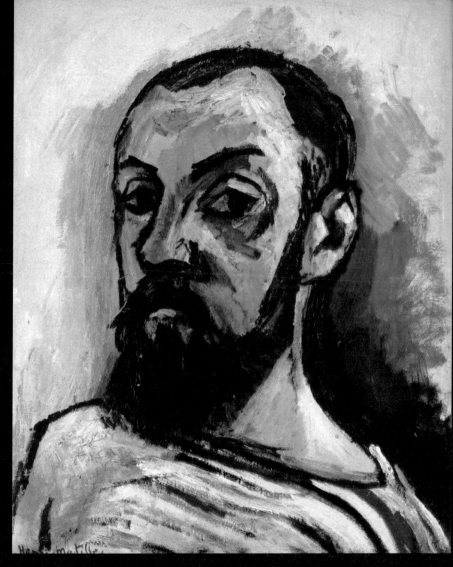

「줄무늬 티셔츠를 입은 자화상」Self-Portrait in Striped T-shirt」(1906)

둘러 색채가 섞이는 효과를 차단했다. 그래서 색이 미처 덜 칠해진 듯한 그의 캔버스는 미완의 작품이 갖는 긴장감을 풍긴다. 그림이 벽에 걸리는 순간 죽음을 맞는다던 피카소의 선언은 마티스에게는 성립되지 않는다.

마티스의 회복탄력성

그가 예술적 실험을 지속했던 것은 고난과 신체적 고통에 맞서는 방편이기도 했다. 그 과정을 통해 스스로를 일으켜 세웠던 인간 마티스는 고도의 회복탄력성을 지닌 인간, 즉 탄력적인 인간의 정의를 보여 준다. 인생의 코너에 몰렸을 때, 인생이 곤두박질쳤을 때, 바닥을 치고 꿋꿋하게 튀어 오르는 심리적인 힘, 마음의 근력을 회복탄력성이라 한다. 시련과 역경이 닥쳤을 때는 무엇보다 상황을 파악하는 것이 중요하다. 정확한 현실 직시와 진단, 그리고 해석에서 대응 전략이 나오고, 대응 전략은 결국 미래를 결정한다. 상황에 대한 부정확한 인식에 매몰되어 버리면 모든 에너지는 감정을 조절하고 다스리는 데 소진된다. 문제를 선명하게 인식하고 긍정적인 해석과 적극적인 대응 방식을 낼수 있어야 희망을 이야기할 수 있다. 현재의 고통이 나를 죽이지 못한다면 나를 더 강하게 만들 뿐이라는 니체의 말은 회복탄력성과 성장 마인드에 관한 최초의 정의다.

법률가였던 마티스는 충수염으로 병상 신세를 질 때 그림을 그리

며 창작의 기쁨을 발견했고, 대장암 수술 후 휠체어 신세를 질 때 정원에서 본 나비의 날갯짓에서 가위를 떠올렸다. 회복탄력성과 성장 마인드를 가진 사람들의 특기는 고통과 시련을 성장의 기회로 삼는 데 있다. 마티스는 질병의 감옥에 스스로 갇혀 있지 않았고 가위질의 즉흥성에서 새로운 종류의 창작을 발견하며 회복탄력성의 정의를 보여 줬다. 가위질을 음악적 즉흥에 유추해 콜라주로 만든 작품집이 『재즈』다. 그의 콜라주 작품을 유아기로의 퇴행이라 비하하며 작품성을 평가 절하하는 비평가들도 없진 않지만, 그는 방법론으로부터 해방을 시도한 것이었다. 마티스는 성공이나 명예, 스타일에 집착할 때 예술가는 자유를 잃어버린다고 믿은 만큼 스스로를 감옥에 가두기를 거부했다. 예술가는 어떠한 감옥에도 갇혀서는 안 된다는 그의 신념은, 콜라주를 과감하게 차용하면서 예술로 격상시켰다. 꽃이 보고 싶은 사람에게는 언제나 꽃이 보인다는 말은 그의 인생관을 대변한다. 고전적 형식주의로부터 색채와 형태를 해방시킨 마티스의 화폭은 회복탄력성과 성장 마인드가 빚어낸 20세기적 예술이다.

전통적 문법을 따랐던 마티스의 초기 시도는 충분히 성공적이었다. 그러나 완고한 법률가의 고집스러운 인상 아래 감춰져 있던 끈질긴 자기 의심과 현실 저항적 기질은 화가를 20세기 시각예술의 혁명가, 혁신의 모더니스트로 변모시켰다. 세상의 인정과 성공에도 불구하고 내면 깊숙이 도사리고 있는 자기 의심이라는 달갑지 않은 심리 상태는 어떤 사람들에겐 익숙한 감정일 수 있다. 자신이 이룬 현재의 성취가 미덥지 않은 사람들에게 그것은 미래를 향한 추진과 혁신의 원동력인 동

시에 스스로를 소진시키는 양날의 검이기도 하다. 피카소와 깊은 우정을 나누는 동시에 라이벌 관계에 있었던 마티스는 그런 점에서 확신에 찬 자기애적 성격의 소유자 피카소와 달랐다. 자기 예술에 대한 의심을 극복하는 과정은 자신에 대한 불확실한 믿음을 확신으로 바꿔 가는 과정이었고, 또한 전쟁과 질병이라는 상황적 역경에 저항하고, 생사의 고비를 뛰어넘는 치료의 과정이자 예술적 시도였다.

니스에서 발견한 열반

두 번의 세계대전과 정치적 변혁이 일었던 1917년부터 1954년 사망할 때까지 그는 37년이라는 기간을 남프랑스의 니스에서 보냈다. 야수파의 좌충우돌하던 저돌적인 도발은 니스에 이르러 한층 성숙해지고 차분해졌다. 니스에서 제작한 그림들은 청결한 색면 효과 속에서 사용된 특유의 유연한 곡선과 평면적인 화면 구성, 고도의 장식성을 특징으로 한다. 마티스의 시그니처가 된 섬세하고 화려한 문양의 다채로운 패브릭은 가업이었던 방직과 고향의 흔적이자 노스텔지어다. 현대의 휴양지 풍경이라 할 만큼 현대적이고 화려한 호텔의 실내, 열린 창으로 내다보이는 백사장과 바다는 마티스를 위한 무대이자 놀이터였다. 지중해의 찬란한 햇살은 빛과 색채의 본연, 생의 기쁨과 희망에 대한 감각을 다시 한번 일깨웠다. 40대 초반에 대장암 수술을 한 후 휠체어에 의지해 살아야 했던 그에게 니스는 제2의 고향이었다.

제2차 세계대전 동안 피난을 포기하고 자신의 화실에 갇혀 지내던 마티스는 그 사이 특히 주목할 만한 「루마니아 풍의 블라우스를 입은 여인」을 제작했다. 프랑스 국기를 구성하는 푸른색과 붉은색을 배경으로 흰색의 블라우스를 입은 여인은 파리에서 레지스탕스 활동을 하다 게슈타포에게 체포된 딸과 헌신적인 아내를 향해 띄운 헌사다. 프랑스인들에게 이 그림은 「모나리자」와 등가의 작품이다.

창공을 배경으로 추락하는 남자의 검은 실루엣을 그린 「이카로스」는 전쟁으로 산화한 젊은 사상자에 대한 추모이자, 생의 마감 시간을 향해 가고 있는 자신을 그린 자화상이기도 하다. 울트라마린의 배경 위로 노란 별빛이, 검은 실루엣 위로 붉은 심장의 대조가 깔끔하고 세련된 이 작품은 제2차 세계대전이 끝나 갈 무렵 제작됐다. 지금의 우리가 감상하기에 「이카로스」는 전쟁으로 멸망의 구렁텅이를 향해 가는 인간의 어리석은 야욕에 대한 경고장으로 읽힐 수도 있다. 팬데믹의 종식과 맞물려 발발한 러시아발 전쟁과 그로 인한 도미노적 파괴의 시간을 지켜보는 현재에는 「이카로스」가 함축한 의미가 새삼 각별하다. 마티스가 원했던 것처럼 그의 예술이 어두운 바다를 항해하는 인류의 마음의 부력으로 작용하기를 바란다. 순수한 색채가, 화면에서 균형을 이룬 순수의 하모니가 우리 마음을 수면 위로 떠올려 이 어둠의 바다를 건널 수 있는 응원가가 되어 주리라 믿는다.

「루마니아풍의 블라우스를 입은 여인The Rumanian Blouse」(1940)

「이카로스 Icarus」(1946)

인간 기억의
공통분모

파울라 모더존-베커

Paula Modersohn-Becker
1876~1907

지상에서 허락된 시간

왜 그런지는 알 수 없었지만 한참이나 키가 큰, 정수리를 올려다볼 수 없을 정도로 까마득하게 키가 큰 나무 아래 서면 왠지 억울하고 서러운 마음이 가라앉고는 했다. 북미로 삶의 좌표를 옮긴 것은 나 스스로 한 선택이었다. 하지만 정들었던 캐나다를 떠나 미국으로 옮겨 온 첫해, 나는 뿌리가 뽑혀 낯선 땅에 심어진 나무가 된 심정이었다. 멕시코만 연안의 도시, 휴스턴에도 키가 큰 나무들은 많았다. 까마득하게 높은 나무 아래 앉아서 나무의 정수리가 어디쯤일까, 그 높이를 가늠하다 보면 나무의 나이가 궁금해지곤 했다. 내가 사라진 뒤에도 나무는 살아남아 바람의 이야기를 전해 듣고, 눈에는 보이지 않는 궤도를 따라 달과 별이 왈츠를 추듯 미끄러져 다니는 것을 지켜볼 텐데……. 나무에게도 정해져 있을 시간의 끝이 궁금했다. 내가 공감할 수 있는 시간의 범위는 동물에게 주어진 생물학적 시간, 그리고 좀 더 길게는 인류가 기억하는 역사적 시간 정도일 뿐이었다. 몇 만 년의 지질학적 시간이라든가 몇 광년의 천문학적 시간에는 쉬이 공감하기 어려웠다. 너무 멀리 있어 알고 싶지 않던 별의 시간이 궁금해진 것은 석양이 아름

다웠던 4월의 어느 날이었다. 밤하늘에서 달과 비너스가 짧은 만남을 뒤로하고 헤어지던 광경을 목격했다. 그 이별의 궤적 위에 나타난 쌍둥이자리의 머리 두 개—폴룩스pollux와 카스토르castor—그리고 그들의 발치에서 빛나던 시리우스의 반짝임은 너무나 선명했다. 달이 비너스와 멀어지면서 시리우스와 함께 선명한 삼각구도를 이룬 것을 보았던 그날부터 나는 우주의 시간, 별들의 나이에 다가가기 시작했다.

바이러스부터 고등동물, 그리고 인간에 이르는 종種을 초월한 모든 생명체의 궁극적인 목적은 환경에 적응하고 살아남는 것, 그리고 자기 유전자를 복제한 후손을 낳아 개체를 보전하는 일이다. 가정을 꾸리고 후손을 양육하는 일은 개체 보전을 위한 생물학적 욕구의 발현이자 사회적 활동의 동인이다. 인간에게 허락된 생물학적 시간은 기껏해야 100년 남짓이지만 살아서 행한 사유와 활동의 결과물은 수백 년 혹은 수천 년을 살아남아 역사적 시간을 획득하고 불멸을 염원한다. 결국은 4,500년 전에 기록된 인류 최초의 서사시인 『길가메시 서사시』가 우리에게 주는 교훈도 마찬가지다. 우리의 신체가 지상에서 정해진 생물학적 유효기간을 다하면 결국엔 우주의 먼지로 돌아가 우주의 시간에 속하고 말 테지만, 살아 행한 사유와 활동의 결과물은 가시적인 형태로 살아남아 물성을 입고 역사적 시간을 획득하리라는 것. 저물어 가는 세기와 새로 다가오는 세기 사이에 끼인 존재였던 파울라 모더존-베커가 새벽이슬처럼 스러졌지만, 그녀의 예술은 역사라는 장구한 시간 속에 여전히 남아 있을 것처럼.

그냥 여기 소녀가 있을 뿐이다

베커는 생물학적 정체성, 여성의 몸을 통한 임신과 모성이라는 주제를 자기 예술의 정수로 선택했다. 생에 대한 예리한 감각, 사랑과 예술을 향한 열망, 사물을 바라보는 섬세한 감각을 키워 가던 그녀는 어느 날 일기에 "한 번의 진정한 사랑을 하고 좋은 그림 3점을 그릴 수 있다면 꽃으로 장식하고 세상을 하직해도 좋겠다"고 썼다. 흰 꽃과 새, 소녀가 품은 순수성을 보전하고 싶어 하던 그녀는 어린 소녀의 초상화를 즐겨 그렸다. 베커는 소녀뿐 아니라 나이 든 여성과 임신한 여성, 수유하는 여성의 그림 또한 즐겨 그렸다. 그리고 마침내 우리의 기억에 남은 임신한 자화상의 모습으로 등장했다. 남성은 알 수 없는 세계, 여성에게만 허락된 영역에 들어선 베커는 호기심과 자부심을 자제하는 담담한 표정으로 거울 속의 자신을 들여다본다.

1905년과 1906년 사이 파리에서 30점이 넘는 자화상을 제작하던 그녀는 마침내 아주 흥미로운 실물 크기의 누드 자화상 「여섯 번째 결혼기념일의 자화상」을 완성했다. 그림을 완성한 1906년은 결혼 5주년이었음에도 그녀는 「여섯 번째 결혼기념일의 자화상」이라는 제목을 붙였으며, 임신 상태가 아님에도 임신한 몸의 자화상을 그렸다. 당시는 별거 시기였으므로 물리적 잉태 가능성이 없었으니, 예술적 잉태를 꿈꾸었다고 해석할 여지가 있다.

그림 속의 그녀는 상의를 탈의하고 부풀어 오른 배를 손으로 감싼 채 거울 속 자신을 응시한다. 현대 여성에게 임신한 몸의 기념사진은 마치

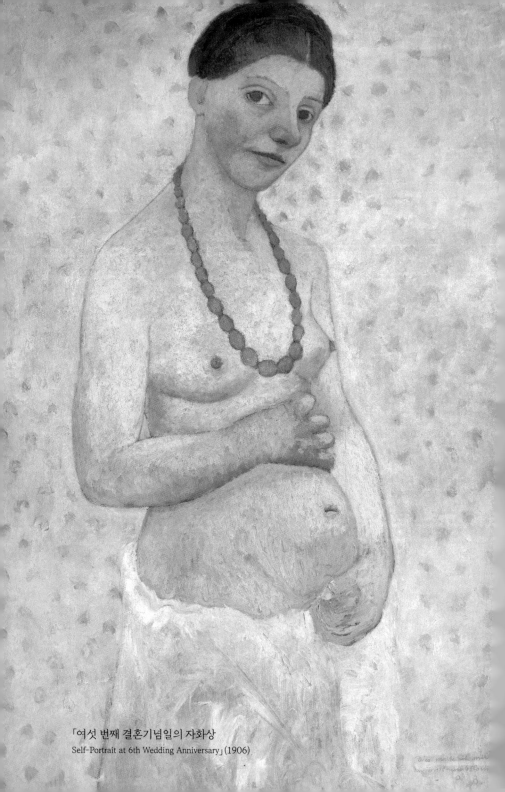

「여섯 번째 결혼기념일의 자화상
Self-Portrait at 6th Wedding Anniversary」(1906)

결혼사진처럼 자연스럽게 느껴지지만, 상반신을 노출한 여성의 자화상은 당시 매우 낯설고 이질적인 것이었다. 하지만 부푼 배를 드러낸 여성의 모습은 성별의 구분 없이 모든 인간 기억의 공통분모다. 너와 나의 기억의 근원. 근원적 기억의 이미지. 엄마와 한 몸이었던 그 짧은 시간을 지나서 몇 년간의 공생관계를 이어 가던 영아기, 그리고 엄마의 몸으로부터 서서히 분리되는 유아기로 기억은 이어진다.

그녀의 삶은 엄마와 화가라는 두 목표를 향해 나아가고 있었고, 결국 두 가지 모두를 이뤄 냈다. 그러나 엄마가 된 기쁨은 순간이었고 삶은 축제처럼 짧았다. 자신에게 허락된 지상의 시간이 유달리 짧았음을 감지했던 것일까. 짧은 삶이 아쉽고 안타까워 캔버스 위에 시간을 축적하려 애썼던 것일까. 베커는 물감을 여러 번 두껍게 덧칠하고 긁어내서 입체감을 부여해 그림의 표면에 오래된 대리석이나 사암 조각상처럼 세월의 흔적을 간직한 질감을 만들어 냈다. 소박한 색채와 극도로 단순한 형태 위에 세월의 더께처럼 내려앉은 거칠고 생동감 넘치는 질감은 그녀의 표현적 특징이다.

모더니즘 혁명이 진행되던 20세기 벽두, 모체로써의 여성의 몸, 그리고 모자의 공생적 관계를 부각한 베커의 회화는 독일 표현주의의 문을 열었다. 19세기의 지적 조류는 외부 세계에 대한 관심과 탐구 그리고 이성과 논리에 대한 맹신을 거둬들이고, 몸에 관심을 돌려 내부에 숨은 진실을 탐색하며 원초적 욕망과 무의식이 가리키는 방향을 바라보려 했다. 뭉크나 실레 등 남성 화가들이 나신의 자화상을 그리기 시작했던 것은 그런 이유에서였다. 남성 화가들이 나신의 자화상을 통해

강렬하고 때로는 퇴폐적인 감성을 발산하며 표현주의를 시도하던 그때, 베커 역시 나신의 자화상을 그리기 시작했다. 선 굵은 필체로 아무런 장식 없는 맨몸의 자화상을 드러내는 시도는 타인의 시선으로부터 자유롭고자 하는, 또는 자기 검열에서도 벗어나겠다는 의지의 선언이었다. 아무런 방어도 위장도 없이 오로지 진심 하나로 이 험한 세상과 맞서는 행위는 얼마나 무모하며 위험천만한 일인가. 그러나 덤덤하게 작업에 몰입하던 베커는 여성의 몸을 이상화하지도 않았고, 타인의 시선에 자신을 가두어 과장하거나 왜곡하지도 않았다.

프랑스의 소설가 다리외세크Marie Darrieussecq는 베커에 대한 이야기를 담은 전기 『여기 있어 황홀하다』에서 베커가 그린 여성들에는 "숨겨진 의미도 없고 잃어버린 순수성도 없고 조롱당한 처녀성도 없고 야수들에게 던져진 성녀도 없다. 얌전하지도 않고 부끄러운 척하지도 않는다. 순결하지도 헤프지도 않다. 그냥 여기 소녀가 있을 뿐이다"라고 썼다. 변화하는 몸을 통해 자본주의 사회를 살아가는 여성의 정체성과 욕망에 관한 탐색을 지속해 온 다리외세크가 이상화하지 않은 여성의 몸을 회화로 표현한 베커에게 매혹된 것은 당연한 일이었다.

두 도시를 오가며

베커는 독일 드레스덴의 부유하고 화목한 가정의 딸로 태어났다. 부모는 베커를 영국의 고모에게 보내 교사가 되기 위한 교육을 받게 했다.

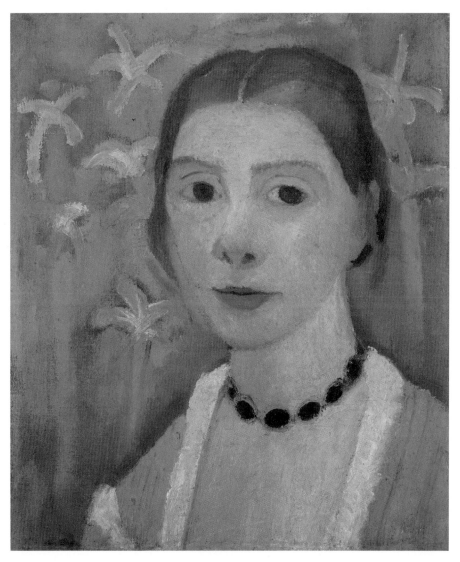

「초록색 배경과 푸른 아이리스가 있는 자화상 Self-Portrait before a Green Background with Blue Iris」(1905)

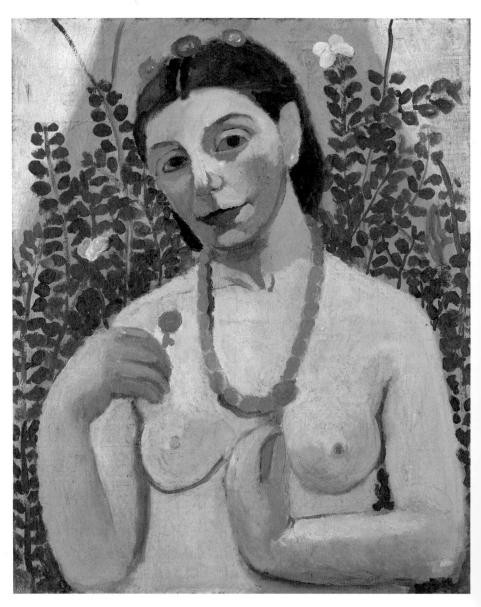

「호박 목걸이를 한 자화상II Self-Portrait as a Half-Length Nude with Amber Necklace II」(1906)

이 과정을 통해 회화를 접한 그녀는 초등학교 교사 자격증을 땄지만, 화가가 되기 위해 파리의 콜라로시 아카데미에서 회화의 기초를 공부하기 시작했다. 스물두 살이 되던 1898년에는 브레멘에서 북동쪽으로 20km 정도 떨어진 예술가들의 공동체 보르프스베데의 일원이 됐다. 이 예술가 마을은 제도권의 아카데미즘과 결별을 선언한 독일 분리파의 활동 무대였는데, 특이한 자연환경이 매혹적인 곳이었다. 완전히 산화하지 못한 석탄이 진흙과 함께 퇴적된 이탄 지대가 넓게 펼쳐진 적막하고도 황량한 풍경 속에서 세기의 전환기, 산업화의 절정에 이른 도시를 탈출한 낭만적 분리주의자들은 소박한 삶과 자신들의 독자적인 예술 세계를 추구했다. 독일 표현주의는 드레스덴에서 시작해 베를린을 중심으로 활동하던 다리파와 뮌헨을 중심으로 한 청기사파로 나뉜다. 이들의 특징은 산업화와 공업화에 대한 반감, 이성과 과학적 접근 거부, 사물과 현상의 본질을 주관적이고 즉흥적인 감정으로 표현한 것이다. 베커의 부드럽고 단순하나 견고한 느낌을 풍기는 인물은 다리파를 주도했던 에른스트 키르히너Ernst Kirchner의 원색적이고 신경질적인 표현법과도 다르고, 고도로 지적이고 추상화된 청기사파와도 달랐다. 하지만 시대의 흐름, 보편적인 사고방식을 거부한 독자적 파격과 미학적 고민의 결실을 담아낸 그녀는 다리파와 청기사파에 앞서 독일 표현주의를 시작했다고 평가받는다.

1889년부터 프리츠 마켄젠Fritz Mackensen을 비롯한 젊은 화가들이 정착하면서 형성된 이 마을에는 독일을 대표하는 한스 암 엔데Hans am Ende, 오버베크Overbeck 부부를 비롯해, 루 살로메Lou Salomé와 헤어진

스물네 살의 라이너 마리아 릴케Rainer Maria Rilke가 친구인 화가 하인리히 포겔러Heinrich Vogeler를 찾아와 이곳의 일원이 됐다. 오토 모더존Otto Modersohn과 결혼한 베커는 이곳에서 하얀 자작나무와 습지와 이탄을, 마을의 가난한 여인과 아이 들을 그렸고, 그들의 삶에 관해 일기를 썼다.

사실적이고 서정적인 풍경화를 주로 그렸던 이 예술가 커뮤니티는 프랑스의 바르비종파와 유사한 성격을 지녔다. 그러나 동료들과 달리 대상의 형태를 단순화해 버리고, 휘어지고 개성 강한 나무나 임파스토 강한 그림을 그리는 베커의 개성은 이 마을의 섬세한 풍경 화가들과는 달랐다. 브레멘미술관에서 가졌던 첫 전시에서 베커는 여성적인 섬세함이나 화사함과는 거리가 먼 낮은 채도, 어두운 색조, 투박할 정도로 단순화된 화풍을 선보였다. 그녀는 섬세한 풍경화를 선호하던 이 고장의 비평가들에게 민망할 정도로 엄청난 혹평을 받았고 굴욕감에 그림을 자진 철거하고 말았다. 힘이 모든 것의 시작이라는 스승 마켄젠의 의견에 동의하기는 했으나, 베커는 사실 '힘이 자기 예술의 근본이 되기보다는 자기 안에서 부드럽게 흔들리고 있는 씨실, 숨을 참고 제자리에서 날갯짓 하는 새의 떨림 같은 것'을 그리길 원했다.

보르프스베데의 리더 격이었던 열한 살 연상의 모더존과 결혼하게 된 것은 그의 부인이 갑작스레 세상을 떠난 뒤의 일이다. 사실적이고 자연주의적인 화풍을 즐기던 남편은 성공한 화가였고, 어린 부인이 뛰어난 화가임을 자랑스러워했지만, 그녀의 주관적이고 과장된 표현법에는 동의하지 않았다. 그의 염려는 다음의 편지에서 드러난다. "베커는 관습적인 것을 지독히도 싫어한다. 지금은 각지고 못나고 기괴하

「꽃나무 앞의 자화상 Self-Portrait in front of flowering trees」(1902)

고 거친 것에 빠져 있다. 좋은 일이 아니다. 색채는 훌륭하지만, 형태가 (…) 표현이 서툴다. 손은 숟가락 같고 코는 낟알 같고 입은 어디 상처가 난 것 같고 얼굴은 바보 같다. 그녀는 모든 것을 과장하고 희화화한다. 늘 그렇듯 조언해도 소용이 없다." 그런 남편 옆에서 그녀는 입센 Henrik Ibsen의 희곡과, 세상에 이름을 남기고 싶어 했으나 스물다섯에 요절한 여성 화가 마리 바시키르체프Marie Bashkirtseff의 일기를 읽었다. 결혼은 그녀에게 경제적 안정을 가져다줬지만, 북부 독일의 시골 보르프스베데는 그녀를 만족시키지 못했다. 결혼 생활에서 갈등을 느끼던 그녀는 결국 1905년 이혼을 결심하고, 파리로 건너가 창작에 투신한다. 베커는 파리의 분방함을 호흡하며 루브르박물관에서 고대 미술과 현대 미술의 정수를 자기 것으로 만들고 창작에 몰입했다. 온갖 혁신의 예술적 실험이 진행되던 파리 생활은 젊은 예술가에게 영감과 정신적 포만감을 줬고 작품에 몰입하며 새로운 시대의 회화를 고민하게 만들었다. 이 시기 파리의 아카데미에서 그녀는 모리스 드니Maurice Denis, 펠릭스 발로통Felix Vallotton 같은 전위 예술가들과 함께 모델을 빠른 시간에 스케치하는 누드 크로키를 즐겨 그렸다. 그녀의 누드 자화상은 여기서부터 발전한 것이다.

임신한 자화상

베커를 되찾기 위해 파리로 온 남편의 마지막 설득은 유효했다. 이듬

해인 1907년 그녀는 마침내 임신한 몸으로 부풀어 오른 배를 손으로 감싼 자화상을 그렸다. 이 자화상에서 그녀는 예술가와 엄마라는 두 가지 꿈을 이루었다는 듯 왼손에 두 송이 꽃을 자랑스럽게 들고서 미소 짓고 있다. 1907년 출산을 앞둔 베커의 눈빛에는 은근한 자부심과 확신이 어려 있고 뺨과 눈두덩은 꽃을 닮은 분홍으로 물들었다. 클로즈업된 얼굴과 캔버스를 꽉 채운 압축적 구성은 자신에게 허락된 시간과 공간을 남김없이 연소하겠다는 듯한 화가의 열정을 품고 있다.

생을 마감한 해에 제작한 「동백꽃 가지를 든 자화상」은 두드러지게 강조한 얼굴과 투박한 질감, 얼굴과 어깨에 이르는 상반신을 집중적으로 다루었다. 정면을 바라보는 프로필 사진 같은 모습의 이 자화상은 파이윰 초상화를 연상시킨다. 얼굴이 지닌 보편적 원형을 압축적이고 입체적으로 표현한 미학적 특징은 실제로 파이윰 초상의 순수성을 현대적으로 구현한 것으로, 베커의 아방가르드적인 지향의 결실이다. 로마가 이집트까지 영토를 확장하던 무렵 이집트로 건너간 로마인들은 현세보다는 영원한 내세를 기원하며 미라를 제작하는 문화를 받아들였다. 그들은 얼굴에 황금 마스크를 씌우는 대신 나무 판 위에 사실적으로 묘사한 초상화를 제작해 함께 매장했다. 이런 형태의 초상화는 지역 이름을 따 파이윰 초상화라 불린다. 초상화의 기원이다. 고온 건조한 이집트의 토양 아래서 원형이 잘 보존된 채 발견되어 루브르박물관에서 전시된 이 초상화는 마침내 1903년의 어느 날 그곳을 방문한 베커를 사로잡았다. 미라 위에 놓이던 부장품을 닮은 이 자화상을 그리지 않았더라면 혹은 생기 넘치는 다른 화풍으로 자신을 그렸더라면,

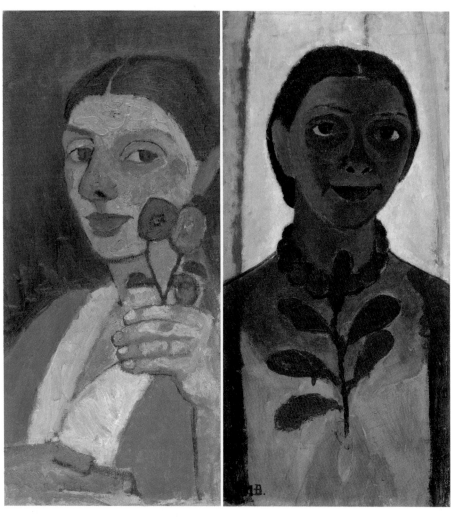

「두 송이 꽃을 든 자화상 Self-Portrait with
Two Flowers in Her Raised Left Hand」(1907)

「동백꽃 가지를 든 자화상
Self-Portrait with Camellia Branch」(1907)

그녀의 생은 달라졌을까?

　1907년은 미술사에 있어 기록할 만한 해다. 1890년 뭉크의 베를린 전시회 이후 독일의 화가들은 외부 세계를 객관적으로 표현하기보다 주관적인 내면세계를 표출하는 데 골몰했다. 파리의 화가들은 피카소와 마티스, 그리고 고갱에 이르기까지 인간의 원초적 정신세계를 현대적 표현법으로 구현하려 했다. 피카소는 「아비뇽의 여인들」과 「거트루드 스타인의 초상화」를 선보이며 입체주의의 탄생을 선언했고, 강렬한 색채의 조화를 통해 정신적 희열과 안식을 추구하는 마티스는 「푸른 누드」를 선보이며 야수파의 등장을 선언했다.

　이처럼 미학적 실험과 모더니즘이 불길처럼 번져 가던 1906년과 1907년, 파리 한가운데서 베커는 「여섯 번째 결혼기념일의 자화상」과 「누워 있는 엄마와 아기」를 그렸다. 이는 그 누구도 시도하지 않았던 영역이다. 성모마리아와 아기 예수에 국한됐던 모성의 서사가 종교의 범위를 벗어난 것은 처음 있는 일이었다. 그녀는 남성 화가들과 동등한 입장에서 여성의 누드를 선보였으며, 나아가 임신을 통한 생명의 서사로 주제를 확장시켰다. 이는 미술사에서도 독보적인 일이다. 이후 쉬잔 발라동Suzanne Valadon이 본격적으로 여성의 누드를 제작했고, 프리다 칼로Frida Kahlo가 등장해 신체의 고통, 정체성의 문제를 출산과 관련한 고통스럽고 그로테스크한 이미지로 다루었다. 자신을 '영혼의 수집가'로 자처하며 여성과 아이들, 소수자 들의 정체성의 문제를 표현주의적으로 다루었던 20세기 미국의 인물화가 앨리스 닐Alice Neel 역시 그 계보를 잇는다. 베커의 예술사적 가치가 재조명되고 있는 것은 현대의

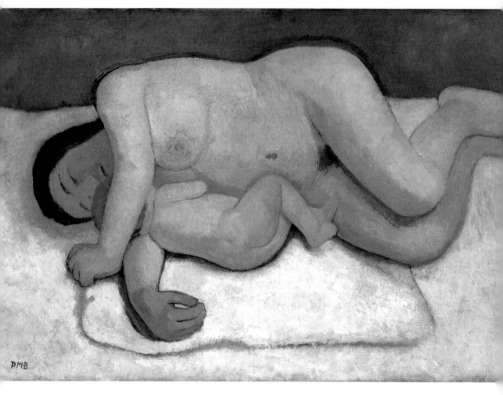

「누워 있는 엄마와 아기 II Lying Mother with Child II」(1906)

일이고, 이것은 페미니즘의 열풍과도 무관하지 않다.

인간 삶의 가장 근원적인 본질과 근원적인 요소를 화가 내면의 독창적인 주관에 실어 표현하려 했던 표현주의 사조는 그녀의 예술 세계를 정의하기에 충분하다. 아기를 보호하며 젖 먹이는 자세로 누워 있는 「누워 있는 엄마와 아기」와 또 다른 작품 「무릎 꿇고 젖을 먹이는 엄마」는 모자의 공생 관계에 대한 찬미이자 모든 인간이 가진 기억의 공통분모며 인류 보편의 경험을 담고 있다. 비록 베커는 출산 후유증으로 모성을 꽃피워 보지 못하고 세상을 떠나고 말았으나, 확고하고 굳건한 그녀의 자화상은 영원으로 살아남았다. 여성의 존엄과 모성이라는 남성 불가침의 세계는 그녀의 그림이 보여 주는 거친 질감처럼 견고하다.

여성의 몸, 여성의 정체성

19세기에서 20세기로의 전환기에 여성들은 마침내 자기 탐색을 시도하고, 사회 체계로의 본격적인 진입 또한 시도하게 됐다. 그러나 여성의 예술 작업이 남성과 동등하게 인정받기는 쉽지 않았다. 베커 역시 자신을 사랑하고 지지하면서도 사실적 묘사로부터의 일탈을 시도하는 그녀를 인정하지 못하는 남편을 극복해야 했다. 베커나 발라동이 여성의 자아를 표출하며 남성과 동등하게 서기까지, 걸출한 여성 문인과 사상가 들은 여성의 동등한 교육 기회와 권리를 주장하며 여성 인

권을 향상시키기 위한 목소리를 높여야 했다. 그 선두에는 영국의 문인이자 사상가였던 울스턴크래프트Mary Wollstonecraft가 있었다. 최초의 SF소설 『프랑켄슈타인』을 쓴 셸리Mary Shelley의 어머니인 그녀는 '프랑켄슈타인의 할머니'라는 애칭으로도 불린다. 그러나 시대를 앞선 예리한 지성과 실천력으로 독립적인 생을 살았던 그녀는 베커와 마찬가지로 셸리를 낳은 직후 합병증으로 세상을 떠나고 말았다.

18세기 영국에서 울스턴크래프트가 여성 교육과 기회균등을 위해 목소리를 높였다면, 19세기 유럽 대륙의 중심부에서는 프로이트의 정신분석학이 여성의 자아 발견과 탐색에 적지 않은 영향을 미쳤다. 프로이트는 여성의 억눌린 자아와 억압된 무의식이 신체 마비로 전환되는 히스테리 증상의 심리적 기제를 밝혀냈다. 이 연구는 여성들이 자신의 심리적 억압 상태를 인식하고 새로운 모색을 꿈꾸게 하는 도화선이 됐다. 여성들에게 교육의 기회와 사회 진출의 문이 열린 것은 가정을 돌보는 전통적인 성역할과 사회적 역할 사이에서 균형 찾기라는 난제를 동반했다. 이 문제에 대해 일찍이 17세기의 젠틸레스키는 생사를 건 투사적인 저항으로 맞섰고, 19세기 전환기의 여성 화가들도 나름의 방식으로 맞섰다. 인상파의 베르트 모리조Berthe Morisot는 멘토였던 에두아르 마네Édouard Mane의 그늘 아래서 전문가로서의 삶과 결혼 생활의 균형을 맞추었고, 미국의 카사트는 일찌감치 비혼을 선언한 뒤 세계를 무대로 활동하며 자신의 능력을 펼쳤다. 또한 베커와 함께 화실에서 데생과 크로키를 익혔던 발라동은 자유롭게 연애하고 사랑하며 제도와 육아의 인습을 가볍게 뛰어넘어 세상과 정면 승부를 펼쳤다.

19세기 말에서 20세기 초 벨 에포크Belle Époque의 파리, 전위적인 화가들은 인식의 확장을 도모하며 미학의 궁극을 추구했고, 파리에서 행해지던 온갖 전위적 미학 실험은 베커에게 영감과 지적 자양분을 제공했다. 당시 고갱, 피카소, 달리를 비롯한 파리의 예술가들은 인간 정신의 기원으로 거슬러 올라가 미학적 연원과 원초성을 찾으려 노력했다. 형태의 본질적 순수성을 탐구하던 세잔은 조형의 근본 형태를 구와 원뿔, 원기둥으로 추출하고 화면에는 다중의 소실점을 배치하는 혁명적 시도로 인식의 지평을 확장했다. 또한 파리를 떠난 고갱은 남태평양의 섬에서 발견한 야성의 여인들을 문명 세계에 소개했다. 베커는 세잔의 현대적 접근에 감동받는 한편, 고갱의 여인들이 보여 준 초연하고 원초적인 아름다움에도 매혹됐다. 흙빛 위주의 색상과 물감을 긁고 덧입혀서 화면의 질감을 만들어 낸 베커의 인물들은 고갱의 여인들이 지닌 원시적 느낌을 풍긴다. 얼굴을 연구한 그녀의 몇몇 작품들은 입체주의로 진행 중인 피카소와 비슷한 화풍도 엿보인다.

모성에의 희망을 그렸던 베커의 삶은 너무나 짧았으나 강렬한 그 작품세계는 재조명되고 재평가를 받고 있다. 1927년 독일 브레멘에 여성 화가 최초로 그녀의 이름을 건 '파울라 모더존 하우스'가 개관되는 영예도 안았다. 여성의 사회적 자아와 입지가 겨우 태동하기 시작하던 한 세기 전, 젊은 여성 예술가 베커는 인간으로서 자신의 본질을 숙고하고 정서적 순수성을 지켜 내려고 했다. 자신의 성정체성과 성역할을 예술의 정수로 끌어올린 그녀의 용기와 투쟁력에 박수를 보낸다.

의연함의
정의

프리다 칼로

Frida Kahlo
1907~1954

의연함과 절규 사이에서

스토아 철학stoicism에서 파생된 '스토익stoic'이라는 단어는 '어려움이나 고통을 내색을 하지 않고 견디며 감정의 토로를 삼가한다'는 뜻의 형용사다. 미국에서 박사과정을 밟던 긴 여정 중, A 교수님은 종종 나를 향해 스토익하다고 말하곤 했다. 3개 국어를 구사하던 다중언어화자 A 교수님은 언어 능력만큼이나 사람에 대한 이해도 넓었다. 열 명 정도 되는 교수진 중 유일한 다중언어화자였던 그녀는 독일계 부모에게서 태어나 멕시코에서 성장해, 미국에서 학위를 마치고 강의를 하고 있었다. 당시 나는 영어가 완벽하지 않은 외국인이자 두 아이의 학부모로, 매일 250km를 왕복 운전하며 연구와 임상수련을 병행하고 있었다. 나의 그런 극한적 상황을 그녀는 염려 어린 눈으로 지켜보고 있었다. 하지만 언어의 유창함이 성공적인 심리치료를 담보하는 것이 아님을, 다시 말하면 완벽하지 않은 영어 구사가 성공적인 심리치료의 결격 조건이 아님을 그들은 나를 통해 확인하고 있었다. 영어가 모국어인 환자들은 놀랍게도 외국인인 나와의 치료회기에 100% 치료 참석율을 기록했다.

미래의 심리학자들을 단련하던 교수진이 "그대들은 불의 세례를 받는 중"이라고 위로인지 약올림인지 모를 말을 건네곤 했던 것은 그 과정의 혹독함을 단적으로 드러내는 표현이었다. 나와 동료들 사이에서 '스토익'의 반대말은 '절규screaming'였고, 우리는 매일같이 '의연함'과 패닉 상태에서의 '절규' 사이를 오가고 있었다. 우리는 그야말로 프리다 칼로와 뭉크의 차이를 몸소 실감하고 있었다. A 교수님이 내게 던지곤 했던 스토익이라는 표현은 스토아 철학의 강령을 생각해 보게 했다.

삶의 고통 앞에서 뭉크는 상처받은 표정으로 피를 흘리며 비명을 지른다. 그러나 칼로는 덤덤한 표정으로 일자로 맞붙은 눈썹을 보이며 까만 눈으로 고집스럽게 관객을 응시한다. 그녀의 많은 자화상은 고통의 배경을 뒤로하고 의연한 표정으로 자신의 이야기를 열어 보이며 묻는다. '당신은 괜찮은가'라고. '당신은 무슨 생각을 하는가'라고. 그 표정을 '의연함'이라 하지 않으면 무엇이라 하겠는가. 그리고 나는 칼로를 떠올릴 때마다, 막달레나 카르멘 프리다 칼로 이 칼데론Magdalena Carmen Frida Kahlo y Calderón이라는 그녀의 긴 이름보다 더 길었던 A 교수님의 이름을 생각한다. 독일식 이름으로 시작해 이베리아의 흔한 이름을 포함하고 다시 독일과 아일랜드계 남편의 성으로 끝나는 그녀의 이름 속에는 지구의 절반이 들어 있었다.

「가시 목걸이와 벌새가 있는 자화상」 속 칼로는 열대 식물의 거대한 잎사귀를 배경으로 나무뿌리 같은 가시 목걸이를 두르고 있다. 가시는 살갗을 찔러 목에서는 피가 흐른다. 멕시코 원주민 문화의 상징적 이미지를 통해 감정을 표현하곤 했던 칼로는 이 그림에서도 차분하

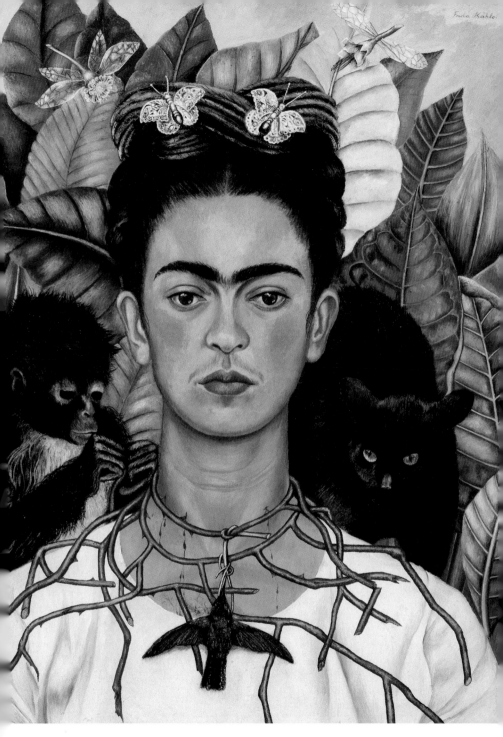

「가시 목걸이와 벌새가 있는 자화상Self-Portrait with Thorn Necklace and Hummingbird」(1940)

고 억제됐으나 담담히 배어나는 고통을 전한다. 가시 목걸이에 매달린 검은 벌새는 아즈텍 문명의 전쟁의 신을 의미한다는 해석도 있고, 사랑에 빠진 이들을 위한 장식이라는 해석도 있다. 오른쪽 어깨 위의 검은 고양이는 불행을 의미하고 왼쪽 어깨 위에 앉은 검은 원숭이는 악마를 뜻한다. 남편 디에고 리베라Diego Rivera가 선물한 검은 원숭이가 칼로의 어깨에 올라타 장난처럼 가시 목걸이를 만지작거리는 것은 남편에 대한 애증의 표현으로 읽힌다. 칼로의 머리 위 나비와 잠자리 장식은 부활을 의미한다. 이 작품은 불행이 가시처럼 자신을 감싸고 고통을 주지만 나는 결연히 싸울 것이고 결국엔 나비처럼 아름답고 자유롭게 부활할 것이라는 칼로의 선언인 셈이다. 이국적인 식물과 동물 들이 어우러지며 그녀는 고통을 인내하고 때로는 눈물을, 때로는 피를 흘린다. 그리고 항상 의연한 눈동자로 관객을 응시하며 묻는다. 당신은 무슨 생각을 하는가, 라고.

행복의 조건

스토아 철학은 도덕적 의무를 다하는 미덕의 실천이야말로 행복의 필요충분조건임을 강조한다. 자연의 법칙에 따라 이성적으로 행동하는 것이 에우다이모니아Eudaimonia, 즉 그리스인들이 생각한 '행복에 이르는 길'이니, 인간은 어떤 상황에 처하더라도 자신의 의무를 다할 때 진정한 행복을 성취할 수 있다는 것이다. 불행의 쓰나미 앞에서 의무를

실천하라니? 이 무슨 시대정신에 뒤진 노예적 마인드란 말인가. 하지만 철학적 사유에 골몰할 겨를도 없었던 당시의 나는 무의식적으로 스토아 철학의 강령을 실천하고 있었다. 애초에 스토아 철학자들은 아카데미의 본무대를 차지한 플라톤이나 아리스토텔레스처럼 안락한 귀족의 처지가 아니었다. 그들이 철학을 전파하던 무대는 스토아(회랑 복도) 공간이었고, 실내와 외부의 회랑을 강단으로 삼았던 그들은 말 그대로 경계에 선 사람들이었다. 철학은 삶의 체험에서 우러나는 학문이다. 스토아 철학자들이 사회가 마련해 준 체제에 기대기보다 자신들의 의지로 살아남아야 하는 상인, 노예, 변경의 이방인이었던 이유가 이것이다. 절제와 도덕적 의무를 다하는 미덕을 통해 행복에 도달할 수 있다고 가르쳤던 제논은 튀르키예 앞바다의 섬 키프로스 출신 상인이었으나 아테네 앞바다에서 좌초된 후 철학자가 됐다. 로마의 집정관 세네카는 길고 긴 유배 생활을 겪었고, 에픽테토스는 해방된 노예였다. 마르쿠스 아우렐리우스는 황제였으나 제국의 안녕을 위해 직접 변방의 도적들과 싸워야 했다. 기댈 데가 없는 사람들은 고통과 불행 앞에서 의연해야 하고, 의연할 수 없으면 오기라도 부려야 하는 것이다. A 교수님이 나를 스토익하다고 말했을 때 그것은 모든 것이 불리한 조건에서도 의연하게 박사과정을 밟아 가는 것에 대한 칭찬이었을 것이다. 그러나 경계에 선 이방인이었던 나는 과연 오기를 부리고 있었던 것일까?

자화상에는 그린 이의 자기 성찰과 자기 창조가 교차한다. 55점에 달하는 칼로의 자화상 속에는 그녀의 삶을 뒤흔든 거대한 고통의 서사

가 굽이친다. 그 고통의 강 속에는 전통문화를 고수하며 평등을 지향하는 새 조국의 자랑스러운 상징이 되겠다는 예술적 지향이 녹아 있다. 칼로는 어두운 피부색을 가졌던 인종적 마이너리티였고, 유년기 폴리오^{척수성소아마비}의 후유증과 10대에 당한 처참한 교통사고로 평생 수술대에 오르기를 반복했던 장애인이었으며, 사랑에 배신당해 좌절하고 성 역할에 저항했던 여성이었고, 아이를 낳지 못해 불행했던 아내였다. 하지만 칼로는 마치 '그 모든 고통 앞에서 의연하지 않으면 어쩔 것인가?'라고 말한다. 그리고 의연함에서 한발 더 나아가 과장된 화려함으로 고통의 그늘을 덮어 버리는 전략을 택했다. 멕시코의 전통 의상 테우아나 드레스는 그녀의 불균형한 다리와 마음의 그늘을 가리기에 안성맞춤이었고 의상의 화려함은 신체적 고통의 크기와 비례했다. 이마의 정중앙에서 맞붙은 일자 눈썹, 정리하지 않은 수염, 정수리에 꽃을 잔뜩 얹은 머리 장식, 전통 의상을 입은 강렬한 칼로의 모습은 세상의 이목을 집중시켰다. 멕시코의 분신인 양 테우아나 드레스를 즐겨 입는 모습은 패션 잡지『보그』에디터의 호기심을 자극해 1937년에는 그녀의 사진과 기사가 미국판『보그』에 실리기도 했다.

첫 번째 사고

칼로는 생의 초기부터 취약함에 노출되어 있었다. 그녀는 독일계 후손인 아버지와 원주민 어머니 사이에서 태어나 여섯 살에 폴리오로 다리

를 절게 됐다. 그러나 국립 예비 학교에 입학할 정도로 총명하고 열정적인 학생이었던 그녀는 멕시코 혁명 이후 한창 정치적 혼란을 겪고 있던 시기에 학창 시절을 보냈다. 국가적 정체성이 형성되는 시기와 자아 정체성이 형성되는 시기가 일치하면서 공부뿐 아니라 정치적 활동에도 적극적으로 참여했다. 그러나 열정으로 가득한 열여덟 살의 어느 날, 칼로의 첫 번째 불행이 예고 없이 들이닥쳤다. 타고 가던 버스가 전차와 충돌하는 큰 사고가 발생해, 쇄골, 갈비뼈, 세 개의 척추와 골반이 부서지고 만 것이다. 그녀는 죽음의 문턱에서 겨우 목숨을 부지할 수 있었다.

아홉 달 동안 꼼짝없이 누운 채 천장만 바라봐야 했던 칼로를 위해 아버지는 딸이 침대에 누운 채 그림을 그릴 수 있도록 장치를 마련해 줬다. 역사에는 그림을 동아줄 삼아 병상에서 일어난 화가들이 종종 있다. 수술과 후유증으로 휠체어 신체를 오래 져야 했던 마티스와 알코올의존증으로 생사를 넘나들던 모리스 위트릴로Maurice Utrillo가 그랬듯이, 칼로는 침대에 누운 채 천장에 설치한 거울을 보며 자화상을 그렸다. 긴 입원 기간 동안 그녀는 그림으로 정체성을 탐색했고 인간의 조건에 대해 고민했다. 몸의 기둥―척추와 다리―이 무너져 내린 그녀에게 병상에 누워 그림을 그리는 행위는 스스로가 존재한다는 것을 확인하는 하나의 방법이었다. 그녀의 자화상은 사실적인 묘사인 동시에 상징과 환상을 함께 녹여 낸 일기이자 자서전이다. 때문에 한때 칼로와 교류했던 프랑스의 초현실주의자들은 그녀를 자신들의 일원으로 범주화하곤 했다. 또한 칼로의 자기 고백과 선언의 성격을 띤 고통

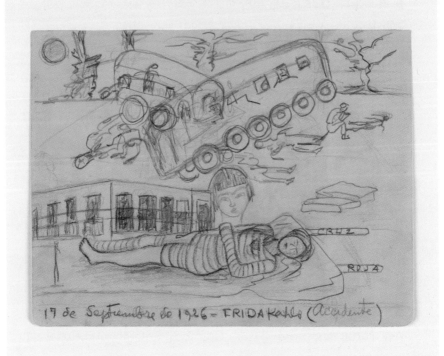

「사고 The Accident」(1926)

의 원초적인 기록은 20세기 후반 루이스 부르주아Louis Bourgeois나 트레이시 에민Tracy Emin 같은 현대 여성 작가들이 고백적 서사를 녹여 낸 작품을 창조하는 데 영향을 미쳐, 페미니즘 예술의 전개에 시각적 가교 역할을 했다. 그런 칼로의 서사는 열여덟 살의 병상에서 시작됐다.

칼로는 자신이 일생 두 번의 끔찍한 사고를 당했다고 말하곤 했다. 첫 번째는 열여덟 살 때 일어난 전차 사고고, 두 번째는 바로 남편 리베라이며, 두 사고를 비교하면 리베라가 더 끔찍했다고 말이다. 이혼과 재결합이 거듭되고 애증이 뒤섞여 있던 칼로의 결혼 생활은 마치 격정적인 드라마와도 같았다. 리베라와의 사랑은 칼로의 창작의 근원인 동시에 심리적 고통의 근원이었다. 칼로는 스물두 살에 자기 나이의 두 배인 리베라와 결혼을 했다. 멕시코의 국민 화가였던 리베라는 화려한 여성 편력으로도 유명했고, 칼로를 만났을 때는 이미 다른 여성과 결혼한 상태였다. 그러나 열정적인 공산주의자였던 리베라와 칼로는 정치적 신념을 공유하며 서로에게 깊이 빠져들었다. 그렇게 예술적 멘토와 멘티로 시작해 정치적 동지와 연인으로 발전한 칼로와 리베라는 1929년 부부가 됐다. 파리에서 피카소와 함께 활동하던 리베라는 멕시코로 귀국한 뒤에도 적극적인 정치 활동을 이어갔다. 1920년대 멕시코는 30여 년간 장기 집권했던 포르피리오 디아스의 독재를 물리친 후, 계속되는 혁명과 정치적 반란이 거듭되며 혼란을 겪고 있었다. 그 과정에서 원주민의 집단적 힘이 부각되면서 정치적으로 분열된 국가를 통합하는 데 그들이 중요한 변수라는 인식이 확대됐다. 혁명정부는 원주민을 통합하기 위해 문화와 역사를 이해하고 존중하고자 노력했

고, 이는 벽화 운동이라는 공동작업으로 이어졌다. 리베라는 공공건축물의 벽화를 제작하며 멕시코의 역사와 원주민의 전통을 교육하고 그들의 자부심을 고취하고 있었다.

혁명정부는 강력한 중앙집권적 국가를 창출하기 위해 백인도 원주민도 아닌 메스티소라 불리는 혼혈인을 통합된 국가 멕시코의 전형적 국민 상으로 제시했다. 메스티소가 새로운 체제의 이데올로기적 상징으로 부각되자 리베라와 뜻을 같이한 칼로는 멕시코 전통 의상을 즐겨 입으며 진정한 멕시코의 통합된 시민의 자부심을 표현하곤 했다. 얼굴만을 노출한 전통 의상 테우아나의 머리 장식은 조선의 쓰개치마를 연상시킨다. 얼굴에서 방사형으로 뻗어 나가는 광선 같은 장식은 그녀를 마치 의인화된 태양처럼 보이게 해 다소 희극적이지만 거기에는 메스티소의 자기애에 가까운 자부심이 드러난다.

그러나 이마에 새겨진 거대한 리베라는 심리학적 주의를 끈다. 칼로는 종종 눈이 3개인 시바신 같은 자화상을 그리며 이마 부분에 리베라의 얼굴을 그려 넣곤 했다. 제3의 눈은 지혜인 동시에 파괴를 의미한다. 칼로에게 리베라는 제3의 눈이 되어 예술적 영감과 애정과 자기 존중감의 원천을 제공하면서도 동시에 그녀를 파괴하는 존재이기도 했다. 심리학의 언어로 풀어 본다면 칼로에게 있어 리베라는 자기애적 욕구를 충족시켜 줄 자기대상selfobject이었던 것이다.

생애 초기 유아들은 지속적이고 안정적인 애정과 보호를 제공하는 양육자를 자신의 일부로 여긴다. 유아에게 양육자는 자아의 근원, 즉 자기대상이지만, 성장과정을 통해 양육자와 자신은 별개의 존재임을

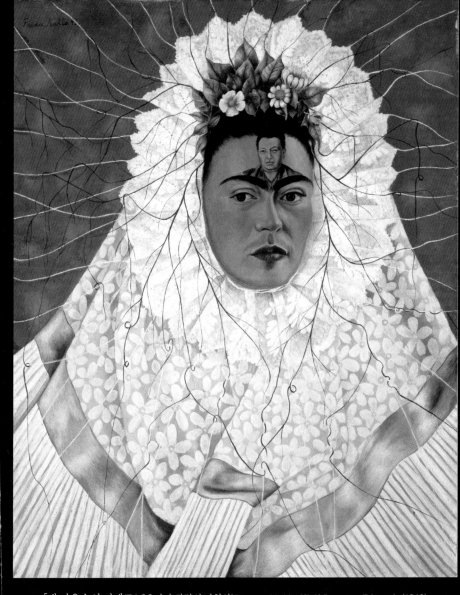

「내 마음속의 디에고(테우아나 차림의 자화상)Diego on My Mind(Self-Portrait as Tehuana)」(1943)

인식하며 심리적으로 분리된다. 하지만 자기대상 형성이 원만하지 못했던 유아가 성인이 되면 자기 스스로가 아닌 다른 누군가가 자신의 욕구를 충족시켜 주기를 갈구한다. 그리고 자신의 원망과 욕구를 충족시켜줄 타인—자기대상—을 만나면 그 사람을 자신의 일부로 생각한다. 그러나 그들은 자기대상이 사라지면 존재감이 흔들리는 위기를 겪는다. 또 다른 작품인 「그저 몇 번 찔렀을 뿐」은 디에고의 외도로 칼로가 자기대상을 상실했을 때 경험한 폭력적인 존재감의 위기를 보여 준다. 칼로는 우울증을 앓았던 어머니와 그리 친밀한 관계를 형성하지 못했고, 자신은 폴리오를 앓았던 경험으로 인해 심신의 상처를 안고 있었다. 자기대상의 형성이 원만하지 못했던 그녀는 스무 살 무렵에 만난 리베라를 통해 사랑과 안정감, 존중의 욕구를 확인받으려 했다. 그녀에게 예술가로서의 세계적인 명성과 매력을 갖춘 남편은 그녀의 일부이자 자기애를 만족시켜 줄 자기대상이 됐던 것이다. 그러나 스스로도 말했다시피 디에고는 칼로에게 일어난 가장 끔찍한 사고였다.

자기애 손상의 근원

「유모와 나」는 널리 알려지진 않았으나 유아기 자기대상 형성의 문제를 단적으로 예시하는 작품으로, 보호자의 안정적이고 지속적인 애정과 보호가 성격 발달에 미치는 영향을 생각해 볼 계기를 제공한다. 유모가 어른의 얼굴을 가진 아기 칼로에게 수유하는 이 그림에서 그녀의

퇴행적 심리 상태를 엿볼 수 있다. 유모는 나무로 만든 토속적인 조각처럼 표현되어 있고, 칼로 자신은 마치 유모의 팔에 안긴 희생 제물처럼 보여 다소 섬뜩한 느낌을 풍긴다. 검은 가면을 쓴 유모와 아기 사이에 상호작용과 감정 교류는 보이지 않는다. 젖을 주는 유모의 한쪽 가슴만 세밀하게 색을 입혀 묘사했을 뿐 유모의 모유 수유는 기계적인 행위에 지나지 않아 보인다. 칼로는 어머니와 유대감이 없었고, 유모들과의 관계에서도 친근감을 형성하지 못했다. 생후 11개월 때 동생이 태어나면서 그녀는 어머니의 품을 떠나 유모의 손에서 자랐다. 이 그림에 대해 칼로 자신은 어렸을 때 유모와 어머니의 얼굴이 기억이 나지 않기 때문이라고 회상했다.

모든 아동에게는 인정과 관심을 받고자 하는 욕구가 있다. 그것은 바로 건강한 나르시시즘이자 자존감의 씨앗이다. 그러나 아동이 신체적 취약성이나 사회적 혹은 학업적 취약성 등으로 인해 자신이 열등한 존재라 생각하게 되면 사랑받을 수 없으리라는 두려움이 마음속에 싹튼다. 유년기에 그런 두려움을 심하게 느낀 아동은 자기애 손상narcissistic injury을 겪을 가능성이 높다. 이런 경우 방어 작용으로 건강하지 못한 나르시시즘이 생겨날 수 있는데, 이는 과도한 자기중심성과 자기애 발현의 원인이 된다. 자기애 손상을 겪은 아동은 타인을 자기 필요충족을 위한 수단으로만 대하고 공감과 관심이 부족해 상호 평등한 관계를 발전시키기 어렵다.

질병과 사고로 몸이 황폐화될 때 지속되는 트라우마도 자기애 손상을 발생할 수 있다. 칼로는 폴리오를 앓았고 10대에는 신체에 치명

「유모와 나My Nurse and I」(1937)

적인 손상을 입힌 교통사고를 당했다. 그로 인해 아이를 가질 수 없어서 불행해했다는 점 역시 자기애 손상의 결정적 조건으로 작용했을 가능성이 높다. 그러므로 그녀의 과장된 화려함과 리베라에 대한 집착은 손상된 자기애를 극복하려는 시도였을 수 있다. 그녀는 보호적인 모성상을 내면화하지 못했고 「유모와 나」는 그런 유년기의 경험이 자기애 손상으로 이어졌을 가능성을 암시한다.

결혼 직후 리베라는 뉴욕현대미술관에서의 전시를 필두로 샌프란시스코와 디트로이트에서도 사실주의와 초현실주의적 요소를 가미한 작품을 전시하며 최고의 전성기를 구가했다. 열렬한 공산주의자였던 리베라가 미국에서 큰 성공을 거둔 것은 아이러니하면서도 대단한 일이었으나, 그와 함께 미국에 간 칼로는 행복하지 않았다. 메스티소로서의 자부심이 컸던 그녀는 백인에 대한 반감도 숨기지 않았다. 칼로에게 미국은 자본주의의 앞잡이며 공장이 가득한 인공적인 자연 공간에 지나지 않았고, 멕시코는 침략당하고 약탈당한 여성이자 야생의 공간이었다. 결국 부부는 디트로이트에서 갈등을 맞이했고, 악명 높았던 디에고의 외도와 부정에 결혼 생활은 뒤흔들리고 말았다. 칼로가 1932년에 제작한 「헨리포드 병원」은 이 당시 유산 후의 육체적·심리적 트라우마를 원초적이고 직설적으로 기록한 그림이다. 황량한 공업지대를 배경으로 홀로 누워 피 흘리는 칼로는 모성이 좌절되어 피폐해진 여성의 심정을 담아냈다.

그림을 통해 자신을 표현하고 정체성을 확인하려는 시도는 흔히 신체적 장애와 복잡한 심리 상태를 묘사하는 것에서 출발한다. 칼로는

고통과 비관을 직설적으로 드러내는 동시에 상징적이고 환상적인 요소들을 첨가했다. 몸에서 뻗어 나간 붉은 동맥의 끝은 유산, 부서진 골반 등 고통의 원인들을 향해 있다. 리베라에게 받았던 사랑은 시든 꽃으로, 느리게 흘러가는 병원에서의 시간은 달팽이로 표현했다. 여성만의 고유한 영역인 출산과 관련된 장면을 이토록 적나라하게 재현한 그림은 그때껏 없었다. 고통과 좌절, 취약한 부분은 친밀한 사람에게도 감추고 싶은 법이다. 그러나 담담하고 소박하게, 직설적인 이미지를 보여 주면서 이야기를 풀어 가는 칼로의 나이브아트naive art에는 화가와 관객 사이의 벽을 허무는 힘이 있다. 치유되지 않는 고통과 소외의 경험을 대중 앞에 솔직하게 내보이는 회화 작업을 통해 칼로의 마음은 정화되고 위로를 얻었을 것이다. 소통과 공감의 메시지를 전하며 독창적인 영감과 감동을 주는 그림은 관객의 목소리를 이끌어 내는 힘을 가진다.

두 세계의 프리다

리베라와 이혼한 직후 완성된 「두 명의 프리다」는 문화와 인종에 있어 그녀가 가진 양면적 자아를 보여 주는 이중 자화상이다. 이 작품은 멕시코에서 열린 「국제 초현실주의 전시전」에 출품됐다. 폭풍이 밀려올 듯한 거칠고 어두운 구름을 배경으로 유럽식 하얀 빅토리안 드레스를 입은 자아와 멕시코 전통 의상을 입은 자아가 손을 맞잡고 있는데, 양

244

「헨리포드 병원 Henry Ford Hospital」(1932)

「두 명의 프리다 The Two Fridas」(1939)

면적 정체성은 하나의 핏줄로 이어져 있다. 칼로는 이 작품이 리베라와의 결별에 따른 절망과 외로움, 이중인격과 복잡한 정신 상태를 표현했다고 고백했다. 리베라에게 사랑을 받았던 멕시코적 자아는 건강한 심장을 가졌고 손에는 젊은 리베라의 초상화를 들고 있는 반면, 그에게 거부당했던 유럽적 자아는 사랑의 파국과 상처로 심장이 찢어지고 동맥은 피를 쏟아 낸다. 지혈 기구로 혈관을 묶었지만 출혈은 계속된다.

멕시코에서는 유럽 남성과 원주민 여성 사이에 태어난 메스티소가 두 문화의 건강한 장점을 물려받은 이상적인 멕시코 시민이라는 인식을 고취시키고 있었지만, 한편으로는 '유럽에 겁탈당한 원주민 여성의 자식'이라는 자조적인 인식과 부정적인 정서가 잠재해 있었다.「내 머릿속의 디에고(테우아나 차림의 자화상)」에서 보였던 자부심의 이면에 자리한 문화적·생물학적 양면성에 대한 비극적 인식이「두 명의 프리다」에서 드러난다. 부부는 1939년에 헤어졌다. 칼로는 이혼 후 러시아에서 추방당한 트로츠키를 자신의 집에서 지내게 하며 연인으로 발전하기도 했으나, 이듬해인 1940년 리베라와 재결합했다.

부러진 기둥

육체적 고통을 가장 직접적이고 사실적으로 시각화한 이 작품에는 비장미가 감돈다. 그녀를 위로하던 이국적 식물과 동물 들은 모두 사라

지고, 풀 한 포기 자라지 않는 불모의 대지 위에 그녀는 패배한 전사 같은 모습으로 홀로 섰다. 지진은 대지를 갈랐고, 전차 사고는 그녀의 몸을 갈랐다. 무너진 척추는 노출되어 있고 몸은 인공 기둥이 간신히 지탱하고 있다. 사고를 당한 후 칼로는 갑갑한 코르셋 없이는 몸을 가눌 수 없었고, 1944년의 수술 이후로는 급기야 철제 코르셋을 착용해야 했다. 몸의 중앙을 관통하는 인공 기둥에 의지하고 몸을 결박당한 채 서 있지만, 전신에 박힌 무수한 못조차 온몸을 찔러 댄다. 몸에 박힌 크고 작은 못은 마치 순교자 세바스티아누스의 몸을 관통한 화살 같다. 순교자처럼 하체를 흰 옷자락으로 감쌌지만 두드러진 가슴으로 여성성을 강조했다. 극한의 고통은 소나기 같은 눈물을 쏟게 하지만 그녀는 여전히 결연한 얼굴이다.

「우주, 대지(멕시코), 디에고, 나 그리고 세뇨르 솔로틀의 사랑의 포옹」은 칼로 예술의 집대성이다. 후기에 제작한 이 작품에서 그녀는 통합된 세계, 대지와 우주, 낮과 밤, 해와 달, 남과 여, 사랑과 죽음의 이진법이 서로 스며들고 합일을 이룬 세계를 그렸다. 고대 멕시코 신화를 차용해 화면의 왼쪽에는 어둠과 죽음과 달의 세계를, 오른쪽에는 삶과 사랑과 태양의 세계를 배치했다. 대지와 우주가 하나 된 품 안에서 자연이 자라고 어머니 대지의 젖줄은 생명체를 먹인다. 칼로는 리베라를 아기처럼 품에 안고 대지의 여신은 칼로를 안고, 우주는 대지의 여신을 안고 있다. 칼로는 평소에도 리베라를 아기처럼 안고 싶어 했는데, 그런 소망을 담은 듯한 칼로의 안정적인 자세는 「유모와 나」에서 보여 줬던 차갑고 무정한 관계와는 대조적이다. 남편을 심리적 아기로 다루

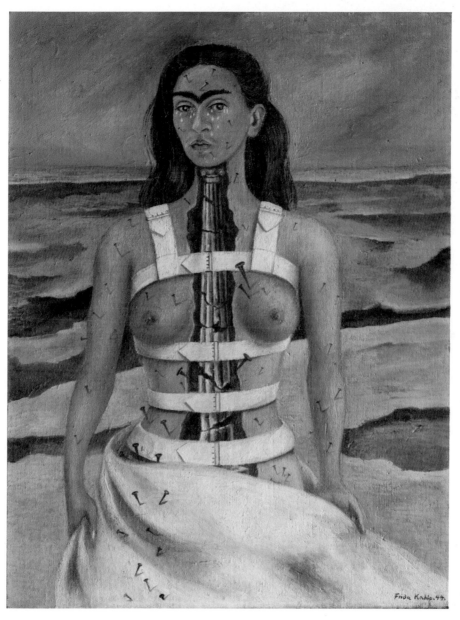

「부러진 기둥 The Broken Column」(1944)

「우주, 대지, 디에고, 나 그리고 세뇨르 솔로틀의 사랑의 포옹
The Love Embrace of the Universe, the Earth (Mexico), Diego, Me and Señor Xólotl」(1949)

는 것은 트라우마에 대한 집착의 가능성을 보여 준다. 리베라의 이마에 그려진 큰 눈은 시바신의 제3의 눈이며, 그녀의 발치에 웅크린 개는 프리다의 애완견 솔로틀Xólotl, 죽음이다. 그들의 사랑은 저승의 문지기인 개 솔로틀에게서 보호되고 삶Cihuacoatl, 아즈텍 제국의 신과 죽음은 모두 칼로의 세계에 통합된다.

열여덟 살에 사고를 당한 후 그녀는 평생 30여 차례가 넘는 수술을 반복했으나 고통에서 자유로울 수 없었고 최후에는 괴저로 오른쪽 다리를 절단해야 했다. 1953년 마침내 처음으로 개인전을 열었을 때 칼로는 자리에서 일어날 수도 없는 상태였다. 결국 그녀는 침대를 갤러리에 옮기자는 친구들의 의견에 따라 그림들 사이에 누워 손님들을 맞이했다. 다리를 절단한 뒤 칠흑 같은 우울증에 빠져들었고 자살 충동에 시달리기도 했지만 칼로의 삶은 최후의 순간까지도 열정적이었다. 의연함과 과장된 화려함 사이를 오가며 삶을 버텨 냈던 그녀의 마지막 외침은 "viva la vida! 인생이여 만세!". 1954년 47세의 나이로 숨진 그녀의 유작, 수박 정물화에 그려 넣은 글귀다.

멕시코 화가로서는 처음으로 루브르박물관에서 전시했고, 1938년 『타임지』에 올해의 여성으로 선정되는 등 일찌감치 세계적 명성을 얻은 그녀는 예술가일 뿐만 아니라 관습을 타파하는 소수 문화의 아이콘이기도 했다. 그녀는 두 개의 문화, 두 개의 인종이 통합된 혁명 후 새로운 멕시코의 국민적 상징이었고, 공산주의자로서 자신의 목소리를 열렬히 드러냈다. 그런 만큼 칼로의 자화상은 사적인 동시에 사회·정치적이며 문화적 양면성과 다면적 정체성을 함축하고 있다. 소수 문화

의 사회적 승인 문제가 첨예하게 다뤄지는 현시대에 그녀의 이미지가 각광받는 것은 어쩌면 당연한 일이다. 세계 유명 미술관들이 앞 다투어 칼로의 전시회를 개최하는 것은 물론, 그녀의 자화상은 각종 기념품으로 제작되어 팔리고 바비 인형의 제작사에서는 칼로의 이름을 단 인형을 선보였다. 극렬한 공산주의자였던 그녀를 현대의 자본주의 사회가 소비하는 방식은 참으로 아이러니하다. 하지만 그것이 바로 문화적 다면성과 복합적 정체성을 내포한 칼로의 작품의 진가이며, 현대사회에 지속적인 울림을 갖는 이유다.

「인생이여 만세」viva la vida (1954)

상처의 복원과
치유를 위한 자화상

루이스 부르주아

Louise Bourgeois
1911~2010

자아의 이야기

우리는 종내 하나의 이야기로 남는다. 우리의 자아는 시간이 엮어 낸 이야기 모음이자 한 권의 장편소설이다. 내가 사라지고 나면 세상에는 무엇이 남을 것인가? 권력자들이 초상화로 기록되어 영원히 살고자 했듯, 화가들은 자화상을 남겨 존재를 각인시킨다. 그리고 기억은 이야기로 남아 시간을 보존한다. 그렇기에 시간에 대해 생각하는 일은 우리 자아를 이해하는 일이다.

이야기가 저장되는 방식은 두 가지다. 몸속에 있는 천억 개의 시냅스 연결망에 기억의 흔적으로 남거나, 물리적 매체에 투사되어 예술 작품으로서 몸 밖에 남는다. 예술 작품으로 남은 이야기는 세상으로 나와 의사소통을 하지만 몸속 시냅스에 저장된 내 안의 이야기는 타인이 감각할 수 없는 자아의 기억일 뿐이다.

20세기 설치미술의 작은 거인 루이스 부르주아는 계통을 정리하기 어려울 만큼 다양한 형식으로 자신의 생각과 이야기에 물성을 부여했다. 그리고 형태를 부여받은 그녀의 이야기는 예술이 됐다. 그녀는 전통적 회화나 조각이 갖는 형식주의적 엄격성에서 벗어나 다양한

방식의 조형물, 판화, 스케치, 드로잉을 활용했다. '화가의 모든 그림은 자화상'이라는 말을 생각해 보자면, 부르주아의 입체적인 설치작품과 다양한 조형물은 자화상의 존재 방식을 확장시켜 놓은 셈이다. 그녀는 파리를 떠나 미국으로 건너온 1940년대부터 작품 활동을 시작했지만, 추상표현주의가 장악한 1950년대의 뉴욕은 형식주의에 몰두하고 있었다. 1970년대 본격적인 여성주의 운동에 불이 붙으면서 아버지로 상징되는 남성 권위주의에 대한 분노를 다룬 그녀의 작품들이 스포트라이트를 받기 시작했다. 다양한 형식의 작품을 통해 성과 정체성의 문제를 제기하는 부르주아의 조형물은 신체를 비틀거나 절단하거나 과장하는 등 파편화된 이미지를 제시한다. 이를 통해 여성의 억압된 무의식, 우울과 불안, 유기 공포, 거부와 수치, 부정과 질투, 복수 등의 정서를 다룬다. 전방위적 매체를 이용한 조형 작업은 친절한 인상을 주기보다는 여과되지 않은 원초적인 느낌과 투쟁적인 분위기를 풍긴다.

　미국인으로 살았지만 파리에서 태어나 성장한 그녀의 작품 세계는 정신분석을 바탕으로 신체의 전환장애적 특성⁺을 적나라하게 보여 준다. 이는 몸에 초점을 맞춘 글쓰기와 전시를 즐겨 온 프랑스 여성주의 전통에 기반을 둔다. 프랑스 여성주의는 남성 권위를 전복하는 행위로써 신체에 초점을 맞춘 글쓰기를 사용해 왔다. 자본주의사회 여성의 욕망을 신체에 빗댄 다리외세크의 『암퇘지』나 신체를 매개로 사회적

⁺ 정신적인 에너지가 신체증상으로 변환됐다는 의미로 감각기관의 기능상실이나 근육마비 등의 증상을 일으킴

억압과 폭력을 다룬 한강의 『채식주의자』 등의 소설을 같은 맥락으로 볼 수 있다. 예술 이론의 토대로써뿐만 아니라, 불안과 고통에 잠식된 본인의 심리치료를 위해 부르주아는 35년간 정신분석을 받았고, 때문에 그녀의 여러 작품에는 신체적 모티프를 통한 정신분석적 개념이 담겨 있다.

남근중심주의 글쓰기와 철학에 반대하는 여성주의의 특징은 과장된 표현과 은유를 즐긴다는 것인데, 바로 이 점이 부르주아의 작품에서도 두드러진다.

어머니의 이름

부르주아의 미학과 사유의 특징은 사물, 개념, 현상의 이중적 의미 혹은 이면의 의미를 탁월하게 포착한다는 점이다. 중의적 해석이 가능하지만, 부르주아는 그녀의 존재를 세계에 알린 거대한 청동 거미 조형물이 강력한 모성 보호를 상징하는 어머니에 대한 헌사라고 밝혔다. 거미는 영민하고 부지런했으며 친절하고 보호적인 어머니, 그리고 실을 잦아 테피스트리를 복원하던 모성을 상징한다. 그녀의 아이콘인 청동 거미 「마망」은 평생 그녀를 잠식했던 불안감을 상쇄하려는 듯 견고한 청동으로 제작됐고, 150cm가 채 되지 않는 단신을 극복하겠다는 의지를 담은 듯 거대한 위용을 자랑한다.

아내로, 세 아들을 돌보는 어머니로, 이민자로, 이름 없는 예술가

「마망Maman」(1999)
© The Easton Foundation/VAGA at ARS, New York/SACK, Seoul

로 젊은 시절을 보낸 그녀는 20세기를 마감할 무렵이 되어서야 전성기를 맞이했다. 80세가 됐을 때는 유명 미술관 앞뜰에 거대한 거미 형상의 조형물 「마망」을 설치하는 대형 프로젝트에 착수했다. 미국의 뉴욕현대미술관, 스페인의 구겐하임빌바오미술관, 캐나다의 오타와국립미술관, 영국의 테이트모던미술관, 그리고 한국의 호암미술관 역시 「마망」을 소장하고 있다. 거대하고 그로테스크한 거미의 형상은 친숙한 미술관 풍경을 낯설고 비현실적으로 바꾸어 놓는다. 금방이라도 건물을 삼킬 듯 서 있는 거대한 조형물 덕분에 유명 미술관들은 SF영화의 세트장이 된 듯하다. 「마망」은 사랑하는 어머니를 향한 딸의 예술적 헌사지만 최선을 다해 세 아들을 양육했던 어머니로서의 부르주아 자신의 자화상이기도 하다. 자기 몸에서 실을 뽑아 그물을 짜는 거미처럼, 우리의 자아는 시간과 기억을 씨줄과 날줄로 엮어 삶의 이야기를 직조해 낸다. 그러므로 거미는 시간과 구체성에 대한 하나의 은유이자, 우리 모두의 자화상이기도 한 것이다.

병약하고 위태로웠던 부르주아의 어머니는 아내로서의 역할을 포기하고 아버지의 방종을 묵인했다. 그런 어머니로부터 물려받은 기질적 불안, 그것과 결합된 어머니에 대한 염려와 연민 역시 돌처럼 단단히 응어리져 그녀의 유년기 기억에 굳어 있었다. 또한 어머니를 도와 태피스트리의 도안을 그리곤 했던 그녀에게 바늘과 실, 실 꾸러미와 바늘꽂이는 정체성의 일부분을 형성했다. 경험에서 체득한 예술적 감각은 낡은 것을 수선하고 복원하는 바늘의 기능에 주목했다. 바늘은 화살 같은 무기가 될 수 있지만, 그 예리함과 섬세함의 궁극적인 역

할은 낡고 허물어져 가는 것을 연결시켜 재생하고 쓸모를 부여하는 것이다. 그런 의미에서 바늘에 부여한 정체성은 거미의 이미지와 맞닿아 있고, 거미의 가늘고 긴 다리는 바늘에 대응한다. 그녀에게 바늘은 찢어지고 상처 난 것들을 복원시키는 고마운 도구였으며, 예술이란 공포와 불안에 침식당해 부서진 마음을 복원하는 바느질 같은 것이었다.

밀실: 존재의 구조

「밀실」 연작은 존재론적 주제를 질문하고 이에 답하려는 시도다. '밀실 Cell'은 생물학적 의미로는 생명의 장이고, 건축적 의미로는 환경으로부터 자신의 공간을 경계 짓는 장이다. 철망으로 된 원통형이나 정방향의 구조물 내부에는 노스텔지어가 담긴 오브제를 배치했다. 결국 내면의 추억과 이야기를 품은 공간인 집이다. 감옥 같은 집 속에는 질투로 인해 상반신이 나선처럼 꼬여 버린 여성이 매달려 있거나, 히스테리로 허리가 휜 여인의 조형이 위치하거나, 아버지의 갤러리를 상징하는 오브제가 있다.

또 다른 작품에서는 눈을 상징하는 조형물 위에 거울을 배치해 '본다'는 행위에 대한 중의적 각성을 촉구한다. 관객은 설치물 내부를 들여다보지만, 구조물 내부의 눈—거울—은 밖에 선 관객을 투영해 비춘다. 부르주아에게 '가족이 있는 집'은 사적 자아의 보호공간이면서도 동시에 예술가로서 사회적 자아의 감옥이었던 것일까? 그녀에게

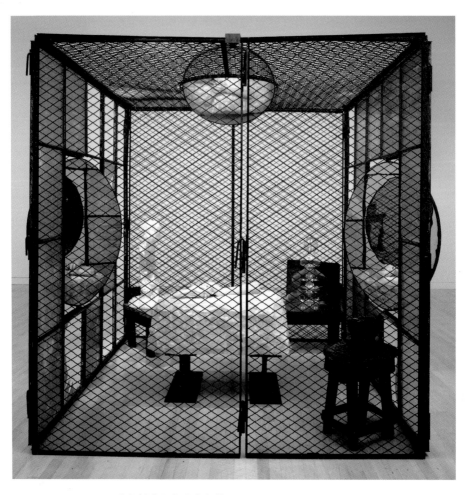

「밀실(어른이 되어야지)Cell(You Better Grow Up)」(1993)

집은 특히 중의적인 공간이었다. 철망으로 엮은 '밀실'은 보호하는 공간인 동시에 포위하는 공간이고, 내부와 외부를 경계 짓는 공간인 동시에 속을 들여다볼 수 있는 열린 공간이다.

예술, 치료와 화해의 행위

부르주아에게 예술은 낡고 찢어진 것들을 치유하고 복원하는 일이었다. 인간의 일차적 경험은 내면을 응시하는 것이 아니라 바깥을 바라보는 것이고, 예술은 사람과 사람을 연결하는 수단이다. 사람이란 결국 서로를 바라보는 존재가 아니던가. 톨스토이는 "예술은 공감을 통해서 인류를 행복하게 하는 수단이며, 인류의 행복을 위해 냉담하고 불필요한 감정을 좀 더 친절하고 필요한 감정으로 바꾸는 행위"라고 했다. 심리학자로서 나는 예술의 기능적 측면을 강조한 톨스토이의 정의에 적극 동의한다.

모든 매체를 동원해 자신의 이야기를 시각적으로 형상화한 부르주아의 작품 세계는 예술의 일차적 본질인 자기표현에 충실하면서도 동시에 냉담하고 불필요한 감정을 친절하고 필요한 감정으로 바꾸는 행위가 예술의 기능이라던 톨스토이의 정의를 여실히 보여 준다. 70여 년간 지속된 그녀의 창작 과정은 자신을 사랑하기 위해 스스로를 알아가는 여정이었고, 자아의 이야기에 물성을 부여하는 과정이었다. 그녀에게 예술의 정의는 상처를 회복하는 것이며, 공포와 불안으로 파편화

된 개인이 온전한 형태로 복원되는 것이었다. 고통과 상처의 극복을 위해, 자신이 누구인지 말하기 위해 그녀는 예술을 행했다. '자신의 공포와 두려움을 정확하게 알 수 있을 때 고통으로부터 자유로워질 수 있고, 타인에게 좋은 사람이 될 수 있다'는 그녀의 예술 철학은 다시 한번 우리에게 분명한 길을 보여 준다.

나는 사람들을 서로 소통하게 이끌어 주고 싶고 그들이 나를 좋아하게 만들고 싶다. 예술은 나를 더 좋은 사람이자, 더 좋은 아내, 더 좋은 엄마, 더 좋은 친구가 되고 싶게 만든다. 이런 면에서 나는 낙천적이며 예술의 이런 순기능을 믿고 여러 상황을 실제로 좋아지게 만들었다. 내게 낙천주의란 사람들이 나를 알게 되면 나를 좋아할 수밖에 없다는 믿음에서 시작된다. 나에게 예술은 나 자신의 정신분석학이자 나만의 공포와 두려움을 볼 수 있게 해주는 어떤 것이다. 마찬가지로 당신은 당신에 대해서 직시하고 알아야만 한다. 그런 고찰이 당신을 고통에서 벗어나게 해줄 수 있다고 생각한다.

—『GQ』와의 인터뷰 중에서

이해할 수 없고 받아들일 수 없는 현실은 고통에 다름없다. 통제 불가능한 현실은 좌절과 낭패감을 불러오고, 환경에 대한 통제를 상실했을 때 자아는 치명적인 고통을 감내해야 한다. 부르주아의 전공이 수학이었다는 것은 그녀가 견고한 논리로 정답을 산출하는 학문을 통해 현실의 고통에서 도피하려 했다는 생각을 하게 한다. 깨진 마음과 상

「성 세바스티아누스St. Sebastienne」(1947)

처 받은 유년을 가진 이들은 유독 흔들리지 않고 깨지지 않는 진리를 추구하는 경향이 있다. 그러나 치밀한 논리를 가진 수학조차 부르주아에게 삶의 정답을 가져다주진 못했고, 어머니를 상실한 충격은 어머니와 공유했던 미술의 세계로 그녀를 이끌었다. 자기 앞에 놓인 삶을 어떻게 살아야 할지 알 수 없을 때, 우리는 때로 분노의 상태에 빠지고 분노는 고통을 더욱 가혹하게 만든다. 누구라도 그러하듯이 자신을 진보하지 못하도록 가로막는 무의식적인 저항은 자아를 고통에 빠트리고, 그 저항을 깨트리지 못하는 한 분노 상태에 머물러야 한다. 그녀는 분노에서 벗어나고 고통의 정체를 파악하고자, 그리고 고통을 예술로 형상화 하고자 오랜 시간 창작과 정신분석을 병행했다.

고통에 말을 걸던 그녀의 이야기는 유년 시절에서 시작된다. 그녀의 본명은 루이즈 조세핀 부르주아. 자신에게 이름을 물려주고 부유한 환경을 제공했지만 부정을 저지르고 무책임했던 아버지가 있었다. 아들이 아닌 딸이라는 이유로 그녀를 조롱했던 아버지는 부르주아로 하여금 수치감과 부적절한 자아감, 그리고 애증이라는 양가감정을 갖게 했다. 딸은 결핍의 존재라던 아버지의 비난은 어찌해 볼 도리가 없는 낙인을 그녀에게 새겨 댔다. 아직도 남근중심주의에 경도된 많은 부모들은 그 시절 부르주아의 아버지처럼 딸을 결핍의 존재로, 부족한 존재로 각인시킨다. 부르주아의 예술이 남성 중심의 세계관에 도전과 복수의 성격을 띠는 것은 자신의 정체성과 성의 주제를 도발적이고 직설적으로 전개하기 때문이다.

부르주아는 70대에 정체성을 상징하는 자화상을 여러 점 제작했다.

사실적인 자화상 대신 상징적인 이미지를 차용하고 매체와 소재를 바꾸어 가며 반복적으로 변주했다. 스케치와 드로잉에서 시작해 금속과 섬유, 패브릭을 이용한 조소로 차원을 더해 갔다. 섬세한 선이 돋보이는「기억들의 날인」은 판화로 제작한 자화상 시리즈다. 서양미술사의 많은 화가가 기독교 성인이자 순교자였던 성 세바스티아누스가 수난 당하는 이미지를 즐겨 차용했는데, 그중 시련을 겪은 화가들은 화살에 찔려 순교한 성 세바스티아누스를 종종 자화상으로 제작하곤 했다. 부르주아는 1990년부터 1994년까지 여러 점의 판화를 통해, 여성의 몸으로 겪은 시련을 성 세바스티아누스의 이미지로 제작했다.

「기억들의 날인」 속에는 풍부한 볼륨을 가진 여성의 신체에 화살을 의미하는 표식이 잔뜩 박혀 있다. 목과 복부에는 물론 옆구리와 가슴을 비롯한 온몸에 화살이 날아와 박혔다. 높게 올린 머리 장식의 윗부분에는 세 개의 알이 담겨 있다. 다행히 알들은 화살을 피해 보호받았다. 자신을 향한 세상의 비판과 비난에 대항할 때 여인은 성난 고양이의 페르소나로 맞선다. 딸이라는 이유로 자신에게 가했던 아버지의 비난과 조롱은 화살로 날아와 꽂혔고, 상흔과 낙인이 문신처럼 온몸에 새겨졌다. 우리는 살아가면서 무수히 많은 언어의 화살에 부상당한다. 의도적으로 정조준된 화살과 우연히 스치다 꽂힌 화살⋯⋯. 예리하게 벼려진 그녀의 예술적 감수성은 일상적 언어의 폭력을, 그리고 정서적 폭력을 이다지도 예리한 감각적으로 형상화해 놓았다. 그녀에 공감하는 순간 내 몸에 숨겨 둔 누군가가 찍은 언어의 낙인이 따끔거린다. 아버지의 성격을 반영하듯, 아버지의 이름을 새긴 도장은 난해하고 해독하기가

「기억들의 날인 I Stamp of Memories I」(1993)

© The Easton Foundation/VAGA at ARS, New York/SACK, Seoul

「기억들의 날인 II Stamp of Memories II」(1994)

어렵다. 이와는 대조적으로 자신의 이름 루이스 부르주아의 'LB'는 선명하다.

아버지의 살해

누구에게나 그러하듯, 탄생과 죽음의 시간에 대한 감각은 일상적 시간에 대한 감각과는 다른 무게를 가진다. 기질적으로도 불안했던 부르주아에게 예고 없이 닥쳤던 어머니의 죽음은 그녀의 세상을 지탱하던 한 축을 무너트렸다. 그녀는 고통을 달래기 위해 수학을 버리고 예술로 전향했다. 그러나 예술 창작의 열기도 그녀를 구원하진 못했다. 달랠 수 없는 공격성과 불안을 잠재우기 위해 부르주아는 35년간 정신분석을 받았다. 프로이트와 라캉의 논리를 빌려 자기 경험을 해석하고 이에 물리적 형태를 부여했다. 소아 정신분석을 주도한 클라인Melanie Klein 은 "놀이를 통해 무의식에 억압된 내용들을 분출하고 재현하는 아이들은 그 과정에서 대상과 자신의 관계를 재정립하며 심리적 문제를 해결해 간다"고 봤다. 남편의 사후에 옮겨 간 브루클린의 작업실은 부르주아에게 생활공간이자 놀이 치료실이자 창작실이었다. 조형물 제작은 자기 분석적 치료 작업이었다. 이해되지 않는 일들은 깨지지 않는 단단한 고통이었고, 그녀는 고통만큼 견고한 돌과 강철과 나무를 깨고, 휘고, 자르며 자신과 씨름했다. 그녀가 다루었던 소재의 강도와 고통의 밀도는 비례했다. 고통에 대한 변명이나 치유책을 제공하기보다

는 그 고통을 응시하고 이해하고 싶었다고 말하는 그녀는 때로는 원초적으로, 때로는 상징적으로 고통을 예술작품으로 형상화했다. 그러므로 고통이란 예술을 탄생시키기 위해 치러야 하는 심리적 대가라는 흔한 말은 부르주아에게는 진부한 클리셰가 아니라 선혈이 흐르는 진실인 것이다. 부르주아는 단단한 고통을 이해하고 녹여 보고자 돌을 쪼고 금속을 휘고 나무를 깎으며 자신과 싸웠다. 그리고 남성인 아버지가 여성인 자신과 어머니에게 가한 학대에 프로이트적으로 대답했다. 핏빛 조명이 비치는 가족의 식탁 위에 아버지를 도륙해 놓은 「아버지의 파괴」와 「저녁 식사」는 아버지를 살해하고 먹어 버림으로써 오이디푸스콤플렉스를 직설적으로 구현했다.

1970년대 여성주의 미술의 부상과 더불어 세상의 주목을 받기 시작한 이후, 뉴욕현대미술관은 최초로 여성 작가 회고전을 개최했다. 이를 필두로 유럽, 남미, 일본에서 부르주아의 개인전을 개최했고, 1999년 베니스 비엔날레에서 황금사자상을 수상하며 그녀는 뒤늦게 전성기를 맞았다. 부르주아는 20세기 중반 미국에서 활성화되기 시작한 여성주의 미술의 선구자 격이었지만, 자신은 여성주의 작가로 불리는 데 주저했다. 미술학자 게이버Elizabeth Gaver와 콩던Christine Kongdon은 "여성주의 미술에서 미학과 정치학의 개념은 독립적일 수 없고, 여성주의는 고정된 원칙이나 관점을 가지고 작품을 해석하는 태도가 아니라 지속적으로 전개되는 다양한 철학"이라는 견해를 표방한다. 카워드Rosalin Kaward 같은 강성파는 "여성주의는 여성의 경험과 관심사에 의해 결정되는 것이 아니라, 특정한 정치적 목표를 추구하는 운동 안에서 행해지는 여성의

연대가 되어야 한다"고 주장한다. 그러나 부르주아는 정치적 투쟁과 연결되는 방식의 여성주의 미술가로 범주화되기를 원치 않았다. 여성주의적 지향이 두드러진 작품도 있으나, 어떤 작품들은 그렇지 않다고 말하는 그녀는 예술을 통해 사회학적 '성'의 구분 이전에 인간으로서 갖는 경험과 정서에 대한 이야기를 하고자 했다. 부르주아에게 예술은 자신의 심리적 고통, 우울, 불안을 다루는 방법이었다. 예술을 통해, 그리고 세상에 인정받음으로써 그녀의 영혼을 잠식했던 부정적인 감정들은 좀 더 친절하고 세상에 필요한 감정으로 변했다. 자신을 이해하고 더 나은 사람으로 변화하기 위한 길고 길었던 모색의 과정은 성공적이었고, 성애, 질투, 배신이 어우러진 고통의 모티브는 화해와 사랑으로 종결된다. 그것은 또한 철저한 자기 탐구의 여정을 진솔하게 드러내는 자화상이며 종국에는 상처의 회복과 화해의 대서사시다.

부르주아는 예술을 창작할 수 있다는 것이 자신에게 주어진 특권이며 이에 감사해야 한다 여겼다. 그녀에게 예술은 삶 그 자체였고, 따라서 해피엔드를 맞은 예술은 그녀 삶의 성공을 증거한다.

부르주아는 생의 마지막 15년간, 뉴욕 첼시의 자택에서 은거하며 적극적인 외부 활동을 자제했다. 그러나 예술가는 유용한 사람이어야 한다는 신념을 가졌던 만큼, 마지막까지도 자신의 사회적 의무를 실현하기 위해 최선을 다했다. 일요일 오후, 자택의 거실에 젊은 예술가와 문학가 지망생 들을 초대하고 '선데이 살롱sunday salon'이라는 모임을 가져 대화와 토론을 이어 갔던 것은 그런 의도였다. 부르주아에게 창작이란 날 서고 모난 감정과의 기나긴 투쟁의 기록이었지만, 결국 그것은 자

신과의 솔직한 대결이었고 자기 이해를 위한 레퍼런스였던 것이다. 그 런 점에서 부르주아는 다시 한번 뭉크의 기억을 소환한다. 날 서고, 모 나고, 파괴적인 감정과 정면 대결하는, 삶이라는 투쟁의 아레나에 뚝뚝 떨어지는 선혈 위에 피어난 꽃. 말년의 「꽃」 시리즈는 그녀 삶의 화해 와 통합의 피날레다.

스스로를 장거리 마라톤 주자라고 여겼던 부르주아는 2012년 98세 로 작고했지만, 2017년 뉴욕에서는 그녀의 두 번째 회고전이 열렸다. 뉴욕현대미술관의 전시관 한쪽 벽면은 숱한 패치워크와 바느질 작품 들이 장식했다. 마침내 실과 바늘을 들어 자신의 인생 이야기를 추상 적이고 기하학적이며 압축적인 형태로 소개한 그녀의 작품들, 곧 부르 주아의 삶이었다. 타월을 접어 만든 기하학적 디자인을 패치워크한 텍 스타일 책의 마지막 페이지에는 루이스 부르주아의 이니셜이 자랑스 럽게 새겨져 있다.

3부

고통받는
내면의 자아

우리는 예술 감상을 통해 마음을 진정시키고
작품이 발신하는 희망의 메시지를 수신한다.
그러나 한편으로는 충격과 공포를 주고
정신을 각성시키려는 의도로 제작된 예술작품도 있다.
사회적으로도 성공하고 명예도 얻었지만
상처와 고통은 어떤 식으로든 예술가의 자화상에 스며들어 있다.
파괴적인 삶을 살았거나
시대적 혼란에 상처 입은 영혼을 가졌던 사람들은
인생의 쓴맛과 세상의 무서움을
자화상을 통해 보여 준다.

빛과 어둠의
광시곡

미켈란젤로 메리시
다 카라바조

Michelangelo Merisi da Caravaggio
1571~1610

모든 화가는 자화상을 그린다

무대 위에서 퍼포먼스를 펼치며 도시의 디오니소스를 노래하는 BTS
의 모습에서 이탈리아 바로크 회화의 태두 미켈란젤로 메리시 다 카라
바조의 부활을 엿본다. 진주와 포도 덩굴로 치장한 가수들의 유혹적인
얼굴이 클로즈업되는 화면, 머리에 쓴 빛 장식과 흘러넘치는 와인 잔
의 이미지는 카라바조가 즐겨 사용하던 회화적 요소들의 3차원적 오
마주라 할 것이다.

　카라바조는 16세기 말 17세기 초 인기를 누리던 이탈리아의 성화
제작자로, 극단적인 명암을 대조하는 테네브리즘 기법으로 바로크적
빛을 창시한 화가다. 초월적인 천상의 세계를 그려 내던 르네상스의
세계와는 달리 지상에서 전개되는 선과 악의 대립, 죄악과 보속의 사
건들을 대중 친화적이며 현실적인 화풍으로 재현한 그의 회화에는 극
적인 감정들—공포, 연민, 충격, 슬픔, 경외감—이 두드러진다. '일그
러진 진주'라는 뜻을 가진 바로크의 의미가 그러하듯, 역동적이고 극
적인 감정을 영화나 연극의 스틸 컷처럼 재현하는 방식은 회화는 물론
당시의 음악과 시를 포함한 예술 전반의 유행이었다.

카라바조는 뒤러처럼 장중한 자의식이 넘치는 자화상을 제작하진 않았지만, 그림 속 사건 현장에 슬그머니 등장하는 인물로 자신이 거기 있음을 늘 각인시키려 했다. 예수가 체포되는 현장에서 등불을 들고 현장을 조명하는 관망자이거나, 성 마태오가 살해되는 현장에서 도망가는 구경꾼이거나, 병든 바쿠스, 도마뱀에 물린 소년, 괴물 메두사, 악사들과 뒤섞인 도발적인 호른 연주자의 모습으로 등장하곤 했다. 종국에는 다윗의 돌팔매에 맞아 눈이 튀어나오고 입은 벌어진 채 참수된 골리앗의 비참한 모습으로 등장하기까지 했다. 그림 속 죄악의 화신들은 누가 보더라도 카라바조 자신이었다. 모든 화가는 자화상을 그린다는 말의 의미를 그는 이런 식으로 확인해 준 셈이다. 그렇다면 카라바조는 왜 자화상 대신 영웅도 아닌 죄악의 화신으로 그림에 등장했던 것일까.

15세기 인쇄술의 혁명은 연쇄적으로 지식 혁명을 불러왔다. 자국어로 성경을 읽게 된 유럽인, 특히 상공업이 발달했던 북유럽 국가의 시민들이 중심이 되어 신과의 직접적인 대화를 주장하면서 교회 미술을 파괴하는 우상 타파 운동과 가톨릭에 대항한 종교전쟁을 전개했다. 네덜란드와 스위스를 비롯한 국가들이 교회 미술을 파괴하는 우상 타파 운동을 전개하며 가톨릭으로부터 독립해 나가자, 반종교개혁을 전개하던 가톨릭 지도자들은 대중 친화적 종교예술의 필요성을 인식했다. 가톨릭의 핵심 교리는 인간의 죄를 보속하기 위해 신성神聖이 육화肉化하여 수난을 겪은 육체적 경험을 강조하는 것이다. 이를 위해 신도들이 예수의 몸을 자신과 동일시하게 만드는 동시에, 예수의 수난을 필요불가결한 신성의 기적이라 믿게 만드는 것이 가톨릭 회화의 과제였

다. 이 과제를 성공적으로 해결하기 위해서는 이성적 초월주의를 호소하기보다는 몸의 감각에 직설적으로 호소하는 설득이 유효했다. 극적인 감정의 배출 통로로 신체의 감각적 표현을 재현하는 데 있어 카라바조와 조반니 로렌초 베르니니Giovanni Lorenzo Bernini를 능가할 사람은 없었다. 격정과 역동의 바로크는 그 시대의 종교적 필요성에서 탄생한 것이었다. 16세기 말 밀라노 출신의 카라바조가 만들어 낸 바로크의 빛은 자연의 광휘를 모방하던 피렌체의 빛과 달랐고, 신성을 상징하던 로마의 빛과도 달랐다. 호크니는 카라바조가 이전에 없던 암흑세계를 그려 냈다고 말하면서, 성과 속, 빛과 어둠이 대립하는 격정적 드라마에 폭력성이라는 코드가 스며 있음을 지적한다. 필름누아르적인 카라바조의 세계는 회화계의 쿠엔틴 타란티노라 부를 만하다.

향락의 시절

카라바조는 1595년 델 몬테 추기경의 궁으로 들어가 6년을 머무르면서 추기경을 위해 그림을 그리고 파티에 초대된 인사들과 교분을 쌓으며 고객을 확보했다. 추기경의 궁에서 생활하던 시절, 그는 악기를 연주하거나 꽃을 머리에 꽂거나 꽃다발을 안는 등 양성적 특징이 두드러진 미소년의 모습으로 회화 속에 등장한다. 대표작인 「악사들」이나 「도마뱀에 물린 소년」 「와인 잔을 든 바쿠스」 같은 작품들에서 보듯이 귀 뒤에 꽂은 장미와 어깨를 드러낸 의상, 그리고 관능을 암시하는 몸

「도마뱀에 물린 소년Boy Bitten by a Lizard」(1594~1596)

짓이 예사롭지 않은 이 그림은 성 정체성 혹은 성적 취향과 관련한 문제를 암시한다. 왼쪽에서 들어오는 빛은 소년의 표정과 극적인 몸짓을 조명하는 전형적인 바로크의 특징이고, 붉게 상기된 얼굴과 물린 손가락의 통증을 감각적으로 전달한다. 손가락의 동작만으로 놀람과 통증을 생생히 전달하는 섬세한 표현은 베르니니의 조각상이 발산하는 경이로운 생동감과 조응한다. 작품의 주제는 그 전체에 감도는 관능의 뉘앙스와 도마뱀에 물린 손가락과 가시 돋친 장미의 성적인 상징이다. 작품은 성적 쾌락을 탐닉하는 일과 그에 대한 후과로 얻게 될 질병에 대한 경고의 메시지를 담고 있지만, 이 그림은 정물화를 사실적으로 묘사하는 화가의 실력을 과시하고 있다. 사실주의적 정물화의 전형을 보여 주는 이 작품은 화가의 재능을 홍보하는 포트폴리오로서 제작된 자화상의 전형이다. 물병에는 작업실의 유리창이 반사되고 있어 실제로 유리창을 보는 듯한 착시를 일으킨다.

미소를 머금고 지긋한 눈길을 던지는 관능적인 분위기는 「악사들」에서도 드러난다. 델 몬테 추기경의 저택에서 여흥을 즐기던 한때를 기록한 이 작품에서는 상반신의 절반을 드러낸 미소년들이 몸을 부대끼며 앉아서 악기를 연주하고 노래한다. 몽환적인 표정에 홍조를 띤 미소년들은 나른한 분위기를 자아낸다. 화면 오른쪽의 소년이 나신의 등을 보이며 돌아 앉아 책을 읽고 있는 구도가 이색적이다. 류트 연주자 뒤에 앉은 카라바조의 반쯤 열린 입과 취한 듯한 눈은 관능을 발산하며 유혹적인 응시를 보내고 왼쪽에선 날개를 단 큐피드—에로스—가 처연하게 눈을 내리깐 채 포도송이를 들고 있다. 델 몬테 추기경의

「악사들 The Musicians」(1995)

시적이고 음악적이며 감각적인 취향을 반영하는 이 그림은 그가 일상적으로 향유하던 문화와 성적 취향을 암시한다. 남성미를 풍기는 대신 관능을 발산하는 미소년들이 몸을 맞대고 앉은 이 초기 작품은 성정체성의 문제를 둘러싼 현대사회의 화두와도 맞닿아 있다. 비슷한 시기에 베르니니가 제작한 「잠자는 헤르마프로디토스」는 남성과 여성의 특징을 한 몸에 가진 존재로, 아프로디테와 헤르메스 사이에서 태어난 신의 아름다움을 강조했다.

병든 바쿠스—젊은 날의 초상

카라바조가 태어난 해인 1571년, 밀라노는 스페인 지배하에 있었고, 사회는 정치·경제적으로 극심한 혼란을 겪고 있었다. 유복한 가정에서 태어났으나 엄청난 기근과 만연한 흑사병으로 집안의 남성들이 모두 사망해 그는 어렵고 곤궁하게 성장할 수밖에 없었다. 「병든 바쿠스」는 그림을 배우다 굶주리고 병들어 거리를 떠돌던 스무 살 무렵, 후원자였던 추기경을 만나기 전의 초라하지만 자신만만하던 젊음의 용기를 담은 자화상이다. 빈민 구제소에서 치료를 받고 나온 직후 자신을 모델로 그린 이 그림에서 스무 살 무렵의 카라바조는 창백한 입술에 황달로 인한 병색이 완연하다. 초라한 행색에도 불구하고 세상을 향해 미소를 던지며 관객의 마음을 사로잡고 말겠다는 젊은 청년의 관능적인 응시는 현대적 상업광고에서 흔히 보는 전형적인 소구 방식

이다.

그리스 문헌에 등장하는 디오니소스는 포도덩굴 화관을 쓴 남성성과 여성성을 동시에 지닌 청년의 모습이다. 바쿠스는 디오니소스의 로마식 이름으로 '두 번 태어난 자'라는 뜻이고, 생산과 수확을 관장하며 술의 신인 동시에 축제와 광기의 신이다. 바쿠스가 관장하는 술이 쾌락과 즐거움의 원천이면서 몸과 정신을 취하게 하고 파괴하는 양면성을 가진 것처럼 예술가의 광기는 창조의 에너지원인 동시에 통제를 상실할 때는 파괴적인 죽음의 원천으로 작용한다. 그리스 사회에서는 여성과 노예, 이방인들을 중심으로 디오니소스 밀교가 성행하여 광란의 축제를 벌이곤 했는데, 그들은 억압당한 욕망과 광기를 도취 상태에서 해방하려 했다. 기원전 성행하던 디오니소스 밀교와 축제는 그리스 비극으로 발전했다. 인간에게 내재된 광기가 긍정적 카타르시스로 표출된 형태를 예술이라 한다면, 통제되지 못한 광기의 폭력적인 힘은 타인과 자신을 파괴하는 것으로 귀결된다. 카라바조가 병든 자신의 모습을 축제와 광기의 양면성을 가진 바쿠스에 투영했던 것은 천재 예술가와 광인의 이중적인 삶 가운데서 침몰하고 말았던 그의 삶에 대한 자기실현적 예언이었던 것인지도 모른다.

미술평론가 샤마Simon Schama는 이 작품을 두고 카라바조가 신화적 인물을 선택해, 차려입긴 했으나 파티가 끝난 다음 날 아침의 우스운 인간의 모습으로 그려 냄으로써, 결함 있는 인간을 젊음과 기쁨의 화신으로 탈바꿈시켰다고 평가한다. 카라바조는 르네상스의 이상적이고 숭고한 신이 아니라 더럽고 초라한 현실적인 인간의 모습에 신의

「병든 바쿠스」Sick Bacchus」(1593)

얼굴을 투영해 바로크적 가치로 탄생시켰다. 이상을 현실로 끌어내린 바쿠스의 탄생은 르네상스적 가치였던 현실의 이상화를 뒤집었고, 시대의 가치를 전복한 새로운 미학을 만들었다.

바티칸 시스티나 성당의 천장 벽화 및 인간의 죄를 보속하는 성자와 성모의 조각을 제작한 미켈란젤로를 비롯해 숱한 르네상스의 천재들은 기독교 복음의 가치를 천상의 아름다움으로 완벽하게 그려 냈다. 천상 세계 복음의 약속을 담아냈던 르네상스의 미적 가치가 이성적이고 정형화된 아름다움에 있었다면, 디오니소스의 모습으로 등장한 카라바조는 샤마의 말처럼 신화를 현실의 인간 이야기로 탈바꿈시킨 이단아였다.

골리앗의 목을 든 다윗

자화상에 대한 기록은 대개 연못에 비친 젊고 아름다운 자신의 모습에 도취되어 자신의 그림자를 사랑하다 연못에 빠져 죽은 나르키소스 신화에서 연원을 찾는다. 결국 연못은 거울이고, 거울은 현실을 모사하는 예술의 기능을 상징하는 동시에 자아인식의 매개체로 작용한다. 삶을 복제하고자 하는 욕망은 예술의 근원이지만 거울에 비친 자신의 이미지를 쫓다 물에 빠진 나르키소스의 이야기는 예술의 근원을 잠식하는 자기애에 대한 경고로 풀이될 수 있다. 카라바조 역시 연못에 비친 자신을 들여다보는 나르키소스를 그린 적이 있고 그 자신도 거대한 거

울 앞에서 자신을 자주 들여다보며 표정을 연구하고 내면을 그려 낼 방법을 탐구했다.

카라바조가 거울 앞에서 시간을 보낸 것은 역사화를 제작하는 데 중요한 인물의 고조된 감정을 표현하기 위한 훈련이 목적이었다. 하지만 그렇게 자신을 직시하면서 통제 불능 상태에 놓인 파괴적 행동이 스스로를 파멸의 수렁으로 끌고 갈 수 있다는 것을 정녕 눈치채지 못했던 것일까? 자신을 바라보는 회환과 통한의 페이소스를 담아낸 작품이라 할 만한 「골리앗의 목을 든 다윗」은 우리가 기억하는 가장 비극적인 자화상이다. 여성성과 남성성, 천재성과 광기를 동시에 지닌 바쿠스의 모습을 한 자화상으로 미술계에 등장한 이후 카라바조는 도발적인 캐릭터로 자기 작품 속에 종종 얼굴을 내비쳤다. 그러다 유작이 된 「골리앗의 목을 든 다윗」에서는 마침내 다윗의 돌에 맞아 죽은 괴물 같은 골리앗의 얼굴로 등장한다.

델 몬테 추기경의 총애를 받으며 반종교개혁을 주도하던, 종교적 프로파간다의 창작자 카라바조는 그림을 그리지 않을 때면 로마의 거리를 누비고 다니며 충동적으로 폭력을 휘둘렀다. 그는 두 번의 살인 끝에 사형 선고를 받았다. 그의 삶은 성과 속, 죄와 보속의 세상을 신체에 가해지는 폭력과 고통으로 담아냈던 자신의 그림을 고스란히 닮아 있다. 천재적인 재능과 비례했던 반사회적 폭력성은 가톨릭의 엄호로도 구원할 수 없었고, 살인과 탈옥의 대가로 내려진 참수형의 공포는 망령처럼 그를 따라다녔다. 통제 불가의 폭력적 충동은 자신을 나락으로 몰아가 파란만장한 그의 생은 결국 때 이른 객사로 막을 내리고 말

왔다.

인생의 막다른 골목에 선 그는 다가온 종말을 예견했던 것일까? 파국적 상황에 내몰린 채 제작한 그림, 「골리앗의 목을 든 다윗」의 얼굴에는 회한과 연민, 경멸과 후회가 가득하다. 그 눈은 바로 나르키소스를 닮은 젊은 날의 자신의 얼굴이다. 젊은 다윗의 칼날에 참수된 골리앗은 통제력을 상실한 채 날뛰던 지난날에 지친 듯 혹은 체념한 듯 넋이 나가 있다. 그 얼굴은 바로 이탈리아의 10만 리라 화폐에 새겨진 카라바조의 초상이다. 골리앗을 바라보는 다윗의 표정 위로 당나라 재상이었던 장구령張九齡의 시구가 떠오른다.

옛날 품었던 청운의 큰 뜻은 宿昔青雲志
이제 다 어긋난 백발 신세네 蹉跎白髮年
누가 알았으리요 거울 속에서 誰知明鏡裏
얼굴과 그림자가 서로 딱하게 여길 줄이야 形影自相憐

　　　　　　　　—「거울에 비친 백발을 보며 照鏡見白髮」, 장구령

비애와 안타까움이 담긴 시구처럼 이 작품에는 회한이 가득하다. 준엄한 정죄의 자기 처벌적 심정과 참수형에 대한 공포가 모두 투사되어 있다. 그러나 카라바조에게 다시 삶을 살 기회는 주어지지 않았다. 유작 속 다윗과 골리앗의 얼굴은 천재 예술가와 광인의 삶을 동시에 살았던 한 인간의 비극적인 종말을 기록한 자화상이다. 길지 않은 삶을 사는 동안 천재와 살인마의 양극단을 오갔던 그의 이중적인 삶과

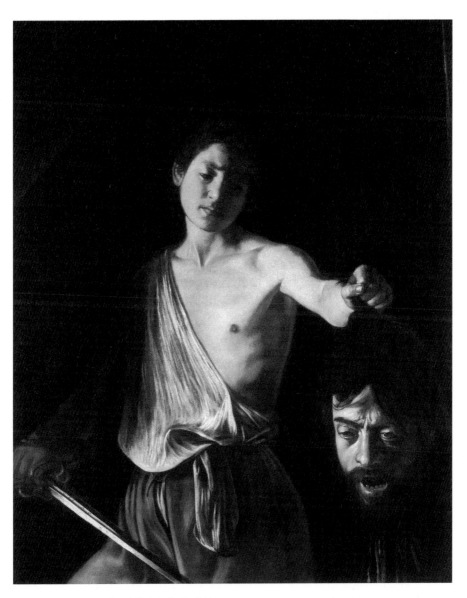

「골리앗의 목을 든 다윗 David with the Head of Goliath」(1607)

그림에 투사된 지속적이고 일관된 폭력성의 흔적은 정신병리학과 관련한 매우 흥미로운 주제를 제시한다.

빛과 어둠의 대립

카라바조의 작품은 신체에 고통과 박해가 가해지는 장면을 압축적인 공간에서 실물 크기로 표현해, 관객에게 눈앞에서 벌어지는 사건을 직접 목격하는 듯한 현장감을 느끼게 한다. 감각적이고 직접적인 표현 방식을 사용한 카라바조의 성화는 프로테스탄트 국가들을 중심으로 번져 가던 반가톨릭 정서를 뒤집어, 대중의 관심을 집중시킬 수 있는 공략 포인트를 이끌어 냈다. 종교 미술의 대중적 보급을 통해 신자를 회복하려던 가톨릭교회와 권력을 과시하려던 절대주의 전제군주들은 카라바조의 주요한 후원자였다. 종교적 교육 기능에 가장 충실한 작품들은 산타마리아 델 포폴로 성당의 체라시 예배당에 소장된 「성 바울의 회심」과 「성 베드로의 십자가형」이다.

「성 베드로의 십자가형」은 하늘에서 쏟아지는 신성의 빛과 승천의 이미지 대신 성인들의 순교와 개종의 순간, 고통받는 신체를 극적인 빛이 조명한다. 또한 「성 바울의 회심」에서 낙마한 바울을 바라보는 관객들은 마치 자신이 말발굽에 깔린 듯한 위협을 느낀다. 그러나 말의 몸체에 반사되어 낙마한 바울의 몸 위로 흘러내리는 빛을 눈으로 쫓으면서, 육신의 눈은 멀었지만 진정한 생명의 빛을 다시 보게 된 바

울의 체험을 생생하게 느끼게 된다.

카라바조는 20대 중반을 지나갈수록 유독 목을 베는 장면을 집중적으로 제작했다. 「홀로페르네스의 목을 치는 유디트」「세례 요한의 참수」 등이 대표적이며, 「메두사」와 「홀로페르네스의 목을 치는 유디트」는 피가 뿜어져 솟구치는 잔혹성의 정점에 있다. 참수 현장이 실물 크기로 묘사된 것을 감안할 때, 어둠을 배경으로 처벌받는 주인공의 모습에서 충격과 공포를 느끼기 충분하다. 그렇다면 참수의 주제가 반복적으로 등장하는 이유는 무엇일까? 카라바조는 폭력적인 범죄 전과로 인해 생전에는 물론 사후에도 뜨거운 논쟁의 대상이었다. 16세기 후반 이탈리아는 정치적 혼란과 전염병, 기아로 인해 폭력이 횡행하던 공간이었지만, 카라바조의 폭력성은 당시의 사회적 혼란을 감안하더라도 일반적인 행동 범위를 훨씬 뛰어넘는다. BBC 다큐멘터리에서 공개한 이탈리아 경찰의 기록에 의하면 카라바조는 6년간 15건의 폭력 전과를 기록했다. 불안한 정신상태가 불특정 다수를 향한 충동적인 폭력과 살인으로 표출된 것이다. 어두운 식당에서 웨이터에게 접시를 던진다든가, 상대방을 등 뒤에서 공격하거나 사소한 일로 결투를 벌여 살인을 저지르는 일도 서슴지 않았다. 이런 범죄는 자신의 이익을 노리고 차분하게 계획된 범죄였다기보다 우발적이고 충동적인 행동이 대부분이었으며, 그 행동의 결과는 자기파괴로 이어졌다.

「성 베드로의 십자가형 The Crucifixion of Saint Peter」(1600)

충동적 폭력성, 적대적 귀인 오류

사회 전반이 불안정하고 폭력이 들끓는 시대였다고는 하더라도, 현존
하는 기록은 그의 범죄 행위가 인지적인 문제, 즉 적대적 귀인 편향성
Hostile attribution bias에서 비롯됐을 가능성을 제기한다. 적대적 귀인 편향
성이란 타인의 우발적 행동을 적대적이거나 자신을 해하려는 의도를
가진 것으로 해석하는 인지적 성향을 말한다. 적대적 귀인 편향을 가
진 사람들은 사회적 상황에 대한 해석과 반응을 비롯해 일상적인 대인
관계에서 타인이 자신을 해하려는 의도가 있다고 해석한다. 사회적 공
격성을 보이는 현대의 청소년에게서도 이런 인지적 오류는 흔히 발견
된다. 특히 학교에서 놀림을 당하거나 가정에서 아동 학대에 노출된
아동은 전반적으로 높은 수준의 피해 의식과 더불어 적대적 귀인 편향
을 갖게 될 가능성이 높다. 이들이 적대적 귀인 편향을 교정할 기회가
없이 성장하면 공격적인 성인이 될 가능성이 높기에 이런 인지적 오류
를 교정하고 치료하는 것이 중요하다. 카라바조의 행보는 이 같은 인
지적 오류를 교정하지 못한 채 성장한 성인의 전형을 보이고 있다. 그
는 1591년과 1592년 두 차례에 걸쳐 살인으로 투옥되어 교수형을 언
도받았으나 탈옥에 성공해서 로마로 도주했다. 여러 차례의 폭력과 살
인 전과에도 불구하고 가톨릭의 지도자들은 탁월한 성화 제작자였던
그에게 지원을 멈추지 않았다. 하지만 카라바조는 반복되는 수감 생활
과 도피 생활이 가져온 극심한 정신적 혼란을 피할 수 없었다. 자신이
행한 살인의 기억들과 다가올 참수의 공포는 그를 불안과 편집증 상태

로 몰았고, 그는 마침내 칼을 차고 신발을 신은 채로 잠을 자야 하는 지경에 이르렀다. 이런 심리 상태를 반영하듯 이 무렵 제작한 그림에선 참수의 환영과 죽음의 냄새가 진동한다.

카라바조의 폭발적이고 예측 불가능한 폭력성, 충동, 분노 조절의 어려움 등은 현대적 기준으로 진단한다면 전두엽의 기능 이상일 가능성이 크다. 충동 조절이 불가능한 행동 장애의 양상은 흔히 전두엽의 자기 억제와 행동 통제 능력 결함과 관련된다. 결국 인지적인 결함에서 비롯된 부적응적 행동인 것이다. 천재적 재능으로 가톨릭 지도자들의 엄청난 지지를 얻어 로마 화단의 슈퍼스타가 됐으나, 이런 사회적 성취에도 불구하고 카라바조의 인지행동의 결함은 스스로를 파멸로 몰고 갔다. 반복되는 폭력과 살인으로 사회적 명예는 허물어졌다. 도주범의 신세로 전락했음에도 폭력적 행동을 중단하지 못하고 되풀이하는 것은 판단력의 심각한 결함과 함께 그에게 통제 불가능한 충동과 폭력성이 존재함을 반증한다.

스스럼없이 규율과 법을 무시하는 반사회적 행동을 하고 타인의 권리와 사회의 안녕을 침해하고 해를 가하는 그의 모습에서 우리는 흔히 사이코패스를 떠올리기 쉽다. 그러나 현대의 정신의학에서는 이런 행동을 보이는 사람을 '반사회적 성격장애'로, 16세 미만 아동과 청소년이 이 같은 증상을 보일 땐 '품행장애'로 진단한다. 정상적인 사람들은 자신의 행동을 조절할 수 있어서 스스로를 불안에 빠트리고 혐오를 유발하는 행동을 반복하지 않는다. 그러나 기록에 의하면 카라바조의 폭력성은 언제 누구를 향할지 예측이 불가능한 것이었고, 술에 취한 상

태에서 상황과 장소를 가리지 않았다. 현실적인 부와 명예를 얻고 안락한 생활을 할 수 있었던 조건에도 불구하고 카라바조의 생은 끊임없는 이동과 도주로 점철되어 있었다. 이는 망상과 환각으로 고통받는 환자들이 치료받지 못하고 방치됐을 때, 현실감각을 상실한 채 생활 장소를 옮겨 다니거나 거리를 배회하고 노숙자로 전락하는 상황을 떠올리게 된다. 그렇다면 그는 사이코패스였다기보다는 천재성에 가려진 정신과적 장애를 앓고 있었던 불운한 사나이였을 가능성이 높다.

인간성의
어두운 그림자

프란시스코 고야

Francisco Goya
1746~1828

비틀린 현실과 우화

예술의 기능은 여러 가지다. 심리학자인 나는 그 중에서 미술 감상을 통한 자기 이해, 치유, 감정의 정화, 그리고 색과 형태를 비롯한 정교한 구도가 전하는 감각적 즐거움, 화가가 전하는 메시지를 수신하는 데 집중하려 한다. 그러나 예술의 세계는 넓고 다양해서, 우리가 다양한 페르소나로 살아가듯, 예술 역시 다양한 얼굴로 나타난다. 마음을 진정시키고 희망의 메시지를 주는 작품이 있는가 하면 충격과 공포를 주고 정신을 각성시키려는 의도로 제작된 작품도 있다. 사회 고발과 현실 비판은 전통적으로 문학과 비평이 담당해 왔다. 스위프트Jonathan Swift나 오웰George Orwell, 골딩William Golding 같은 작가들이 그려 내는 세상의 터무니없음, 교만과 허영, 어리석음과 맹목성은 너무나 현대적이어서 이런 종류의 풍자 소설들이 과거에 쓰인 작품이라는 사실이 믿기지 않을 지경이다. 인간 본성의 어두운 그늘이 만들어 내는 세상의 이면은 시대를 막론하고 비슷한 모습인 것이다.

18세기 말에서 19세기 초에 활동했던 스페인 화가 프란시스코 고야는 불편한 현실에 대한 신랄한 풍자와 비평을 회화의 영역으로 들여

왔다. 고야 이전에는 18세기 영국의 윌리엄 호가스William Hogarth가 세태를 꼬집은 풍자적 미술을 전개해 전 유럽에 대유행을 일으켰다. 궁정화가였던 고야가 사회 비평적 판화집을 제작한 데에는 호가스의 영향도 적지 않아 보인다. 호가스는 결혼이 사랑 대신 돈을 거래하는 방식으로 타락한 세태를 비판하는 것에서 시작해, 인간의 잔인성, 게으름과 중독, 성적 타락, 출세를 위한 야욕과 허영 등을 신랄하게 풍자했다. 그러나 유화와 판화를 포함한 그의 회화는 전반적으로 명랑한 분위기를 띤다. 호가스의 작품이나 여타 풍자소설들이 해학적인 마스크를 쓰고 있다면 고야의 비평적 작품들은 잔혹한 상상력이 더해진 그로테스크한 마스크를 쓰고 나타나 우리를 정색하고 질색하게 만든다. 왕가의 초상화를 그리던 궁정화가 고야는 또 하나의 페르소나, 말하자면 사회 비평가이자 지식인이라는 '부캐'로 등장해 세상의 부조리와 잔혹한 진실, 정신의 그림자를 담아냈다. 그의 화폭은 융이 제시했던 인간 정신의 어두운 '그림자'의 개념에 근접한다. 스페인 종교계의 타락과 지배계급의 무능과 부패, 미신에 사로잡힌 무지몽매한 대중들, 전쟁과 죽음을 불러온 인간의 잔혹성은 충격적이다. 특히 은둔과 칩거 상태에서 제작한 문제작들 「검은 그림」 연작의 기괴함은 공포감에 가까운 충격을 안겨 주는데, 그것은 화가의 와해한 지각 상태와 환영을 반영한다. 어떤 삶을 살았기에, 어떤 시대를 관통했기에 그가 본 광경은 이다지도 참혹했을까?

척박한 산간지대 아라곤에서 태어난 고야는 국가 미술 장학생 선발에서 연거푸 고배를 마시고 서른 살 무렵에야 왕가의 태피스트리 제작

「스튜디오에서의 자화상 Self-Portrait in the Studio」(1785)

을 위한 밑그림을 그릴 수 있었다. 궁정화가가 되려고 애쓰던 시절에는 로코코풍의 화사한 그림들을 제작했다. 젊은 에너지로 가득했던 40대 초반의 그는 이성과 지성, 계몽의 힘을 믿으며 밤을 새워 작업하곤 했다.

「스튜디오에서의 자화상」은 계몽적 지성이 더욱 나은 세상을 인도 하리라 믿었던 시절 고야의 심리 상태를 보여 준다. '이성의 빛이 항상 깨어 있으라'는 계몽주의의 모토를 상징하는 자화상이다. 당시 유행하 던 투우사의 재킷을 입어 둔중한 몸매가 그대로 드러나는 고야의 전 신상은 고상함과 거리가 멀다. 정돈되지 않은 머리칼과 수염으로 덮인 얼굴은 꾀죄죄함을 그대로 보여 주지만, 추함을 상쇄하는 열정과 개성 을 어필하는 진솔성이 엿보인다. 초를 꽂은 모자를 쓰고 스튜디오에서 홀로 밤샘 작업을 하던 중 어느새 창밖으로 동이 트는 모양이다. 스튜 디오로 빛이 쏟아져 들어와 고야는 무대 한가운데 선 주인공처럼 보 인다.

고야는 45세에 마침내 정식 궁정화가가 됐지만, 행운이 문을 열면 불행이 뒤따라오는 법, 이듬해인 1792년, 여행 중 건강 악화로 1여 년 을 심히 앓았다. 매독, 납중독, 그리고 신경이 손상되는 또 다른 병을 앓았을 거라는 추측이 분분했으나, 그는 결국 청력을 상실하고 말았 다. 소리가 사라진 세상에서 고야는 시간과 공간 감각이 교란되는 섬 망과 함께 환청과 환영에 시달리곤 했다. 세상의 정보를 받아들이는 두 개의 문, 청력과 시력 중 하나가 닫혔을 때의 막막함을 무엇에 비유 할 수 있을까? 청력을 상실한 고야의 세계로 환영이 어른거리며 암흑 이 물들어 왔고, 감각기관 퇴화는 그를 불안과 우울의 나락으로 밀어

넣었다. 이 시절 제작한 자화상 속에서 고야는 정장을 입고 스카프로 잔뜩 멋을 냈지만, 힘이 들어간 미간에는 주름이 져 있고 입술은 굳게 다물려 있다. 긴장을 감추려는 듯 경직된 표정에서는 당혹감이 엿보이고 불타오르는 듯한 검은 머리가 고야와 마찬가지로 청력을 상실했던 베토벤처럼 보이게 한다.

궁정화가의 뒷모습, 사회비평가

귀족들은 무지몽매함을 자랑으로 삼고, 학교에는 교육원리가 없으며, 대학은 야만 시대의 편견을 충실히 보관하는 창고일 뿐이다. 군대는 장군투성이지만 동포를 탄압하는 전문가에 불과하고, 주택보다 교회가, 부엌보다 제단이, 속인보다 수도승이 더 많고 헛소리만 한다. 도덕은 농담이고, 법의 진창 속에 빠져 허우적거리는 자들이 입법자라는 환상을 품고 있다. 사법은 법률 수보다 더 많은 판사의 심심풀이고, 경제는 인민을 착취해 왕실 수입을 늘리는 일만 한다. 인간이란 인간은 모두 썩었다. 마하도 마호도 무례하고 파렴치할 뿐이다. 우리는 곧 저 영악한 영국과 프랑스에 잡아먹히리라! 오오, 행복한 스페인, 행복의 나라여!

— 프란시스코 고야, 『로스 카프리초스』 중에서

고야가 냉철한 눈으로 비평한 18세기 말 스페인의 상황이다. 귀족과 왕실, 인민이라는 몇 가지 단어를 적절한 현대어로 대치한다면, 고

야가 비판한 사회는 21세기의 어느 국가를 지칭한다고 해도 무리가 없다. 1799년 고야가 발간한 판화집『로스 카프리초스』의 첫 번째 그림은 당시 유행이던 톱해트top hat를 쓰고 곁눈질하는 고야의 자화상이다. 책의 첫머리를 장식하는 초상화나 자화상은 전통적으로 근엄한 분위기를 풍기기 마련이다. 이에 반해 꼬리가 처진 눈을 가늘게 뜬 그는 관객의 시선을 비껴간다. 정면을 응시하며 자신을 진솔하게 드러내기보다, '나는 세상의 모든 악을 보았다'는 듯 음울한 뉘앙스를 풍긴다.

고야가 수석 궁정화가가 된 해에 제작한 판화집『로스 카프리초스』에는 미신을 믿는 어리석은 사람, 부패한 성직자, 방탕한 귀족, 유령과 마녀 들이 등장하며, 스페인을 망국으로 몰고 간 종교적 악습과 도덕적 타락을 비판하는 80점의 판화가 수록됐다. 제목과 풍자적 설명을 곁들인 판화작품들은 저널리즘의 한 요소인 논평을 곁들인 일러스트레이션과 유사하다. 고야의 판화가 드러내는 그로테스크함은 부자연스럽고 모순적이다. 상식적인 질서가 파괴되어 말할 수 없는 당혹감과 충격, 섬뜩한 느낌을 준다. 또한 캐리커처를 사용해 끔찍한 시각적 상상력을 전개한 방식은 어두운 낭만주의dark romanticism를 대표한다. 고야는 이 위험한 사회비판집의 출간 의도가 현실의 부패상과 타락한 관습을 비판함으로써 우매한 대중들을 교화하고 이성적 사회를 건설하기 위함이라고 권력자들에게 말했다. 하지만 '카프리초스'는 변덕과 즉흥적 쾌락의 추구라는 의미에 더해 규칙에 얽매이지 않고 자유롭게 그린 그림이라는 의미가 있다. 이성과 질서, 준법 등을 강조하던 신고전주의에 대한 반발이자 제도권에 반항하는 데카당트한 성격을 물씬 풍긴

「카프리초스 제1번 프란시스코 고야, 화가Capricho No. 1: Francisco Goya y Lucientes, Painter」(1799)

다. 당시에 유행하던 낭만주의 음악 역시 주관적 감수성, 즉흥적 상상력, 개성과 자유라는 '카프리치오'나 '판타지' 등의 제목을 선호하며 낭만주의적 가치들을 표방했다. 고야의 화풍 역시 수학적 규칙의 원근법과 균형 잡힌 구도 등 정확한 선line의 사용을 중시했던 신고전주의의 미학적 질서를 배격하는 것을 볼 수 있다. 예술사를 관통하는 전통은 사실상 정확한 선의 사용에 있었다. 하지만 고야는 이에 동의하지 않았다. 1792년 마드리드의 예술대학에서 가르칠 당시 고야가 한 발언에서 그의 관점을 확인할 수 있다.

"자연에 직선이 어디 있단 말인가. 화가들은 자연의 어디에서 직선을 보는 것인가. 내가 보는 것은 오직 빛의 덩어리나 모호한 형체의 덩어리들뿐이다. 내 눈에는 직선이 보이지 않는다."

무의식의 세계

이성이 잠들면 깨어나는 괴물들의 세상, 인간의 구석진 그림자, 지옥과 같은 기괴함을 담은 이 판화집은 마치 판도라가 열어 버린 상자와도 같아 보인다. 「이성이 잠들면 괴물이 나타난다」는 판화집의 정수를 담은 선언적 작품이다. 무지를 상징하는 박쥐와 어리석음을 상징하는 부엉이 들은 어둠 속에서 엎드려 잠든 남자 위로 날아오르며 그의 정신을 잠식한다. 엎드린 남자의 팔 뒤쪽에 있는 부엉이는 마치 잠든 남자를 깨우려는 듯, 말을 거는 듯, 그를 향해 펜을 내민다. '잠'은 '꿈'이

라는 상반된 뜻으로도 해석될 수 있어, 잠든 남자는 꿈을 꾸고 있는 것으로 볼 수 있다. 깨어 있는 이성의 힘을 강조한 계몽주의적 정신이 담긴 이 도판의 전체 주석은 다음과 같다.

이성이 유기한 상상력은 불가능한 괴물을 낳는다 : 이성과 연결된 상상력은 예술의 어머니며 예술이 가진 경이로움의 근원이다. (imagination abandoned by reason produces impossible monster : united with it, she is the mother of arts and source of their wonder.)

예술이란 상상력과 결합한 이성에서 탄생하기 때문에 이성을 옹호하며 상상력을 엄격하게 제한해서는 안 된다는 서술이다. 이성의 규제를 벗어난 상상력과 환상의 세계에 대한 탐색으로 해석한다면 이 작품은 낭만주의에 대한 옹호로 읽힌다. 이 경우에 괴물은 공포를 유발하는 반면 창조적 통찰력을 불러일으킨다는 점에서 숭고미를 지닌 환영받을 만한 것이다. 상상력이 낳은 괴물이란 주관적이고 예술적인 상상력, 융이 제기했던 내면의 그림자, 무의식의 세계로 연결된다. 고대 신화와 예술을 연구함으로써 정신의 기원을 탐색했던 니체를 비롯한 프로이트와 융 등의 정신분석학자들은 인간 행동의 많은 부분이 의식에 가려져 드러나지 않는 부분, 다시 말해 무의식적인 동기에서 비롯된다고 생각했다.

19세기 초의 지성사는 계몽주의적 이성과 지성 편향으로 전개됐는데, 그에 대한 반작용으로 욕망과 감정을 해방시켜 제자리에 돌려놓으

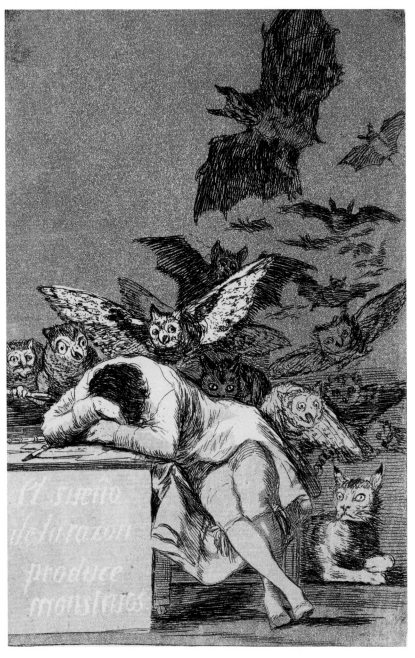

「이성이 잠들면 괴물이 나타난다 The Sleep of Reason Produces Monsters」(1799)

려는 낭만주의 운동 역시 전개되고 있었다. 이는 인간 내면의 무의식과 의식 세계의 이중구조를 제기한 프로이트의 논리로 이어진다. 프로이트는 감정과 무의식이 이성적 의지에 앞서는 인간 행동의 기본 동인임을 주장했고, 정신분석 치료의 목적은 이성에 억압당한 감정과 무의식을 해방하는 것에 있었다. 심리학 치료는 나아가 개인의 잠재력을 발휘하고 성장할 수 있도록 돕는 것이다. 억압된 무의식이 인식의 영역으로 진입할 때 예술은 명징한 자기 인식을 위한 길잡이로, 또한 자기 완성을 지향하는 나침반으로서의 기능을 담당해 왔다.

이런 주장과 궤를 같이했던 19세기 낭만주의 예술가와 상징주의 예술가 들은 미지와 신비의 세계, 어둠, 밤, 아프리카로 상징되는 상징주의적 기법을 통해 내면의 심연과 무의식을 표현하곤 했다. 그런 견지에서 보자면 고야의 풍자적 판화작품들은 정신의 그림자를 직면하는 작업이다. 그러나 최초의 심리학자를 자처했던 니체는 또한 "당신이 심연을 들여다볼 때 심연 역시 당신을 들여다본다"는 사실을 경고했다. 고야가 말년에 그의 저택 벽면에 그렸던 「검은 그림」 연작은 바로 그 심연에 사로잡힌 화가의 영혼이 본 세상이었던 것이다.

지난 세기 동안 무의식은 과학적 검증이 불가능하다는 이유로 행동과학으로서의 심리학 영역 밖으로 밀려나 있었다. 그러나 현대의 세련되고 정교하게 설계된 심리학 연구의 결과들은, 감정과 무의식적 욕망이야말로 인간의 사고와 행동을 결정하는 기본적 동인임을 속속들이 밝히고 있다. 경제적 의사결정을 연구하는 심리학자 카너먼Daniel Kahneman과 사회심리학자인 윌슨Timothy D. Wilson을 비롯한 여러 분야의

심리학자는 인간의 행동과 의사결정 과정이 내적 정서 상태와 환경적 자극의 복합 작용에 의해 부지불식간에 영향을 받는다는 사실을 밝혀냈다. 사회심리학자인 바그John Bargh는 손에 닿는 온기가 타인에 대한 인상 형성에 영향을 미친다는 사실을 검증한 '차가운 커피 실험'으로 유명하다. 신체의 온도가 정서의 온도에 영향을 미치는 일관적 현상을 발견한 그는 인간에게 자유의지란 없다고까지 주장한다.

정신의 심연에 발 들여놓기

1808년부터 1814년까지 이어진 나폴레옹 침략전쟁의 참상을 목도한 결과, 고야는 심연의 밑바닥으로 가라앉았다. 나폴레옹과 계몽주의를 표방하는 그의 대리인들이 우상과 미신에 빠져 있던 스페인을 개혁하는 듯했지만, 스페인 민중의 처절한 저항 끝에 페르난도 7세가 스페인 왕정으로 복위했다. 그리고 사회는 종교재판을 비롯한 온갖 구태로 회귀했다. 프랑스 침략기에 벌어진 적과 아군의 구분 없는 야만적 폭력과 광기의 현장은 영국 사상가 홉스Thomas Hobbes의 말처럼 그야말로 "만인의 만인에 대한 투쟁"이자 "인간이 인간에게 늑대인" 참상이었다. 고야는 인간에게서 볼 수 있는 모든 악과 광기를 목격했고, 그에 따라 인간 혐오도 깊어졌다. 그는 스페인 왕정복고로 인해 정치적으로 불편한 입장이 됐고, 건강도 악화되어 마드리드 외곽의 외딴 주택을 구입했다. 그리고 '귀머거리의 집quinta de sordo'이라 명명한 그곳에서 은둔 생활

「자화상 Self-Portrait」(1815)

을 시작했다.

　1815년의 자화상에는 청각을 상실한 상태에서 사회로부터 고립되고 정신적 위기에 놓인 고야의 피로감과 불안감이 드러난다. 바로크적 테네브리즘을 사용해 배경을 암흑으로 처리한 이 자화상은 어둡고 긴장된 분위기를 풍기는데, 특히 깊은 우물 같은 그의 눈은 의심과 불안으로 굳어 있다. 계몽주의자를 자처하며 이성의 힘을 믿던 시절, 실눈으로 세상을 보던 그는 이제 편집증적 의심과 불안이 고인 시선으로 정면을 응시한다. 검붉게 표현된 피부는 불길한 분위기를 풍기고, 오래 앓은 환자의 피로감이 화면 밖으로 번져 나오는 듯하다.

회의와 허무, 고통과 자학의 「검은 그림」

고야는 더는 촛불을 밝히고 밤샘 작업을 하던 15년 전의 화가가 아니었다. 지각적 능력이 와해되고 회화의 구성 기법은 쇠퇴해 갔다. 세상의 악하고 끔찍한 일들을 너무 많이 목격한 그에게는 이제 병들어 죽음을 기다리는 시간만 남았다. 귀머거리의 집에 스스로 갇힌, 한때의 계몽주의자는 기분 나쁜 꿈을 꾸듯 허무주의적인 암흑세계를 봤다. 니체의 경고처럼 괴물을 쫓다 괴물이 되어 버린 것일까? 그가 말년에 은둔 상태에서 제작한 「검은 그림」 연작은 밤바다를 항해하는 영혼이 본 환각과 환영의 이미지로 가득하다. 빛과 색채가 제거되어 「검은 그림」이라 불리는 14점의 그로테스크한 벽화에 그는 구체적 제목을 부여하

「개」The Dog」(1819~1823)

지 않았다. 이 작품들은 그의 사후에 발견되어 스페인 프라도미술관에 소장됐다.

「검은 그림」 연작 중 다르게 그려진, 자화상이라 할 만한 작품이 2점 있다. 「개」는 언덕을 오르는 듯 혹은 구덩이에 묻힌 듯 머리만 내놓은 개가 간신히 고개를 들어 높은 곳을 올려다보고 있다. 구원을 기대하는 것일까? 그러나 그 어디서도 구원의 손길이 내려오거나 그를 구덩이에서 끌어 올려 줄 일은 일어나지 않을 것 같다. 하늘과 땅 사이에 홀로 남은 듯, 개의 무력하고 절망적인 모습은 담담하고 설득력 있게 고야의 심리 상태를 대변한다. 화면 상단은 엷은 금빛으로, 하단은 짙은 갈색으로 수평 분할되어 하늘과 땅을 구분하고 있다. 놀라울 만큼 현대적이고 미니멀리즘적인 그림이다. 세상에서 물러나 마지막까지 창작에 전념하던 고야가 환각과도 같이 기록한 파노라마는 인류에 대한 회의와 허무주의를 담고 있다. 그로테스크하고 알 듯 말 듯한 풍경은 자본주의와 세계대전이 변화시킨 인간의 영혼과 닮았고, 혼돈의 미래 사회를 내다본 듯하다.

그러나 무엇보다 충격적인 그림은 공포에 질린 채 자식을 잡아먹는 백발 광인의 모습이 담긴 「아들을 잡아먹는 사투르누스」라는 작품이다. 고야의 아내 호세파는 스무 번의 임신을 하고 여덟 명의 아이를 낳았지만, 모두 죽고 하비에르만 살아남았다. 당시의 높은 유아사망률을 감안하더라도 고야의 극단적인 개인사는 이 작품에 대한 각별한 해석을 낳는다. 사투르누스는 농업을 관장하는 시간의 신으로, 그리스신화에 등장하는 크로노스의 로마식 이름이다. 서양미술사에 자주 등장하

「아들을 잡아먹는 사투르누스」 Saturn Devouring His Son」(1819~1823)

는 그는 뒤로 물러나길 거부하며 영원히 현재에 머물고자 하는 시간의 상징이다. 권력을 빼앗길까 두려워 자신이 낳은 아들들을 잡아먹는 크로노스는 작품 속에 주로 낫을 든 노인의 모습으로 등장한다. 이 작품은 크로노스 신화가 가진 도상학적 특징이 충분치 않기에, 백발 광인은 사투르누스가 아닐 수도 있다. 어쩌면 한 명을 제외한 모든 자식을 잃은 자신에 대한 뼈아픈 자책이 아닐까 싶다. 무엇보다도 「아들을 잡아먹는 사투르누스」의 패닉 상태에 빠진 눈빛이 시선을 사로잡는다. 스스로도 자신이 소름끼치고 경악스러운 것이다. 그런데도 멈출 수 없다. 영아살해와 식인풍습은 우리가 알고 싶지 않고 보고 싶지 않은 속성이지만, 우리는 보고 말았다. 자식을 잡아먹는 스스로가 끔찍한 사투르누스의 공포에 사로잡힌 시선은 내면의 어두운 본능을 대면하는 우리 자신의 시선이다. 영아살해는 선사시대부터 집단 생존의 필요에 의해 벌어져 온 동물적 본능이고, 현대의 문명사회에서조차 심심찮게 마주치는 야만적 원초성이다. 진화생물학은 영아살해가 자행되는 이유가 태어난 자녀의 현재가치와 미래가치를 비교하는 본능적 동기에서 비롯된다고 설명한다.

독일의 낭만주의적 화풍을 대표하는 카스파르 다비트 프리드리히 Caspar David Friedrich는 "육체의 눈을 감아 버리면 영혼의 눈으로 먼저 그림을 볼 수 있을 것이다. 그리고 어둠 속에서 봤던 그것을 일광 아래 놓아 바깥세상 다른 사람들의 내면을 움직이게 하라"고 했다. 프리드리히가 고야를 염두에 두고 이런 말을 했을 리는 없겠지만, 고야의 행보는 그의 선언과 맞아 떨어진다. 미신과 종교재판의 관습에 휘둘려 인

간성이 말살된 세계를 견뎌 냈고 지성의 힘을 믿었건만, 전쟁의 폭력과 야만에 휩쓸린 암흑시대를 목도한 그에겐 인간 혐오와 허무만이 남았다. 인간의 본성을 회의적으로 바라보고 현대인을 성찰케 하는 고야의 사회 비평은 그만의 독보적 세계다. 영국의 시인이자 화가였던 블레이크는 다음 선언으로 낭만주의 화가들을 사로잡고 있던 관념을 함축적으로 보여 준다. "나는 하나의 시스템을 만들어야 한다. 그렇지 않으면 다른 시스템의 노예가 될 것이다." 고야는 말년에 프랑스 보르도로 망명해 5년간 생활한 뒤 1828년, 그곳에서 외국인으로 사망했다.

자기애의
초상

귀스타브 쿠르베

Gustave Courbe
1819~1877

21세기적 셀피의 자아

소셜미디어 시대가 본격적으로 전개되기 시작한 것은 약 15년 전이다. 21세기적 삶의 방식이 되어 버린 소셜미디어는 전 지구적 연결을 가속화했고 우리 삶의 양태도 바꿔 놓았다. 인터넷을 통해 하루에도 수십만 건의 셀피가 포스팅되며 서로의 존재를 확인하고 확인받는 이 시대는 급기야 우리 영혼의 모습도 바꾸어 놓고 있다. 셀피로 존재를 증명하는 초밀접 연결성이 가져온 편의는 무수하다. 20세기였다면 빛보지 못했을 수많은 재능이 기회를 얻어 세상의 중심으로 나올 수 있게 됐고 그로 인해 세상의 가치가 다양해졌다. 제도권 언론과 방송매체는 기존의 권위가 약화됐고, 야망을 가진 이가 세상의 관심을 한 몸에 받을 방법은 다양해졌다. 대중문화와 예술 분야뿐 아니라 고도의 전문성을 담보로 한 분야조차도, 생산자와 소비자를 가늠하는 기준은 콘텐츠 생산 역량과 결합한 '성공을 향한 욕망의 여부'일 뿐이다. 스스로 성공의 기회를 만들 수 있는 1인 미디어 시대에 콘텐츠가 다양화되는 속도는 개개인의 욕망의 크기와 비례한다. 화려하고 즉각적인 자기 연출은 성공적인 사회생활의 필수 조건이고, 시각적 이미지로 어필하

는 셀프 브랜딩은 21세기의 중요한 덕목이 됐다.

이런 풍경 속에서 두드러지는 마음의 변화는 시끌벅적한 자기선전과 비대해지는 자기애다. 즉각적인 대중의 평가와 환호는 도파민 시스템을 자극하고 자아를 비대하게 만들기 십상이다. 대중의 관심을 먹고 비대해진 자아상은 연못에 비친 나르키소스의 환영처럼 실체 없는 허상이기 쉽다. 자기 이미지와 사랑에 빠져 버린 나르키소스는 파국적 결말을 맞았다. 실생활 데이터에 기반한 많은 심리학 연구들은 소셜미디어상에 셀피를 포스팅하는 행위의 강도와 자기애의 상관관계를 지적한다. 그러나 셀피 포스팅이 자기애의 원인을 의미하는 인과관계에 있는 건 아니다. 심리학적으로 자기애는 자신의 외모와 능력에 대한 과도한 자신감과 만족감, 그리고 이를 과시함으로써 관심과 존경을 받고자 하는 성격특성을 의미한다. 그러나 이는 과도한 자존감의 표현과는 다르고, 반대로 빈약한 자존감을 보완하기 위한 행동도 아니다. 자기애가 강한 사람은 자기 확신에 차 있고, 자신이 틀릴 수도 있음을 인정하지 않는다. 그들은 자기중심적이라는 사실을 기꺼이 인정하면서도 대중의 관심과 존경을 원한다. 사회적 관계 속에서 적절하게 기능하고 타인에게 해가 되지 않는다면, 건강한 자기애는 이 험한 세상을 헤쳐 나가게 해줄 든든한 전투복과도 같을 것이다. 그러나 공감 능력이 결핍되어 타인을 이용하고 과대망상에 가까운 자아상을 가진 병적인 자기애는 세상을 소음으로 채우고 타인의 영혼을 좀먹는다.

끊임없이 자기 이미지를 업데이트하며 허세와 과시로 유명세를 얻으려는 시도는 19세기에도 존재했다. 스스로 "프랑스에서 가장 자랑

스럽고도 가장 오만한 사람"이라고 주장한 귀스타브 쿠르베의 자화상은 나르시시즘의 정의를 한눈에 보여 준다. 프랑스 사실주의의 선구자 쿠르베는 종종 의도된 스캔들을 일으켜 노이즈마케팅으로 활용했을 뿐 아니라, 자기애를 흠씬 발산하는 자화상을 신속하게 업데이트하면서 유명세와 인지도를 키웠다. 그리고 반체제의 기치를 높이 든 자신에게 쏟아지는 비난에 대항해 체제 전복적인 이미지를 제작하고 천재 예술가의 고고한 이미지를 만들어 내 고양된 자존감을 유지했다. 자화상의 분석을 통해 본 그는 시대를 앞서 21세기 셀피적 자기애를 구현했던 선구자다.

심리학자 트웬지Jean M. Twenge와 캠벨W. Keith Campbell은 비대해진 자기애가 유행처럼 번져 가는 현상을 연구한 전문가다. 그들의 진단에 의하면, 자신이 특별한 존재임을 인식하도록 양육된(1980년대 이후 출생한) 구성원들은 튼튼한 자기애로 무장하게 되고, 그들이 소셜미디어 시대에 돌입해 포스팅에 대한 즉각적인 긍정강화(좋아요와 구독)를 엔돌핀의 공급원으로 삼게 됐을 때, 소셜미디어는 유명세를 획득하기 위한 아레나로 변했다는 것이다. 자기애로 충만한 개인들은 명성을 향한 야망, 사회적 위계의 꼭대기를 향한 야망의 날개를 펼친다. 자발적 스타로 거듭나기 쉬운 시대를 살아가는 자기애 강한 사람들은, 자기라는 신념을 실현하기 위해 기만적이고 파괴적인 행동도 서슴지 않는다. 이런 현상의 이면에 자리하는 건 타인에 대한 공감 능력의 쇠퇴다. 일례로, 인디애나대학교의 심리학자 콘래스Sara Konrath는 최근 30년간(1979년부터 2009년까지) 1만 4,000명의 미국 대학생들을 대상으로 연구한 결과

공감 능력이 과거에 비해 40%가량 감소했다는 결론을 내렸다. 2000년 이후 대학을 다닌 세대가 역사상 가장 경쟁적이고 자기중심적이며 도취적 자신감이 넘치는 개인주의적 세대라고 진단한 콘래스는 이들을 'Me generation미 제너레이션'이라고 명했다. 이를 한국 사회에 적용해도 무리가 없다. 예술가의 경우, 창작품과 더불어 미학적 연출을 거친 자기 이미지를 브랜딩하는 것은 예술 활동의 본질적인 부분일 수 있다. 하지만 그/그녀가 가진 예술적 본질과 연출된 이미지 사이에 있기 마련인 '거리'가 지나쳐 '괴리'가 될 때 문제는 생겨난다. 셀피로 통칭되는 자기 이미지의 복제와 자기애의 상관관계를 적용해 보자면 다양한 코스튬플레이를 통해 열정적으로 다수의 자화상을 제작해 자기선전에 열정적이었던 쿠르베는 두 세기를 앞선 'Me generation'의 선구자였다.

낭만주의적 자화상, 절망적인 남자의 몸부림

프랑스혁명으로부터 30년이 지난 후, 스위스와 국경을 마주한 쥐라산맥 자락의 오르낭 지역에서 부농의 아들로 태어난 쿠르베는 어려서부터 취미로 그림을 그렸다. 성인이 되어 파리로 상경한 후 법학을 전공했으나 결국 방향을 선회해 화가가 된 그는, 초기에 낭만주의적 화풍의 그림을 그렸고 자타가 공인하는 자신의 매력을 다양한 자화상에 담았다.

쿠르베는 1842년 그의 나이 23세에 제작한 「검은 개를 데리고 있는 자화상」으로 2년 후 살롱에 데뷔했다. 풍경화나 역사화도 아니고 타인의 초상화도 아닌 자화상을 데뷔작으로 출품했다는 사실에서 남다른 자신감과 자기 확신을 엿볼 수 있다. 그림 속 그는 고향인 알프스의 쥐라산맥을 닮은 배경을 뒤로하고, 책과 지팡이를 소품으로 둔 채 고급스러운 의상을 입은 멋쟁이의 모습이다. 늘어뜨린 장발 위로 모자를 쓰고 역광을 받으며 눈을 내리깐 그는 자신의 매력을 뽐내고 있다.

그는 가족에게 보낸 편지에, 이 그림이 살롱의 좋은 위치에 걸리는 영예를 누렸고 성공적으로 데뷔했다고 썼다. 사실 그는 20세에 파리에 도착한 날부터 엄청나게 마셔 댄 외상 술 때문에 소송을 당했을 정도로 가난했고, 보들레르의 도움을 받아 허위로 서류를 작성해 궁핍한 화가들에게 주는 정부 보조금을 받아 생활했다. 그럼에도 불구하고 데뷔 자화상에서 고급 의상을 입은 멋쟁이로 자신을 꾸며 냈다. 「상처 입은 남자」에서는 피를 흘리며 나무에 기대어 누워 있는데, 고통받는 자의 표정을 하고 있기보다 매혹적인 자태로 휴식을 취하는 것 같다. 여전히 반쯤 뜬 눈으로 나른하고 유혹적인 표정을 띤 자화상은, 내상을 입은 자아라기보다는 피상적인 이미지에 몰입한 나르시시즘의 혐의를 짙게 풍긴다.

그러나 정치적 혁명으로 들끓던 당시의 파리 한가운데서 무정부주의자와 사회주의자 들과 교류하면서, 체제가 전복되는 현장을 체험하던 그는 점차 역사의 변혁을 주도하는 평민들의 힘을 믿게 됐다. 그리고 종전의 낭만주의적 화풍도 무미건조하고 사실적으로 변해 갔다. 그

「검은 개를 데리고 있는 자화상Self-Portrait with a Black Dog」(1842)

「상처 입은 남자The Wounded Man」(1844)

리하여 특정 계급의 영웅적 서사나 화려한 생활상이 주를 이루던 그림을 버리고 노동자의 범속한 일상, 채석장의 풍경과 농민의 일상, 추함과 에로틱함 등을 건조하고 현실적으로 그렸다. 대리석 조각을 닮은 여인의 신고전주의와 역사적 환상의 낭만주의가 유행하던 시절에 냉정한 현실 인식을 독려하는 그림을 그리던 그는, 부르주아를 저주하고 예술적으로 성공한 동료를 모욕하는 등 강한 정치적 성향으로 논란을 일으키곤 했다. 당시 쿠르베는 자신의 그림으로 세상을 개혁할 수 있다고 믿었고, 스스로를 위대한 화가라고 생각했다.

쿠르베는 나폴레옹을 완강하게 비판하며 사회주의 철학자였던 푸루동Pierre-Joseph Proudhon을 멘토로 삼고, 보헤미안 비평가이자 시인이었던 보들레르를 도와 좌파 잡지를 출간했다. 공황 상태에 놓인 남자의 얼굴이 클로즈업되어 프레임 밖으로 뛰쳐나올 듯한 자화상「절망적인 남자」는 낡은 체제의 프레임에 갇힌 지식인의 정신적 좌절을 상징하고 있다. 갇힌 현실에 경악하고 좌절하는 심정을 호소력 강하게 전달하는 이 자화상은, 위엄 있는 자세로 사회적인 지위를 과시하거나 대중에게 영합하려던 이전 세대 자화상들과는 완연히 다르다. 하지만 흥미롭게도 정작 쿠르베가 그려 낸 많은 자화상에서 그는 실제 모습이 아닌 환상의 인물로 등장한다. 첼로를 전혀 연주할 줄 모르면서 첼리스트로 등장하고, 렘브란트가 그랬듯 티치아노를 흉내 내 위엄 가득한 대가의 모습으로 자신을 그리기도 했다. 또한 조각에는 손도 대지 않았음에도 돌을 조각하는 조각가로 등장하거나, 상처 입은 연인의 모습으로도 등장한다. 화가들이 자화상을 그린 대개의 의도가 화가로서의

자신을 대중에게 각인시키려는 노력이었다면, 당대의 유행을 따른 쿠르베의 자화상은 그 전형에서 벗어난 것으로 보인다. 또한 그것은 현대적 의미의 '관종'과 유사해 보이는 행위고, 진실한 내적 자아에 대한 고민이라든가 자기 예술에 대한 철학은 쉽게 찾아볼 수 없다.

가장 많은 이야기를 담는 '눈'은 자화상에서 가장 정성 들여 그려지는 부분이다. 삶의 본질을 전하는 렘브란트의 관조적인 눈, 파토스로 가득한 카라바조의 눈, 영웅적 자의식이 넘치는 뒤러의 눈, 내면의 감정을 파노라마처럼 펼쳐 내는 실레의 눈은 얼마나 많은 이야기를 우리에게 건네는가. 흥미롭게도 쿠르베는「절망적인 남자」를 제외한 대부분의 자화상에서 도취된 듯한 표정으로 눈을 반쯤 감고 있거나 오만한 표정으로 눈을 반쯤 뜨고 아래를 내려다보고 있다. 그 자신은 세상의 진실을 그리는 사실주의자고 세상을 변혁할 수 있는 화가임을 자랑했지만, 자신을 향한 그의 시선은 어쩐지 나른한 분위기를 풍기며 눈을 절반쯤 감고 있다(또는 절반만 뜨고 있다).

그의 정치 성향에 대한 기득권과 대중의 적대감은 대단했고, 그것은 예술에 대한 혹평으로 연결됐다. 그의 악명이 높아 가던 시절에 보란 듯이 제작한「파이프를 문 자화상」은 특히나 흥미롭다. 화면에 붙을 듯 클로즈업된 얼굴은 창백하고, 파이프를 입 한쪽으로 문 그는 취해 있거나 몽상에 빠진 듯이 보인다. 골초로 유명했던 쿠르베는 보들레르의 시를 읽으며 아편을 피우곤 했다. 배경은 암흑이고 조명을 받은 그의 얼굴만 희미하게 빛나는 이 자화상에서 아편에 취한 듯한 그의 눈은 거의 감겨 있다. 아편이나 담배가 아니라면 사상에 취한 것

「절망적인 남자The Desperate Man」(1844~1845)

이었을까? 쿠르베는 당시 푸루동, 샹플뢰리 등의 급진적인 좌파 지식인과 보들레르 같은 보헤미안 예술가들과 어울려 지냈다. 그들은 이 자화상을 오만함과 독특한 개성, 제멋대로 방종한 쿠르베의 이미지를 담은 그림이라 평했다. 십자가에 못 박힌 예수와 비슷한 머리 각도가 특징인 이 그림은 곧 쿠르베의 상징이 됐고, 프랑스에서는 「파이프를 문 그리스도」라고 조롱받았다. 자화상을 그려 달라는 요청에 그는 종이 위에 파이프 하나를 그려 주고 선 "쿠르베 ─ 이상도 없고 종교도 없음"이라고 쓰곤 했다. 다른 '코스프레' 자화상과는 달리 이 그림은 온전히 자신을 그렸는데, 이 자화상에 대해 그는 "열렬한 광기의 초상이며 고행의 초상이다. 자신이 가진 모든 소양과 다름없는 어리석음, 그것에 환멸을 느낀 사내의 초상이며 끝까지 매달릴 자신만의 원칙을 찾고자 하는 인간의 초상"이라고 설명했다. 그러나 그는 새롭고 더 나은 의미로 윤색하고자 이 자화상에 대한 설명을 매번 다시 쓰곤 했다. 그의 과격한 정치적 주장과 허세 가득한 자기선전에 잇따른 사회적 공격을 직면할 때마다 그는 보란 듯이 자화상을 제작해 방어했다.

「파이프를 문 자화상 Self-Portrait with Pipe」(1848~1849)

거대하게 팽창된 자아

영국의 미술평론가 커밍Laura Cumming은 쿠르베의 특징을 거대함이라는 단어로 요약하며 우렁찬 목청과 왕성한 식욕, 음주, 기력, 그리고 조롱거리가 됐던 붉은색으로 쓴 과도한 서명을 예로 들며 그의 허세를 지적한다. 위대한 신처럼 그린다고 선언했던 자신감과 과도한 자기애는 종종 크기의 거대함으로 표현된다.

「오르낭의 매장」과 스스로 자기 예술의 집대성이라 지칭한 작품 「화가의 작업실」이 그 일례다. 1848년 프랑스 왕정을 무너뜨리고 제2공화국이 탄생하는 정치적 변혁을 목격한 이후 그의 사실주의적 화풍과 정치적 신념에 대한 확신은 다소 과격해졌다. 그림의 주제도 그러했지만, 그림의 크기가 그 사실을 증명한다. 폭이 700cm, 높이가 300cm에 이르는 「오르낭의 매장」은 고향 오르낭의 마을에서 벌어지는 장례식 장면을 묘사하고 있다. 전통적으로 이렇게 거대한 작품은 왕과 군주, 귀족계급, 교황이나 성인 들의 서사를 담거나 환상적이고 미화된 역사적 순간을 묘사하기 마련이었지만, 쿠르베는 과감하게도 주인공도 없고 계급도 없는 시골의 장례식 풍경을 산만하게 그려 놓았다. 이 작품은 자크루이 다비드Jacques-Louis David가 제작한 웅장하고 화려한 「나폴레옹의 대관식」과 대비를 이룬다. 「나폴레옹의 대관식」에서는 등장인물 200여 명의 시선이 나폴레옹을 향해 있어 주제에 대한 뚜렷한 집중이 있는 반면, 「오르낭의 매장」에

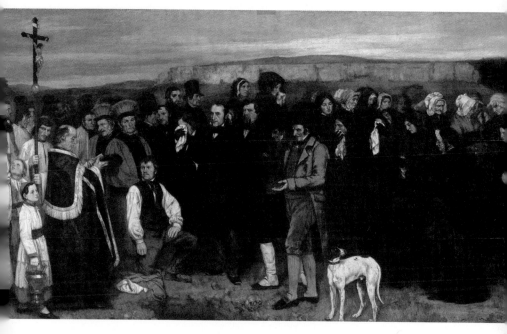

「오르낭의 매장 A Burial at Ornans」(1849~1850)

「화가의 작업실 The Painter's Studio」(1854~1855)

서는 장례식 참가자들을 아우르는 특정한 구심점 없이 각자의 주의가 흩어져 있다. 여기엔 역사의 변혁을 주도하는 평민들의 삶을 가시화함으로써 계급의 구분을 허무는 의도가 담겨 있다. 그리고 등장인물들이 수평으로 나란히 서 있는 구도는 연대를 나타내는 것으로, 천상의 구원이라는 기독교의 전통적인 이상 대신 지상에서의 연대를 뜻한다.

쿠르베가 이 작품을 역사화라 주장하면서 살롱에 출품하기 1년 전, 노동자들의 평범한 저녁 시간을 묘사한 「오르낭에서의 저녁 식사 후」라는 작품이 살롱에서 2등 상을 수상하면서 신고전주의의 노장 장오귀스트도미니크 앵그르Jean-Auguste-Dominique Ingres와 낭만파의 거장 외젠 들라크루아Eugène Delacroix로부터 뜻밖의 찬사를 들었다. 자기 예술에 대한 확신을 심어 준 이 사건을 계기로 그는 「오르낭의 매장」과 「화가의 작업실」을 포함해 14점의 작품을 1855년 파리 만국박람회에 출품했으나, 주최 측은 과도한 크기인 데다 회화의 전통 문법을 파괴한 두 작품의 전시를 거절했다. 그러자 쿠르베는 후원자였던 브뤼야스의 지원으로 박람회장 맞은편에 임시 전시장을 짓고 '사실주의의 전시관Pavilion of Realism'이라는 이름으로 최초의 개인전을 개최했다. 화가의 독립성을 주장해 온 그의 결기를 보여 주는 혁신적인 시도였다.

「화가의 작업실」은 「오르낭의 매장」에 맞먹는 크기도 상식 밖이려니와 '7년간의 예술 생애의 추이를 결정한 현실적 우화'라는 허장성세 가득한 부제가 그의 자기애를 단적으로 말해 준다. 나르시시즘과 자기중심성을 한눈에 드러낸 이 거대한 작품의 화면은 세 부분으로 나뉜다. 화가인 자신을 중심으로 자신이 호의를 갖고 있는 사람들을 오른

쪽에, 그렇지 않은 사람들을 왼쪽에 배치했다. 중앙에는 그림을 그리는 자신과 그를 흠모하는 어린아이, 강아지, 나신의 모델이 등장하고, 화면의 오른쪽에는 자신을 지지했던 좌파 지식인과 문인 들이 등장한다. 그중에는 그가 독립 전시관을 지을 수 있도록 후원한 브뤼야스를 비롯해, 자신의 멘토였던 프루동, 샹플뢰리를 비롯해 보들레르도 등장한다. 한편 왼쪽에는 그가 혐오했던 사람들을 배치했는데, 공화정을 허물고 다시 황제가 된 나폴레옹 3세를 밀렵꾼의 모습으로 등장시킨 게 인상적이다. 살롱에 받아들여지지 못한 작품이었지만, 들라크루아는 이 작품의 독특성을 인정했다.

오만하고 제멋대로인 방종의 화가

화구를 등에 지고 마차에서 내린 쿠르베, 그리고 그를 마중 나온 후원자 브뤼야스와 그의 하인 칼라스가 등장하는 이 유명한 작품의 제목은 「만남」이다. 무엇보다도 이 작품에는 예술가인 스스로를 드높이려는 쿠르베의 의도가 소품과 제스처에 드러난다. 브뤼야스는 쿠르베를 비롯한 많은 예술가를 후원했던 부르주아 자본가이자 예술 애호가다. 고급스럽게 꾸민 부자와 그의 하인은 천재 예술가를 배웅하러 나온 참이다. 화구를 짊어진 자족적이고 당당한 예술가의 오라는, 모자를 벗어 들고 환영의 뜻을 표하는 부르주아의 긴장한 얼굴과 경건한 자세로 고개를 숙인 하인의 자세와 대조를 이룬다. 고급스러운 초록 코트

를 입은 자본가는 예술가와 악수를 나누기 위해 모자를 벗고 한쪽 장갑도 벗어 들었으나 거대한 지팡이를 쥔 채 뻣뻣한 수염을 쳐들고 고개를 뒤로 젖힌 쿠르베는 그럴 준비가 되어 있지 않다. 당당하고 자존심 강한 천재 예술가 앞에 공손하게 고개를 숙인 자본가와 하인이 선명한 대조를 이루는 풍경에는 오만한 예술가의 자아가 투사되어 있다. 후원자를 위해 그린 그림에서 노골적으로 스스로를 추앙하는 쿠르베에게 당시의 사람들은 조롱을 던지며, 이 그림에 "부자가 천재에게 인사하다" 등의 별명을 붙였다. 20세기 영국의 팝 아티스트 피터 블레이크Peter Blake는 캘리포니아의 불볕더위 아래서 재회하는 하워드 호지킨Howard Hodgkin과 호크니를 등장시켜 이 그림을 패러디하기도 했다. 쿠르베의 지팡이만큼 거대한 붓을 든 호크니가 유머러스하다.

쿠르베는 회화를 기득권의 전유물이 아닌 노동자, 평민을 포함하는 대상으로 확장시켜 놓았고, 그들이 역사 변혁의 주체라 믿었다. 그는 예술의 대상을 확장했을 뿐 아니라 주류의 가치에 갇히거나 주눅 들지 않고 독자적이고도 창의적인 미학관을 실천으로 보여 주는 아방가르드 운동의 시초가 됐다. 그로써 인상파를 비롯한 이후 세잔의 실험과 피카소의 입체주의 등 수많은 회화적 실험의 단초로 작용했다.

19세기 초반, 파리에서는 정치·경제 체제가 급변을 거듭했다. 변혁의 시간은 영웅을 만들어 내기 쉬운 법이고, 변화의 소용돌이 속에서 뚜렷한 족적을 남기는 사람들이 평범한 성격이었을 리는 없다. 쿠르베가 스스로 주장했듯 "프랑스에서 가장 자랑스럽고도 가장 오만한 사람"인지는 검증할 수 없으나, 일탈적 변주를 감행했던 그의 독창

「만남The Meeting」(1854)

적이고 흥미로운 자화상들은 성격적인 요소에 대한 많은 단서를 제시한다. 도취적인 자기애와 재능, 좌충우돌의 활동력으로 혁명기의 프랑스와 미술사에 굵직한 발자취를 남긴 그에게는 풍운아란 표현이 어울릴지도 모른다. 그는 1871년 노동자 계급이 사회주의 정권을 잡았던 파리코뮌에도 참가했는데, 이 사태는 프로이센군과 정부군에 대진압을 당하고 72일 만에 정권이 붕괴됐다. 당시 방돔 광장에 있던 나폴레옹 전승 기념비를 무너트린 소동이 일어났고, 그는 그 사건을 선동한 혐의로 반년간 감옥에 투옥됐다. 이후 출소한 쿠르베에게 정부는 재정의 상징이었던 방돔의 오벨리스크를 재건하는 데 소요되는 비용 30만 프랑을 변상할 것을 요구했는데, 이는 그가 살아생전 갚을 수 없을 만큼 큰 금액이었다. 이에 그는 스위스로 망명해 그곳에서 영면에 들었다.

쿠르베처럼 성공적인 예술가나 기업가 또는 조직과 정치 지도자들이 남달리 자아가 강하고, 자기애 또는 자기도취적 성향을 가졌다는 것은 잘 알려진 사실이다. 자기애와 자아도취는 어찌 보면 재능을 펼치기 위한 추진력으로 작용할 수 있으나 세상의 천재들이 가진 뛰어난 재능은 양날의 검이 되기도 한다. 그리고 개인의 표현의 자유가 무한히 증폭되는 현재라는 시간은 자기애적 성향이 팽배해지는 환경을 제공해 현대인들의 영혼의 모습을 바꾸어 가고 있다. 자기 확신에 차서 타인의 동기에 휘둘리지 않고 자기 속도와 자존감을 유지하며 살아갈 수 있는 자아란 얼마나 뿌듯한가? 그러나 면역력 강한 '건강한 자기애'와 타인을 멍들이고 세상을 교란하는 '병적인 자기애' 사이에는 미묘

한 경계가 놓여 있다. 이를 허물지 않고 선량함을 유지하며 살아가는 지혜가 필요한 시절이다.

팬데믹이 지난 후의
자화상

에드바르 뭉크

Edvard Munch
1863~1944

상처를 되풀이하면서 전진하는 역사

21세기의 첫 20년은 두 번째 밀레니엄을 맞이해 소란스러웠던 불안과 동요를 잠재우며 무난하고 순탄하게 진행되는 듯했다. 하지만 지난 몇 년 간의 전 지구적 팬데믹 소동과 현재 진행형인 경제난은 그럴 리가 있겠느냐는 듯 우리에게 곤혹감을 안겨 주며 역사는 상처를 되풀이한다는 명제를 다시 한번 확인시켜 주었다. 보이지 않는 적 팬데믹과의 전 지구적 전쟁이 종식되고 거리가 활기를 되찾아 갈 무렵 러시아 발 우크라이나 침공이라는 구시대적 전쟁 소식이 전해졌다. 그리고 전쟁과 팬데믹의 여파로 인한 경제난과 지속되는 인플레이션은 기시감을 일으키기에 충분하다. 지구가 전쟁과 질병, 공산주의 혁명을 동시에 겪은 직후 미국발 대공황의 퍼펙트 스톰에 잠식됐던 것이 한 세기 전의 일이다. 1914년 발발한 제1차 세계대전과 전 유럽을 강타했던 1918년의 스페인독감, 그리고 러시아 제국이 무너진 자리에 등장한 공산 정권의 횡포로 전 지구적 아포칼립스적 공포가 횡행했던 그 시절, 노르웨이의 화가 에드바르 뭉크는 극심한 불안과 정신적 고통에 시달렸던 시대의 분위기를 자화상에 투영했다. 그의 작품들은 절망과

우울에 잠식된 개인의 심리적 드라마인 동시에, 무기력과 비관주의에 빠져 있던 시대의 심리상을 반영한다.

스페인독감에서 회복된 직후 살아남은 자의 황망함과 상흔을 투영한 1919년의 자화상은 팬데믹을 겪은 우리 시대의 고통과 특히 공명한다. 1918년에 시작된 감염병은 이듬해까지 세 차례의 유행을 반복하며 취약층인 어린이와 노인을 비롯한 세계 인구 5천만 명의 목숨을 앗아 갔다. 이 시기에 전쟁터로 차출되거나 병으로 사망한 화가 중에는 오스트리아 표현주의를 대표하는 실레와 그의 멘토였던 구스타프 클림트Gustav Klimt도 있었다. 1918년 2월 7일, 클림트가 스페인독감의 합병증인 뇌졸중으로 사망하자 스물일곱 살의 실레는 멘토의 마지막 모습을 담기 위해 병원 영안실을 찾아 클림트의 얼굴을 스케치했다. 실레는 자신과 아내, 미래의 아이를 생각하며 가족화를 제작 중이었으나 임신 6개월이었던 아내가 작품이 완성되기 전에 스페인독감으로 사망했고, 실레도 사흘 후 그녀를 따라가고 말았다. 역시 1918년의 일이다.

그러나 정작 어린 시절부터 병약했고 질병과 죽음에 대한 공포에 사로잡혀 있던 55세의 뭉크는 이 시절을 살아남아 감염병의 대유행기가 남긴 트라우마의 이미지를 증거한다. 병중에 그린 1919년의 자화상은 단순화된 얼굴 형체와 벌어진 입이 「절규」에서 보았던 공황의 순간을 떠올리게 한다. 건강을 회복한 직후의 또 다른 자화상에는 초점 잃은 눈빛으로 무너져 내릴 듯 서 있는 노년의 남자가 있다. 푸른색과 붉은색의 야수적 보색대비와 거친 붓질로 마무리된 자화상은 죽음

340

에서 살아 돌아온 황망함과 시대의 혼란상을 여과없이 드러내고 있다. 스페인독감의 대유행이 남긴 후과는 참혹했다. 사망률은 치솟았고 출생률은 곤두박질쳤으며, 살아남은 자들은 생에 대한 무가치함으로 고통받았다. 팬데믹과 전쟁, 정치적 대격변의 동시다발적 발발은 기존의 도덕과 가치체계에 대한 믿음과 상식을 허물어뜨렸다. 시대의 혼란으로 노르웨이를 비롯한 여러 유럽 국가에서 정신병원 입원율이 급격히 증가했고, 자살율의 증가가 뒤따랐다. 인류는 세기의 전환기마다 성장통을 앓으며 전진해 왔지만, 19세기에서 20세기로의 전환은 그 어느 때보다 혹독한 대가를 치러야 했다. 덕분에 이 시기의 미술은 뭉크가 보여 줬듯 우울과 절망을 녹여 내는 것이었거나 그것에 대항해 싸우는 노력이었다. 와해된 정신의 불안정한 상태를 형태의 왜곡으로 가시화한 표현주의의 등장이 대표적이었고, 조형이 분해되고 파편화된 추상미술, 그리고 초현실주의와 다다이즘이 탄생했다. 그러나 아포칼립스적 혼란을 벗어난 20세기 후반은 화려했고, 21세기는 조용히 우주적 도약을 시도 중이다. 판도라의 상자 속에는 마지막 희망이 남아 있었던 것이다.

영혼의 일기

뭉크의 회화는 개인적 서사와 원초적인 내면을 드러내는 동시에 이 시대가 앓았던 사회적 고통을 대변한다. 내면의 전쟁터를 회화로 옮겨

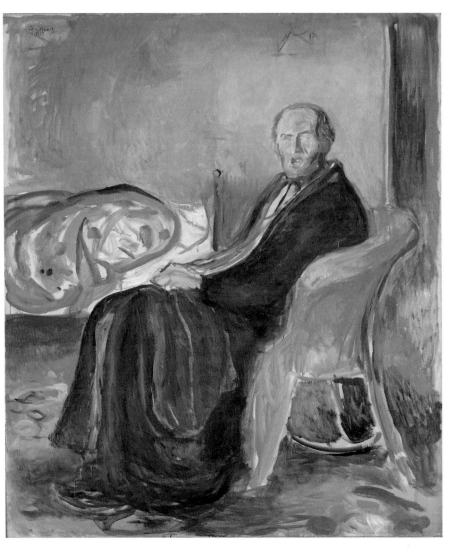

「스페인독감 중의 자화상 Self-Portrait with the Spanish Flu」(1919)

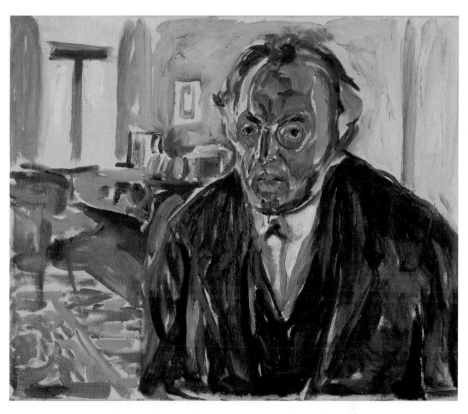

「스페인독감 후의 자화상Self-Portrait after the Spanish Flu」(1919)

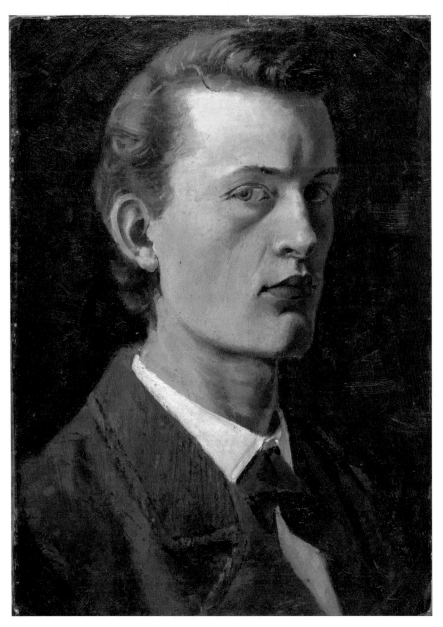

「자화상Self-Portrait」(1882)

「자화상Self-Portrait」(1886)

온 뭉크의 작품들은 영혼의 일기이자 보편적 인간의 심리적 자화상이다. 환각이 엄습하는 순간의 공포를 기록한 「절규」는 공황발작의 순간을 재현한 동시에 아포칼립스적 불안에 잠식된 세기말의 자화상으로 읽힌다. 자화상을 그리는 일은 정체성을 선언하거나, 감정을 객관화하는 과정이거나, 내적 전쟁을 기록하는 일이다. 뭉크는 70점 이상의 유화와 100점 이상의 드로잉과 수채화, 그리고 57점의 사진과 20점의 판화로 역사를 기록했다. 그런데 어려서부터 죽음의 공포에 사로잡혀 있었고, 보헤미안적 삶을 살아가며 유럽 전역을 여행했던 그가 어떻게 전 세계를 휩쓴 감염병의 대유행 속에 살아남을 수 있었을까.

뭉크의 청년 시절과 전성기를 잠시 돌아보자. 서정적이고 자연주의적인 회화로 출발한 그는 20대가 되자 전통과 관습, 도덕과 종교에 반기를 드는 보헤미안적 가치를 추종하기 시작했다. 이 같은 정신적 변화로 인해 초기의 자연주의적 화풍은 신체적인 병약함과 불우했던 가정사에서 비롯된 주관적 경험과 감정을 표현하는 방향으로 선회했다. 그의 젊은 시절을 그린 2점의 자화상은 이 변화를 선명하게 보여 준다.

아카데미즘의 양식을 따른 반듯한 18세 청년을 담아낸 1882년의 자화상은 서늘한 냉소와 독선, 고집, 퇴폐적인 눈빛을 내비치는 1886년의 자화상과 대조적인 분위기로 뭉크의 정신적 변화를 시사한다. 뭉크의 특징인 부정적 정서는 내면의 고백이기도 했지만, 세기말에 만연하던 예술과 문학적 풍토 때문이기도 했다. 당시 예술계는 퇴폐와 인간 본성의 어두운 면에 집착하는 경향이 두드러졌다. 특히 프로이트가 제기한 인간 내면의 무의식과 심리성적 발달 이론psychosexual development

theory은 예술의 새로운 방향성을 추구하는 화가들을 매료했다.

프로이트는 예술은 꿈과 비슷한 것으로, 무의식의 소망이 의식 세계에서 받아들여질 만하게 교묘히 왜곡, 위장되어 나오는 것이며 성적 에너지가 승화된 것이라고 주장했다. 이에 영향을 받은 뭉크는 내면의 근원적인 감정을 의식의 표면 위로 끌어올려 가시화했다. 자전적인 내면의 이야기를 다루었지만, 그것은 또한 근대 문명이 내포한 보편적인 불안, 죽음과 상실의 고통, 절망과 우울, 불안과 공황을 포착한 것이기도 했다. 「자화상 비전」 「여성 가면 아래의 자화상」 「해골 팔을 가진 자화상」은 삶과 사랑, 죽음에 관한 주관적인 의미로 가득하다. 특히 1895년에 제작한 「담배를 든 자화상」은 뭉크가 예술가로서의 자기 정체성을 선언하는 작품이다. 그림 속 그는 담배를 손에 든 채 어두운 벽 앞에 서 있는데, 반사된 빛과 피어오르는 연기의 선명한 대조가 돋보인다. 이 자화상에서 뭉크는 예술가를 넘어 사상가로서의 영감을 표현하고자 했다. 이 시절 담배는 보헤미안의 상징이었고, 보헤미안적 가치를 추구하던 예술가들은 부르주아적 도덕과 관습에 저항하는 자신들이 창조적 영혼을 구가하는 사상의 선두주자라고 생각했다.

뭉크는 미술뿐 아니라 문학과 문화 활동 전반에 적극적이었다. 극작가 입센의 연극무대를 디자인하는가 하면 극작가 스트린드베리August Strindberg가 결성한 문학 그룹에 동참했다. 이때 삶과 사랑, 죽음에 관한 허무주의적이고 비관적인 견해를 투영한 단편소설 「하얀 고양이」와 「자유도시의 사랑」을 썼다. 또한 1890년대 프랑스에 체류하면서 시인 말라르메가 주축이 된 화요 모임 '화요일'에도 참가했다. 이때

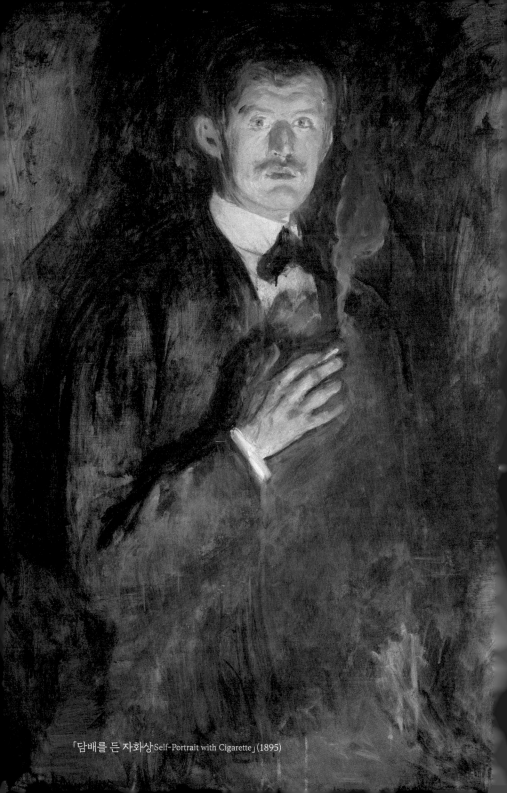

「담배를 든 자화상」Self-Portrait with Cigarette」(1895)

모임에서 1857년 발간된 보들레르의 시집『악의 꽃』의 재판 표지 그림과 삽화 제작을 의뢰받았으나 출판업자의 죽음으로 결실을 보지는 못했다. 상징주의의 시초로 여겨지는『악의 꽃』은 자본주의의 타락과 죄악, 폭력 속에서도 아름다움이 꽃핀다는 선언을 담고 있다. 그러나 시집이 일탈적이고 퇴폐적이라는 이유로 엄청난 비난을 받았고 일부 시는 삭제당했다. 주류의 삶과 부르주아적인 모든 것에 반항하며 시적 언어로 거침없이 욕망을 쏟아 낸 보들레르는 노골적인 성적 묘사, 흡혈귀, 송장, 무덤, 우울과 불안, 죽음 등을 주제 삼았다. 뭉크의 주제 의식과 매우 유사하다. 두 사람은 다른 시대를 살았지만 유년기에 부모의 죽음으로 인한 트라우마를 겪었고, 엄격한 훈육 속에서 성장하며 일탈적인 작품을 제작하는 등 유사한 삶의 경험을 공유했다. 특히 스테네르센Rolf Stenersen과의 대화에서 뭉크는 보들레르 미학의 정수를 떠올리게 하는 고백을 한다. "내 몸은 썩어 가지만 그 시체 위에서 꽃이 핀다. 난 그 꽃 속에서 영원히 산다."

피해의식과 자기 연민으로 점철된 자의식

1890년대 제작한 그린「생의 프리즈」연작은 뭉크의 어둡고 비관적인 세계관의 절정이다. 삶과 사랑, 죽음이라는 주제를 담은 이 연작으로 그는 베를린과 체코에서 잇따라 전시회를 개최했다. 하지만 낯설고 새로운 화풍은 명성과 비난을 동시에 가져다줬고 그는 엄청난 긴장과 피

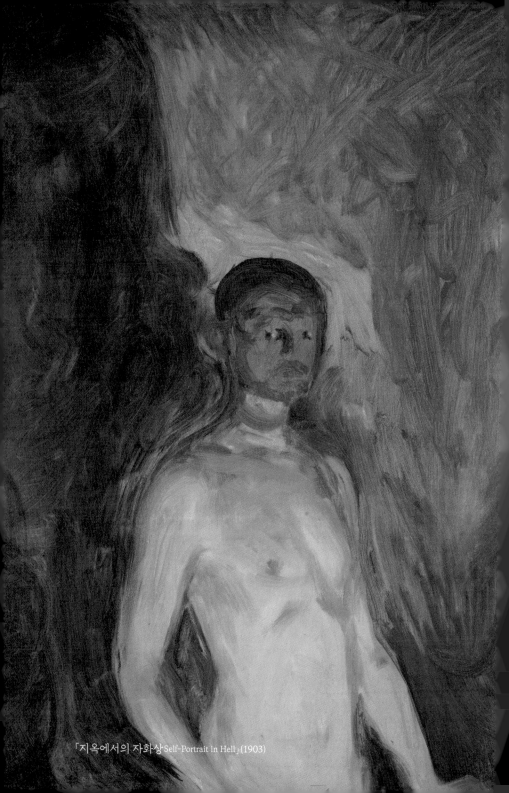

「지옥에서의 자화상Self-Portrait in Hell」(1903)

해의식에 시달렸다. 그리고 무엇보다도 잇단 연애의 실패는 지우기 어려운 트라우마로 남았다. 1903년 툴라 라르센과의 사랑이 파국을 맞은 후에는 상처받은 심정을 「지옥에서의 자화상」에 담았다.

거대한 부를 상속받은 유부녀 라르센은 뭉크와의 결혼을 원했지만, 그는 관계로부터 도망 다니기에 급급했다. 사랑이 비극으로 끝난 뒤 그는 맨몸으로 화염이 들끓는 지옥에 서 있다. 지옥이라고는 하나 그가 서 있는 곳은 일반적인 지옥의 이미지가 아니다. 고통의 표정이라기보다 오기와 노여움으로 버티겠다는 다짐을 하는 얼굴이다. 스스로 만들어 낸 마음의 지옥에서 불타는 자신을 세상에 내보임으로써 떠나버린 여인을 공개적으로 비난하는 것인지도 모른다. 가장 화려하던 시절에 가장 크게 고통받았던 그는 피해의식과 자기연민의 감정을 자화상에 담아냈다. 와인 병을 앞에 두고 혼자 술을 마시는 외로운 남자거나 때로는 흡혈귀에게 물리거나, 여인들에게 학대당하거나, 살해당한 시체의 모습으로 등장하기도 했다. 유년기에 어머니와 형제들의 죽음을 차례차례 지켜봐야 했고, 아버지와도 불화했던 그의 성장과정은 세상으로부터 부당한 대우를 받는다는 피해의식과 사회생활에 대한 부정적 인지 편향을 키웠다. 삶에 박해받는 사람이라는 지독한 자기 연민에 휩싸인 뭉크의 내면은 자신의 통제 능력 밖인 운명 앞에서의 무기력하고 실존적인 불안과 허무에 고통받는 자화상으로 드러났다. 질환과 불안을 방향키 삼아 예술이라는 배를 운항해 나갔다는 고백은 그의 예술의 본질을 정확하게 서술한다.

과장된 자기 연민을 토로하는 그의 자화상 시리즈를 감상하다 보면

그가 열정적인 비관주의자라는 생각이 든다. 그러나 보들레르도 노래했듯, 그에게 그림을 그리는 행위는 "일종의 병이고 도취였다. 그러나 그것은 벗어나고 싶지 않은 병이었고, 필요한 도취였다". 보들레르는 또한 이렇게 시를 썼다. "취해 있는 것만이 시간의 중압감을 느끼지 않는 유일한 길이며, 시간의 학대를 받는 노예가 되지 않으려면 시든 사랑이든 그대가 좋아하는 것에 취해 있으라."

아픈 삶에 주입한 예술이란 치료제

여러 문인과 협업하고 영향을 주고받으며 성공적인 커리어를 이어 가던 뭉크는 한편으로 조울증과 알코올의존증을 앓고 있었다. 보헤미안적 삶의 방식으로 인해 가중된 심신의 긴장은 결국엔 그를 쓰러트렸다. 팬데믹이 시작되기 10년 전인 1908년 그는 코펜하겐의 정신병원에 입원해 장기치료를 받아야 했다. 정신의학과 예술에 있어 흥미로운 화두인 창의력과 정신병의 관계, 그 대표적인 사례가 뭉크의 삶이다.

프로이트의 제자였던 정신분석가 크리스Ernst Kris는 예술가들의 창의성과 정신병에 관해 다음과 같은 흥미로운 분석을 제시했다. 개인의 정신이 무질서하고 혼란하며 예측 불가능한 영역으로까지 퇴행할 경우 회복이 어려운 정신병 상태에 이르기 마련이다. 하지만 예술가들은 일반인들이 출입할 수 없는 무의식의 영역에 들어가 그곳에 내재한 소망과 환상 등을 주제로 창의적인 활동에 몰입하다가 자아의

통제하에 다시 현실로 돌아오는 능력을 가졌다는 것이다.

창의적인 예술가에서 정신병 환자의 나락으로 떨어진 뭉크를 건져 낸 사람은 헌신적인 치료사 야콥슨 박사였다. 뭉크는 8개월의 입원 끝에 회복은 됐으나, 그간 보여 줬던 회화적 독창성을 회복하지 못하고 있었다. 다행히 야콥슨 박사가 제안한 금욕적인 생활을 받아들인 그는 오슬로로 돌아와 별장을 마련하고 자발적으로 은둔 생활에 들어갔다. 술과 담배, 여자를 멀리하고 세상과의 접촉을 최소화한 덕분에 심신의 혼탁 상태를 극복하고 감염병으로부터 안전할 수 있었다.

인생은 삶과 죽음 사이에 놓인 시간을 일구어 가는 과정이다. 삶의 행로란 우울과 환희, 쾌락과 고통, 충만함과 공허함, 기쁨과 슬픔의 양극을 오가는 진자의 움직임 같은 것인지도 모른다. 삶에 대한 심리적 통찰이 필요한 이유는 그 진폭의 리듬과 속도를 스스로 조절하고 통제하기 위해서다. 만족과 행복의 시간만으로 삶을 채울 수 있다면 더없이 좋겠지만, 가끔 대면하는 공포나 실존적 불안, 우울은 피할 수 없는 삶의 스냅숏들이다. 이때 우리의 선택은 둘 중 하나다. 정면 대결하거나 익숙해짐으로써 맞서는 것. 직면하고 극복하는 일은 용기와 대범함을 필요로 한다. 뭉크는 정면 대결을 선택했다. 요람에서부터 우울과 걱정, 죽음의 천사들과 동행한 그는 자신을 부당하게 대우하는 삶에 맞서 예술로 해결책을 모색했다. 사랑하는 가족들이 병에 걸려 차례로 죽어 가는 것을 지켜볼 수밖에 없던 뭉크에게 삶이란 질병과 정신 착란, 죽음과 불확실성의 공포에 맞서는 전투의 현장이었다. 전투에서 부상 입은 그는 여인들에게 학대당하거나 살해당한 극적인 모습으로

자신을 기록했다. 뭉크의 자화상은 피해의식과 자기 연민으로 점철된 자의식을 고스란히 드러내지만, 스스로 고백하듯이 뭉크는 예술을 통해 스스로의 "삶에 대한 설명을 찾으려 했고 삶의 의미를 발견하려 했으며 다른 이에게도 삶을 이해하는 데 도움을 주고자 했다". 대개의 불안이란 대상에 대한 낯섦에서 비롯될 가능성이 높고 그렇기에 그 실체를 마주하고 정체를 확인해 나갈 때, 막연하고 불쾌했던 감정은 구체성을 드러내며 익숙해진다. 익숙해진다고 해서 편안해지지는 않겠지만 불안이나 모호한 감정의 이름을 구체적 언어로 정의할 수 있을 때 우리는 훨씬 안정적으로 대처할 수 있다.

심리학자 배럿Lisa Feldman Barrett은 우리가 일상에서 경험하는 모호한 감정을 구체적인 이름으로 정의할 수 있는 섬세한 정서적 문해력 emotional granularity을 지닐 때, 스트레스에 더욱 잘 대처할 수 있고 환경 적응력이 높아진다고 강조한다. 배럿은 30년의 연구 결과, 감정의 레퍼토리를 구성하는 변별적인 지문(실체)이 있다기보다 상황과 환경에 따라 감각과 신경학적 흥분상태에 적절한 감정의 이름을 붙이는 것이란 결론에 이르렀다. 결국 감정이란 개인이 성장해 온 사회적 관습과 문화적 맥락에서 학습되고, 익숙해진 패턴을 감각적·신경학적 각성 상태에 연결시켜 명명하는 것이다.

트라우마로 얼룩진 뭉크의 내면은 죽음에 대한 공포와 상실의 고통, 사랑의 좌절, 때로는 질투의 감정이 난투극을 벌이는 아레나였고, 그는 붓과 팔레트를 무기 삼아 그것들과 직면하면서 이름 붙여 갔다. 그것은 바로 예술을 통한 정신 치료의 과정이자 뭉크 예술의 원동력이

었다. 뭉크가 성장한 가정이 조금 달랐더라면, 정서 학대적인 아버지가 아니라 아이의 고통을 품어 주고 따뜻한 양육 환경을 제공하는 환경이었다면 어땠을까. 자신의 감정과 세상을 해석하는 뭉크의 언어가 좌절, 불안, 절규, 질투, 죽음이 아닌 더 밝고 온기 어린 단어들로 대체됐을 것은 분명하다.

인체의
정신분석적 탐구

에곤 실레

Egon Schiele
1890~1918

청춘의 양면성

뼈마디가 불거진 앙상한 나체는 금방이라도 허물어져 내릴 듯 위태롭고, 관절이 뒤틀린 저항의 몸짓은 격렬하다. 스무 살 청년, 에곤 실레의 거친 눈빛은 세상에 대한 분노와 날 선 저항, 때로는 냉소적인 자기혐오와 연민으로 가득하다. 성애의 집착과 죽음에 대한 공포, 그리고 실존적 불안과 우울로 일그러진 실레의 자화상은 시간을 초월한 청춘의 심리적 프로파일이다.

20대는 모든 방향으로의 가능성이 열려 있어 자유의 절정을 구가하지만, 자유의 크기만큼 외로움과 불확실성을 함께 견뎌야 하는 양가적인 시간이다. 역사의 우연은 때때로 젊은이들을 벼랑 끝으로 내몰아 왔으니, 팬데믹으로 기회를 상실하고 취업 빙하기를 맞이한 21세기의 MZ세대에게 현재는 유난히 가혹하다. 예고 없이 들이닥치는 전염병의 유행, 전쟁, 혹은 경제 공황과 극심한 취업 절벽은 필연적으로 세상 곳곳에서 '잃어버린 세대'를 낳아 왔다. 유령처럼 세상을 떠돌던 그 이름이 지금은 MZ세대라 불리고 있다. 시대의 잔혹함에 가격당한 젊은 세대는 현실에 대한 믿음과 방향 감각을 상실하고, 공고했던 사회의

가치체계에 대한 믿음마저 흔들린다. 최초의 잃어버린 세대는 1890년대, 즉 현대의 MZ세대보다 100년 전에 태어나 제1차 세계대전과 스페인독감의 냉혹한 시절을 겪었다. 1890년생인 실레는 제1차 세계대전에 참전해 생존했으나 스페인독감으로 스물여덟에 요절하고 말았으니, 그는 최초의 잃어버린 세대의 일원이다. 분노와 좌절, 무기력으로 얼룩진 잃어버린 세대의 신랄한 자화상은 시공을 초월해 청년들의 마음에 비수처럼 파고든다.

　실레는 요절했으나, 그 시절을 살아남은 미국의 헤밍웨이Ernest Hemingway와 피츠제럴드F. Scott Fitzgerald 등의 작가들은 전쟁의 상흔과 살아남은 자들의 허무를 담은 소설을 발표해 '잃어버린 세대'의 존재를 세상에 알렸다. 우리는 헤밍웨이, 피츠제럴드와 마찬가지로, 실레의 자화상이 나타내고자 했던 잃어버린 세대의 시각적인 이미지 또한 기억할 필요가 있다. 짧은 생을 사는 동안 실레가 그려 냈던 직설적인 자화상은 분노하고 좌절하는 자아거나, 때로는 자기 연민과 혐오에 휩싸인 무기력한 자아였다. 그런 실레의 미학을 수식하기에는 그로테스크와 전위적이라는 단어가 어울린다. 전위성과 그로테스크함을 미학적으로 승화시킬 수 있는 것은 어쩌면 도발적인 청춘의 특권인지도 모른다.

잃어버린 세대의 자화상

무자비하게 고문당한 정신적 고통과 노골적인 에로티시즘을 격렬하

「고개를 숙인 자화상Self-Portrait with Lowered Head」(1912)

게 담아낸 화풍은 오스트리아 표현주의를 대표한다. 아직 10대였던 그를 세상에 소개한 것은 클림트였다. 미술학교를 자퇴한 열일곱의 실레는 오스트리아 미술계의 거장 클림트를 찾아갔고, 천재를 알아본 클림트는 그를 환영하고 후원자를 연결해 줬다. 그러나 실레에게 미술 시장의 문은 쉽게 열리지 않았다. 초보 화가의 화풍은 클림트를 닮았으나 한층 과격했고, 그를 둘러싼 민망한 소문에 후원자들은 경계심을 품었다.

젊은 실레의 자존심은 높은 현실의 벽 앞에서 흔들렸고, 모델료를 지불하기에 너무 가난했던 탓에 그는 거울 앞에 서거나 사진을 이용해 자화상을 그렸다. 중산층의 생활양식과 옷차림을 중시했던 부모 덕분에 그는 어려서부터 거울 앞에 서서 사진을 찍기를 즐겼다. 고급 의상을 단정히 차려입곤 하던 댄디적 취향은 어린 시절부터 길러진 것이었으나, 아버지가 돌아가시고 집이 파산해 버리자 장남인 실레는 가난해질 수밖에 없었다.

화가들이 자화상을 그린 이유는 다양하다. 예를 들면 뒤러가 자화상을 독립된 장르로 개척할 수 있었던 것은 그가 평면 유리 거울 생산이 활기를 띠던 뉘른베르크에서 활동했던 덕분이다. 르네상스와 바로크의 화가들에게 자화상은 자기 정체성의 선언이었고, 그들은 종종 손에 붓과 팔레트를 쥐고서 예술가의 자아를 세상 앞에 과시했다. 신을 닮은 인간의 모습을 그림에 담는 창조자로서의 자신을 세상에 각인시키려던 그들의 시도는 성공했다. 그러나 자화상을 그리는 이유는 그것만은 아니다. 세상에 버림받은 상태에서 딱히 할 일을 찾지 못해 자화

상을 그리며 시간을 보낸 말년의 렘브란트도 있고, 모델료를 지불할 돈이 없어서 숱하게 자화상을 그린 고흐도 있다. 모델료를 지불할 수 없어서 자화상을 그린 것은 실레도 마찬가지였다.

청년 실레의 자아는 취약하나 저항적이었다. 그는 파격적인 자화상을 통해 데카당스한 미학을 전개해 나갔고, 그것은 신체가 절단되고 고통받는 청년의 무기력한 모습이나 분노를 토해 내는 남자의 초상으로 남았다. 1910년 스무 살에 제작한 자화상 시리즈가 대표적인 예인데, 그중 「기대앉은 남자의 자화상」은 가히 충격적이다. 배경이 비어 있는 화면 위로 비스듬히 앉은 남자의 앙상하고 메마른 나신은 허공에 떠 있는 것처럼 보인다. 얼굴을 절반쯤 품에 묻은 남자는 모호한 표정으로 복부와 성기를 과감하게 노출하고 있다. 급소를 드러낸 메마른 나신은 위태롭고도 도발적이다. 그러나 불확실한 현실에서 발 디딜 곳 없는 청년의 두 발은 쓸모를 상실해 생략됐고 두 손마저 잘려 없어졌다. 손이 없는 화가가 무슨 의미가 있는가. 자신을 받아들이지 않는 현실 앞에서 헐벗고 불구가 된 메마른 신체는 무력하고 허무감에 휩싸인다. 현대의 청춘들은 실레가 남긴 유산에서 자신의 모습을 본다.

「투사」의 경우 일체의 배경이 배제된 캔버스는 공허하지만, 탁한 빛과 압축적인 선으로만 표현된 신체의 간결하고도 정확한 해부학적 묘사는 탁월하다. 1911년 친구에게 보낸 편지에서 "나는 그간 지각한 새로운 것으로 나를 다시 창조하기 위해 나 자신을 찢어 버리고 싶다"라고도 썼듯이, 그의 자화상 시리즈는 분열하고 새로운 방향을 모색 중인 자아의 파노라마다. 분열 중인 여러 모습의 정체성을 담은 자화상

「기대앉은 남자의 자화상Seated Male Nude(Self-Portrait)」(1910)

「투사Fighter」(1913)

은 미술사에 처음 등장한 파격이었다. 그로테스크한 표정과 뒤틀린 몸짓, 그리고 노골적인 성애를 묘사한 숱한 자화상 시리즈는 청소년기의 트라우마와 청년의 원초적 욕구가 분출되고 통합되어 가는 과정을 설득력 있게 보여 준다. 모더니즘의 핵심은 관습에 저항하는 정신과 철저한 자아의 탐구라고 보았던 문화 사학자 게이Peter Gay의 정의를 빌리면 실레의 세계는 모더니즘의 정수다.

상처의 근원

앙상하고 굴곡진 필선에는 긴장이 압축되어 있고, 마치 시체 같은 인체는 그 어디서도 본 적이 없는 충격을 준다. 뒤틀리고 비틀린 몸, 상한 피부는 통증을 발산한다. 그 고통이 내 몸으로 고스란히 전해질 때, 우리가 보는 것은 관념이나 상상의 고통이 아닌 화가가 눈으로 보고 몸으로 겪었던 고통임이 분명해진다. 그는 어디에서 이런 몸을 보았던 것일까? 충격적인 이미지의 원천은 비극적인 가족사에 있었다.

빈 인근 툴른역의 역장이었던 실레의 아버지는 매독을 앓았다. 자랑스럽던 아버지는 병세가 악화되며 감정의 교란과 성격 변화를 보여 퇴직을 하게 되고, 실레가 열 살 무렵에는 망상과 환각에 사로잡혀 폭력을 휘두를 지경이 됐다. 병은 시나브로 느리게 진행됐고 아버지의 퇴화와 죽음의 과정을 지켜봐야 했던 소년에게 그 시간은 비길 데 없는 마음의 고통을 줬다. 광기에 내몰린 아버지는 임종 직전에 가산과

철도 주식을 불태워 가족을 파산으로 내몰았다. 그러므로 피부가 괴사되고 뼈마디가 불거진 채 죽어 가는 몸의 이미지는, 퇴락하는 아버지의 몸과 정신을 지켜봐야 했던 아들에게 남은 상흔이다. 동시에 그것은 퇴폐와 향락으로 병들어 가던 사회의 실체를 벌거벗긴 사회적 고발장이기도 했다. 아버지의 매독균은 중산층 생활을 영위하던 그의 가족을 불행의 구덩이로 몰아넣었다. 어머니는 세 명의 사내아이를 사산했고 첫딸도 매독균 감염으로 사망했으나, 다행히 실레와 그의 누나, 그리고 여동생은 살아남았다.

그는 어린 시절부터 그림에 소질을 보였다. 온종일 그림을 그리며 지내던 그는 열한 살이 되자 인근 도시의 고등학교에 입학했다. 이 무렵 아버지는 이미 병적인 행동을 보이며 정신적으로 퇴락해 갔고, 그로부터 몇 년 지나지 않아 죽음을 맞이했다. 아버지의 병과 함께 10대 시절 그의 상처는 깊어져 갔고, 아버지의 죽음과 가정의 몰락을 겪으면서 어머니와의 관계에도 긴장이 생겨났다. 실레는 아버지에 대한 그리움과 아쉬움, 어머니에 대한 원망을 그림을 통해 해소하려 했다. 그림 속에서 그의 아버지는 죽음으로부터 소생되는 반면, 어머니는 미움의 감정이 투영된 「죽음의 시리즈」에 등장하는 것을 볼 수 있다. 결국 실레의 예술 세계는 청소년기 트라우마가 한 청년의 자아 성장에 미치는 영향과 극복 과정이 기록된 성장 드라마다. 매독으로 인한 아버지의 죽음은 질병과 죽음을 성애의 이면으로 각인시켰다. 그렇게 소년 시절 겪었던 상처가 여과 없이 그림에 투영되는 것은 피할 수 없는 일이었다. 그것이 곧 실레의 데카당스한 예술의 정수였고 현실에 좌절하고 또

「꽈리 열매가 있는 자화상Self-Portrait with Chinese Lantern Plant」(1912)

「발리의 초상Portrait of Wally」(1912)

분노하는 청년의 자아상은 100년을 뛰어 넘어 현대인과 소통한다.

자기 연민과 혐오의 양가감정, 세상에 대한 거부와 반항으로 흔들리는 20대의 고독한 청년은 결혼과 함께 안정을 찾아가는 듯했고, 가정을 이루었을 때는 성숙된 남자로 변모했다. 스물여덟이라는 이른 나이에 사망한 그의 짧은 삶은 천재의 요절이라는 신화로 남았지만, 작품은 완성도와 결단력을 유지하고 있다.

어느 해 가을날 밤 방문했던 빈의 레오폴트미술관에서 나는 실레의 눈동자와, 나란히 걸려 있던 어린 연인 발리의 눈동자를 대면했다. 생명력이 가득한 맑은 눈동자에는 청년의 순수가 오롯이 고여 있었다. 두 사람의 눈동자를 가만히 응시하다 보니 마치 살아 숨쉬는 어린 연인들을 마주하고 있는 기분이 들었다. 그것은 미술관에서 직접 대면할 때라야만 느낄 수 있는, 실레 회화가 가진 표현력의 정수였다.

남성 누드 자화상의 등장

왜 나체의 자화상이라야 했을까? 본능적 욕구와 심연의 감정을 토해내는 남성 누드 자화상은 영향력 있는 빈의 컬렉터들의 마음을 움직였다. 세련된 선을 구사하며 드로잉 자체를 완성된 회화의 형태로 격상시킨 실레의 자화상 시리즈는 독보적인 입지를 점했다. 독립 자화상을 개시했던 뒤러의 드로잉 누드 자화상 몇 점을 제외한다면 실레가 우리에게 선보인 남성의 누드 자화상은 파격적인 장르다. 뒤러는 1509년 서

른아홉의 나이에 나체의 자화상을 그리기 시작해, 이후로도 드로잉으로 몇 점의 자화상을 제작했다. 이때 그는 이미 유럽 전역을 여행하며 자신의 존재를 세상에 알리고 명성을 얻은 이후였기에, 노쇠해 가는 중년의 번아웃의 그림자가 어른거린다. 실레는 400년 전에 제작됐으나 놀랍도록 현대적인 이 누드 자화상에서 힌트를 얻었던 것일까? 그러나 병색이 감돌지만 여전히 남성미가 물씬한 뒤러의 누드와 앙상하고 신체가 잘린 실레의 누드는 르네상스인의 기백과 잃어버린 세대의 허무감만큼 그 차이가 크다.

그로테스크한 신체, 빈의 은유

실레가 그린 나신의 자화상은 정신과 육체의 그로테스크한 불협화음을 가시화했다. 그것은 또한 외피에 가려진 감정을 의식의 표면 위로 길어 올린 데카당스한 심미안이다. 치켜뜬 눈과 뒤틀린 몸은 내부로부터 파멸해 가는 감정의 외피이자, 구세대와 신세대의 가치와 도덕이 충돌하는 현실의 은유가 아니었을까. 동시에 병리적인 신체의 남성 이미지는 기존의 가치와 권위가 의미를 잃어 가던 20세기 초 오스트리아라는 공간을 의인화한 것이다. 실레를 비롯한 오스카 코코슈카Oskar Kokoschka, 막스 오펜하이머Max Oppenheimer 등 전통적 아카데미즘에 항거하던 빈 분리파 2세대 화가들은 병리적인 몸, 고통받고 일그러진 신체의 은유를 통해 구시대의 가치관과 신시대의 가치관의 불협화음을 상

징적으로 형상화하려 했다. 파괴되고 불구화된 신체의 이미지는 무기력하고 젊은 실레의 자아의 상징이었을 뿐 아니라 사회의 구조적 해체와 가치의 와해를 또한 상징한다.

　세기의 전환기에 오스트리아의 모습은 다음과 같았다. 유럽을 400년간 통치하던 오스트리아 합스부르크 왕정은 퇴락했고, 사회구조적 변화가 진행되던 가운데, 1867년 사회민주당이 소수민족의 시민권과 종교적 활동의 자유를 보장하자, 유럽 각지에서 인구가 몰려들었다. 빈의 인구는 반세기 만에 4배로 증가해 빈부격차는 극심해지고 엄청난 도시빈민이 양산되는 한편, 중산층 부르주아들 사이에선 퇴폐와 사치, 허영의 문화가 팽배했다. 클림트로 대표되는 빈 분리파 예술가들이 금으로 장식된 초상화를 그려 사회의 화려한 중심부와 정제된 중산층의 모습을 담았다면, 실레의 여위고 벌거벗은 자화상, 어린 소녀와 매춘 여성의 적나라한 몸은 사회의 응달진 구석과 화려함에 포장된 사회의 실체를 고발하고 있다.

　실레는 전통적인 미학관뿐 아니라 클림트로부터도 한발 더 나아간 파격을 선보였다. 그는 주제를 부각하고 배경을 생략한 캔버스, 그리고 개성 넘치는 선으로 드로잉을 완성도 높은 작품으로 완성했다. 역동적이고 유연하면서도 긴장감을 놓치지 않는 실레 특유의 선은 조각가 로댕에게 배운 기법인데, 빠른 시간 내에 인체를 스케치하기 위해 대상에서 눈을 떼지 않고 아우트라인을 그리는 기초적인 드로잉 방법이다. 회화에 있어서 색조는 감정을 전달하는 데 탁월한 요소지만, 그는 탁한 흙빛과 낮은 채도의 황색으로 색조를 제한하는 대신, 감각적인

「손가락을 펼친 자화상」 Self-Portrait with Splayed Fingers」 (1911)

선으로 인물이 가진 우울하거나 폭발적인 감정을 탁월하게 전달했다. 또한 전통적인 인물화가 장식적인 요소와 상징적인 소재들로 인물의 사회적 입지를 암시했던 것과는 달리, 인물을 설명하는 외적 단서를 완전히 제거해 버림으로써 인물의 내면을 응시하는 집중력을 고조시키고 실존적 고독과 허무를 강조했다.

가려진 내면의 진실

의학의 발전은 19세기 빈의 사회 문화적 변화에 지대한 영향을 미쳤다. 엑스선의 발명으로 인체의 내부를 관찰하는 것이 가능해졌고, 프로이트는 심리학을 탄생시켜 병리 현상에 기저한 심리 상태를 성찰했다. 피부 아래 감춰진 신체의 내부를 투시하는 엑스선의 발명과, 내면의 진실을 탐색하는 정신분석학의 탄생은 회화에 있어서도 내면을 탐색하고 성찰하려는 시도로 이어졌다. 삶과 죽음 사이에 펼쳐지는 심연의 감정과 성애에의 몰두는 청년 실레가 탐닉했던 주제였던 동시에 프로이트 정신분석의 핵심 개념이다.

가려진 무의식을 의식의 표면 위로 끌어올린 프로이트의 정신분석이 언어적 작업이었다면, 실레의 회화는 프로이트의 지적 전통을 회화로 옮겨 오려는 노력이었다. 헐벗은 신체는 감정을 발산하고, 인물들은 눈을 감고 꿈을 꾸거나 내면에 몰입하고 있다. 그러나 뼈마디가 앙상하고 병약한 몸을 가진 실레의 도발적인 누드는 관능을 도발하기보

다는 인간의 고립과 근본적인 허무를 느끼게 했다. 실레는 100점이 넘는 자화상과 가까운 지인들의 초상화를 그리면서 감정의 동요와 실존적인 불안, 죽음에 대한 공포를 의식 위로 노출시켰다. 실레와 코코슈카로 대표되는 오스트리아 표현주의 화가들에게 있어서 회화란 초상화를 통한 개인의 정신분석과도 같았다. 코코슈카는 "예술의 진정한 아름다움은 대상의 외피를 그리는 것이 아니라 외피 아래 감추어진 내면의 진실을 발견하는 데 있다"고 선언하며, 오스트리아의 표현주의는 예술적 양식이 아니라 시대의 징표라고 덧붙였다. 또한 자신을 "심리학적 깡통 따개psychological tin can opener"라고 지칭할 정도로 정신분석에 매료됐던 코코슈카는 표현주의 미술을 프로이트의 정신분석과 플랑크Max Planck의 양자역학의 발견에 등치하며 서로가 라이벌 관계에 있다고 주장했다.

마지막으로, 프로이트가 내면의 역동과 무의식적 층위를 가정하는 심리성적 발달 모델의 도태를 구축했던 것은 19세기 프랑스의 신경학자이자 병리해부학자였던 샤르코Jean-Martin Charcot로부터 배움을 얻은 덕분이다. 샤르코는 의학 잡지에 히스테리 환자와 신경학적 장애를 가진 환자들의 신체와 포즈를 촬영한 사진을 정기적으로 개재했는데, 이는 매우 큰 반향을 불러 일으켰다. 실레와 코코슈카는 이 같은 왜곡된 병리적인 신체의 이미지에서 자기 예술의 단서를 찾았고 이를 이용해 억압된 내면의 심리를 형상화하는 데 성공했다.

결국 실레가 자화상과 초상화라는 장르를 통해 인간 내면의 투쟁을 보여 주려 했던 것은 자신의 심리적 갈등의 산물이었던 동시에, 이 같

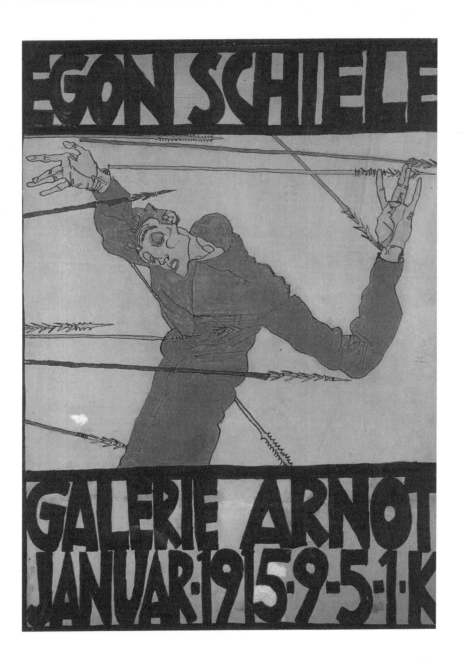

「성 세바스티아누스로서의 자화상Self-Portrait as St. Sebastian」(1915)

은 세기 전환기 빈의 문화적 분위기를 반영하는 이중적 분출이었던 것이다. 만약 실레가 스페인독감에서 살아남을 수 있었다면, 과연 어떤 모습의 장년을 그렸을 것인지 나는 묻지 않을 수 없다.

자화상의
심리학

1판 1쇄 2023년 10월 25일
1판 2쇄 2024년 6월 3일

지은이 윤현희
펴낸이 임지현
펴낸곳 (주)문학사상
주소 경기도 파주시 회동길 363-8, 201호 (10881)
등록 1973년 3월 21일 제1-137호

전화 031)946-8503
팩스 031)955-9912
홈페이지 www.munsa.co.kr
이메일 munsa@munsa.co.kr

ISBN 978-89-7012-569-5 (03600)